身體網絡
當代表演的文化與生態
Networked Bodies:
The Culture and Ecosystem of Contemporary Performance

[亞當計畫] 亞洲當代表演網絡集會 2017-2021
Asia Discovers Asia Meeting for Contemporary Performance 2017-2021

林人中 編
臺北表演藝術中心 出版

序／我即世界‧世界即我——臺北表演藝術中心董事長 劉若瑀 5

揭開亞當——譚鴻鈞 7

召喚（缺席的）亞洲——汪俊彥 9

川流不息的聚集——瑪德蓮‧普拉內斯果克 11

引言——林人中 15

關於 亞當計畫 29

第一部
藝術家的身體與研究

舞踏的檔案與舞碼：川口隆夫《關於大野一雄》——中島那奈子 33

在不穩定裡發展思想的身體：TAI 身體劇場瓦旦‧督喜——周伶芝 39

身體、技術與科學：蘇文琪與藝術跨域——邱誌勇 43

數位薩滿主義：論徐家輝作品中的陰陽眼與生存照管——妮可‧海辛格 49

行為藝術——麥拉蒂‧蘇若道默的生命之行——克里斯蒂娜‧桑切斯—科茲列娃 57

身體怎麼動：艾莎‧霍克森的創作與研究——陳佾均 63

反體制的少女姿態與思索：蘇品文與《少女須知》三部曲的軌跡——李宗興 69

散策七式：共享空間的各種可能——程昕 73

進入愛之流：拉泰‧陶莫的實踐——潔西卡‧奧立維里 79

第二部
合作和跨文化實踐

一塊叫做 what is chinese? 的華夫餅————————————陳成婷　89

走入花園小徑：《克賽諾牡丹預報》的展演、起源及後續———安娜朵・瓦許　95

《半身相》：陳武康與皮歇・克朗淳「非西方中心論」的跨文化表演————張懿文　101

成為夥伴——陸奇與郭奕麟的合作實踐————————————陳佾均　107

從差異尋找相似：《消逝之島》的國際合作與在地參與———李宗興　113

研發之後，擴店之前——《島嶼酒吧》2017-2021————————黃鼎云　119

思考邊界，以大洋作為方法：楊俊、松根充和《過往即他鄉》——佛烈達・斐亞拉　123

第三部
測量藝術生態

網絡和聚會：策劃／反思亞洲的藝術生態系————————蘿絲瑪麗・韓德　133

The Lab-ing Must Go On...————————————黃鼎云　141

召喚與回應：對話、想像及預演不一樣的未來——回顧戲劇盒《不知島的迷失》——韓雪梅　145

koreografi：一則印尼（佚失的）傳記————————海莉・米那提　153

烏茲・里諾、孟・梅塔、普朗索敦・歐克與柬埔寨的社群藝術教育———丹妮爾・克霖昂　161

翻轉十年，Pulima 藝術節的定位與流變————————江政樺　169

策動表演性：臺灣的舞動現場————————————張懿文　175

When Shows Must Go On-line：視覺介面的框架及其擴延————王柏偉、唐瑄　181

亞洲（們）調查札記————鄭得恩　185

回應變動的「世」與「界」——相馬千秋的策展實踐————————陳佾均　191

附錄————————亞當計畫歷屆節目列表　197　　　作者簡介　205

序
我即世界・世界即我

劉若瑀
臺北表演藝術中心董事長

看完了整本書，彷彿置身在另一個時空，一個我們等待發生的「世界」。即使未見實體創作，每一個故事和說故事的人，都正在與讀者相遇在藝術家改變的世界中。那個「世界」即將到來，令人雀躍不已！

21 世紀是靈魂被開啟的年代，數位雲端、網際網路、科技快速發展……新新人類崛起，傳統生活方式已被巔覆！

1990 年後出生的孩子，三分之一的 DNA 密碼被宇宙解鎖。人類過去原依循的生存模式，對新新人類而言已無約束力，靈性開啟的新世代創造力重整。社會制約、國家認知、種族認同，文化影響、傳統習俗都只是新世代潛在記憶的一個角落，更大空間的碰撞，在靈魂開啟的資料庫裡，藝術家們正無以抗拒的活躍著。

今生今世太過渺小，從未謀面的陌生人，初次見面即如故人。靈魂第八意識引領生活的腳步，男女之別只是這一世的外相，前世今生，前緣未了，來世再續的……業力流轉，無據可考！

過去需以言順、以禮教、以規矩形之的權力結構，都在未知的靈性主導下被解構，代之是網絡、科技、各種邊界的模糊、混亂、無秩序、無性別、無種族、無國界，自由已是大多數新人類存在的基因，無需追求。

藝術家近百年來衝破的困境已然自形瓦解，無需突破傳統，解除框架的創造衝動，而創造力舉手皆是。

那會是一個什麼樣的「世界」？

接近心靈的心靈，自由、開放、友善、混合、無邊界、無國界、當然也會有更多的分離、孤獨、尋找、不安！

傳統藝術的道路將愈來愈困難，但更多不可思議的創作、更高難度的技巧，如元宇宙般輕鬆駕馭。人類身體與地心引力的拒斥，在乙太層即相融而合，人類與大自然萬物的和諧更加緊密且容易，如水中魚、空中鳥、山林之獸，也如風、如雨隨意自在。

數百年來，亞洲文明各自有其指引，中土在老子所言混沌之際、恍兮惚兮之態，已然將至。

從此角度的了解，亞當計畫在臺北表演藝術中心與年輕世代敞開的相遇，以表演藝術場館的平台，於亞洲搶先一步向世人告知「未來將至」。

三維世界的桎梏，在亞洲新一代藝術家的記憶中已被「去中心化」、「抗西方主權」、「殖民記憶」、「強權經濟」、「奴性生存」的解體中自由書寫，隨意拋棄。四維、五維的時空正在人類 DNA 的解碼中，藝術家們以其作品已領先預告。

譬如，對大野一雄來說，要回到他自己身體固有、潛藏的事物時，他運用的方法是消泯西方現代舞技巧，找到舞蹈身體中另類、產前（prenatal）的形象。而川口隆夫便藉此融合了逝者的靈魂，為了當下的我們，碰觸了整個戰後的宇宙。瓦旦的身體創作路徑，是從部落的歌舞、口述歷史、神話採集到自由運用的「腳譜」。原住民的「腳踏」講求鬆而自然的微彎勞動，因為動力向下，才會上彈，將土地的支撐力量帶入體內。這具現了原住民的宇宙觀，也是當代身體與神話的回音。

蘇文琪從巨觀的宇宙觀來看微觀的物理現象，無疑地是為當代數位表演開啟了一種與宇宙萬事萬物間對應的獨特關係。麥拉蒂·蘇若道默的行為藝術，將儀式轉化為生活在集體社會裡的肉身行動。徐家輝在全球化的後網路或後人類的藝術美學中，藉由超自然領域對話元宇宙。蘇郁心和安琪拉·戈歐透過亞當計畫支持陪伴的長期合作，更進一步揭露了數位文化與殖民史的關聯。艾莎·霍克森從鋼管舞的實踐與探索到化身為同志酒吧裡的猛男舞者，描繪揉雜殖民結構，與情感性勞動的慾望圖像。

論及跨文化合作與實踐，小珂與子涵透過「what is chinese？」的尋根之旅，也深刻映現了當代後殖民到去殖民的文化過程。陳武康和皮歇·克朗淳提出了非西方中心論的跨文化表演方法，在亞洲開啟了超越歐美中心論的對話。郭奕麟與陸奇對身份歸屬的質問與酷兒行動，返身性批判了在新加坡、澳洲的跨文化脈絡。FOCA 與理羅·紐開誠布公地處理跨國合作中雙方永遠無法消弭文化或個體差異，邁向多重意義的地方與社群實踐。當我們進一步問什麼是「亞洲」，什麼又是「亞洲當代表演」時，亞當計畫孵育的《島嶼酒吧》，則引領我們不斷在混雜與和諧之間杯觥交錯地思索。而松根充和與楊俊，以大洋為思考與實踐，將個體與集體的錨定超越經濟、國家以及土地為基礎的知識，轉化為共享區域、全球的、星球的身分認同的感知歷程。

如同相馬千秋在訪談中所提及的「世界」二字。世界一詞在華文是佛經東傳的過程中產生的：「世」為遷流，「界」為方位。或許所謂「世界」，本來便由時間與空間交織變化而來，是複數的，也是流轉的，而創作則是我們面對它們的方法。這本關於「亞洲當代表演藝術」的實踐與論述集結，無疑宣告了「我即世界」、「世界即我」的當下與未來，及臺北表演藝術中心連結世界的途徑。

揭開亞當

文／譚鴻鈞
John Tain

亞洲藝術文獻庫（Asia Art Archive）研究總監。曾任美國蓋蒂研究所現代和當代館藏的策展人。近期策展計畫包括第 15 屆卡塞爾文件展的展覽「翻越」（2022）、亞洲藝術學院（2021-22）、「社群築織」展覽（2020），以及與達卡藝術高峰會及康乃爾大學比較現代性研究所合作的「區域及跨區域現代藝術史：非洲、南亞及東南亞」（2019-20）計畫。

陳盈瑛 譯

不同於視覺藝術，表演藝術（performing arts）經常是種更為轉瞬即逝的存有。繪畫或雕塑在完成後通常就持久穩定地存在，而戲劇、舞蹈或音樂作品則藉由表演當下於一段特定時間在場。演出一旦結束，作品持續存在的地方，變成了觀眾和參與者的腦海。

然而，有點讓人出乎意料的是，隨著臺北表演藝術中心攜手藝術家暨策展人林人中創辦的「亞當計畫」，某些具持久性的東西似乎已然確立與扎根。亞當計畫作為年度活動，在廣大藝術社群中深具知名度。儘管它致力於轉瞬即逝的藝術，在歷經了連續五屆的舉辦，它已成功培養出一個由亞太區域及其他國際藝術家與節目策劃人組成的跨域網絡。這相當不簡單，因為此計畫在 2017 年創辦的時候，該領域已經有很多 1990 年代以降發展迄今的節慶活動、專業集會、文化產業市集和其他形式的聚會，皆鼓勵了亞洲各地表演藝術網絡的長成與發展，也促使世界各地的表演藝術場景有著更緊密的往來合作。

如果亞當計畫證明了自己具有持續性的能耐與實力，而不僅是眾多交流活動之一，部分原因在於它造就了獨一無二的機會，讓業界專業人士彼此交流連結，也讓藝術家們透過能持續相處的時間相互認識，並共同鑽研創意與正在進行中的作品。例如，在我親自體驗過的 2018 年那一屆，發生於亞當年會前的「藝術家實驗室」（Artist Lab），藝術家們透過數週的駐地活動相遇，一起創作、思考和生活。年會期間，駐地藝術家們會進行幾場成果發表，展示他們合作發展的作品，這些作品大多有著驚人的新鮮感和創造性，特別當它們都是在短時間條件內產出的。這種對藝術家發展的重視也是支撐亞當計畫的動力，讓它即便在面臨全球新冠肺炎疫情造成無法旅行移動的處境下依然能堅持不懈。如今亞當計畫已超越最初幾屆以參訪聚會為主的功能，而煉鑄成一個裨益藝術發展的平台，像是 2021 年的「集會」便重新設計為三場獨立且貫串全年的實體和線上交流。

對過程性和思想的重視，突顯出亞當計畫的獨特優勢之一，即它所論及的「當代表演」。也就是說，除了將亞洲聚集在一起的地理野心外，該活動還跨越學科及領域，透過共用但卻具有不同意義的「表演」詞彙在表演藝術和視覺藝術之間游移。「表演」（performance）在 2000 年代逐漸自成一格，與它的前身——行為藝術不同。行為藝術（performance art）自 1960 年代後期開始從視覺藝術中產生，部分是為偶發事件和其他類似行動的產物，並經常在非藝術的環境中呈現藝術家自己的身體；而「表演」則以經驗現場性為出發與基礎，展現劇場、舞蹈、音樂及其他藝術表演的共通性。然而，儘管編舞家在展覽配置中工作或視覺藝術家在舞台上表演已比比皆是，但能像亞當計畫那樣，讓來自不同領域的藝術家一起工作實則十分罕見。這個計畫反映了這些不同類型之間如何日益匯聚，將編舞家、表演者、導演、音樂家與視覺藝術家統合在一起——這並不令人感到驚訝，因為林人中本人在轉向視覺藝術空間的創作形式前就是從劇場起步的。透過這種方式，亞當計畫讓新的交流形式和論述生產變得可能，這是個令人興奮的見證。

此刻，在雷姆·庫哈斯（Rem Koolhaas）設計的臺北表演藝術中心開幕之際，亞當計畫同步慶祝創辦五周年。我們當然希望，它會有更多的周年紀念。而且，正如「亞當」是第一個人類，且讓我們期盼亞當計畫在當代表演場域裡預示著全新一代的到來。

召喚（缺席的）亞洲

文／汪俊彥

國立臺灣大學中文系學士、戲劇所碩士，康乃爾大學劇場藝術博士。目前任教於臺大，開設文化研究、跨領域人文、華語劇場與文化批評等課程。曾獲世安美學論文獎、菁英留學獎學金、美國傳爾布萊特獎學金等。研究領域為劇場與文化翻譯、美學認識論，近年著重華語全球表演的跨領域呈現。長期擔任表演藝術評論台評論人。

作為一個有效的符徵現身的「亞洲」，應該不早於 19 世紀。馬克思在論及作為生產力與生產關係組合的生產方式時，曾經將亞細亞生產模式（Asiatic mode of production）特別獨立出來，彰顯其與所謂「西方」的差異。福澤諭吉 1885 年興起的「脫亞入歐」論，從任何意義來說，不會是將地理上東半球的日本，遷移至西半球的歐洲大陸；這也開啟了所謂的亞洲的認識，嚴格說來，不應直接在語義上等同於空間版圖。這裡日本所欲脫亞入歐概念，更明確地說是知識典範的轉移，從儒學轉向科學；或許也可以說是精神意識的改變。自此接續百餘年至今，和辻哲郎、孫文、竹內好、濱下武志、溝口雄三、孫歌、汪暉、陳光興等人，仍不懈地對於「亞洲」提出反身性閱讀，也間接回應無論是「大東亞共榮圈」、「萬隆會議」（Bandung Conference/Afro-Asian Conference）甚至是「重返亞洲」（Pivot to Asia）等，所謂亞洲的提問（the problematics of "Asia"）仍在持續。

理論且批判地說來，「亞洲」實際上是「歐洲」的衍生物，並且作為其對立面而存在。這裡我所謂的「歐洲」，同樣不是地理上的，甚或是文化或文明上的，而毋寧是論述地，以啟蒙自我塑立為現代性的唯一價值，再進一步區分亞洲作為歐洲／西方的他者。換句話說，今日所見的，無論其名之為歐洲、亞洲、或是其他大陸，都是世界歷史生成的一部份，而這套世界歷史，正是以斯圖亞特·霍爾（Stuart Hall）所說的「西方與其餘」（the West and the Rest）體系現身。一旦亞洲持續以這套體系被召喚，那也注定亞洲必然只能以固定的形象與姿態現身，例如：特定的身體動作、傳統儀式、土地或某種膚色身份與語言系統，也同時意味著物質而歷史地（materialistically and historically）理解「（去）亞洲的複雜性」（complexity of (de-)Asia）必然持續缺席。進一步說，任何以歐洲或反歐洲、亞洲或反亞洲為主張的精神意識，都僅僅徒勞無功。

但為何仍然需要一本關於亞洲與表演的書？

那讓我們直球面對我們現在究竟在談什麼亞洲？從作為西方現代性的對反，生成為近東、中東、遠東；再到冷戰世界中，區域的想像在地緣政治中現身，亞洲依照發展論被分配為東亞、東南亞、南亞、西亞、中亞、亞太（原本很難被放入亞洲認識的美國，在此亦悄悄現身）；再到以新自由主義與商務協定為軸的東協（ASEAN）加三（中國、日本與韓國），究竟當代亞洲是隨著民族國家作為本體的生產推動力量越來越強，而更加壁壘分明；還是透過資本與勞動無法抵擋的交換，使其邊界越來越弱？同時，以全球化、超國家、國際合作、生態環境、共享、甚或是疫情為取徑閱讀的當代亞洲，究竟是更加緊密地連結前述所理解的世界歷史／西方／歐洲，亦或是我們可以期待透過藝術考察、挑戰去開啟新的身份表演，來同步質疑表演與表演者所代表文化的真確性與身份政治？具體地說，我們應該認識到，我們不可能，也拒絕再回到一個以種族、國家、膚色、文化、語言或任何一個與現代性分類共同形塑的差異屬性共謀而成，卻往往又以相互對等為包裝，而持續抹除在不透明的翻譯體制（the regime of translation）中種種留存的可見或不可見的、正在解決或尚未解決的歷史遺緒。

身體與表演（不）能做什麼？

在這一本涵蓋各種多面向的議題與形式，包含跨文化、田野、策展、連結、美學、活動報告、分析評論、歷史觀察，甚至是筆記、自傳、訪談與對話，我們如何仔細地並且批判地體認當代亞洲？對我來說，這一本收納各種不同認識、擅長於各種領域、敏感於生命歷程與跨國表現的閱讀，不是集結而成的宣言、也不是和諧與同質（integrated）的標誌；相反地，這本書本身就是世界歷史與當代物質網絡的化身（incarnations）與軌跡（trajectories）。這本書如同由臺北表演藝術中心所提出的「亞當計畫——亞洲當代表演網絡集會」，本身就是一座對話的平台以及符徵，而不是解答或是已上演的節目，任何試圖帶著標籤，在任何一場集會，以及任何一篇文章當中尋找或定位（locate）當代亞洲的符旨，都會是失效的。我們需要就文化物質主義（cultural materialism）將每一場集會、每一場演出與每一篇文章，都視為表演性（performative）而非表演（performance），正如「當代」與「亞洲」所呈現的限制與陷阱。然後我們終究可以開始想像。

川流不息 的聚集

文／瑪德蓮・普拉內斯果克
Madeleine Planeix-Crocker

法裔美籍的研究者、策展人和教育家。出生及成長於洛杉磯，身處舞蹈世家，至今仍持續主持以身體運動為導向的工作坊實踐。她是巴黎的拉法葉前瞻基金會表演策展人，也是巴黎法國高等美術學院的「顛覆、異議和美學講座」聯合主席。畢業於普林斯頓大學，現於巴黎社會科學高等學院攻讀表演和性別研究博士學位，其當前研究重點為法國當代表演的新論述。她也在法國伊夫林省的「婦女安全」協會（Women Safe）主持戲劇和創意寫作工作坊，是一個為遭受暴力的多元性別族群（womxn-identified）提供勇氣的場所。

陳盈瑛 譯

我必須說，當藝術家暨策展人林人中邀請我寫序時，我感到非常驚訝。這個機緣源自 2022 年春天，我在巴黎拉法葉前瞻基金會（Lafayette Anticipations）策劃了由他構思及編導的《我的身體是一座酷兒史博物館》（My Body is a Queer History Museum）。[1]

與人中工作使我意識到，我們各自投入的實踐提供了讓我們彼此合作的對話基礎。我的策展方法養成來自長期的舞者訓練，和進行中的表演與性別研究博士學程。我得承認，儘管積極試圖解構，我的所在位置，之於存在性、思想及感性的層面上，某種程度仍受帶有偏見和暴力的歐洲、北美史觀與學術系統所影響。

因此，我懷疑自己是否能為一本慶祝亞當計畫五週年及促進亞洲合作交流所出版的專書寫序。但人中的堅定邀請，讓我將這個機會視為我們進行中對話的延伸。而我將試圖用以下的文字來致意，以之前合作的視角好好地構思這篇序言。[2]

在閱讀《身體網絡：當代表演的文化與生態》的文章後，我相信透過亞當計畫，人中引發（或說策劃、超越）了一種充滿活力的文化、藝術和政治社群的交集——真實反映出他的方法、態度和想像力，哲學家莎拉・艾哈邁德（Sara Ahmed）可能稱其為「酷兒職責」（queer commitment）。透過這些專文，我也很高興能與一些曾在巴黎短暫交流過的藝術家、策展人和評論家再度建立起聯繫。我非常感謝人中和這些我們都認識或我初次遇見的作者們，及其描繪出的「網絡化的身體」意象。

在一次 Podcast 節目專訪中，我與人中受邀作為嘉賓。主持人克拉拉・舒爾曼（Clara Schulmann）和湯馬斯・布托（Thomas Boutoux）讓我們簡要地介紹在拉法葉前瞻基金會的演出。[3] 人中播放了阿爆（ABAO）的歌曲〈Thank You〉。她是來自臺灣的第一民族／原住民歌手，近年創作結合了她的母語、英語和中文，表現出她／他們的混合及酷兒身分流動認同。[4] 我則直覺地分享了文化理論家格洛麗亞・安札杜爾（Gloria Anzaldúa）的開創性著作《疆界：新麥士蒂索人》（Borderlands/La Frontera: The New Mestiza）中的一段話作為回應。人中在提出序言邀請時，曾說此書的內容對我們的討論至關重要。因此，我在這裡引述更多的段落：

> 養育自單一文化，夾在兩種文化之間，跨越所有三種
> 　　　文化及其價值體系，麥士蒂索人經歷了一場肉博戰，
> 一場　　　　　邊界的鬥爭，一場內心的戰爭 [⋯⋯] 走到一起的兩種
> 自我　　　　　　　　　　但習慣不相容的參照系
> 造成了衝突，一場文化　　　　　　碰撞 [⋯⋯] 但不足以
> 站在河岸的對面，高喊著　　　　　　問題，挑戰
> 父權制、白人常規。一場對立將人鎖定在　　　　壓迫者和被壓迫者的
> 決鬥中 [⋯⋯] 這不是生活的方式。在某些時候，　　　　當我們
> 要走向新意識的路上時，就必須離開對岸 [⋯⋯]
> 　　也可能我們將決定要脫離主流文化，撇下它
> 　　　　　完全置之不理，並越過邊界進入一個全新與
> 獨立的　　　　領域。又或者我們可能走上另一條路。可能性會是很多的
> 只要我們　　　決定採取行動而不是只做出反應。[5]

安札杜爾以她身為奇卡諾人（Chicana，指墨西哥裔美國人）的成長經驗，描述在墨西哥原住民和歐洲白人文化雜合的洗禮中成長的混血麥士蒂索人（Mestiza）。在其中，我們聽見了生活在邊界中的複雜性。《我的身體是一座酷兒史博物館》揭示身處跨文化及其內部間存在的緊張關係，由表演者分享經驗，講述他們流離失所、移民和抵達法國的親身故事。他們也喚起了酷兒律動，以非線性認同、欲望和非典取向，在體制規範內爭取空間和合法性。我不認為這件作品是個和解的承諾，相反地，它是一個可能進入河流的旅程，並由人們決定支持哪些架橋行動。[6]

人中以「擴延編舞」（expanded choreography）[7] 的概念作為思考自我認同的方式，提議在與視覺藝術的對話中理解身體運動的方式，以質疑藝術作品的規範性生產。然而，我相信他的實踐也觸及安德烈・萊佩奇（André Lepecki）呼籲的「竭盡舞蹈」（exhausting dance）的批判性，一種深藏於殖民主義裡的暗示下，關於「現代性的政治本體論」[8] 的含義。的確，在《我的身體是一座酷兒史博物館》中所交織饒富意義的靜止或慢行時刻，可以被解讀為用微頻率和筋膜張力重新填充舞蹈的動態表現，不同於連續的、技巧性的運動。這些有意識的暫停讓觀眾能透過表演者的體現和正能量的在場——扮裝、發聲和演練，來感受時間。

在閱讀本書時，我看到了這樣的鬆解行動從人中的表演實踐延續到他的策展職責，特別是亞當計畫本身。這本選集揭示了當代對於「構成概念」[9] 的定位手法，透過去殖民和集體運動導向的實踐，打破線性式的聚集過程。

以三部式節奏精心編排的《身體網絡：當代表演的文化與生態》昭示著亞當計畫的課題，即支持實驗研究、跨文化實踐，以及在亞洲（有時延伸到大洋洲）闡述一個有意義的藝術「生態系統」。第一部介紹指標性藝術家肖像（參見中島那奈子寫川口隆夫的《關於大野一雄》）及整個亞洲當代表演場景中的策動力（參見克里斯蒂娜・桑切斯－科茲列娃寫麥拉蒂・蘇若道默、陳侑均寫艾莎・霍克森）。藝術家們聚集、參與、再現被遺忘和／或被忽視的實踐，同時根據當前備受關切的科技、氣候變遷、性別／種族關係和包容性等議題，重新審視他們的潛心投身與成果（參見邱誌勇寫蘇文琪、李宗興寫蘇品文，及潔西卡・奧立維里寫拉泰・陶莫）。與祖先和原住民傳統的重新聯繫所產生的處境知識，如薩滿主義的「組構持有權」（compossession）[10]（參見妮可・海辛格寫徐家輝、周伶芝寫瓦旦・督喜），也被設置為與新興的城市景觀形成對比，在宇宙中承載著宇宙，正如程昕關於情境主義漫遊的分享。[11]

第二部提出一系列關於策展和表演實踐的迫切課題如何吸引了不同背景的藝術家（參見李宗興寫FOCA 與理羅・紐；張懿文寫陳武康與皮歇・克朗淳；佛烈達・斐亞拉寫楊俊與松根充和），以及深入作品的閱聽者（參見安娜朵・瓦許寫安琪拉・戈歐與蘇郁心）。作為一位關注當代表演中公共資源的學者，我對這一章節所闡述的交互作用實例特別感興趣。事實上，無論是存在於亞當計畫基礎結構中的「夥伴情誼和友誼」[12]，或是郭奕麟與陸奇對物件與行動策略（繩子、植物、遊戲）的運用，將共享的意圖導往「共同性」[13]的型態表現，使得差異不僅被頌揚，還起了催化作用。這種對西方正典「諸神」積極地解殖與去認同的過程（參見陳侑均），揭露出被剝奪的歷史具有再次現身的可能（參見李宗興）。

「當然，此作的意圖並非要展現那稱之『親屬關係』（kinship）的共在虛構感。他們決定分享的內容反而是種對於『亞洲性』的認識，甚或是一種使命，作為一種地理政治上的責任。」[14]表演藝術研究者佛烈達・斐亞拉的洞見作為承上啟下的銜接，帶我們進入了本書的最後一部。跨陸地和水面構成的連結對於我們手上的計畫總有幫助。重要的是，這些連結中所蘊含的「責任」也為藝術所灌溉的永續「生態系統」帶來了希望。因此，第三部涉及了亞當計畫等相關倡議的根本問題意識：如何支持它們的持久性，同時思及系統性的壓迫狀態，即新殖民主義和造成生態滅絕的父權制，以及當前的危機，如 COVID-19（參考蘿絲瑪麗・韓德寫「networking」、黃鼎云寫「lab-ing」）。鄭得恩揭示了亞當計畫中關於「發現」的多義性，強調亞洲脈絡下持續集會的重要性：「對亞洲（們）（Asia-s）而言，也許『了解』彼此是件恆常不斷的任務。」[15]重視參與這些新發現的人，不可避免地會對這些相遇的內部運作機制（所利用的資源、合同協議和潛在風險）造成影響。例如，當海莉・米那提以無歷史性的途徑來批判印尼編舞史，鄭得恩則持續大格局視野去關注表演在「實現現實」中的作用，[16]以及我們在這番前瞻性的過程中所扮演的角色之表現性。在這裡，我們將身體運動、舞蹈和表演理解為世界化的語言，是過去和新的歷史的活化劑。

在人中下一篇引言的更多說明前，這篇概述，顯現了亞當計畫的行動廣度和深度洞察力，也是我對這個計畫在跨越浩瀚時空、歷史上和藝術生產表現上能具有如此相互連結能量的欽佩與見證。正如藝評人李佳桓在評析程心怡巴黎個展時所提到的：世界化的行動（acts of worlding）令人著迷。[17]我也被人中透過表演來運轉社群的行動所吸引，而踏上集體相遇的新道路。因此他能夠透過亞當計畫促進這樣的聚集，我並不意外，而此書的作者們也會透過他們的書寫證實這一點。閱讀《身體網絡：當代表演的文化與生態》就像潛入河中，擁抱它的流動，在匯聚和學習中全心投入、不吝分享。

1. 拉法葉前瞻基金會是一間位於巴黎瑪黑區的當代藝術中心。由我策展的《我的身體是一座酷兒史博物館》是一件時延性表演／展覽作品，由人中邀請五位旅居巴黎的舞者參與演出，這件表演計畫在當期展覽——藝術家程心怡於法國的首次大型個展的框架下舉辦，該展覽由李綺敏策劃。

2. 事實上，這是人中第二次向我提出寫作邀請。第一次是他被提名 2022 年 ANTI 國際現場藝術獎（The ANTI Festival International Prize for Live Art）的喜訊，讓我得以再次重返談論我和他在《我的身體是一座酷兒史博物館》的合作過程。該文章於 2022 年秋季出版。

3. 全部內容可透過連結收聽（法語），《En déplacement》：https://soundcloud.com/galerie-jocelyn-wolff/en-deplacement-4。再次感謝克拉拉·舒爾曼和湯馬斯·布托為我們開啟這個平台。

4. 林人中，於 Podcast《En déplacement》節目中對這首歌的描述（電子郵件，2022 年 4 月 22 日）。阿爆（ABAO）的〈Thank You〉可以在此連結收聽：https://youtu.be/4cAp_IdqOuM

5. Gloria Anzaldúa, *Borderlands/La Frontera: The New Mestiza* (San Francisco: Aunt Lute Books, 1987) 100-101.

6. 我清楚地記得人中在拉法葉前瞻基金會的一個懸空平台上舉行「茶道」，該平台是作為固定兩個博物館側翼間的橋樑。藝術家們在那裡以一對一或小團體的形式迎接客人，重新思考親密聚會和分享的傳統。

7. 此概念於 2010 年代初即在歐美藝術和表演史的脈絡下出現，被置於與崔莎·布朗（Trisha Brown）1970 年作品《在建築外牆上行走》（Man Walking Down the Side of a Building）的對話中，或者近期，薩維耶·勒華（Xavier Le Roy）於 2012 年在巴塞隆納的達比埃斯基金會（Fundació Antoni Tàpies）舉辦的展覽《回顧》。

8. André Lepecki, *Exhausting Dance: Performance and the Politics of Movement*, New York: Routledge, 2006, 16.

9. 參本書妮可·海辛格〈數位薩滿主義：論徐家輝作品中的陰陽眼與生存照管〉一文。

10. 同上。

11. 在此我想指出，此序言是在所有文章被完整翻譯成英文之前寫的。對專文的不完整引述並非故意捨棄。我很遺憾自己受限語言，無法閱讀部分中文原稿的內容。

12. 參本書黃鼎云〈研發之後，擴店之前——《島嶼酒吧》2017-2021〉一文。

13. 參本書陳佾均〈成為夥伴——陸奇與郭尖麟的合作實踐〉一文。

14. 參本書佛烈達·斐亞拉〈思考邊界，以大洋作為方法：楊俊、松根充和《過往即他鄉》〉一文。

15. 參本書鄭得恩〈亞洲（們）調查札記〉一文。

16. 同上。

17. Alvin Li, "Waiting with Xinyi: On Idleness and Utopia" in *Seen Through Others* catalogue, Paris: Lafayette Anticipations éditions, 2022, 133.

參考資料

1. Sara Ahmed, *Queer Phenomenology: Orientations, Objects, Others*. Duke University Press, 2006.

2. Gloria Anzaldúa, *Borderlands/La Frontera: The New Mestiza*. Aunt Lute Books, 1987.

3. André Lepecki, *Exhausting Dance: Performance and the Politics of Movement*. Routledge, 2006.

4. Alvin Li, "Waiting with Xinyi: On Idleness and Utopia." *Seen Through Others* catalogue, Lafayette Anticipations éditions, 2022, pp.131–135.

引言

林人中
亞當計畫策展統籌

藝術家、策展人,其研究與實踐包括行
為藝術、舞蹈、視覺藝術及酷兒文化,
現居巴黎。林人中的表演作品在許多歐
亞美術館中呈現,包括巴黎龐畢度中心、
東京宮、上海外灘美術館及臺北市立美
術館等。2017 年起他攜手臺北表演藝術
中心策劃發起亞當計畫,近期國際策展
合作包括林茲州立美術館「The Non-
Fungible Body」藝術節、澳洲 BLEED
數位現場雙年展及印尼舞蹈節等。2022
年他被歐洲 Live Art Prize 提名,為該
獎項創辦以來首位入圍的臺灣藝術家。

本書奠基在「亞當計畫」於 2017 至 2021 年間，呈現亞太及各地藝術家透過表演作為媒介、型態與方法所進行的交流、研究與實踐上，試圖在當代表演的全球在地語境裡提出或提問一種「仍處於過程中」的知識生產。它記錄了這個計畫平台的生成與運動軌跡，更進一步延展與地緣政治、社群與社會參與、跨文化研究及跨域藝術等相關問題意識的交往。作為計畫主持人，我的工作是與藝術家一同持續地挖掘、攪動問題，並將他們舞動、雕塑、料理及循環諸類思辨的行動佈置成一場表演。

沿著點線面的途徑，《身體網絡：當代表演的文化與生態》將這些充滿表演性的操練過程放置在藝術家個體、合作及藝術生態系統三個面向，來描繪當代藝術的身體、社會與文化如何交織成一個盤根錯節的網絡（而本書所盡之境只是網絡中的局部）。

第一部：藝術家的身體與研究呈現行為、舞蹈、劇場、新媒體及視覺藝術家們的現場展演與行動背後的創作研究與發展。他們的身體內部與所相連的特定歷史、社會過程及當代空間，啟發我們身體如何作為田調的語言與工具，而創作研究又如何充滿了以過程為目的的表演性。

第二部：合作和跨文化實踐採集了藝術家們合創與交互答辯的第一手經驗。藉由他們之間的各類撞擊與交流，展現跨文化實踐在理論框架外可能的實驗性論述。

第三部：測量藝術生態則書寫藝術家社群、當代社會及 21 世紀以降機構產業之間的對話與回應。進一步幫助我們檢視此時此刻身在何方，及各職類藝術工作者如何一同構築了生態，也包括這本書的所有作者：藝術家、策展人、學者、藝評人、製作人及文化機構成員等。

值得留意的是，這個身體網絡所概括的各種見解，並不存在單一、固定的對於「亞洲作為方法」的共識與理解。單篇文章需與同部或另一部裡的另一篇或幾篇文章對話，才可能產生立足點。因此，與其說這本書「構成了」一部論述，不如說，它其實「提問了」論述本身如何構成，更「邀請著」讀者及藝術從業者進入反身批判性的思考空間：關於「誰」、「在哪裡」、「為了誰」、「用什麼立場」，在觀看與排練「亞洲」、「亞際」及「當代」——而當中，又存在著什麼樣的文化與想像間的接合或背離。

亞當計畫的起心動念為要搭建一個開放且異質性的基礎設置，並藉由藝術家的研究與實踐，去尋找去中心且非二元對立式的當代表演文化論述。這本將工作現場的實況、幕後及反響轉化為意義生產的讀本，也回應了新冠疫情對社會及藝術生態系統造成的衝擊與改變。2022 年，隨著臺北表演藝術中心開幕，亞當計畫以此書繼續提問，在亞洲與全球當代藝術裡擾動那不穩定的網絡與身體。

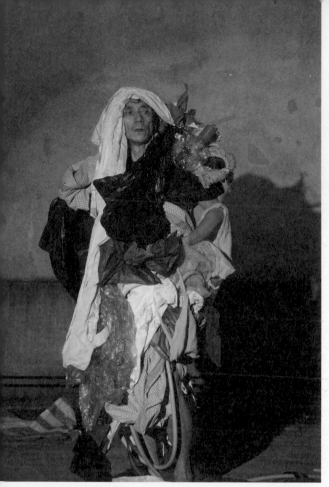

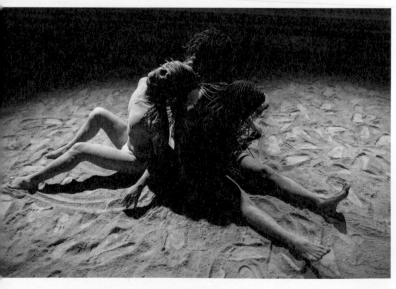

TAI 身體劇場《月球上的織流》，2020，
攝影：Ken Wang，TAI 身體劇場提供。

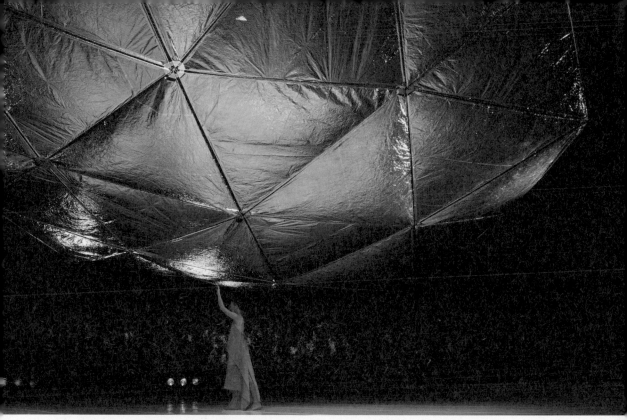

蘇文琪《全然的愛與真實》，2017，攝影：李欣哲 ，一當代舞團提供。

徐家輝《超自然神樂乩：遠征》，影像截圖，2021，藝術家提供。

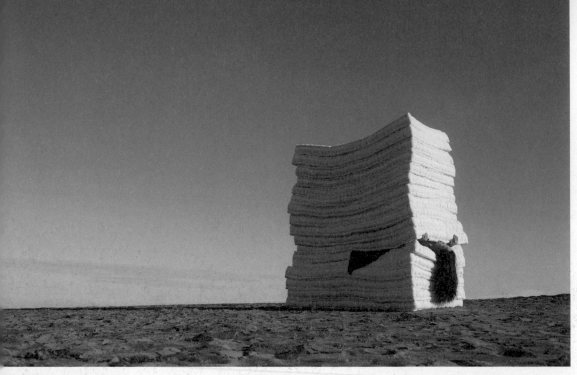

麥拉蒂‧蘇若道默《Dialogue With My Sleepless Tyrant》，2012，藝術家提供。

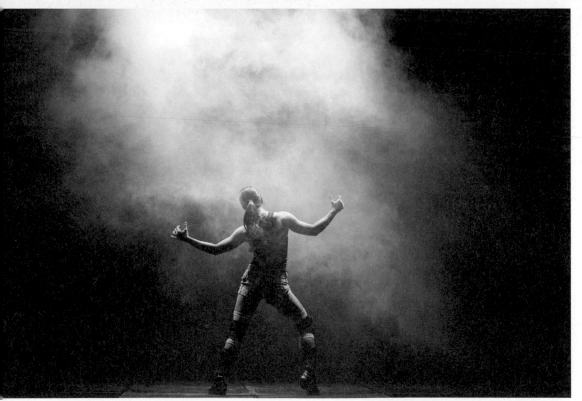

艾莎‧霍克森《猛男舞》，2018 臺北藝術節，攝影：Gelee Lai，臺北表演藝術中心提供。

蘇品文《少女須知》，2018 臺北藝穗節，攝影：羅慕昕，臺北表演藝術中心提供。

金邊遮雨棚，程昕提供。

拉泰・陶莫《最後的度假勝地》（The Last Resort），
2020，攝影：Zan Wimberley，藝術家提供。

拉泰・陶莫《Dark Continent》，2018，攝影：
Zan Wimberley，藝術家提供。

陳武康 X 皮歇・克朗淳《半身相》，2018，攝影：陳藝堂，陳武康提供。

蘇郁心 ╳ 安琪拉・戈歐 《克賽諾牡丹預報》
（階段呈現），2019 亞當計畫，攝影：王弼正，
臺北表演藝術中心提供。

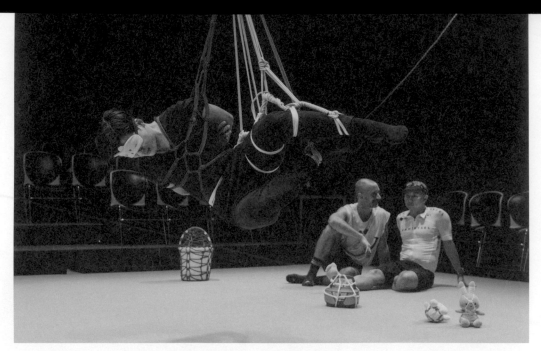

陸奇 X 郭奕麟《束縛》，2019 臺北藝術節，攝影：林軒朗，臺北表演藝術中心提供。

FOCA 福爾摩沙馬戲團 X 理羅‧紐《消逝之島》，2019 臺北藝術節，攝影：林軒朗，臺北表演藝術中心提供。

《島嶼酒吧（臺北版）－地瓜情味了》，2019 臺北藝術節，攝影：林軒朗，臺北表演藝術中心提供。

楊俊 X 松根充和《過往即他鄉》，2018，攝影：Elsa Okazaki © Michikazu Matsune & Jun Ya-g。

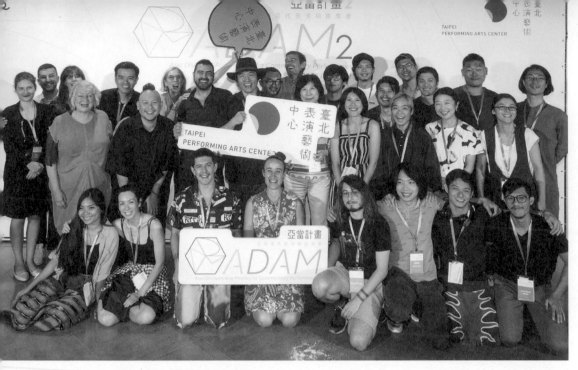

亞當計畫記者會，2018，攝影：王弼正，臺北表演藝術中心提供。

亞當計畫「藝術家實驗室」，2018，攝影：王弼正，臺北表演藝術中心提供。

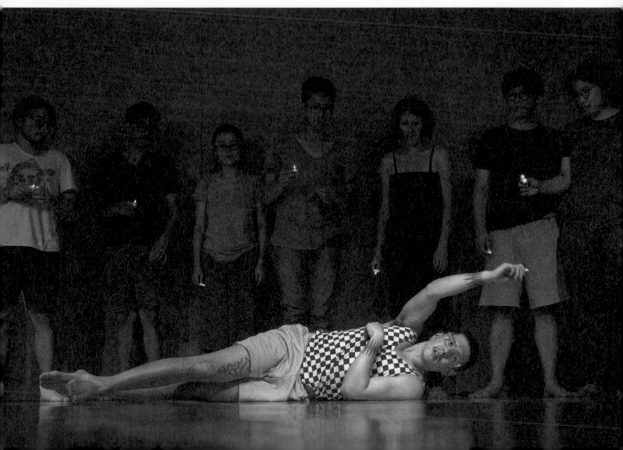

社區表演者 ©The Pond Photography / Drama Box。

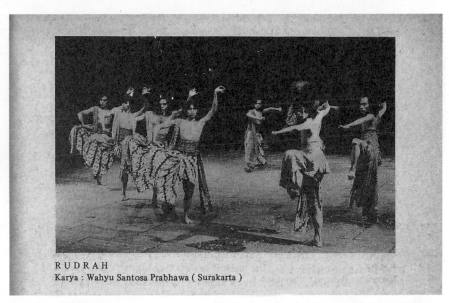

RUDRAH
Karya : Wahyu Santosa Prabhawa (Surakarta)

「年輕舞蹈編排者藝術節」中 Wahyu Santosa Prabhawa 的作品《Rudrah》，1979，翻攝自藝術節手冊，海莉・米那提供。

沙沙藝術計畫舉辦的藝術家展演，2018，沙沙藝術計畫提供。

2018 Pulima 藝術節，財團法人原住民族文化事業基金會提供。

《口腔運動：舞蹈博物館計畫》，2016，攝影：王弼正，臺北表演藝術中心提供。

亞當計畫《FW：牆壁地板視窗動作》，2020，臺北表演藝術中心提供。

關於
亞當計畫

亞 當 計 畫 —— 亞 洲 當 代 表 演 網 絡 集 會 (Asia Discovers Asia Meeting for Contemporary Performance，簡稱 ADAM) 是由臺北表演藝術中心於 2017 年 創辦，攜手旅法臺灣藝術家及策展人林人中共同構想、策劃及打造一個位於亞 太地區的跨文化與跨領域藝術表演的研究及交流平台。有別於其他類同網絡與 著重在節目交易的藝術市場集會，亞當計畫強調「藝術家主領」的觀念與實踐，邀請藝術家從創意發想、研究發展到作品生產的生態鏈來擾動機構與藝術家社 群間的關係與對話，並孵育、陪伴他們的創作研究與合創過程。亞當計畫的節 目構成主要分為「藝術家實驗室」及「公開年會」兩階段。

「藝術家實驗室」每年邀集藝術家來臺針對不同主題進行集體駐地研究，而他 們的階段性研究分享則呈現在「公開年會」節目之中。此外，「公開年會」亦 聚集國際機構代表、策展人、藝術家等專業人士與在地觀眾，透過亞當及特邀 藝術家的階段呈現、論壇與工作坊等活動，發展關係網絡與對話。亞當計畫自 開辦以來承蒙合作夥伴的傾力支持，包括香港西九文化區、新加坡濱海藝術中 心、雪梨表演空間 (Performance Space)、新加坡國家藝術理事會、澳洲藝 術委員會 (Australia Council for the Arts)、紐西蘭創意協會 (Creative New Zealand)、京都藝術中心 (Kyoto Art Center)，得以讓亞洲當代表演網絡實現，並持續讓藝術家引導我們迎向更廣闊的視野。

「亞當計畫歷屆節目列表」請見本書附錄。
官網 www.tpac-taipei.org/projects/adam-project

郎　品　部
街　家　品
戲　作　一
鹽　排　采

郎

THE ARTIST'S BODIES AND RESEARCH

舞踏的檔案與舞碼：
川口隆夫《關於大野一雄》

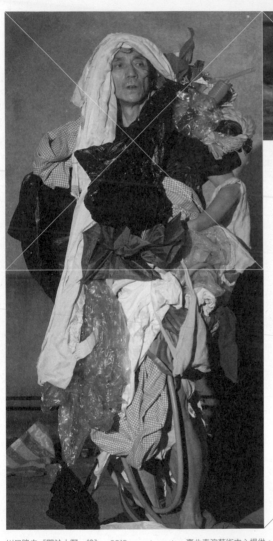

中島那奈子
Nanako Nakajima

余岱融 譯

川口隆夫《關於大野一雄》，2019 camping asia，臺北表演藝術中心提供。

檔案熱潮

舞踏（Butoh）以傴人、扭曲的身體姿態和致力於打破禁忌著稱，是一種同時汲取了歐美和日本文化根源的當代表演藝術形式。舞踏源自於 1950 年代末期出現的新型態舞蹈動作，由土方巽（Tatsumi Hijikata）及大野一雄（Kazuo Ohno）所建立，他們的作品都斥拒了當時日本現代舞中來自西方的嚴格規範。直到土方巽於 1986 年過世前，他都將這種身體運動稱為「暗黑舞踏」（Ankoku Butoh），也就是黑暗之舞的意思。

舞踏難以定義，這些定義也都備受爭議。從舞踏理論和實踐的角度來看，土方巽的想法深具影響，因此也被視為所有舞踏實踐的來源。曾有一位評論家表示：裸身、光頭、白面以及易裝癖（transvestism）都是舞踏不可或缺的元素；然而，土分巽認為舞踏特別是由具有日本特質的身體動作所構成，這種身體動作強調了亞洲（尤其日本）的精神狀態。不論是否認同土方巽本質主義的發言，任何理解舞踏的嘗試，都離不開舞踏對舞動身體的開創性態度，也就是不去生產被形塑的身體。

當舞踏界的傳奇大野一雄於 2010 年逝世不久後，我們又突然聽聞了他兒子大野慶人（Yoshito Ohno）2020 年離世的消息。如今，舞踏的遺產轉而成為一種向大眾開放的檔案知識。今天，在網路上都有關於舞踏的數位資料能夠免費閱覽，其中也包括土方巽和大野父子的檔案。近期也因為舞踏領域在共享資源上的努力，我們得以用不同的方法來接近舞踏。

在舞踏圈外的舞者，開始體驗這種不去生產可見形動作、將精神訓練合法化的藝術形式。舞踏作為一種藝術類別（genre）也擁抱了檔案。過去很長一段時間裡，沒有人知道舞踏是什麼。現在人們都能透過檔案化的歷史遺產，有歸納性地了解舞踏。

然而，舞踏的訓練很嚴格，舞踏師父激進的訓練方法可能幾近於肢體虐待的極限及持續不斷的言語攻擊。這是傳統上成為舞踏社群一份子時必經的儀式過程，有些舞踏圈的人仍會透過這些儀式讓新人臣服。因此，記錄舞踏、將它檔案化不僅是為了外人來讓舞踏民主化，也是讓這個領域內的人，從古老的詛咒與約束中解放出來。

川口隆夫《關於大野一雄》

川口隆夫（Takao Kawaguchi）很清楚地表明，他既沒學過舞踏，也未曾親眼目睹大野一雄的演出。川口的職涯始於媒體藝術表演，他在 1996 到 2008 年間是成就非凡的藝術團隊「蠢蛋一族（Dumb Type）」的成員之一。川口和他的戲劇構作飯名尚人（Naoto Iina）由大野一雄舞踏研究所（Kazuo Ohno Dance Studio）支持的作品《關於大野一雄：舞踏天后傑作的再生》（About Kazuo Ohno- Reliving the Butoh Diva's Masterpieces）中，重現了舞踏傳奇大野一雄作品的選粹，他透過觀看大野一雄的影像紀錄，完全複製了他的演出，包括電影《O 氏的肖像》（The Portrait of Mr. O，1969，長野千秋導演），以及《阿根廷娜頌》（Admiring La Argentina，1977）、《我的母親》（My Mother，1981）和《死海》（The Dead Sea，1985）。大野一雄練了一輩子的舞，但直到他生涯後期從上班族工作退休後，才建立了自己的即興風格並揚名國際。上述最後三個作品，呈現了有現代舞和體操背景的大野一雄，如何以纖細身形展現個人獨具一格、兼容並蓄的舞踏風格。

《關於大野一雄》自 2013 年在東京 d- 倉庫劇場（d-Soko Theater）首演後，不斷持續發展。

我第一次欣賞該作，是在 2013 年橫濱 NYK 藝術銀行空間（Yokohama BankART Studio NYK）的大野一雄藝術節。在我熟識的東京實驗舞蹈圈人士結伴下，我欣賞了這個作品的最初版本。演出一開始，觀眾在大野一雄攝影展旁的入口大廳，站著看川口用垃圾勒住自己，把玩一台電風扇和一支拖把。演出空間並不固定，因此川口常常會穿過觀眾正坐著或站立的區域。他不完全跟著音樂起舞，而是進行一連串隨機的行為：把藍色的床單丟向電扇、在場館中掛起布條、把他身上的衣物換成一條條藍色帆布……，這些表演是在向《O 氏的肖像》致敬。當時在這個段落中，大野一雄嘗試透過無意義的行為，探索自己表演的潛質。

當川口把自己的身體用廢棄物團團包住，巴哈 D 小調觸技曲與賦格（Toccata and Fugue in D minor）的樂音響起，這是大野一雄在《阿根廷娜頌》中德凡（Divine）——由尚·惹內（Jean Genet）創造的年老男妓——出場的提示。在惹內的小說《繁花聖母》（Our Lady of the Flowers）中，德凡染上肺癆，吐血而終。伴隨著音樂，大野一雄裝扮成德凡，先是現身於觀眾席人群中，接著走上台，彷彿踏上死亡旅程。裝扮相仿、由殘骸覆蓋的川口起身，邀請觀眾魚貫進入後方的空間，在黑盒子劇場中對號入座。

在這個開場表演後，川口呈現了大野一雄其他三個作品中不同的場景。大部分的時候，他演出的作品及場景的標題都會投影在他身旁的牆上。所有服裝都被掛好，展示在舞台上，而川口穿脫衣物時，他用一種布萊希特式的表演風格，將這個過程呈現給觀眾。當他準備下一段演出時，川口個人的身體語彙就會被置入，也不斷地改變我的感知。在日本，由於講故事的段落通常會在跳舞的過程中進行，因此角色扮演也是舞蹈的一部份。當大野一雄扮演德凡，川口又扮演大野一雄，如此捻出這條角色扮演

的線時，也就呈現了我們的文化傳統。

就演出形式來看，這是個研究大野一雄的表演：這些段落不但被悉心挑選，也被川口仔細地呈現，即使他的動作質地比起大野一雄，力道要來得強烈也更為快速而銳利。他細心地跟隨大野一雄的動作輪廓。我認出了某些專屬於大野一雄的動作，像是往台前走去時，將手掌張開的雙臂朝天空打開。這是個非常驚奇的計畫，過去不可能在舞踏圈出現。因為就這個訓練體系而言，去複製大野一雄是個非常異質的概念，不可能被舞踏表演者所接受。川口之所以能做到這件事，是因為他自外於舞踏圈。

川口透過檔案素材複製大野一雄的舞蹈，這個別具爭議性的取徑，事實上是沿著大野一雄個人最初內在追尋之路，以及他的藝術軌跡而行。《O 氏的肖像》是在大野一雄生涯挫敗時期所創。大野一雄和土方巽一直到 1967 年之前都不斷發表作品，當時大野一雄覺得他無法再在觀眾面前演出了——這樣的感覺在他身上徘徊了整整兩年。離開了公眾的眼光，大野一雄開始和拍攝《O 氏三部曲》的實驗電影工作者長野千秋合作。如果沒有這段內在旅程，大野一雄永遠不可能再在公共場合跳舞，也因此，這個作品讓他準備好大大邁出藝術上的下一步，也就是在 1977 年的傑作《阿根廷娜頌》。

影像媒介不僅成為川口鏡像形象的來源，也讓大野一雄在內在追尋的階段時有所獲。不斷觀看這些拍攝自己的影片，成為大野一雄找尋、創造屬於自己舞蹈風格的另類方法。對大野一雄來說，要回到他自己身體固有、潛藏的東西時，他運用的方法是消泯身體的現代舞訓練技巧，找到舞蹈身體中另類、產前（prenatal）的形象。川口創作發展的過程，跟大野一雄觀察自己影像的腳步是一致的。並且，川口依此複製了大野一雄外在的身形。在川口自己的身體中，他逆反了順序，重新經驗了大野一雄的

藝術探問。大野一雄的舞蹈常常是即興出來的，由汲取自內在的時刻所構成。因此當川口研究大野一雄「靈魂的舞動」（dance of soul）時，這種從外在到內在、從當下朝向過往的逆反路徑，成為一種有效的影像式方法。

當 2013 年在橫濱的演出結束時，我看到大野慶人拿著花束步上舞台。大野慶人是被委派來祝賀川口演出的主辦方人士之一。把花束獻給川口後，大野慶人開始跟著自己手上刻畫成他父親的掌中戲偶跳舞。後來，我聽大野慶人說，這尊身穿黑衣、以大野一雄舞台形象而製作的掌中戲偶，是他一位在墨西哥的學生於大野一雄過世後，裝在禮物盒中送給他的。這個故事如當頭棒喝在我心頭留下深刻的印象，因為大野慶人和戲偶相遇的時刻是如此戲劇性，如此地複雜。一直以來，大野慶人都跟他這位傳奇的父親生活在一起，支持他，投注心力於他的成就。然而，身為一名舞者，大野慶人總是活在父親的影子下。人們常將他的演出拿來和他天才般的父親相比，也從這個角度評論他的作品。相較於大野慶人的作品，川口的表演如此迅速地模擬了大野一雄，大野慶人究竟做何感想？當我為川口的計畫拍手叫好時，我也想著大野慶人。

超越複製與原作

看過川口的演出後，我遇到了兩派截然不同反應的人們。有些欣賞他的創新，其他舞踏圈的人則拒看他的作品。在回到日本展開國內巡迴前，川口踏上了國際巡迴的旅程。在這段過程中，這個作品的內容持續發展，隨著時間過去受到越來越多觀眾的讚賞。

川口曾辦理東京國際同志電影節，在他身為「蠢蛋一族」成員時，他許多作品處理了不同的身分政治，也十分熟悉酷兒文化中包容不同身體的修辭與方法。

影像工作者山城知佳子（Chikako Yamashiro）紀錄了川口如何複製大野一雄的過程。在《創作之始：綁架／一名兒童》（The Beginning of Creation: Abduction/A Child，2015，18 分鐘）中，她呈現出《關於大野一雄》的創作過程。川口捕捉大野一雄傳奇性演出紀錄中的動作，用自己的身體再現出來。知佳子凝望的視線緊跟著暴露的身體，以及身體隱含的奧秘如何浮現而出，紀錄藝術家用自己的身體繼承了他人的經驗。

這支影片描繪了川口的孤寂，以及他和缺席的大野一雄間真摯的對話。在川口開始身體排練前，他甚至畫了千百張大野一雄動作的草稿。他觀摩大野一雄的紀錄影像時，每一幀畫面都按下暫停鍵，藉此追溯大野一雄的姿態，並調整自己的身體以對應影中之人。在這個過程中，川口發現大野一雄的動作路徑有多麼地複雜。根據川口的說法，當他越試著去模擬大野一雄的動作，他就越將自我抹除，他和大野一雄之間的差異也變得透明。

2017 年，川口在琦玉藝術劇院（Saitama Arts Theater）演出《關於大野一雄》時，舉辦了一個「身體雕塑工作坊」。在工作坊中，他揭示了他的創作過程，並將這個方法交給參與者。同時，川口自該年起開始和一位現代芭蕾老師工作，負責在排練時糾正他模擬的動作。根據觀察了這個過程的東京都攝影美術館（Tokyo Photographic Museum）前任策展人岡村惠子（Keiko Okamura）的說法，《關於大野一雄》已經跟「複製」及「原作」無關，川口在進行的是一個更為細緻而悉心的計畫：這是一個繼承他人經驗的持續性計畫。

然而，舞踏的歷史遺產具有同性友愛（homosocial）的特質。凱瑟琳‧梅祖爾（Katherine Mezur）就批判了這種封閉的門派：在慶祝舞踏宗師土方巽和大野一雄的建樹時，

舞踏學者和評論人未曾讓女性舞踏表演者露名，掩蓋了她們獨特的貢獻與勞動付出，忽視了舞踏的身體政治和激進主義中最核心的集體特質。如果像芦川羊子（Yoko Ashikawa）和古川杏（Anzu Furukawa）等女性表演者的舞作，能被融合進舞踏的成就中，人們就能在維持差異的情況下，認可這種將自己的身體轉換到其他身體的過程。當舞踏門派從正統的迷思中解放，川口隆夫也從「複製」「正統」的大野一雄中獲得自由。

看在他者的份上

2017 年，我在柏林八月舞蹈節（Tanz im August）又看了一次《關於大野一雄》，該屆節目策劃聚焦於重建舞踏，並陳了其他美國及巴西編舞家的作品。該作在 HAU 3 的黑盒子劇場中演出。川口在紅磚建築外的戶外空間開場，我仔細地觀賞表演，找出作品的各種轉變。

換裝及換置道具後，舞台上的川口開始將臉塗白（大野一雄的舞踏中的代表性元素），2013 年的演出中並沒有這個段落。而欣賞從《我的母親》中擷取的片段〈愛之夢〉時，我十分訝異：川口的動作比起我第一次看這個演出時要來得更為流暢，他的身體姿態，甚至不時讓我想起大野一雄表演該作的某幾張劇照。我注意到最大的差異是大野慶人的段落。這段演出以投影的方式出現在舞台後方的黑色牆面，大野慶人身在上星川的大野一雄舞踏研究所中，他和掌中戲偶隨著貓王（Elvis Presley）《情不自禁愛上你》（Can't Help Falling in Love）的樂曲獨自起舞，鏡頭拍攝他臉部的特寫。大野慶人的雙眼緊跟著戲偶，我感到一股濃烈的情感將兩者牢牢地綁在一起，即便他們是兩個截然不同、獨立存在的個體。

貓王《情不自禁愛上你》是大野一雄生前最愛的歌曲。大野慶人在找尋的，是某個能將消融於大野一雄以及這尊戲偶內在的人。這段短暫影像在作品中段播放時，沒有其他表演者出現在舞台上，我卻流下淚來。大野慶人繼承了父親的成就，因為他體現了大野一雄舞踏的情感面。如同川口的方法來自模仿（mimesis），大野慶人是另一個大野一雄的模仿。這個深具情感的段落完全改變了這個演出接下來的感知。川口為了那些不存在的事物清出劇場的空間，也就是動態影像、神靈、幽魂、祖先、逝者，讓祂／它們能夠進入。這呈現出川口企圖的另一個維度，讓作品的其他部分顯得如此動人而飽滿。

一篇舞蹈評論曾指出，此作格外突顯了大野一雄的敘事能量。大野父子無論在精神上還是經歷上都彼此相伴，他們對他人以及不同生命形式的喜好也很雷同，例如阿根廷娜和土方巽。大野一雄生前不斷強調要延展肢體意識，超越人類根深蒂固的感官極限。當大野慶人教授舞踏遇到困難時，他會跟學生說：土方巽可能剛剛來拜訪了一下。這樣的觀念賦予了大野父子創造的能量，而給他們的觀眾帶來了救贖的目的。他們的觀眾常常情緒十分激動，甚至在舞作開始前就已然哭泣。此外，儘管川口的計畫並沒有驅動情感，他批判性的方法仍使我們驚異。然而，大野慶人的女兒曾跟我說，當川口經歷了他在大野一雄舞踏研究所的排練後，他已然變成她祖父的分身。

就大野一雄而言，「發展過程」和「正式演出」的分野極為模糊。川口曾表示，大野一雄是如此地充滿魅力，因此常常看不出來：舞究竟是他編的，還是來自他個人的身體性和習慣動作（2017 年《舞蹈記事（dancedition）》訪談）。在日本的脈絡中，舞者個人的日常生活和舞台表現緊密相關，作品就是日常生活環境條件下的產物。同時，

隨著舞者的生涯持續推進到中年後，編舞也會根據他們的情況而有調整。結果是：並沒有所謂「原版」的舞蹈能夠被好好地收錄，而是許多不斷變動的舞碼。

大野一雄將自己的舞蹈作為自身和自然、靈性間的橋樑。生前他認為自己被亡者的幽魂所包圍，這些幽魂甚至就長住在他體內。對於自己，以及我們身邊費盡心思照料我們的人，我們對兩者的生命同樣珍視。大野一雄曾用這個概念來解釋一位母親的痛楚或苦難：他人犧牲了自己的生命，好讓我們來到世上。如果一名孩童病了，他的母親會竭盡所能，甚至為了後代犧牲自己。大野一雄需要從舞蹈中去感受這種心痛。他曾表示，即便我們永遠不可能全然理解他人的痛楚，這些痛楚仍會銘刻於我們內在。我們的生還只因於他人為我們而死。我們之所以能經驗一切，肇因於因我們而起的犧牲。

川口以大野一雄的檔案素材為基礎，仔細模擬了這位傳奇人物外在可見的動作，從而體現了他人不可見的痛楚或苦難。川口為我們獻身，成為大野一雄，這正是苦難的意義。在川口柏林的演出後，我一位德國朋友捎來了一則情感豐沛的訊息，她說要不是因為川口的作品，她永遠也不會知道大野一雄的表演有多麼美麗。故事還沒結束。就像大野一雄生前總是融合了逝者的靈魂一樣，川口試著觸及那些共享他所獻出的身體的人們。為了當下的我們，他碰觸了整個過往的宇宙。

許多人不斷在我身上活了過來。當他們的靈魂滲透進我的身體，他們不就日復一日地在我生命中不斷到來嗎？沒有絕對不可能的事。既然我們每個人都生在宇宙中，也由其所生，我們就和其中所有事物都連結在一起。沒有什麼能阻止我們前去碰觸整個宇宙。

——大野一雄

簡介｜川口隆夫
Takao Kawaguchi

生於 1962 年，川口隆夫是一名編舞家、表演者及藝術家。在為 ATA DANCE 舞團工作後，他於 1996 至 2008 年加入蠢蛋一族（Dumb Type），同時也跟其他視覺藝術家合作，處理燈光、聲音與錄像。自 2008 年起，他以《美好生活》為名發展一系列限地單人表演，演出遍及沖繩到東京，2013 年於惠比壽國際藝術節，以及東京都攝影美術館「另類視野」中上演。他近年創作的舞踏作品包括以土方巽的書寫材料為靈感的《病舞姬》（2012）、《關於大野一雄：舞踏天后傑作的再生》（2013）。2021 年，川口擔任 TOKYO REAL UNDERGROUND 藝術節的藝術總監，也規劃了在東京為期兩天的藝術與表演活動「內外邊」。

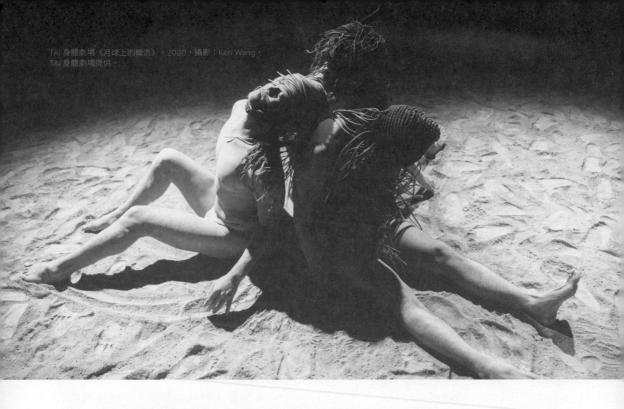

TAI 身體劇場《月球上的織流》，2020，攝影：Ken Wang，
TAI 身體劇場提供。

在不穩定裡發展思想的身體：
TAI 身體劇場
瓦旦・督喜

周伶芝

某天，我去花蓮拜訪我的朋友瓦旦·督喜，在 TAI 身體劇場的工寮排練場，他正在織布。我蹲在一旁靜靜地看數十條線相互穿梭，「Ubung」織布機撐出正在成形的絲線空間，彷彿允許夢能鑽進的縫隙。透著光影密密麻麻的幾何變化，像是不斷分岔自成一格、卻又不斷交會再度延展的多重路徑。顏色和織紋也隨之變化，像山中岩層與植被，像神話和家屋的圖騰記憶，也像耕種、遷徙與工地板模的血汗印記。

舞者就在一旁排練，踏腳聲和織布機的「pung pung pung」聲，相互對話，節奏錯落，各在各的身體韻律中，但迴盪於同一空間裡，竟會在某些時候彼此趨近，共振一番，後又逐漸分離，回到各自的此起彼落。這樣的身體律動，也常出現在瓦旦所編導的 TAI 身體劇場作品當中。他們的群舞，往往是相同的動作然在不追求整齊劃一，而是以各自的身體去回應群體的同一種身體律動，一致的狀態並非同步或抹除異質，是因為眾舞者逐漸調整呼吸和力道，融入群體的共同力量，同時展現個人身體的特質。就像瓦旦說的，「集體中有個體，個體也能找到集體」，傳遞的是具有差異性的共存能量。關乎「與共」。如同一塊織布上，有傳統織紋，如菱形的祖靈之眼，亦有不同材質的異線材，編織入當下心境和記憶的個人紋樣創作敘事；因為全然手工，不若機器劃一死板，必然有輕重力道調節下的生命觸感，在不同境況和時間下織就的動態路徑。

夢與看的詩性創作

瓦旦邊織布邊跟我說，其實今天之前，已經忙到停下織布好一陣子了。不過，昨晚做了一個夢，夢到蜘蛛，他想，這是在提醒他要記得回來繼續織布。夢兆一直是瓦旦很重視的精神世界，如同神話，那不只是一種原住民和靈的連結，在藝術創作上，更是關乎到夢如何打開了

創作中屬於詩的語言和其精神性，以及這是在現代性社會裡，某種抵抗的能量，以及對世界開放的聆聽和閱讀。一如織布時必須清楚地數著數字，不能亂掉，否則重來，挑經線、織花紋，需要清醒的理性；但同時，在緊繃的交織、晃動和聲響中，織布身體的律動形成空間，容納了夢境的恍惚感，彷彿暫時脫離了現實，進入並行的夢境，一切都在週遭，卻在織紋間的蕩漾，擴延出遠古記憶召喚心靈的推進。

2021 年在夜晚的綠色稻田間，舞者身著瓦旦所設計、以紅色織線編織而成的流蘇服裝，全身覆蓋、吟唱跳動，有如人的肉身與夢裡的神話身影相互疊影和對舞，這齣專為織羅部落現地創作的《開始盜夢》，帶觀眾重新體會地景所潛藏之夢與神話的能量。閱讀地景的同時，也能重建神話閱讀的角度，另類理解與想像人和環境的關係。在那踩踏旋跳的瞬間，撐開異質的連結和縫隙，進而使存在的意義不限於個人，甚至擴展至萬物間的變身和翻譯。也好比 2019 年的《道隱》，於臺南山上區淨水廠的水道演出。在長長的樓梯上，舞者從鳥鳴的語言到竹林與風聲，從名字意義的重問到各方族語的舌音呼喚，那是各族群的尋源問道，也是溪流如何歸復原有河道秩序，更是重大離散和災害之後（如八八風災），再次詢問記憶和遺忘之間，人如何與自然共處的省思。

人身處何種環境，承襲何種歷史，經歷什麼樣的生命政治，向來是瓦旦和創作夥伴以新共同投注心力的主要探索挖掘。由於原住民過往和外來勢力、移入者之間的衝突不斷，例如：日治時期的「集團移住」政策，在戰爭、遷徙和政治迫害等歷史下，某種意義來說，原來的部落已不在。當部落不在時，如今面對的傳統是斷裂與片段，因此，對他們而言，重要的是如何處理歷史、詮釋歷史，也因此，TAI 身體劇場拒絕所謂的傳統再現，去除族服、圖騰等辨識原民文化的視覺符號，因為重要的並非單方

面的舞蹈或歌謠學習與傳承，而是以全身體的方法論去回應、詮釋與創作，進而能更深入地處理身而為人的當代處境及其歷史。呼應了「TAI」是為太魯閣族[1]語「看」的意思，創作和歌舞之前，先去探看、感受，並且願意看進黑暗。

不穩定的思想與神話空間

瓦旦的身體創作路徑，從各部落的歌舞、口述歷史、神話採集，進而和團員合力發展為可自由運用組合的腳譜，基礎來自於人對應空間而產生的移動和律動，好比斜坡上的人或森林中的獵人，於是舞蹈便始終都是在行進、是關乎勞動的身體。過去像《Tjakudayi 我愛你怎麼說》（2014、2018），以排灣族情歌的隱晦譬喻，思考部落遷村，以及環境關係上的包容和開放性；或是《橋下那個跳舞》（2015）處理都市原住民的生命經驗，《水路》（2015）、《織布》（2016）將族人的勞動經驗轉化為文化上的意義疆土。到近年，瓦旦更是再度整理與解讀族語，將族語中的身體觀放入他的創作系統，視翻譯為文化詮釋和創作，同時，字的音韻也揉進聲音的節奏和身體的呼吸。就如同族語對地方的命名總是以對自然環境的觀察和感受上的變化而稱呼，那命名就是對自然的身體感和神話式的想像。進入到舞蹈裡，則為身體打開神話的翻譯和詮釋空間。

族語的一詞多義性，翻成中文後可形成文化連結和思想對話，也為身體觀提供不同於現代身體的土壤。老人家常說「lmlug」律動一詞，同時也是振動、頻率、不穩定、思想和活著的意思，於是乎，「人只有在不穩定中才會產生思想」。從此思想發展而來的腳譜，探索的是身體與土地的關係，也是內在深度的靈性。源自部落在不同地理環境和文化傳承下來，經歷各個歷史轉折和遷徙所帶來的不同身體移動經驗，進而積累成的身體姿態、步伐、節奏與樣

態，成為了如何回歸到身體對應環境的本質，而再度形成與當代對話的關係，同時也是身體之於空間的再度定位與認知，找路、循路與創造路徑。

和西方的跳躍多以點踏造成向上的動力相比，原住民的踏腳身體，講求鬆而自然的微彎勞動，因為動力往下，才會上彈。以向下扎根的意念為要，從而將土地所支撐與回應的力量帶入體內，形成不斷擴張的內在力量，且是一股連通又振盪的能量，在往下踏又反彈的踏與跳之間，這一厚實的力量即可具現原民的宇宙觀。是當代的存在，亦是神話的回音。

血的記憶，傷體的時間

除了腳譜外，瓦旦所發展的上半身則以編織的手勢為主，在不平衡中維持平衡的張力。來自捻線（qmnuqih）、整經（dmsay）、挑織（lmuun）等手勢，既像祭儀的舞蹈、又似神話的飛鳥走獸。然而同時，他們也並非完全離地，以新便為手勢再加入更多勞動的手，如刺繡的手、製作酒麴的手、廚師的手、工地的手等等，繁複的工序與勞動的力量，透過手勢而產生詩意的身體語言。那是透過祭儀、歌舞、生活等多方的實踐，而得以將語言與身體做為文化記憶的容器、承載歷史的媒介，這些實踐的意識和具體的勞作，使得身體本身的轉化創作即能觸碰各種文化與歷史交錯下的複雜流動，而非單一的血緣或屬地認同，進而能探索變動的身體史觀。既有採集系譜、又有返身思考，既探問傳統，也意識到展示的危險而抹除符號的辨識，在身體的處境裡試圖撐開多重時空的連結和辯證。

於是我們可以在《尋，山裡的祖居所》（2017）、《久酒之香》（2017、2021）裡，看到離散破碎的身體（同時是指人的身體，亦是指山林的身體），將勞動和傷痕知覺內化後，

變身為幽冥而魂沉的共鳴和傷體的狂歡。也在《月球上的織流》（2020）看到超越性別、打破邊界的夢體化身，在隱蔽的幽微處，發現身體從手指縫隙間迸出來的編織能量，編織出與精神世界的連結，還有混沌的共時。

呼應了太魯閣族說，人的一生是由編織之神編織而來的，TAI 身體劇場的腳譜和編織手勢，編織出紅色的祖靈之眼，編織出歷史低迴的血之記憶。不穩定的振動能帶我們去夢境未醒、意義未明的混沌交疊之處，去發現依然存留在體內的神話能量，而覺知方能真正由此擴延，變得更為立體清晰。如在深夜的山中，接受了恐懼，面向了黑暗，所有的聲音、氣味、晃動都逐漸構成了充滿生氣的夜夢空間。

1. 臺灣目前法定的原住民族共有 16 族，太魯閣族在 2004 年成為第 12 個經政府核定的臺灣原住民族，2020 年統計人口約三萬人，為第五大族群。

簡介｜瓦旦·督喜

出生於花蓮立山部落的太魯閣族人，高三受原舞者演出啟發，於 1998 年加入該團，2007 年升任團長。2012 年自創「TAI 身體劇場」。曾受邀參加英國愛丁堡藝穗節、印尼日惹國際藝術節開幕演出，作品《橋下那個跳舞》入圍 2016 台新藝術獎，並曾與法國作曲家羅蘭·奧澤合作《尋，山裡的祖居所》，2022 年受邀於國家兩廳院「台灣國際藝術節」發表《Ita》。

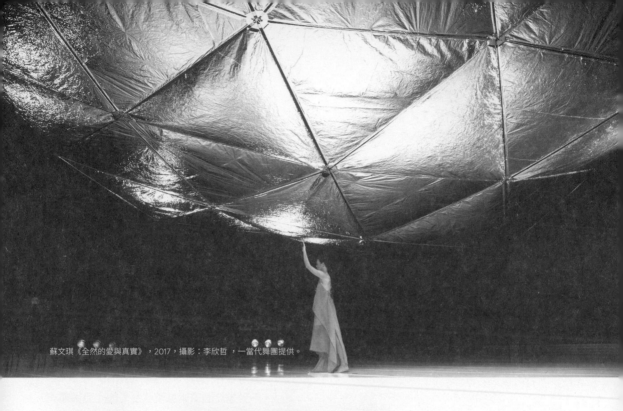

蘇文琪《全然的愛與真實》，2017，攝影：李欣哲 ，一當代舞團提供。

身體、技術與科學：
蘇文琪與藝術跨域

邱誌勇

近年來，科技跨域的具體展現與劇場、舞蹈等表演形式快速結合，並以「跨藝術」或「跨媒體」的藝術實踐，強調著各藝術元素的跨界融匯。相較於傳統表演藝術，「數位表演藝術」（digital performance art）的創作過程不僅增加了複雜性、互動性與科技景觀等特徵外，更需要透過跨領域合作來共同完成。

編舞家與新媒體表演藝術家蘇文琪，從新媒體科技創新實踐的思維裡重新思索表演的可能性，延伸當代藝術在面對數位科技的衝擊所帶來的提問與省思。從《迷幻英雌》（Heroine，2007）、《Loop Me》（2009）、《ReMove Me》（2010）、《微幅 W.A.V.E.》（2011）到《身體輿圖》（Off the Map，2012），科技是作品的源頭，而非僅是附加物。於歐洲核子研究組織 CERN 駐村[1]之後，蘇文琪執編了《全然的愛與真實》（Unconditional Fact and Love，2017）、《從無止境回首》（Infinity Minus One，2018），以及《人類黑區》（Anthropic Shadow，2019）。以 CERN 駐村作為分水嶺，本文將爬梳蘇文琪的創作脈絡與思維轉向，及藝術家對表演、技術、科學提出的跨域視野。

從細微科技觀到巨觀宇宙思維

從《Loop Me》開始，蘇文琪開啟了在作品中思考身體與科技間的消長關係，其在系列創作中注入大量的科技與新媒體的元素，使科技的地位開始等同於舞者。《ReMove Me》則提問「身體是否能回歸到最原始的狀態」，想像身體如何能擺脫新媒體，並以最為直接、最為原始的方式進行感知。在《微幅 W.A.V.E.》中，採納許多都市空間、建築等方面的概念融入到舞台設計之中，並與身體產生微妙的互動。

2016 年，CERN 提供的科學視野為蘇文琪重新開啟了一扇對新媒體藝術與科技理解新觀察角度的窗。隔年，蘇文琪擔任國家兩廳院駐館藝術家，並提出「藝術與科學交流的可能性」。一改先前對表演藝術與新媒體藝術間對話與發想的細微科技觀，科學讓蘇文琪看到了更為宏觀的科技哲學視野。如果說在 2016 年之前，蘇文琪在其系列創作中所關切的重點是社會性議題的探討，以及人與科技溝通的狀態，並著力於揭示科技發展之後，人際溝通與人的認知出了什麼樣的問題；那麼 CERN 駐村後，其創作所對應的則是與大自然規律的想像，從科學家與藝術家如何討論一個方法、程式、語言切入，從中定義一個新的觀念。例如：在量子物理學中，蘇文琪重新看見了新的哲學思維，科學哲學提供的時間軸也更加長遠，碰觸到的詞彙──「科學」、「宇宙」或是「量子」等微觀或巨觀的單位，也改變了蘇文琪對表演提問起點的方式。以致，《全然的愛與真實》與《從無止境回首》的提問便是偏向從物理的「物質性」出發及科學視野的觀察創作。

蘇文琪直言其關注面向的轉變可以從創作內涵來觀察。在《Loop Me》、《ReMove Me》與《微幅 W.A.V.E.》中，所欲處理的是一個藝術史脈絡中短期歷史的議題，是社會學家對當代社會的觀察與質問，相較而言是社會性的脈絡與文化面的關懷。CERN 駐村過後，此種社會性的觀察與質問消失了，而是轉向處理更加長遠的時間軸；因此，在《全然的愛與真實》與《從無止境回首》中的提問是較為寬廣科學面向的思維，將自身置於一個宏觀的命題，試圖理解創作團隊如何面對此種巨觀的想像，而科學家所提供詮釋的方式，又如何透過藝術家進行轉譯。

舉例而言，《全然的愛與真實》所提問的是科學家與藝術家所看到的真實（fact）與信仰（belief）有何異同，並從巨觀的宇宙觀來看微觀的物理現象，從中應用具象的科學符號、相對寫實的宇宙蓬頂與敘事性的表演結構，將科

學重新拉回較為人性與客體感知之中。再者，《從無止境回首》則援引自先進科學的極致想像，闡述對宇宙、神學、與人的存有如何透過具身實體精神，賦予科技表演形式更多的實質。複雜卻又極簡的舞台燈光設計、調性純樸且層次多元的聲響表現、複頌式的爆裂吶喊、細微又強烈的肢體運動，終歸回向於事物的本質，叩問著「生命為何？宇宙為何？人又為何？」爾後，在《人類黑區》中，蘇文琪與氣候學家一起工作的經驗中更巧妙地將社會面的關懷議題，以及具有科學家的視野相互融匯，以更長遠的時間軸來看到此一議題。

身體與場域的關係

從《Loop Me》、《ReMove Me》到《微幅 W.A.V.E.》，蘇文琪正是以「媒介」作用於人類「身體」所引發的感知作為中介，以「身體」與「身體意象」延伸呈現獨特視域，也正因此視覺化的世界是藉由數位科技所構築而成的，致使數位美學的感官經驗無法忽略科技介面與主體身體與感知間的關係。從《Loop Me》到《ReMove Me》存在著一種接續性，兩件舞作也都圍繞著「影像身體」與「肉身」之間相互消長關係的命題；而在《微幅 W.A.V.E.》則是一個跳躍與轉折，轉向「科技」與「肉身」之間的「掙扎、爭鬥」；闡述作為肉身的舞者如何對抗、抗拒舞台上龐大的科技裝置為核心。爾後《身體輿圖》在創作方向上開始變得明確，思考如何回歸到最簡單的方式上，將科技的使用與堆積降至最低。

在早期三部曲的表現形式上，「電腦運算邏輯」分裂了自我身體與意識，把自我變成多個數位代理（digital agents），或數位自我（digital selves），並在新媒體技術肉身化的數位替身中顯著地呈現出來，用以理解身體與數位替身之間成為不可分割的複合體，數位替身成為另一個在場的主體；反之亦然，身體與數位替身

之間變得相對可滲透、可流動，迫使數位替身成就其在場性。無論是《Loop Me》中的數位替身，《ReMove Me》中蘇文琪隱晦的身影，抑或是《微幅 W.A.V.E.》中因為與矩陣懸吊線燈之間互動而產生的身形變化與空間切割，皆是「混雜存有」（hybrid entity）的寫照。

近期在《全然的愛與真實》、《從無止境回首》與《人類黑區》中，蘇文琪則退居幕後，擔任編舞家，與舞者合作，某種程度仍須與舞者協商，因應其身體狀態去鋪陳身體在環境中的定位與表演狀態。對蘇文琪而言，仍是在定義「環境」，環境會去定義這個人是誰。在此系列中，蘇文琪更清楚了身體與場域間的交互關係，提供個人與他人之間對話的空間，透過現場的場景設定，將演員的身體與其他數位媒介的元素並呈，創造出一種辯證性時刻。

舞者在作品中也有比較宏觀的觀察方式，有時候舞者是消失的。蘇文琪也不斷地質問著自己：「在建構客觀的宇宙觀或科學想像之際，舞者是否是消失的，或變成一種很物質性的物理現象，而不是社會性、文化性的人類？」在《全然的愛與真實》與《從無止境回首》中舞者的身體抽離掉了作為人的指涉與身份，而是試圖打開場景與時間軸的物質。因此，當蘇文琪戴起了「既微觀又巨觀的科學視鏡」後，便在《人類黑區》的創作中呈現出舞者的身體脫離了作為人類本身而快速變形的狀態。

無論是前期作品對科技微觀的提問，或是晚近對科學巨觀的視域，蘇文琪應用當代科技媒體形式，描繪出人類生命存有與知覺狀態的新樣貌。其早期系列創作將舞台的多重螢幕視為母體，舞者身體與數位替身穿梭於多重屏幕之間，與透過電腦運算成像的符號產生互動，多層次的虛像空間表意出人類與科技間的相互體現的生活世界；而晚近則是讓舞者的身體回歸，從肢體動作的相連、纏綿與彼此環繞的狀態宛

如生命的誕生，舞者相互牽引與表現掙扎的姿態亦如同細胞分裂一般地蔓延，象徵著一種亟欲掙脫卻又同時享受著生命的情動。

對話與轉譯：表演性的另一種視野

儘管表演是立基於身體的「在場」，但是它同時也試圖跳脫身體束縛，試驗身體的各種可能演出。身體透過「語言」來進行溝通；而「表演性的論述」（performative discussion）則用來延伸我們對於真實的感知，以及我們的身心靈與真實之間的關係。除了作為身體符碼的內涵指涉，蘇文琪的系列舞作在概念上更與科技實踐有關。這些對媒體技術的前衛性試驗皆不斷試圖在其表演形式上，確立其主體性的位置，讓數位科技與媒材得以成為表演作品中必備的媒材。

藝術家研究（artist research）對蘇文琪來說是重要的，她認為研究階段是創作前期的過程。在英國留學的經驗，將蘇文琪帶進學術研讀的同時，卻也迫使她脫離表演創作的場域。在學院裡，學術性的研究多數是閱讀，並使創作作為驗證研究的實踐、透過蒐集相關資料，讓過去的研究來支持創作。也因此，這樣的實踐研究的經驗在蘇文琪回國後仍持續地影響著創作。蘇文琪認為，《全然的愛與真實》並沒有真正找到可以讓觀眾感受到的語彙，作品的感官條件較低、表演性也沒有這麼強烈，它並沒有這麼快可以讓觀者身體有參與感。然而到了《從無止境回首》才找到與科學家合作的平衡，最終回到大家熟悉的表演性元素，不僅提出巨觀的宇宙概念，同時也從觀者的經驗回推，使藝術家可用熟悉的語彙來創作。

與科學家一起工作後，蘇文琪認知到藝術家的創作比較不能是憑空想像。藝術家所思考的是舞蹈素材如何與科學知識對接；而科學家所提供的是科學知識的真實素材。儘管與科學家交換分享資料時，常會侷限藝術家的想像空間，但也會有驚喜之處。例如：蘇文琪與西班牙天文物理學家迪亞歌·布拉斯（Diego Blas）一起工作過程中發現，藝術家用情緒、表演的轉折、感覺去鋪陳燈光的顏色；然而，科學家是用波長去思考顏色。當雙方意識到最終目標是轉譯科學知識，並以「美的形式」去思考創作呈現時，雙方便需要在過程中討論取捨的議題。

在晚近的創作中，蘇文琪更充分地展現出表演性的另一種視野，其作品內充滿了科學元素，在表演場域中也有許多與科學元素相關的裝置，如燈光、鬼音。蘇文琪表示，很多科學現象是無法被體驗的，而表演正是使一個無法被體驗的現象轉譯成可被體驗的元素，讓觀眾意識到、被接受。因此，如何使科學元素轉化於表演場域中的語彙、探索科學素材的表演性，以及與科學家一起工作，成為蘇文琪持續探索的命題。

結語

「舞蹈不僅是處理舞蹈動作，而是在處理一個問題。」蘇文琪明白地表示。從早期的微觀的社會性與文化性面向的關懷，轉向巨觀的科學史觀之中，蘇文琪的系列創作經歷了相當程度的轉變，而其中 CERN 所提供藝術家與科學家交流所引發的後續效應，正不斷地在蘇文琪的創作思維與意向中醞釀美學轉化與創作策略的改變。

蘇文琪持續地強調數位科技作為體現科技已成為藝術創作的來源與媒介，同時數位科技所創造的美學經驗更需巧妙地轉化為美感經驗，除強調數位科技的美學經驗間的關係外，更關切應用科技於身體與創作之中的意念。在最近的 VR 作品《黑洞博物館＋身體瀏覽器》（2021）中，蘇文琪從科技媒介作用於人類身體所引發

的感知作為中介出發，探索身體與身體意象，並將科學命題轉譯成作品的底蘊，再次重現人類於宇宙之間的存在，無疑地是為當代數位表演開啟了一種與宇宙萬事萬物間對應的獨特關係。

1. 蘇文琪與林沛瑩合作的提案《Slices of Interconnectivity》獲選 CERN 與臺灣文化部共同舉辦的「藝科倍速@臺灣計劃」，於 2016 年進行駐村。

簡介 | 蘇文琪

作品以結合新媒體與表演藝術的概念與形式，嘗試從新媒體的思維裡，重新思索表演藝術的可能性。她是臺灣國家兩廳院 2017 年駐館藝術家、歐洲核子研究組織 Arts@CERN 科學藝術駐村藝術家，美國 EMPAC 實驗媒體和表演藝術中心駐館藝術家。曾獲第九屆台新藝術獎特別評審獎與 2017 年世界劇場設計獎另類設計獎金獎。2021 年蘇文琪與瑞士保養品牌 LA PRAIRIE 萊珀妮的藝術合作在巴塞爾藝術展邁阿密海灘展會獨家展出。

數位薩滿主義：論徐家輝作品中的陰陽眼與生存照管

徐家輝《超自然神樂乩：遠征》，影像截圖，2021，藝術家提供。

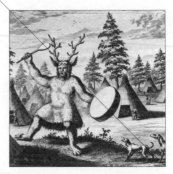

通古斯薩滿／魔鬼的祭司，尼古拉斯・威森
（Nicolaes Witsen），《北與東韃靼志》
（*Noord en Oost Tartarye*），1692。

妮可・海辛格
Nicole Haitzinger

陳盈瑛 譯

某種意義上，若試圖將徐家輝（Choy Ka Fai）的作品集簡約分類，它們可以被歸為全球流行的後網路或後人類（Posthuman）的藝術美學，尤以《軟機器》（SoftMachine）、《極黑之暗》（Unbearable Darkness）與《超自然神樂乩》（CosmicWander）特別顯著。這位現居柏林的新加坡藝術家先是在當地學習媒體藝術，之後又到倫敦皇家藝術學院（Royal College of Art，London）攻讀互動設計（Design Interaction）。這樣的訓練背景可見於他在創作上處理錄像及數位技術的高度純熟。近年在世界各地藝術機構和藝術節中皆可看到他的作品。他的作品與美國藝術家瑞安・特雷卡丁（Ryan Trecartin）、歐洲戲劇導演蘇珊・肯尼迪（Susanne Kennedy）或德國藝術家希朵・史戴爾（Hito Steyerl）的超媒體錄像（transmedia video）創作有鮮明相似之處：色彩明亮鮮豔的背景、人物角色的超現實化、數位表演性的展示、真實和數位身體的介面、合成器異化處理過的聲音或將聲音從多訊號中抽取出來回放、「現實」與虛構之間的模糊關係。更準確地說，這是一種將傳統文化實踐、流行文化、科幻小說、日常故事以及政治倫理相關問題交織在一起，由藝術所驅動的後烏托邦場景。[1]

在後網路藝術中，讓感官超載的介面是不斷透過硬體、軟體與身體之間的複雜共振而生成。相較於當前由韓炳哲（Byung-Chul Han）主導的媒體批判哲學和文化研究論述，後網路藝術的特質，係針對媒體以及網路連線與離線格式的關係配置進行演示。韓炳哲在其著作中強調，數位科技的發展會對公民社會產生負面影響，並闡述半人半機器的數位人（homo digitalis）「作為「（沒有靈魂的『匿名者』」和「（不具集體意識的）數位從眾」所造成的末日威脅。[2] 時至今日，數位文化早已融入多種文化表現形式，形成 21 世紀生活與生存的視野。就這個意義上來說，數位媒介可以被認為

是任性、有時甚至是專橫的使者：在傳播行為中，它們具有文化創造、現實構成和事件生產的功能，因為它們是結構和形式的提供者，或如安娜・伍雅諾維奇（Ana Vujanović）針對表演性藝術（performative arts）語境做出的尖銳評述，她認為：「從唯物主義——後結構主義的批判角度來看，這意味著媒介對（非物質的、觀念性的）內容進行了物質干預。然而，媒介應該以德勒茲（Gilles Deleuze）或馬蘇米（Brian Massumi）的術語來理解，作為感覺、情感和事件的領域，而不僅只是社會概念及其物質符號的實踐地帶。」[3]

「在這一點上，科技竟成了魔法。」
——徐家輝。

（後）網路或後人類藝術，無疑是徐家輝藝術作品的兩大面向。然而，我想指出徐家輝作品另一個我認為深刻且獨特的面向，即他抵拒數位視野所展現的「生存照管」（curation of existences）；我稍後會再回來討論關於照管（curation）的擴延含義。對徐家輝來說，存在的概念，不只是人類的實存，還包含無數「在這個精神領域裡，除了人類之外一切」的「超自然」現象，例如無性別之靈。在這層意義上，徐家輝俏皮且幽默地、以酷兒（queer）作為動詞地破除以「中心主義」廣為主流的藝術話語。過程中，他揭露了它們在「西方」或殖民結構中的歷史處境與地位。[4] 相對於追求真實性效果，他的藝術作品特點在於將全球流傳的、奉為圭臬的和特定的參照資料，進行多樣化的交織。例如，他編排《軟機器》（2012–2015），探詢亞洲人天生「有靈性的」身體——針對英國編舞家阿喀郎・汗（Akram Khan）的陳述所提出的挑釁，[5] 此外，這件作品也依據了威廉・伯洛茲（William Burroughs）同名小說的構成原則：「《軟機器》是威廉・伯洛茲一本小說的書名。他將不同的小說剪裁黏貼後製成一本小說。我認為身體也是一個軟機器，它可以剪

裁和黏貼，然後自己變成一個新的機器。身體充滿人類仍需充分探索的各種技術。」[6] 透過80個訪談和以紀實主義（documentarism）[7] 手法記錄各種舞蹈表演實踐，徐家輝解構了對亞洲舞蹈單方面的幻想和刻板印象。於此同時，他對（人類）身體的形而上迷戀也變得明顯。

他的下一部作品《極黑之暗》（2019–2021）探索、記錄及搬演了一場讓已故舞踏（Butoh）大師土方巽（Tatsumi Hijikata）重返與現形的降靈會。他以一種形而上的存有出現在薩滿的身體裡，再藉由徐家輝的技術配置，以各種虛擬化身（avatar）的型態顯形。智利裔墨西哥編舞家阿曼達・皮納（Amanda Piña）特別將這種帶著去殖民意涵，在當代表演性與超媒體藝術脈絡下，去操辦這種讓亡魂再現形的實踐，定義為「組構持有權」（compossession）：「組構持有權這個詞由組構（composition）與持有（possession）組成。指涉超越『西方』概念的不同形式的認知與知識。作為組構概念的替代，組構持有權以去殖民的術語運作，用以超越現代性／殖民性持續以「當代」為名所置入的時間、空間、主體、客體等觀念。」[8] 操辦亡魂再現形的實踐與新紀元薩滿幻想的本質差別在於，它絕非如此戲劇化或高度情緒化；相反地，具有表演性的當代藝術強調功能性的發動歷程以及「組構持有權」的話語論述。

在《極黑之暗》中，徐家輝利用動態捕捉程式重新設計土方巽的現身，並利用其具備的技術條件，以表演或 3D 電子遊戲的形式讓亡魂出現在劇場空間：「我們準備了五個不同的土方巽虛擬化身，分別代表他從 20 歲到 50 歲的樣態。因為我們沒有重置系統，所以感覺每隔 20 或 30 分鐘，化身就會自己變形，進入幽靈狀態。我們受法蘭西斯・培根（Francis Bacon）的畫作啟發，所以化身很適合這種半人半鬼的狀態。」[9] 如同他大多數作品，《極黑之暗》易於跨展演類型表現且具有時延性。它以不同（有時是交疊）的型態呈現：如現場表演、紀錄片、網站、表演性裝置、電玩遊戲等，並視展演的語境和情況進行改編和變動。

在表演形式中，土方巽數位化身的現形與史戴爾的觀念性剖析 [10] 所提到的文件性（documentality）策略緊密交織，成為徐家輝作品的風格。更具體來說，他記錄訪查日本冥界之門恐山（Mount Osorezan）這個鬼魂出沒及召靈之地，或透過盲眼薩滿松田廣子（Hiroko Matsuda）通靈與土方巽之靈進行對話，然後將這些影像置入作品表演現場作為評述。

與《軟機器》連動，《極黑之暗》將薩滿主義的粒子嵌入了當代藝術的語境中。

但，當我們提及薩滿主義時，我們究竟在談論什麼？

觀點一：大歷史

如果我們探查以歐洲為中心的薩滿主義大歷史（History with a capital H），有兩個面向會變得清晰：其一，在一神論中薩滿的外在形象及被妖魔化；其二，則是藝術家等同於薩滿。1669 年，荷蘭學者尼古拉斯・威森（Nicolaes Witsen）在製圖考察的探險之旅中，繪製了首張有著西伯利亞當地薩滿樣貌的圖畫：畫中呈現一個頭戴著馴鹿角、手持擊鼓，腳有爪子的人獸混種，標題描述其為「魔鬼的祭司」（見48 頁圖）。

這個形象傳遍了整個歐洲，確立了薩滿作為集體幻想的原型。再則，儀式和戲劇在話語上完成分離的平行現象並非巧合，18 世紀的啟蒙運動論述導致藝術家和薩滿這兩種分類的糾纏：現代作風又很有個性的「天才」藝術家，脫離了各種文化網絡，被賦予薩滿的能量，這種能量的起源主要是現今在石器時代和洞穴藝術裡

的「發現」（意即不是發明或構建）。[11]（男性）藝術家在一種公式化且簡化的運作下被與薩滿劃上等號，後來甚至在歐洲知識文化中的表現也是如此，又或是自己造成了這個等式：「儘管相隔數千年，現代藝術家從瓦西里‧康丁斯基（Wassily Kandinsky）和文森‧梵谷（Vincent van Gogh），到約瑟夫‧波依斯（Joseph Beuys）和馬庫斯‧科特斯（Marcus Coates），都被認定是能夠進入薩滿的出神狀態的靈性遠見者，而『白立方』與畫廊支持的藝術家們，被認為是薩滿藝術長久傳統的繼承者。」[12] 由歐洲人的接受模式所認定的薩滿幻想，其「浪漫化」和普遍化共鳴，一直到現今的文化語彙中都還可以看到：「誰是我們的薩滿？約瑟夫‧坎貝爾（Joseph Campbell）說：藝術家的功能就在於此。藝術家是今日傳達神話的人。」[13]

徐家輝作品中的薩滿主義範式、他略帶諷刺地探索形而上的「亞洲」身體、他主領鬼魂再現的儀式，或是他將出神狀態移轉到虛擬世界，都與藝術家作為薩滿的歐洲中心舞台完全不同。也許最根本的區別在於，20 世紀的歐洲藝術家薩滿，如約瑟夫‧波依斯仍然體現了個人藝術家獨特藝術天分這道傳統命題。而徐家輝的複式舞台，是將「真實的」（無論活著的或死去的）和虛擬的人物組合起來，以截然不同的方式來抵拒這種宏大敘事。在某種程度上，若在此引入對酷兒的擴延與理解，便可說他這些作品是酷兒表演，且不是基於性別認同建構的層次上，而是將酷兒放在「多重和分層身分認同之間移動的歡快和困難」的意義上去理解。[14]

觀點二：薩滿作為去殖民主義思想中存在的「照管人」

近幾年來，在美洲豹學校（The School of the Jaguar）計畫[15]裡，我一直與來自墨西哥北部維克薩里卡（Wixárika）社區的薩滿，也是 Mara' kame（傳統醫學療法醫師）的璜‧荷西‧卡崔亞‧哈米瑞茲（Juan José Katira Ramirez）一起研究去殖民主義藝術及書寫實踐。他將全球藝術話語中抽象的「策展人」（curator）一詞詮釋為「照管人」（curador），其功能在於關懷特定族群，提供一種潛在的療癒功效。同時，他也認同這種專業。在 Mara' kame 中，「照管人」和「薩滿」其實非常相似。兩者都能稱得上是「宇宙外交官」，而且特別能改變人們的觀點。他們在相異卻相互關聯的世界裡進行調解，努力抵禦形而上世界主導者的操縱企圖，並維持人類生命（關係）存在的不穩定現狀。這種生命在當代原住民世界中屢遭眾多威脅。

「因此，人與神之間的關係一點也不和諧——它在親密與敵意、認同與對抗之間搖擺。[……]所以，在他們的崇拜場所拜訪神通常也意味著前往危險的外星人世界。[……] 另一個世界的生物住在摩天大樓或家宅裡，家具讓人聯想到早期晚間電視連續劇或影集的場景。許多冥界的神 [……] 使用現代電子設備，在配備有平板螢幕的辦公室裡調查世界事務。[……] 但是一個人的世界和『他者』的世界總常陷入永無止盡的衝突。」[16]

薩滿的信仰習俗是由不同的文化、社會和生態條件所決定。結構和表現會因地區、國家、洲別不同而有所差異。然而，在最多樣化的薩滿教和宇宙神學脈絡中，有兩項原則：第一，身分擴散，相對於（在自主和不可分割意義上的）現代個體的「西方」模型；第二，他異性（alterities）的直接挪用，無論是未知的神、眾生，或是新科技技術。

透過以上兩個原則，可以說徐家輝的藝術作品皆根著於數位化的薩滿實踐，即身分的不斷轉換和對他異性的挪用。他在作品中提供了薩滿

主義、藝術、流行文化和虛擬現實之間的結構性和形而上的聯繫。

觀點三：「極端自我」的陰陽眼 [17]

「在今日與明日的元宇宙中，我主張當代舞蹈不能駐留在一個實體場館或舞台上，有必要創造超越各種媒體的舞蹈。或許，舞蹈已成為一種超媒體實踐，公社是虛擬的，跳舞的身體僅是社交媒體上的某種存在節點，在那裡數位本身成了極端的自我，被分解成表情符號。」
——徐家輝。

2019 年的《超自然神樂乩》，是徐家輝呈現數位薩滿主義的巔峰之作。他利用上述文化現象的各種技術來揭示「超常現象的舞蹈體驗」（paranormal dance experiences）、「超自然」，及探查超越（transcendence）的概念。徐家輝在他的亞洲之行中，記錄了來自不同地區的各種精神修練與薩滿舞蹈，並將它們編入沈浸式的組裝配置之中：「我的主張 [⋯⋯] 是在虛擬現實中創造一個平行的靈性宇宙——瓦解精神世界與科技世界。」[18] 在亞洲民主國家中最自由的臺灣，徐家輝發現了一種特殊形式的薩滿教，即三太子現象，他在《超自然神樂乩》中對其進行了藝術化的轉譯。三太子乩身是各種性別的當代薩滿，守護神哪吒降駕的乩身為社區的日常困惑提供解惑或指點建議。基本上，任何人只要接到哪吒的召喚，學習並遵守各自寺廟的規則，不分性別、年齡或社會地位，都能成為薩滿。在《超自然神樂乩》作品中，徐家輝問乩身應該遵循什麼規則時，嘴裡含著棒棒糖的三太子乩童笑著說：「不抽菸、不喝酒、不做愛、不做愛、不做愛。」[19]

此外，尚有特別引人注目的兩個特點：（一）乩身（薩滿）的多樣性，例如，女乩童白天在網路上做直播，下午和傍晚在寺廟服務，讓神靈進入她的身體以提供幫助，午夜以後則打扮成比基尼模特女郎；有些三太子乩童在 Instagram、自己的 YouTube 頻道和粉絲群擁有數十萬追蹤者，而他們的數位設備和社交媒體平台是在現實和超自然世界之間切換的工具。（二）臺灣的薩滿文化在這裡應被理解為，一種抵抗壓制性（政治）政權和限制性規範世界觀的姿態。文化和宗教的挪用成為在人體和數位世界的介面上，對神靈進行新的視覺化和體現的催化劑。繼臺灣的三太子現象之後，徐家輝目前正致力於實現各種形式的安卓薩滿（Android Shaman），例如電子遊戲：「當整個世代的人，都忘記與他們的神交流、溝通時，一個安卓薩滿就被創造出來了。它的任務是收集和解碼信息，以恢復失去的能力。尋找一個帶著古老咒語的時間膠囊，這樣它就可以用其來聯繫三太子。安卓薩滿渴望與超自然界重新聯繫。」

既定的儀式準則與以滾動紀錄格式編寫的 VR 虛擬實境代碼相結合之後，會在當代藝術的部署中，喚起一種恍惚出神的與潛在地改變現實的體驗。在徐家輝的系列作品中，（極端）自我的「陰陽眼」和「生存照管」召喚出許多人在不同的階段同時出現，在黑盒子裡、在（後）虛擬空間裡、在祈求與顯現的靈性之地。他的藝術作品在許多方面表明了，我們分裂的世界佇立於更大的超人類星叢中。

1. 妮可・海辛格（Nicole Haitzinger），〈歐洲。當代和現代化中的後烏托邦劇場〉（Europa. Post-Utopian Stagings in the Present and in Modernity），收錄於妮可・海辛格、亞歷山德拉・科爾布（Alexandra Kolb）編，《歐洲之舞。身分、語言、機構》（Dancing Europe: Identities, Languages, Institutions），慕尼黑：epodium，2022，頁 27-36。

2. 韓炳哲（Byung-Chul Han），《數位狂潮下的群眾危機》（Im Schwarm. Ansichten des Digitalen），柏林：Matthes & Seitz，2013，頁 19。

3. 安娜・伍雅諾維奇（Ana Vujanović），〈奇異性和差異性的編排，埃斯特・薩拉蒙的作品《於是》〉（The Choreography of Singularity and Difference And Then by Eszter Salamon），收錄於《表演研究》（Performance Research），13:1，2018，頁 123-130。DOI: 10.1080/13528160802465672

4. 參見徐家輝官網簡介：對「人體的形而上學感興趣。通過研究考察、偽科學實驗和紀錄片表演，家輝挪用技術和敘事來想像人體的新未來。」https://www.ka5.info/about/biography.html

5. 「西方人對什麼是亞洲人的看法，我並不那麼感興趣。我記得阿喀郎・汗（Akram Khan）提到亞洲人的身體是與生有靈性。因此我立即問我自己『你認為的亞洲人的身體是什麼？』亞洲有超過 48 個國家！這也引發了我到亞洲各地進行考察。」徐家輝與安特衛普 deSingel 藝術中心的卡琳・梅根克（Karlien Meganck）對談，於 2014 柏林八月舞蹈節（Tanz im August）。https://www.goethe.de/ins/id/lp/prj/tco/por/Choy/enindex.htm

6. 徐家輝於 2014 年柏林八月舞蹈節，與安特衛普 deSingel 藝術中心節目策劃人卡琳・梅根克（Karlien Meganck）的對談。https://www.goethe.de/ins/id/lp/prj/tco/por/Choy/enindex.htm

7. 希朵・史戴爾（Hito Steyerl），《真相的顏色。藝術領域的紀實主義》（Die Farbe der Wahrheit. Dokumentarismen im Kunstfeld），維也納／柏林：Turia + Kant，2018。

8. 阿曼達・皮納（Amanda Piña），〈實踐「合成占有」的想法〉（Ideas for a practice of "Compossession"），收錄於阿曼達・皮納、安潔拉・瓦多利（Angela Vadori）、克莉絲汀.吉林格－克雷亞.維瓦爾（Christina Gillinger-Correa Vivar）編，《瀕危人類運動卷 3 ——美洲豹學校》（Endangered Human Movements Vol. 3—The School of the Jaguar），維也納：BMfB / nadaproductions，2019，頁 283 -295。

9. 由宓（Mi You），〈在虛擬領域中的恍惚狀態：與徐家輝對談〉（Trance in the Virtual Realm: A Conversation with Choy Ka Fai），收錄於《so-far》第 2 期，人工智能，2019 年 8 月。https://so-far.xyz/issue/trance-in-the-virtual-realm-a-conversation-with-choy-ka-fai

10. 「文件性（Documentarity）描述了以上層政治、社會和認識論形式滲透到一個具體的真相紀實政治。文件性是軸心點，在這個支點上，紀實真相生產的形式變成了政府，反之亦然。它描述了與真相政治的主導形式的共謀，也可描述對這些形式的批判立場。在這裡，科學的、新聞的、司法的或真實的權力／知識形成與紀實的表述相結合 [……]。」希朵・史戴爾（Hito Steyerl），〈紀實主義作為真相的政治〉（Documentarism as Politics of Truth），收錄於馬略（Marius Babius）編，《超越表徵：專文 1999-2009》（Jenseits der Repräsentation/Beyond Representation:

Essays 1999-2009），科隆：Walther König，2016，頁 181-187、182。

11. 關於 20 世紀初藝術與洞穴的話語交織，請參閱：羅伯特・沃利斯（Robert Wallis），〈藝術和薩滿教：從洞穴繪畫到白立方〉（Art and Shamanism: From Cave Painting to the White Cube），收錄於《宗教》（Religions），10:54，2019，頁 11-12。https://doi.org/10.3390/rel10010054；「因此，在 20 世紀之交，洞穴藝術的鑑定提供了考古證據，為薩滿教和藝術具有古老、普遍起源的觀點提供經驗和時間上的支持。在本世紀上半葉，薩滿教與藝術之間的假定親緣關係被應用於舊石器時代晚期的洞穴藝術，將靈性的元敘事具體化為人類創造力和想像力的領域，而薩滿教是其起源，洞穴藝術是其視覺表達的最早形式。」(頁 12)

12. 羅伯特・沃利斯，〈藝術和薩滿教：從洞穴繪畫到白立方〉，收錄於《宗教》，10:54，2019，頁 1-21。https://doi.org/10.3390/rel10010054；或者更具體地關於 18 世紀的薩滿教：葛洛莉雅・佛萊爾蒂（Gloria Flaherty），《薩滿教和十八世紀》，普林斯頓：Princton University Pres，2016。

13. 約瑟夫・坎貝爾（Joseph Campbell），《神話的力量》（The Power of Myth），紐約：Anchor，1991，頁 91。

14. 克萊爾・克羅夫特（Clare Croft），〈導言〉，收錄於克萊爾・克羅夫特編，《酷兒舞蹈：意義與構成》（Queer dance: Meanings and Makings），牛津：Oxford University Press，2017，頁 2。

15. 參見「美洲豹學校」的相關描述與文件檔案：https://nadaproductions.at/projects/endangered-human-movements/school-of-the-jaguar

16. 約翰・紐拉特（Johannes Neurath），〈不僅止於一個。原住民現代性中的複雜身分〉（Being more than one. Complex identities in indigenous modernity），收錄於阿曼達・皮納、安潔拉.瓦多利、克莉絲汀・吉林格－克雷亞・維瓦爾編，《瀕危人類運動，第三卷——美洲豹學校》（Endangered Human Movements Vol. 3—The School of the Jaguar），維也納：BMfB / nadaproductions，2019，頁 108 -109。

17. 對徐家輝目前的藝術作品來說，這是一個具有指標性意義的參考文獻：舒蒙・巴薩爾.（Shumon Basar）、道格拉斯・柯普蘭（Douglas Coupland）、漢斯・烏爾里希・奧布里斯特（Hans Ulrich Obrist）編，《極端的自我：你的年齡》（The Extreme Self: Age of You），科隆：Verlag der Buchhandlung Walther und Franz König，2021。這本經過策劃的藝術書，透過模擬與數位的交集，生動地呈現了當今藝術與社會的發展趨勢。

18. 同註 9。

19 參見 https://youtu.be/tArqeJvxJPw

簡介 | 徐家輝
Choy Ka Fai

旅居柏林的新加坡藝術家，其跨領域藝術
實踐定位於舞蹈，媒體藝術和表演的交
集。他的研究核心是對人體形而上學的持
續探索。通過研究考察、偽科學實驗和
紀錄片表演，他運用技術和敘事來想像
人體的新未來。他的計畫在全球重要機
構和藝術節發表，包括倫敦沙德勒之井
劇院，維也納 ImPulsTanz 舞蹈節和柏林
八月舞蹈節。他是杜塞爾多夫 tanzhaus
nrw（2017-2019）和柏林 Künstlerhaus
Bethanien（2014-15）的常駐藝術家。
徐家輝持有英國倫敦皇家藝術學院互動
設計碩士學位。

行為藝術——
麥拉蒂‧蘇若道默
的生命之行

麥拉蒂‧蘇若道默《Dialogue With My Sleepless Tyrant》，2012，藝術家提供。

麥拉蒂‧蘇若道默《Ugo》，2008，藝術家提供。

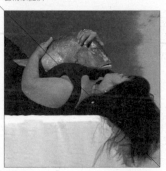

克里斯蒂娜‧桑切斯－科茲列娃
Cristina Sanchez-Kozyreva

陳盈瑛 譯

麥拉蒂‧蘇若道默《SWEET DREAMS SWEET》，2013，藝術家提供。

親臨麥拉蒂・蘇若道默（Melati Suryodarmo）的行為表演能立即感受到美感與震撼。她的動作常帶有節奏性，如自行車騎行的加速或減速步調，類似於呼吸行為。她的作品富有極簡主義品味，揉合單色系服裝與同樣精煉純化的背景，調度出強烈的視覺形象。超過 25 年的時間裡，蘇若道默不遺餘力地運用自己的身體發展耐力藝術，將她的視覺設置與內在自我聯繫起來，並藉由她的身體運動和舞踏（Butoh）、劇場、編舞和舞蹈的訓練，傳遞出強大的視覺與感官訊息。她的作品亦使人感到不安適，尤其是行為藝術，她在時延性表演中幾近強逼自己忍受劇烈疼痛，有些更顯暴力，有的甚至長達 12 小時。如此一來強化了對身體和情緒壓力認知，在某些脈絡中反映了社會語境的緊張情境。內在與外在世界的關係是將她與觀眾聯繫起來的一部分，傳遞關於自我、文化和離散歷史在我們的集體或個人條件下崩裂和／或修補的感受。她的表演在觀後令人回味無窮，出乎意料地夾雜著荒謬、奇特和親密感。

蘇若道默 1969 年出生於印尼梭羅，一個身分認同多元且複雜的大國。這個國家曾被西方殖民，其動盪的政治歷史過程，一定程度上影響了藝術家的成長。她也是位經歷過文化流放和異化的女人。蘇若道默最初在萬隆學習國際政治。1988 年在那遇到幾位藝術家，透過紀錄片認識了約瑟夫・波伊斯（Joseph Beuys）的作品。波伊斯非傳統的創作手法啟發了她新的可能性。隨後，她移居德國。1994 至 2001 年就讀於布倫瑞克造型藝術學院（Braunschweig University of Art，HBK），在那她學習了舞踏。關於舞踏的知識，部分來自她與父親一起工作時所學，另外則是與舞踏舞者和表演藝術家古川杏（Anzu Furukawa）一起編舞。與古川的相遇、教學至今仍影響蘇若道默的實踐，她將古川所教授的戰後日本哲學觀和舞踏動作與自己的編舞及身體哲學和實踐相結合。在布倫瑞克造型藝術學院，她還跟隨奧地利前衛電影導演瑪拉・瑪塔斯卡（Mara Mattuschka）學習時基媒體（time-based media），為日後從事攝影、錄像和導演等工作打下基礎。她也在瑪莉娜・阿布拉莫維奇（Marina Abramović）的指導下從事行為藝術，她們曾一起參加 2003 年第 50 屆威尼斯雙年展，蘇若道默畢業後她們仍持續多項合作。阿布拉莫維奇以作為學生的激進導師而聞名，無論是身體上或精神上的引導皆是；對蘇若道默而言，她是一位非常好的老師。阿布拉莫維奇向她介紹行為藝術，教導她如何在這種獨特的藝術操練中生活，以及身為一位藝術家如何自我管理；亦鼓勵她克服不安全感，能更接近自我，與之相連。這些獨特且細微的思考對於理解藝術家的歷程是很有意思的，而如何透過磨練更了解自己，並學會在本質上維護自身的實踐，也讓她發展出一種代表自己的獨特藝術語言。

蘇若道默在德國待了 20 多年，就個人層面來說這並不容易。但此經歷卻深化了她一些學理知識，特別如表演與女權主義之間的關聯，並認識了該領域中的佼佼者。行為藝術尤其讓蘇若道默逐漸意識到紀律本質背後的自由潛力。這意味著，表演提供了比物件更寬廣的視野，因為這些物件受到美學的限制並且在時間上是固定的。一場行為表演不會像一個物件那樣被錨定，它最終會成為與生命自身的實踐交織在一起的行動。

蘇若道默的研究帶出通過身體將個人內心世界和整個世界聯繫起來的運動。相較於其他表演形式，蘇若道默常說，行為藝術沒有劇本或沒有明確的舞譜，允許在每次的演出中對其敘事進行新的詮釋。框架（場景或舞台、戲服、重複數小時的特定動作）用以輔助作品，但敘述只發生在當刻：我們會變，藝術家會變，環境會變，這些都影響著作品的開展。2018 年，她在新加坡駐村期間接受 STPI（創意工作室和畫廊）採訪，當時她正嘗試使用紙漿和紙張進行

創作，她提到應保留行為藝術的原始精神，並稱其為反傳統的激進主義精神。對於蘇若道默而言，行為藝術不必在乎有沒有觀眾，它是一種做的藝術（art of doing），它可以在無人的自然景觀中完成，它不是舞台表演，也不一定需要機制框架。此外，實踐行為藝術意味著你始終擁有你的原生媒材──你的身體。

蘇若道默一路走來堅持不懈，儘管她的實踐充斥挑戰且缺乏商業收入，但其藝術表現讓她享譽盛名。約十年前，她搬回印尼，並於 2012 年在她的家鄉梭羅開設「Studio Plesungan」工作室，將住家轉換成藝術交流的社群基地。她致力於呈現真實的作品，豐富的內涵來自長期的哲學和智識研究、冥想、釋放技巧、太極拳和其他混合的身體方法，並熱衷分享，包括由表演者和舞者組成社群的混成訓練（blending disciplines）。Studio Plesungan 的空間包括一個生活起居室、一個室內大廳、一個戶外舞台，以及用於舉辦工作坊和培訓的各種小房間。作為一個跨領域平台，蘇若道默邀請具知名度的與尚未成熟的在地和國際表演者分享彼此的想法和經驗，並向當地人和遊客等群眾進行教授、表演和展示他們的作品。2007 年，蘇若道默創立國際表演藝術節「祕密領地」（Undisclosed Territory），促進表演者之間的交流，自從工作室開放以來，藝術節就都在那裡舉行。活動持續數天，參與者參加課程、進行正式和非正式交流，一起用餐、就地或在附近起居，節目最後是由參與者貢獻的一系列表演作結。工作室還允許其他團體使用其舞台作為演出場地、舉辦各種舞蹈項目和藝術節、與中爪哇文化中心合作。各種表演在此發生，不僅只行為藝術，還有爪哇舞蹈、當代編舞、戲劇和視覺藝術──蘇若道默堅信在欣賞、創作真實和原創作品時，會產生融合各種影響的潛能。

以社群為核心構想，無時無刻有不同文化和經濟背景的人來到此地。這裡也是蘇若道默教授學生舞蹈和編舞的地方，受到舞踏和其他身體創作方法的影響，她將自己以身體運動為主的作品知識和經驗傳授給大家。學生因而學會意識到自己的能量，並將之釋放和傳遞，找到自己的能量流動。舞踏是蘇若道默訓練的一部分，也是影響她最大的表現形式。這種藝術形式的概念和想像維度，以及藉由生成形式來看待身體，讓蘇若道默認為舞踏比舞蹈更接近行為藝術。她提及古川曾試圖教導他們如何通過對內在身體的理解將舞踏帶入生活現實裡。她還從她那裡學會研究社會現實、歷史和記憶的方法，及其如何與我們的身體相互作用、並通過想像力創造出強大的展演作品。在蘇若道默的實踐歷程中，另一個對其思想有著強烈影響的則是她與學者兼行為藝術家鮑里斯‧涅斯羅尼（Boris Nieslony）的相遇。涅斯羅尼的思想核心在於：塑造一個與其他藝術家聯繫和支持的網絡，來作為自己行為藝術精神的一部分。甚至在 Studio Plesungan 成立之前，他就已協助蘇若道默於 2007 至 2010 年間在巴厘島發起行為藝術實驗室計畫，為藝術家提供一個分享實踐和經驗的空間，藉以發展印尼的藝術生態系統。種種自發的計畫與平台都是在落實此理念：在一個互助支持社群中共存，成為彼此在物質和精神上的活力。這也是行為藝術家的實踐中另一不可或缺的部分。

蘇若道默出生在一個舞蹈和表演世家，很年輕的時候就關注身體操演可淨化人生體驗的道理。她與父親一起練習阿美塔（Amerta，或稱源泉舞動），這是一種探索性的身體舞動和冥想；她也觀看母親跳舞，同時自習舞蹈和爪哇冥想。蘇若道默每天早上會進行蘇馬拉（sumarah）冥想。蘇馬拉是一種生命哲學和冥想形式，最初來自印尼爪哇島，它涉及身體、情緒狀態和心靈的深度放鬆，以培養敏感度和接受性，並與內在自我相聯繫。這是一種讓意識交托臣服的練習。它強調與自然的深層關係

及相信事物的自然秩序，對於行為表演而言，它有助於在表演當下感知自我和他者的存在。

身心靈是此存在感的重要組成。她的時延表演不僅對體力和耐力有著嚴苛的要求——意即她得學會閱讀自己的身體，知道什麼時候該吃什麼，或控制自己的呼吸，同時要將個人的精神狀態集中在單一事物上。得要知道如何接收能量及使用它，去保有個人的內心存在感和誠實面對作品。為了做到這一點，表演者多年來一直關注他們的身體和精神狀態所經歷的變化。這是一個持續的過程。在創作藝術時，蘇若道默也會提出有助於個人人生哲學的問題。由於行為表演與生命的行進有關，創作一件源於內在自我的藝術品，也是一種深化及揭示個人智識與真理之路的實踐。

在過去的幾年裡，蘇若道默屢在國際上獲得殊榮，這讓她的創新藝術之路更加順暢。她在許多機構發表作品，其中包括在家鄉印尼雅加達的努桑塔拉現當代藝術博物館（The Museum of Modern and Contemporary Art in Nusantara，Museum MACAN）舉辦首次博物館大型個人回顧展《為什麼要讓雞跑？》（Why Let the Chicken Run，2020）。展期間，蘇若道默在 2021 年與該館館長亞倫‧西托（Aaron Seeto）進行了一場對談，她將行為藝術定義為在表演中創造新的現實：「這是一件關於變化、過程體驗的作品……對我來說，處在生命的過程中就是行為藝術。」事實上，蘇若道默經常質疑當代藝術作品的價值，而答案既不是用西方系統典範，也不是將印尼文化客體化來看待。她提到：「我感到我們正與西方在美學上進行比較和競爭。」並補充說，這種比較在技術方面可能會具成效，但不應該在哲學、概念和美學方面進行競爭。「我們應該開始審視我們自己的歷史和美學。國際認可是次要的。」傳統爪哇文化是蘇若道默廣泛研究的內容，她勢必會將其整合進她的當代文化

語境裡。

除了從周遭環境和日常生活汲取靈感，她還研究傳統知識、儀式、慶典和舞蹈，那些幾乎被遺忘的事物。尤其是爪哇人為何總能先感知環境，然後再根據他們的感官調整生活節奏。人們居住在梭羅的生活方式與在雅加達不同，在梭羅能更親近他們的爪哇文化根源。她追索自身環境中存有的象徵意涵，並關注它們在當今文化情境中的記憶、痕跡和影響。她提到：「對我來說，儀式是將集體或個人連結至某種共同或特殊境況的手段。有意義的儀式對於形塑我們所關注的精神、宗教等意志是必要的。」因此儀式是一種信仰框架和媒介。在蘇若道默的行為藝術中，儀式是能將她的思想轉化為饒富意義的行動方式，「一種行動意義被置入一特定空間，並與所有用於表演的輔助媒材產生關係」。由此，我們似乎可以在儀式中找到需要的關注焦點，進而在體驗當下、身體表達和宇宙之間穿梭行進。她與我分享的另一個想法也證實了這一點，即「綜觀傳統儀式，主要是關注人與人、人與自然，以及神或高等靈魂之間的關係……但無論儀式的動機是什麼，它都需要透過象徵性行動的建構來達成目標」。

蘇若道默喜歡觀察不同的文化觀點，提問、思辨自己與社群的關係，以便增進理解。

關於傳統儀式和象徵符號使用的問題，她提到，如果「傳統儀式被移轉到當下時空，它們將成為觀念藝術的資源，因為人們在儀式中看到的所有動作和物件，都象徵性地再現了意義」。這是將形塑物質或動作文化符號視為表演者語言的一部分。但在這樣做時，她的注意力會轉向事物的本質和哲學，而不是事物的形式體現和懷舊。也就是說，她可能會使用象徵符號，但會對潛在的情緒或思想保持開放，對人們的行動和心智流動的深層意義保持開放。傳統注定會被更新，如此一來我們才能更完善

地承先啟後。此外,當在身體向度上涉及時延性的行為表演時,就可借助傳統儀式,它教會蘇若道默超越時間和身體的極限,因為後者有機會「戰勝肉身本體」。

創作研究可花上數年時間,蘇若道默的許多作品都是從一個概念行進到另一個與之相連的概念,一步步建立起來的。藝術家有可能是以一次的經驗作為出發點,然後對其進行更深入的認識,激勵著她向某處邁進或對一特定想法展開連續性的探究,而這些過程又會回頭來激勵她創作……。但是,透過建立自身經驗並將她豐富的閱歷帶進作品時,比如,作為一個女人,一位曾在國外生活現在返回家鄉的爪哇女人所經歷的創傷記憶和失落,並沒有使她的藝術實踐帶著傳記色彩。她的許多行為表演看似是個人的且都非常激烈。射箭、吐墨、磨炭、在奶油上跳舞等,這些動作相當令人不安,尤其又在長時間裡進行。在她的表演中會觸及到無法控制的身體、精神和心裡情緒的波動、緊張,甚至爆發,這可能與人類處境的各種狀態有關:被壓迫、迷失、被隱瞞或感到悲傷。蘇若道默在演繹一種感覺和捏塑一種感覺之間做出明顯的區隔。她的動作帶有目的性,它們等同於她所談論的情感、象徵或歷史震盪,但這些動作沒有經過精心編排,每次都是以新的模式和序列展開。

她並沒有用行為藝術來克服、驅魔、達成協議或解決個人問題。相反地,在創作當代藝術時,人們只能從自己的經驗出發,這是出自於與自己內在的聯繫。生活就某種程度來說是豐富多彩的,如果能透過身心運作來駕馭工具箱中的顏料,那麼作為一位行為藝術家就可使用身體和靈魂進行非繪畫的現場創作。或許,這就好像是表演者將自己的存在校調至特定的類無線電波頻率,並開始召喚與此波長相關的情緒,如悲傷和失落、身分掙扎、放棄和放手,或是生活中面臨各種挑戰時所產生的恐懼。然而,

這並不意味著藝術家想要控制敘事或將詮釋強加給觀眾。在行為藝術中,藝術家所擁有的自由也延伸到觀眾身上,他們可以根據背景、時間和精力來決定如何感知並與作品互動。蘇若道默曾經告訴我,無論是從我們較小的內心世界或是從我們較大的外部世界的角度來看世界,我們對世界的各種看法會自然而然地產生關聯;雖然每個人有自己的故事和背景,但既然我們生活在一個集體社會,毫無疑問地,我們彼此相連。

簡介｜麥拉蒂・蘇若道默
Melati Suryodarmo

麥拉蒂・蘇若道默的表演處理人類身體、其所屬文化及其所居之群體間的關係。蘇若道默自 1996 年起在不同的國際藝術節和展覽中發表作品，包括赫爾辛基基亞斯瑪當代藝術博物館「來自東方的風」（2007）、義大利波札諾的第七屆歐洲宣言展（2008）、多倫多光影藝術節（2012），以及布里斯本亞太三年展（2015）。2021 年她獲頒博尼范登當代藝術獎。

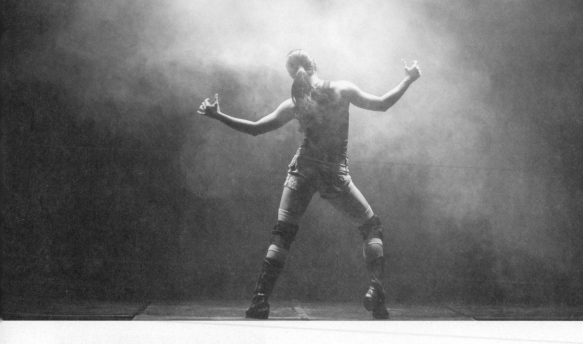

艾莎・霍克森《猛男舞》，2018 臺北藝術節，攝影：Gelee Lai，臺北表演藝術中心提供。

身體怎麼動：
艾莎・霍克森的創作與研究

陳佾均

過去十年來，艾莎‧霍克森（Eisa Jocson）在國際重要藝術節上面目鮮明。不只因為她能在極度陽剛與陰柔之間變化的身體能力，也由於她的創作，循序漸進地展開菲律賓語境的身體政治，描繪揉雜殖民結構，與情感性勞動（affective labor）的欲望圖像：從鋼管舞的實踐與探索（《鋼管舞者之死》Death of the Pole Dancer，2011），到化身為同志酒吧裡的猛男舞者（《猛男舞》Macho Dancer，2013），然後又挑戰在各種文化身體中切換、娛樂客人的女公關（《女公關》Host，2015）。三部曲的架構從論述到實踐前後扣合，彷彿一切早就有了譜。

「我所有作品，都是各種環境條件加總的結果。」艾莎卻在訪談中這樣告訴我，她說，情感性勞動這條路徑，是在《猛男舞》與《女公關》之後才浮現。確實，她早年環繞著鋼管舞實踐的作品，雖已涉及觀看的政治性，很大程度仍專注在視覺畫面與形式的探索。她的創作與研究經歷了怎麼樣的發展，身體與論述的實踐如何慢慢工作出我們後來看到的扣連和共振，又有哪些過程或許不像諸多後來的評論所呈現地那樣理所當然，是我在這次談話中關注的核心。

在實踐中發掘身體意涵

從小學習芭蕾的艾莎，在藝術學院主修雕塑，後因家裡希望她「實際點」，於是轉修視覺傳播（另一個選項是學護理）。在這段期間，她非常想念身體實踐，嘗試過啦啦隊、街舞、爵士，但直到 2008 年進了鋼管舞教室，才真正長出了些什麼。她告訴我，自己正好遇上了鋼管舞在菲律賓的轉換期，從紅燈區的消費漸漸發展出健身教室的社群。在教室裡，鋼管舞的社經功能不同了，脫衣舞孃成為老師，參與的女性是自掏腰包來探索、學習，而非進行供男性觀看的商業交換。帶學生比賽、全心投入的

艾莎，感受到這個女性社群的力量。

這個經驗根本地形塑了她對身體實踐的問題意識：舞蹈不僅關於技巧訓練，更涉及透過實踐與觀看所形成的群體關係，身體的意涵與其在社會脈絡裡的運作功能密不可分。於是，她在《不鏽鋼邊界》（Stainless Borders，2010）裡，把過去在私密地方進行的鋼管舞帶到公共空間中，以街頭游擊的方式，把城市中象徵治理和規訓的旗杆、門柱當作舞者的鋼管，用垂直的移動，擾亂平常的水平線條。對觀看視線的介入也是《鋼管舞者之死》的出發點，在這個演出中，艾莎讓組裝、測試鋼管穩固度的準備過程，成為觀看的框架，鋼管舞者的柔軟不再只關於誘惑。她開始探索在技巧，與藉技巧營造出的形象兩者之間的縫隙。

在初步發展之後，艾莎沒有停在鋼管舞者的身分，竟然練起了在身體與性別語彙上可說是鋼管舞對立面的猛男舞。她花了一年的時間，拜師學藝，扎實練起肌肉，同時也細細分析猛男舞的語彙，學習舞者如何形塑重量與陽剛的幻覺，包括服裝與音樂運用所造成的影響。「我想我的著迷感受，就是從這個地方爆發的。」艾莎專注地說，好像希望自己的表達，可以更加準確：「他們的動作沉浸在一種黏稠裡面，到了你會覺得整個空間都變濃變稠的地步，他們的身體體現（embodiment）是這麼地徹底。」這些研究與訓練過程，後來也以影片、展覽與講演報告等不同形式發表（《身體計畫》Corponomy，2017）。

現在回顧起來，身體技巧所能召喚的幻覺與建立的關係，是貫穿艾莎身體實踐與研究的軸線。猛男舞者的實際體型可能並不那麼「威猛」，給人的陽剛感受，也是透過技巧建立的，就像艾莎的身體所熟悉的芭蕾與鋼管舞，亦是藉由訓練，製造出輕盈優雅、無重力的樣貌。「我想挑戰自己身上的女性（feminine）

訓練，挑戰我的身體知道的，還有我中產背景的養成灌注給我的。」艾莎說。這當然又是一次對於觀看視線的介入。當女性身體拾起了這些技巧，許多原來看似自然而然的性別與欲望投射，也受到衝擊，刺激觀者進行反思。下了舞台，身上的印記仍持續發揮影響，譬如她意識到自己帶著這樣的身體回到鋼管舞場域的格格不入；又或像是在暗夜獨自回家時，她可以透過這些陽剛的身體語彙，省去一些可能的騷擾。「一旦你的身體變了，你和其他人的關係也會變。」艾莎說，而這層意識就是她發掘身體意涵的方法。

概念的成形

《猛男舞》成為她創作上的轉捩點，在上述的「變身」挑戰之外，也因為這項舞蹈實踐特屬於菲律賓文化語境。鎖定猛男舞是因緣際會，但也有跡可循。當時，艾莎和同樣從事鋼管舞實踐的新加坡創作者郭奕麟（Daniel Kok），共同探索各地不同的誘惑策略，猛男舞是艾莎與郭奕麟分享的實踐之一。因為和郭奕麟的交流，她才意識到原來這是菲律賓特有的現象，於是她開始挖掘這種舞蹈的成因和條件，包括在猛男舞中，人們欲求怎麼樣的男性形象、殖民的歷史處境、美國流行文化的影響，還有菲律賓高度仰賴於國際間提供娛樂與照護服務的經濟結構，無論是透過在菲律賓的觀光旅遊，還是菲人在他鄉的勞動。「猛男舞打開了這整個宇宙。」艾莎說。

也就是說，猛男舞作為一種身體實踐，是文化的，更是政治的；它反映的不是泛泛的文化歸屬，而是一個明確的在地處境，以及人們的對策。對艾莎而言，這些猛男舞酒吧是菲律賓流行文化真正的熔爐，「比起我們那些帶著教條的、殖民的眼光的文化中心，這些酒吧是更穩定、更可靠的空間，有更多的混種（bastardization），大家做表演的方法實在很

天才。」身體實踐、形式探索和菲律賓的語境共同構成了艾莎的創作概念：關注身體怎麼動的同時，也探索讓身體動的情境條件。

社會學和移工研究的關鍵詞顯然進一步協助她推進關於欲望、親密與勞動之間關聯的研究，並在她後來的論述中出現，用以重新統整作品脈絡，比如情感性勞動，或像是菲律賓學者帕蓮妮阿絲（Rhacel Parreñas）提出之「契約式流動」（indentured mobility）的概念。帕蓮妮阿絲在研究於日本工作的菲籍女公關案例時，強調以「契約式流動」取代「人口販賣」的概念，突顯相關政策在制定時，往往將移工視為被販賣的商品，忽視了他們在契約限制的不自由之下，仍然存在的能動性與自主追求。帕蓮妮阿絲的著作想必是《女公關》的重要參照。艾莎再度以她透過舞蹈技巧、改變自己身體的方法切入，聚焦幾種不同女性形象的產製過程與切換，從傳統日本舞到韓國流行歌。跨境脈絡突顯了菲籍女公關化身為不同文化性別形象，以滿足客戶／觀眾需求的創造力，艾莎以這樣的方式，回應「契約式的流動」概念中，強迫與選擇同時存在的張力。

但最終，這些作品不只關於論述的關鍵詞。由於她在創作生涯中學了這麼多種舞蹈技巧，我問艾莎在編舞時，如何找到屬於自己的猛男舞（或其他舞蹈身體），是不是她會思考的問題？她告訴我，舞蹈的語彙和編舞是兩件事，就像古典芭蕾是運用既有的語彙來進行自己的編舞，她這些作品的編舞也出自於她。雖然，她必須保持語彙的整體性，因為「語彙背後是一個特定的世界觀與關係狀態。這是論述的重點。如果你把它弄得亂七八糟，那就失去了作品開始時的脈絡。」艾莎指出。

至於編舞，她則會從空間關係、燈光、音響，以及逐步展開的結構等面向進行全面的思考，藉此「編作在台上的身體」。譬如，她透過燈

光與動作，模擬猛男舞酒吧中，觀眾在舞台下方，必須仰視的角度，這是塑造陽剛力量的一部分；在《女公關》裡，表演者和觀眾的關係便平等許多，甚至有許多地板動作，表演者必須抬頭看觀眾，呼應了臣服的權力關係。在這些作品中，實際編舞的方式很大程度取決於素材，看待這些作品的方式也取決於觀者脈絡，有時性別的面向會被突顯，有時是殖民的框架，又或者是其他層面。艾莎告訴我，有些人批評她研究這些社群與他們的舞蹈，卻沒有提供他們實質的協助。她對這樣的態度不以為然，認為覺得別人需要拯救是一種優越的心態。「我首先是他們的迷，完全為他們的實踐著迷。」這是她進入這些研究場域時的出發點，也是她的研究動力。

在後來「快樂國度」（Happyland）的系列裡（包括《公主煉成記》Princess，2017；《陛下》Your Highness，2017；與《馬尼拉動物園》Manila Zoo，2020），關於移工、殖民結構與情感勞動的批判視野，則聚焦在與創作者非常接近的社群上：同樣也在（跨國）提供娛樂服務的表演藝術工作者。這個系列從菲律賓大量出走到香港迪士尼樂園工作的表演者出發，其中包括之前在國家芭蕾舞團的舞者（這批出走潮也是艾莎 2008 年學士畢業論文的主題）。他們在迪士尼的舞劇裡揮灑他們專業的身體能力，提供歡樂，然而因為膚色，這些菲律賓舞者永遠得不到公主的角色，更多時候，是負責《獅子王》劇中的動物。

啟動突變的可能

在這個系列裡，艾莎與合作者共同進行模擬，不論是快樂無憂的白雪公主，還是在螢幕中動物般的困獸之鬥（《馬尼拉動物園》由於遭逢疫情，演出概念中途改為表演者在線上為在遠方劇場中的觀眾演出）。然而這些偽裝，在覆寫的過程中也會發生突變，動物發狂、公主失

態。在兩者之間的擺盪常常是曖昧的，譬如，學得太像，好像指認不出自己。艾莎認為，這正是她想突顯的，因為前述歷史與社經情境，菲律賓人是配合別人改變自己的專家，唯有如此，才得以生存。因此，發生突變是她想像中的一種「劫奪」（hijack），成為一種可能，可以將強加在他們身上的，奪走成為自己的。強硬的抗拒與抵抗，對她而言，不符合菲律賓的情境，艾莎在訪問中幾次提到。

她分享了《馬尼拉動物園》的例子。在法蘭克福首演時，他們決定部分段落表演者會以裸體進行。這造成場館團隊的討論，大銀幕上觀看菲律賓表演者裸體如動物般的動作，尤其在歐洲演出的脈絡下，讓人想起上個世紀博覽會上的人類展示。面對這樣的不安，艾莎說，沒有不適的話，就不用裸體了。對她而言，差異就是在，而她總是希望透過不舒服、張力或是曖昧，去探討這個差異，經過了什麼歷程，才成了一種標準。

「還有更多可以發掘和質疑的。這是我對我觀眾的想像，就算他們不是如此。但我想要他們反思自己是用什麼方式在看眼前所見，又是為什麼。」艾莎這樣描述自己創作的出發點。

我採訪她時，艾莎剛進行完《菲律賓女超人樂隊》（The Filipino Superwoman Band，2019）以來，一系列以卡拉 OK 為形式的作品，包括協助在阿聯酋工作的菲律賓移工，或是耶誕假期仍要在各國郵輪上工作的菲籍歌手，拍攝自己故事的音樂錄影帶，以這種方式，讓他們的故事被聽見、看見（《Bidyoke》，2021）。這是一種對疫情的應變，也是對只能仰賴高網路技術演出的抵抗。艾莎說，她很高興找到這麼一個在疫情期間可以分享資源的方式，讓參與者都可以得到工作費用。這讓我想起早年她從鋼管舞社群中得到的力量。這又是一次「環境條件加總的結果」，身體怎麼動，

從來無法外於這些情境，無論在社會上，或
是創作裡。在疫情下，舞台展演前途未明，
但殿堂之外的身體實踐依然繼續，一如創作
者的灼灼目光，持續凝視著這些實踐所形成
的群體關係。

簡介│艾莎‧霍克森
Eisa Jocson

艾莎‧霍克森是菲律賓籍的當代編舞家與舞者，受過視覺藝術與芭蕾的訓練。從鋼管到猛男舞到女公關，她審視服務業中舞動身體的勞動與再現，揭露身分與性別形構的過程、引誘的政治和菲律賓社會的移動狀況。她的作品時常受邀至亞洲與歐洲重要場館與國際藝術節，如柏林八月舞蹈節、曼海姆世界劇場節、橫濱表演藝術集會、墨爾本亞太表演藝術三年展、布魯塞爾 Beursschouwburg 藝術中心、蘇黎世劇場藝術節、舊金山現代藝術博物館與 Counterpulse 藝術節的合作，以及菲律賓 Karnabal 藝術節。

反體制的少女姿態與思索：蘇品文與《少女須知》三部曲的軌跡

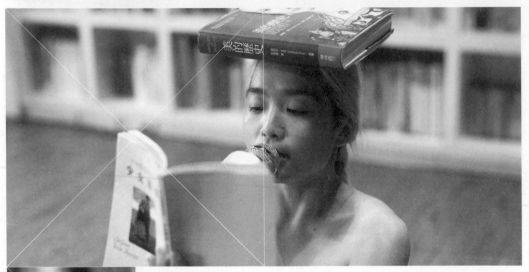

李宗興

蘇品文《少女須知》，2018 臺北藝穗節，攝影：羅慕昕，
臺北表演藝術中心提供。

「女性主義絕對是反體制的。」蘇品文雙眼炯炯有神地盯著我，帶著如同他一再強調的「女性主義的力道」，斬釘截鐵地告訴我。[1]

「反體制」貫穿了蘇品文《少女須知》三部曲的創作歷程。我強調「歷程」，因為不僅僅只是「作品」挑戰了體制，蘇品文在作品與作品間的思索，也挑戰了異性戀父權，更進一步探索行動的可能。本文中，我透過強調自身視角所觀察到的《少女須知》三部曲發展，並且以自身的思索與之對話，試圖呈現出蘇品文對於（反）體制的思考軌跡。[2]

「我只是要你看著我的裸體」

《少女須知》的現場，頭上頂著厚重的《美的歷史》，蘇品文一身裸色細肩帶洋裝站在觀眾面前。「她」慢慢地、輕輕地、優雅地，同時小心翼翼地環顧四周，給予每位觀眾一個輕柔溫暖的眼神，並投以少女般含蓄的微笑，不多不少、剛好稍微露出虎牙的程度，搭配兩束辮子，其無邪樣貌彷彿一個響亮的巴掌，打在我的臉上。這個巴掌並無涉破除異性戀父權的窺視，也無涉對性慾批判的再批判，而是一掌打得我暈頭轉向、站不穩腳步。回過神來，蘇品文已慢慢褪去洋裝，我彷彿別無選擇，只能強迫自己繼續注視著唯一的表演者——蘇品文，或說「她」的裸身。我當然可以選擇撇開視線，看看周邊的觀眾、外圍的空間，抑或放在地上的咖啡機、延長線；但我又無法撇開視線，因為「她」是這樣溫柔地看著我，邀請我繼續注視，以一種既不對也不錯的方式，一種我還不認識的方式。

「我只是要你看著我的裸體」，「她」堅定的眼神這樣說，如同蘇品文在訪談中告訴我的。順著書本的蘇品文，就像是上個世紀中的美姿美儀課程，女性必須抬頭挺胸並穩定上身的移動，才能有合宜的姿態。「她」以如此的姿

態，靜靜地進行許多看似日常的動作，沖飲咖啡、彎身拾取或放置，每個動作都造成了皮膚上程度不一的各式皺褶。皺褶，不平順卻造就多樣、非連續性下的連接可能。直到作品後段，蘇品文，或說「她」的裸身，突然開始反覆從內部肌肉緊縮，拉扯了表面的皮膚，裸身中的脖子、手臂、面容都皺了更多更顯眼的線條。重複收放之間，彷彿少女突然驚恐，又快速壓抑了下來。我無法確認她為何驚恐，在這個異性戀父權社會中，足以讓少女驚恐的事物太多。於是，驚恐的原因不再重要，又或者說從一開始就不重要，重要的是因驚恐而皺褶的裸身表面，美姿美儀被打破又恢復的瞬間。打破了「美」就成為「醜」嗎？不，起碼我腦中沒有一刻出現這樣的概念。

「超過二，從三開始」

系列第二年的作品，《少女須知（中）》的命名不僅如同一本書的續集，同時也表示了現在進行「中」的概念。[3] 雖然作品介紹中將此系列定調為獨角作品，[4] 對蘇品文卻是一場雙人舞。以「盲目約會」為概念，透過是非題二選一的形式，刺激觀眾想像「超過二」的可能。「超過二，從三開始」，身為研究者的蘇品文以第二人的視角，重新詮釋藝術家蘇品文的女性主義路徑，認為「從三開始」是打破西方知識體系中二元對立的方法。[5] 打破的「二」是Yes 與 No，提問的「三」是介於 Yes 與 No 間的默許，一種透過互動而不斷相互試探的過程。從美國影劇圈開始蔓延的「#MeToo」運動，旨在強調職場中對於來自他人的身體互動，個體，尤其是女性，應該具有的「積極同意」權（only yes means yes）。蘇品文透過《少女須知（中）》的打破「二」，或許可說是對「#MeToo」運動中隱含的二元對立的提問。

然而必須清楚意識到，蘇品文的提問不必然是反對「#MeToo」運動，或是認為「積極同意」不重要。如果我們因為蘇品文的挑戰，便輕易認定蘇品文的立場，那麼我們就輕易落入了蘇品文所要打破的二元對立陷阱。更清楚地說，蘇品文以默許來挑戰「#MeToo」運動中的「積極同意」權，這件事本身就不能夠直接指向蘇品文反對或是贊同「#MeToo」運動。更可能的意義是：無論是「積極同意」或是「默許」，都是在特定社會脈絡的文化產物。因此，「#MeToo」運動與「積極同意」可以是對異性戀父權資本主義的一種反抗，但並非真空中的絕對正解。或許蘇品文探討約會中的默許，同時也是劇場中的默許，更深刻的意圖是帶領觀眾思考打破二元對立預設的更多可能。

跨越二元的理解可能

《少女須知（後）》的現場，在挑高牆面、巨大書架、眾多藏書的思劇場，透過一整面落地窗灑在木頭地板上的午後陽光，映在戴著墨鏡、躺於地板的蘇品文身上。我一走進思劇場，便留意到散落長髮、一身黑色工作服的蘇品文，不僅是因為他作為獨角戲唯一演出者的必然在場，更多的是他不以一種表演的方式在場，而是他／「她」就躺在思劇場的地板上，不是身處某個幻象空間。陽光就是這夏日午後的陽光，而她的皮膚正感受著這特定的時空。他／「她」留意到我們的進場，如預期的。透過墨鏡，我看到他／「她」瞥了一眼，快速地掃了一眼進場的觀眾，包含我。這個視線確認了我們共存於同一時空的事實。

「她」紮起辮子、起身走向挑高書牆，從眾多書籍中抽出了一本《少女須知》。翻開標記好的一章，蘇品文戴起全罩式耳機、套上黑色橡膠手套，開始了「她」烹煮的過程。坐在觀眾席，或更確切的說，坐在思劇場空間中一張摺疊椅上的我，隱約聽到從耳機溢出的強烈節奏，配合蘇品文切、剁、折、敲食材所發出的聲響，我試圖想像「她」正在聆聽的音樂，以及這音樂給予「她」的能量。我無法確知「她」正在經驗什麼，只能盡可能的想像。正如同我作為一個生理男性，無法體驗生理女性，或是其他性別特有的身體經驗，但總有那麼一部份，那個節奏、那個力量、那個腹內肌束收縮，可以讓我聯想到我曾經驗的事物。根據蘇品文的說法，耳機與音樂的安排，或許與他在柏林的經驗有關。[6] 當住在共享住宅的他輪值洗碗工時，他就會戴上耳機、聽著電音，讓自己可以完成不喜愛的工作。喜愛下廚、不在意清洗鍋碗瓢盆的我，無法百分之百複製他的洗碗經驗在我身上，但我多少可以透過某種我不喜愛的事物，試圖理解他所感受到的壓迫。只要我願意去理解，儘管我是喜歡下廚的生理男性，而他是討厭洗碗的生理女性。

相對於部分女性主義概念強調女性特有經驗作為一種具有排他性的抵抗姿態，蘇品文提醒了我，作為第二性的「女性」概念也正是異性戀父權排他後的結果。暴力的根源或許並非男性與女性的二分，而是根本上的透過「相認」而又「排他」，形塑出的身分認同。於是，只有當我出於自願地閱讀並試圖理解蘇品文操演性的女性身體，我才可能透過自身生命經驗的隱喻式連結，想像另一個身體的生命經驗。這份透過他／「她」的身體與我的意願而啟動的連結，跨越了曾被視為截然不同、毫無可能跨越的鴻溝。

三部曲作為思索的路徑

將三部曲置於思考的軸線上，我看到蘇品文透過生理意義上、同時也是社會意義上的女性裸體，試圖不同程度、不同角度地翻轉異性戀父權體制。在《少女須知》中，蘇品文挑戰了異性戀父權對於女體的窺視；在《少女須知（中）》蘇品文透過充滿默許的盲目約會，探

詢 Yes 與 No 外的第三種（或以上的）可能；在《少女須知（後）》，蘇品文擺脫男、女性二元概念作為體制的根本，進而突顯多元認同下相互理解的可能。這樣的翻轉並非僅是單一向度地挑戰父權，而是多軸地扭轉、傾倒、摺疊。挑戰異性戀父權體制不再是弱化父權、強化女權，而是從更底層的深掘，用其社會意義上的女性身體——「她」，試圖翻動堅硬的頑固石層，瓦解那些我們以為理所當然、普世皆然的立足之地，以成就翻轉的可能。

蘇品文的神情，令我想起了華爾街的「無懼女孩」（Fearless Girl）雕塑——雙手插腰的拉丁裔女孩，無所畏懼、坦蕩蕩地站在華爾街金牛雕塑前。雖說這個由道富環球顧問公司（State Street Global Advisors）委託的創作，本身就是為資本主義運作邏輯下的指數基金所做的廣告，但雕塑家克莉絲汀·維斯巴（Kristen Visbal）所呈現的女孩樣貌，以一己之力對抗巨大金牛的姿態，依然令人動容。以此相比，我會說，蘇品文所展示的少女，更是挺立於巨大的臺灣社會霸權之前，不論是異性戀父權或是表演藝術的運作體制，蘇品文以赤裸的身軀、堅定的眼神，讓我不自覺地羞愧於直視、書寫關於她的作品，但同時也因為這樣的羞愧，刺激我開始尋找新的思考與書寫方法：一個不僅僅服膺於文字再現動作的功能，不同於理性邏輯的符號連結與呈現。我現在明白，就是蘇品文口中所說的，同時也是《少女須知》系列作品中的，女性主義姿態達到的力量。

1. 本文依據蘇品文所選擇的第三人稱代名詞「他」指稱蘇品文，然為突顯我對於表演中的社會性女體詮釋，因此將以帶有引號的「她」指稱詮釋中的角色。

2. 三部曲中，我僅親眼觀賞過的《少女須知（後）》。本文對於《少女須知》的討論是基於蘇品文提供的 2020 年「白晝之夜」演出紀錄；《少女須知（中）》則因呈現的特殊形式，無法取得可接受的影像紀錄，故僅能依據我與蘇品文的訪談、臺北藝穗節資料及謝淳清的評論與紀錄，試圖想像作品的樣貌。謝淳清，〈目光的觸撫、 謎樣的微笑《少女須知》（中）〉，《表演藝術評論台》，https://pareviews.ncafroc.org.tw/?p=36714，最後造訪日期：2021 年 11 月 29 日。

3. 蘇品文訪談，臺北，2021 年 10 月 15 日。

4. 《少女須知》（中）：不以結婚為前提的 Blind Date，「2019 第 12 屆臺北藝穗節」網站，http://61.64.60.109/196taipeifringe.Web/Program.aspx?PlayID=186，最後造訪日期：2021 年 11 月 24 日。

5. 蘇品文，臺灣藝術家的後現代女性主義實踐——蘇品文《少女須知》(2018)。發表於「跨界對談 16—表演藝術研究學術研討會」，國立臺灣藝術大學，新北市，2021 年 10 月 1 日。

6. 同註 3。

簡介｜蘇品文

蘇品文，獨立藝術家，同時擔任看嘸舞蹈劇場藝術總監，畢業於國立臺北藝術大學舞蹈創作碩士、南華大學哲學學士。作品挑戰異性戀規範下的性別、女性主義和裸體概念；2013 年起研究觸覺並以此為實踐，這將舞蹈引向超脫美學的觀念藝術。

散策七式：
共享空間的各種可能 [1]

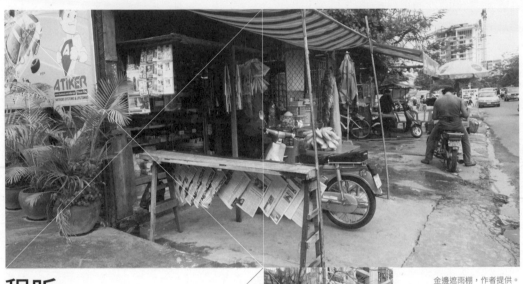

金邊遮雨棚，作者提供。

程昕

臺南停車場，作者提供。

余岱融 譯

臺北涼亭，作者提供。

步行很緩慢，相較於騎腳踏車、搭車或火車。步行的緩慢讓我能留心發現，自由地停下腳步，盡情去看。通常當我要走去某個地方時，我會預留一些額外的時間，好讓這段旅程成為一種漂移：愉悅地迷失在不期而遇之地。

步行是一種在間隙移動的狀態。任何人都能漫步遊蕩在空間之間：家、學校、工作、街道、巷弄、隱蔽的小徑、市場、大廳、圖書館、草皮的邊界、河岸、矮樹叢；遊樂場、公園、空曠的運動場；公共的、私人的、共享的空間⋯⋯。

步行是一種用來認識一個地方和當地居民的方式。「地球是一種寫作的形式，也是一種地理學，而我們早已忘記自己也是共同作者。」[2] 步行、看見、觸摸、閱讀那些其它人事物存在所留下的活動痕跡。生態田野工作的意識與關注同樣可以應用在城市環境中。接下來，是我12 年來四處漫步的收穫。

一、堤道、人行道以及其它維度

身為一名在中國長大的小孩，我絕大部分清醒的時刻都圍繞著學校「教育」打轉，也就是努力考取好成績。我逃離的方式之一，就是在回家會經過的五座樓梯間餵蜘蛛。我會抓一隻螞蟻，把牠丟到樓梯角落的蜘蛛網上，然後觀察：蜘蛛如何一開始先嚇一跳，然後迅速爬向掙扎的螞蟻，吐絲把牠包成銀白色的繭，接著吸允牠身上的汁液。身為一隻垂死的螞蟻是什麼感覺呢？或是，身為蜘蛛又是什麼感覺？幾乎整天都在等待、不為所動，突然就爆發而行動？在我那些算術的謎題——數著有幾顆兔子頭和幾隻雞爪子之外，與我日常生活平行的現實，提醒我還有著其它存在。當時我並不知道，雅各・馮・魏克斯庫爾（Jakob von Uexküll）這位在 1926 年提出「環境」（environment）概念的波羅的海德國生物學家，曾針對壁蝨和

寄居蟹問了相同的問題，並獲得這樣的答案：在任何環境中，都有著不計其數、有機會被感知到的各種世界，那個世界長什麼樣子，取決於從誰的角度來看。[3]

坂口恭平（Kyohei Sakaguchi）在《建立你自己的獨立國家》（Build Your Own Independent Nation，2016）中，試圖找尋他被迫參與的學校現實外的平行維度，而在作品中講述的打彈珠童年回憶，幫助他找到了這個維度。成年後在東京生活的他，將這輛思考的列車開得更遠：身為建築系學生，他發現許多人都工作到病倒，只為了有個棲身之所，而這座城市中卻還有大量的空屋，這讓他十分絕望。後來，他發現河岸的烏托邦，那些被稱為「無家者」的人們在岸邊建造了自己的居所以及共享經濟體。他領悟到世界上有許多不同的層次同時存在，而我們的任務就是選擇要參與哪一層，並可能，躍入多層之間。

堤道（berm）是一條介於人行步道和車道間狹長的區域。在奧克蘭，堤道通常都會種植草皮，且定期修剪。除了要讓它維持「常態」外，沒有其他這麼做的理由。在羅斯基爾山的市郊，有人將某處特定的堤道變成繁茂的花園，還把羊跟恐龍置於其中，突然人行道旁就出現了一片侏儸紀叢林！

追求度量方寸的樂趣並不是孩童的專利。我就當在臺北的某個街角停車場邊邊，發現一個微型的世界，任何注意到此處的人都會覺得十分有趣。更棒的是，這個微型景觀很粗糙，有點像是建築的廢墟，但卻不斷有植物從這裡抽芽而出。周圍圍繞著一個更大尺度的相似景觀。如果羅柏・史密森（Robert Smithson）[4] 見到此處的話，一定會露出微笑。已然傾頹的中式涼亭成為任何颱風都無法破壞、可供小群徒步旅行者的休憩之所。另外還留有像是一匹陶瓷河馬殘留的軀幹，

正慢慢變成一座古希臘露天圓形劇場。

誰在照看著這裡呢？路過的人喜愛此處的變化嗎？也許還會跟看照這個迷你世界花園的人說上幾句話？他們會在腦袋裡編出什麼樣的故事呢？

二、樹是……

樹不只是樹。[5]

在我漢堡廚房窗外的松鼠，利用枝幹在不同樹木間跳躍，爬上又爬下，繞著玩捉迷藏。牠們經驗這些樹的方式和我大不相同，畢竟我是一個身體不太敏捷的人類。對牠們而言，樹木是一連串過道、走廊與高速公路的網絡。那些由現代工程給予人類的東西，大自然已經提供給牠們了。

……遊樂場

也許，在「遊樂場設計」這種專業出現之前，樹就是最初的遊樂場。奧克蘭和金邊的小孩讓我見識到樹可以有如此多樣姿態：攀爬、擺盪、躲避刺眼的陽光。大片的樹葉也是很好的遮陽帽。當然，樹並不照著「健康與安全標準」生長，因此玩的人得做中學，學會如何注意安全。

……支撐結構

在金邊有許多巨大的熱帶樹種，路上有許多商家。有一家汽車修理廠就圍繞著一棵樹，樹幹成了修理廠儲物空間的一部份。在路的另一頭，有棵樹成了售貨亭，樹幹高處被綁上一條繩子，上面掛了滿是商品的袋子。

大力繩（ratchet strap）很有用，而且不只是用來把帆布緊扣在卡車上。在斯德哥爾摩，

有個信箱被固定在樹上，但沒有傷到樹。依循著相同的策略，在如詩如畫的日內瓦湖畔，圓形的桌子被固定在樹的邊緣，夏天就成了完美的高腳啤酒桌。樹就是現成的直立桿。

……從廢墟中竄生而出，屋頂天堂

我在 2013 年第一次造訪金邊的白色大樓（White Buildings）[6] 時，就注意到屋頂有棵木瓜樹，思忖著它到底怎麼長在那兒？過了一年半，我發現了通往屋頂的樓梯，當時我在那住了幾個禮拜。結果那棵木瓜樹是從一片殘磚爛瓦和堆肥中長出來的。在樹蔭下，一位刺繡大師正將一幅精細的絲布縫製成金光閃閃的宮廷舞衣。一位好心男子帶我參觀了他花園的其他角落，並將花園的一部份遞給了我：香草以及藥用蘆薈。這成了一段語言不通但十分愉快的相遇。在那水泥屋頂上，我瞥見了一座天堂：人類支持其他存有之物的生活命脈，並反過來從中獲得快樂及養分。這一切所需要的，就是一片殘磚爛瓦，以及每天花一點心思。

三、都市附生（植）物

在叢林中，附生植物攀附在其他種樹木的分枝點上，尋找樹枝分節上累積的腐植質養分，而不傷害宿主。附生植物獲得具有優勢的高度，就像站在巨人肩上。在都市環境中，附生物長在現有基礎建物的表面，延伸了可能的活動範圍。通常附生物會牢牢抓住宿主，鑽孔，或是勾住，用某種方式綁在柱狀物上，或像三明治一樣夾住格狀的框架。細線、布料、像竹子的輕竿子、足以穩定站立的重量、柔軟、可逆轉的旅程。轉軸結構則因為可以摺疊，使用上更為進階／永久，不用的時候很容易收起來。這些技術都為非專家及專業人士所用。大部分的時候，它們都可能崩坍，處於暫時性的狀態，儘管有些可能是半永久狀態，例如空中花園。

某些我遇過最令人驚嘆的空間延伸案例，來自用餐的地方。

2016 年的臺北，我在一個快速仕紳化的社區，發現了一個由家庭經營的早午餐店，可能是這種類型的餐廳中最老的店面之一。帆布遮雨棚從這棟五層樓高的建築物向外生長，用灌了水泥的水桶中的竿子撐起，包護著整個廚房和座椅區。這個建物體可能看來像臨時搭建，卻早已在那 30 年了。它也承受得起颱風的考驗，老闆告訴我：「如果風太大，所有東西都能拆掉然後收到裡面。」這呼應著香港都市研究者謝柏齊的文字：「臨時建物是一種永恆現象。」老闆也告訴我，以前整個社區都像他們店一樣，過去街上每天固定都有市場，但近年的變化十分劇烈。因此，他們的店面顯得十分醒目。

在遮棚下躲雨時，我望著對向的街角——那間以鋼材和玻璃建造的便利商店，好像是為了永遠要在那而蓋的。

2016 年，在神戶的人行道上，我迷惑地看著一支立在水泥基座的掃把，旁邊有座令人難以言傳的建築物。某天晚上我正要走回住處時，驚訝地發現一頂帳篷，裡面有吧檯，眾人歡笑，電視大喇喇地在播放，大家都很開心。我怎麼之前從來都沒注意過這個充滿活力、供人流連的場所呢？我又路過幾次，才發現原來白天時，所有那些手工家具和設備都被「儲藏」在塑膠布的後方。

另一個關於延伸性社交空間的相似例子，是我 2014 年在金邊時發現的。這次，橘橘黃黃的遮雨棚保護的是咖啡和飲料、印刷的出版品、吊在竿子的玩具零件、一張與腰同高的桌子供人休息。這是個相聚與不期而遇的空間，而且不需要穿過一扇會讓人緊張的門。在我看來，這一切就像是個由藝術家經營的完美平台。

（見 72 頁圖）那些在地上可以把竹竿插進去的洞，是把原本的步道挖掉，放進一小段藍色塑膠水管，然後在周圍灌入水泥。

四、非標準化的模組結構

模組（modularity）就像是我們可以在樂高（Lego）或麥卡諾（Meccano）積木看到的那樣，基於精準的組合結構，或完全相契合的孔洞而成立。然而，也有其他類型的模組更為模糊不清，是一種會生長的模組，而非預先製成：模組的連結不斷重複，隨著時間越加強韌。帶來的結果並不平順，而是各種變體（variations），由織度與層次累積而成，隨著時間逐漸陳化及改變。我對於變體的體識來自對民間傳統建物屋瓦的觀察：挪威的石板磚、斯洛維尼亞鄉村屋頂的陶片、泰北小屋的樹葉屋頂。它們用層數重複來映射出變體，就像我們在大自然中看到的一樣。

柬埔寨的紅磚（terra-cotta brick）上有四個洞。在金邊的白色大樓旁有一道草草砌造的牆，目的是為了將過去的貧民窟和大樓區隔開來。這些暴露在外的孔洞成為水平架設竿子時十分便利的系統。磚塊的長度（大約 20 公分）讓竿子很容易固定，不會翻倒或掉下來。任何比洞再小一點的竿子都能用，也就變成其他東西的掛點：架子、從塑膠水管改良成的鉤子、垂掛植物（還有自動灌溉系統）、一袋袋新芽、垃圾袋、彎成 C 型邊框的金屬管、遮棚、雨水收集器。

為何沒有更多有洞的牆呢？

五、連結車輛

「抵達和離開住宅的過程，是我們日常生活的基礎，而且常常跟車子有關。但車子和房子連結之處不但不重要也不怎麼漂亮，而且通常都

被忽視而晾在一旁。」（《建築模式語言》，頁 554）

由克里斯多夫‧亞歷山大（Christopher Alexander）與他人合著，最初於 1977 年出版的《建築模式語言》（A Pattern Language）中，對車子和私人住宅的連結提出了以下建議：把停車的地方變成一間真正的房間，一個正向、雅緻的地點，讓車輛可以立足其上，而不只是一個地勢上的裂縫。把它變成正向的空間，一個包容歸來與離開經驗的空間。可以透過這些方式實現：柱子、矮牆、房屋的邊緣、植物、花棚架走道、一個可以坐下的地方。一個好的車輛連結處，要讓人們能走在一起、相互倚靠、道別。

27 年後，停車場越來越多。蕾貝卡‧索爾尼特（Rebecca Solnit）將洛杉磯蓋提博物館（Getty Museum）的停車場，跟但丁（Dante）的神曲（Divine Comedy）進行了滑稽的比較時發現：「這個世界似乎製造出越來越多我們不該直視的東西，一個平庸的基礎建設，促進著一個個車體獨立的幻象……」至少，在她身處之地：「洛杉磯幾乎是由這些單調的實用空間所組成，一部份的原因是因為車子需要這些空間，這是一座蓋來歡迎車輛入住的城市。」[7]

我沒去過洛杉磯，但在我漫步於亞洲的經驗裡，曾經從這些「平庸的基礎建設」中發現一些微小、觸摸過的痕跡，這些痕跡來自空間的看照者，也顯現了人類的存在。

2015 年在首爾時，我的目光被路邊的交通錐吸引，這些交通錐的頂端伸出有著彩色斑紋的竿子（我也在京都發現類似這樣將交通錐稍作更動的例子，最近則是在漢堡一條大卡車頻繁出入車道的比爾街）。靠近點看，我發現延伸的部分是用絕緣膠帶貼住塑膠海報，因而出現帶狀的斑紋。沿路往下走還有其他不同的交通錐改造成品，像有一個就是把交通錐放在廢棄的滾輪椅基座上，增加了穩固性和移動的可能。

我的冒險旅程持續進行，抵達了一座停車場，發現更多利用廢棄海報做出來的東西：一卷卷海報用線繩編織起來，綁在牆上和鐵窗欄架上，用來當作清潔用品的支架。停車場的某個角落則是規格不一的剩料儲存處。我抬頭看了看此處的遮棚，發現一個令人瞠目結舌的規劃：一條繫在遮雨棚上的繩子穿越了整個停車場，連到另一頭的建築物上。它看來至少歷經了數個月的風吹雨打，成了巴克敏斯特‧富勒（Buckminster Fuller）張拉整體原理（tensegrity principle）的證詞。往外走的路上會經過看照此處的管理室，一切都說得通了：在這，某個人能依情境做出些需要的東西——寶特瓶底做的燈罩、一大塊當作迎賓雕像的喜馬拉雅岩鹽、一個讓停車的駕駛們趕赴會議的時鐘。連人都沒見到，我就看到他們豐富的性格，彷若我也成了他們的一份子。

六、從停車場到公園

一個位於臺南的停車場不僅符合亞歷山大與其共同作者的建議，甚至延伸了他們提出的概念，將停車場的可能性提升到另一個層次，而且，不只是為了人類而已。

在這個提供附近居民停車的地方，有一整個棚架的生態系統，由竹梯、蒐集來的五金廢料、活生生的植物和各種生物所組成（見 72 頁圖）。我多次來訪，很幸運遇見照料此地的人，他也像是這個地方的好夥伴。他告訴我，梯子是他公司不用丟掉的（用來攀爬維修電話線路）。他喜歡依據香氣蒐集各種木材，他甚至給了我一小瓶悉心削下、散發獨特香氣的木屑。

某天早上我走路經過，發現他們全家出動，小心翼翼開掘成堆古物，原來是鄰居抱怨這邊成了蚊蟲的溫床。在腐爛的木板下，我們發現了捕食蚊蟲維生的壁虎的蛋（我還獲贈了幾顆）。

這整個結構不靠釘子或螺絲組裝，只用彎曲的電線（粗細不一，包括電話線在內）將短木條一根又一根連在一起，像植物生長一般，組成這個建物。

在此，線繩、電線、根、枝幹、植物，無論活的或再製的，彼此纏繞於充滿孔隙的共同存在之中。

我曾在歐洲住家門口看過「昆蟲旅館」，因應昆蟲數量減少而生的設計。聽說也成為以昆蟲為食的鳥類、黃蜂出沒的熱點，而且現在變得極為富饒。這是個更靠近樸門（permaculture）的方法，人類和與其相關生物的需求同時以多元的形式被創造而滿足。這麼多停車場，這麼多可能……。

七、共同照看

在臺北這樣的熱帶地區，開放式的遮蔽處可說是一種友善空間，雨常常說下就下，而且整年的氣溫都很適合待在戶外。在一座社區型公園的涼亭裡，一根水泥柱成了開放式的客廳，一座被修好的金屬層架為這個空間開了個頭，還有一落拋棄式紙杯的收納架，用塑膠繩纏住。2015 年有數週我都會走路經過那，我看到許多退休人士在此聊天、看報，而年輕人則在戶外場地打球。拍下照片（見 72 頁圖）的幾天前，我目睹架上有一把琺瑯材質的大茶壺。沒人在旁邊，但根據擺設研判，看來誰都可以倒杯茶來喝。四年後，我很驚訝也很開心地發現，不僅那把備受喜愛的茶壺依舊供茶，塑膠繩也被加強了，現在還有乾淨的舊布料、二次利用的塑膠袋，甚至幾把被拾獲的鑰匙。

1. 本文改寫自 2019 年由 Hainamana 出版的文章，該文由 Amy Weng 與 Creative New Zealand 贊助完成。

2. 喬治·培瑞克（Georges Perec），「共同」一詞由作者加上。

3. Jakob von Uexküll，1934，A Stroll through the Worlds of Animals and Men，Instinctive Behavior，New York，International Universities Press，1957。

4. 見其作品《帕朗克旅館》（Hotel Palenque）及《培賽克紀念碑》（Monuments of Passaic）。

5. 參見克里斯多夫·亞歷山大（Christopher Alexander），《城市不是一棵樹》（A City is Not a Tree），1965。

6. 白色大樓是金邊藝術團隊沙沙藝術計畫（Sa Sa Art Projects）2010 至 2017 年間的活動基地。

7. Rebecca Solnit，London Review of Books，Vol. 26 No. 13，2004，https://www.lrb.co.uk/the-paper/v26/n13/rebecca-solnit/check-out-the-parking-lot。

進入愛之流：
拉泰‧陶莫的實踐

拉泰‧陶莫《最後的度假勝地》（The Last Resort），2020，攝影：Zan Wimberley，藝術家提供。

潔西卡‧奧立維里
Jessica Olivieri

余岱融 譯

拉泰‧陶莫《Dark Continent》，
2018，攝影：Zan Wimberley，藝術
家提供。

為何我不離開這棟房子

跟很多人一樣，新冠疫情的三年間（2019-2022）我幾乎沒看什麼現場演出。當世界「重新開放」，我的生活得變得更加小心翼翼。我的家庭成員中有人免疫功能低下，也有孩童，意味著我們的風險條件和「主流健康人士」並不相同。這個狀況為我，和那些淹沒我們螢幕的數位內容，以及構成這些內容的紀錄檔案間，帶來了新的關係。

補充說明，當我寫這篇文章時，「雨彈」正從澳洲東岸上空落下，目前已經造成這個國家有史以來最嚴重的水患，而且氣象預報表示一切尚未結束。地下隧道變成河流，屋頂上的人們等待救援，疏洪道中發現多具屍體。

過去，當我還能離開這棟房子時，我曾親眼看過拉泰·陶莫（Latai Taumoepeau）在前疫情時代的兩個作品，其中一個在達拉瓦傳統領地（Dharawal land）的坎貝爾敦藝術中心（Campbelltown Arts Centre，簡稱 CAC），另一個則是由陸奇（Luke George）引領的合作，在蓋迪該爾傳統領地（Gadigal land，雪梨）的馬車藝術中心（Carriageworks）。距離 CAC 的演出已經有好幾年了，我對其細節的記憶已有些模糊。我不記得展覽中任何其他作品，但拉泰身穿橘色短袖潛水服的作品，仍歷歷在目。當時她被白色繩索懸掛在巨大的冰塊平台下。冰塊融化、冰水落下，拉泰被猛然拉向展間的地板，看來令人不安，融水滴在她起雞皮疙瘩的褐色皮膚上。雖然她看起來很冷，但大部分的時候她都很沉著，她的身體和精神吸納了這些「元素」所分發的現下及未來的危害威脅。

上面所描述的作品是《流亡島嶼》（Island Exile，原文為 *i-Land X-isle*），拉泰第一個具代表性的獨角作品。我發現這件表演令人難以直視，深沉的不安適感藉由其行動的簡約性浮現，包括：我是極地冰冠持續融化的共犯，我也相對安全又舒服地處於一座（目前）高於海平面的島嶼，以及我了解到拉泰的祖國東加並不共享這份舒適，且每天都正經歷潮汐帶來的毀滅性洪水。更不用說，一位白人女性看著一位褐色女人忍受折磨的行為，企圖喚醒「我們」。「我們」指的是富裕的澳洲，以及我們此刻對早已蔓延的氣候危機視而不見。

這種張力當然是刻意為之的，而且位於這個作品的核心。在 2020 年「雪梨雙年展：邊緣（NIRIN）」的藝術家訪談中，拉泰叩問：

有誰肩負起氣候變遷的重責？我們知道，在澳洲，我們應該要邁向再生能源的目標，但我認為我們的動作太慢了，因此這個作品（《最後的度假勝地》*The Last Resort*）關乎對脆弱、韌性與適應的省思，期盼讓更廣大的社會為了社群的價值及所需提出更多改變的行動。[1]

我深受《流亡島嶼》感動，以致於我腦中叨絮不休的聲音被放大了，那聲音亦不時告訴我要離開房子，採取行動。我好奇的是：如果我們不再「入座觀賞」現場展演，是否還能攪動那誘發改變的同理心？當我們舒舒服服地透過螢幕看作品（多虧了新冠肺炎），其中是否蘊藏了危機？如果我們都不回到實體空間，與彼此交談、交流，我們是否可能變成冷漠的鍵盤成癮者，無法被感動而進一步做出我們在這顆星球上繼續存活所需要的改變？這些自省聽起來像是美國歷史學家佩吉·費倫（Peggy Phelan）所說的：

表演（*performance*）無法被保存、記錄、存檔，或是於具再現的循環中被參與。一旦這樣做，它就成了表演之外的其他事物。某程度而言，當表演企圖進入複製經濟，它就叛離、降低其自身本體論（*ontology*）的協定……表演透過消

逝而成為自己。[2]

費倫曾如此堅信我們得「親自」在場，然而那個現場性已被艾蜜莉亞‧瓊斯（Amelia Jones）、雪農‧傑克森（Shannon Jackson）、克萊兒‧畢莎普（Claire Bishop）等人撕成碎片，致使費倫對這則表述也保持距離。現在，攝影、錄像和訪談毫不扭捏地座落於與現場表演共享的集合體之中，在藝術機器中不斷循環遞嬗。關於這些元素的權力動能（power dynamics）和它們循環的方式，有太多可以討論了，我們得另外找機會再談。讓我們聚焦費倫所強調表演轉瞬即逝、無法補捉之本質——我們得讓表演退場（we must let performance go）。

我有點超過自己想要說的了。我們先輕輕掌握這個概念就好，待會再回來。在繼續闡述前，我想呈現之前請拉泰介紹構成她實踐的幾個核心概念。

定義

為了要讓讀者理解我和拉泰的對話，我列出幾個來自東加文化，由拉泰定義的專有詞彙：

Vā：空間
Tā：時間（撞擊／打擊）
Fonua：土地，也是埋葬之處、胎盤的意思，也是描述身體的隱喻。
Faivā：*Faivā* 就是我所在做的；*Faivā* 就是我如何持續生產我自身文化遺產的歷史檔案，關於這顆地球上最迫切的議題。

我 *Faivā* 的東加原民實踐，以及 *Fonua* 代表的東加信條是我至關重要的核心。*Fonua* 本身富有多重意義：土地，葬身之處，以及胎盤。身體的隱喻，對於地方的歸屬，身體和地方循環的關係（哈哈，都變成堆肥）。循環的時間，

是在隱喻性、肉身性和超驗空間（*transcendental space*）上文化的延續。

我將我原民性視為文化實踐和表達的主權行動（*an act of sovereignty*）的中心。[3]

星叢

為了讓拉泰實踐裡的元素更為清楚，右頁提供一張圖表，包含她實踐裡各種相關聯的元素，給那些和我一樣都很喜歡圖表的人。

藝術能做什麼

劇場歷史學家雪農‧傑克森主張，藝術實踐要能「幫助我們去想像一種能永續發展的狀態，（好去建立）一種更為複雜的感知，關於藝術實踐如何支持相互依存的社會想像。」[4] 企圖驅使藝術的潛能來「做點什麼」，這種實踐十分吸引我。

拉泰的實踐就做了許多。不但是一種對於氣候變遷要有所行動的呼籲，也是將原民當代實踐重新放置於「白人」藝術論述的中心。這是一種文化知識的分享，期待能因為引發共鳴而帶來轉變。也是跨文化、對氣候未來的集體再想像、解方以及應對調整的實踐。

即便我們在這塊大陸上已例常性地感受氣候變遷帶來的攪擾，政治領導人以及大眾仍明目張膽地忽視氣候危機，我發現拉泰對此有著十分驚人的慷慨與思量。拉泰曾說過一段話，是我在想著她作品時常常憶起的，帶著令人震驚的無力感：

我的作品是對我那終將沉沒家鄉的哀悼，而我後代的後代可能再也無法對它擁有相同於我的歸屬感與文化敬崇（*cultural deference*）。[5]

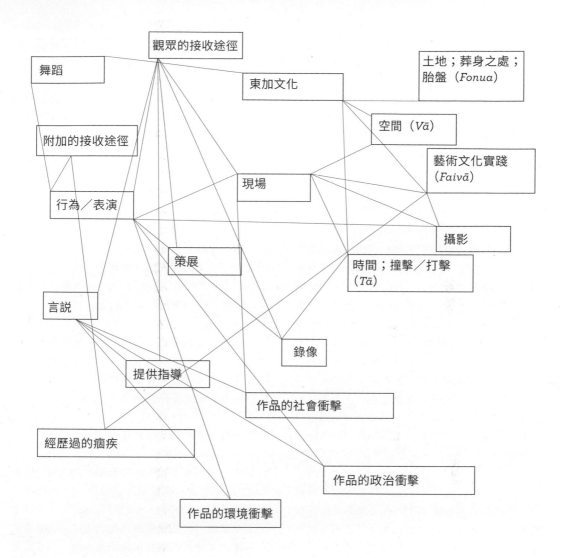

<table>
</table>

觀眾的接收途徑		東加文化	土地；葬身之處；胎盤 (Fonua)
舞蹈			

舞蹈

觀眾的接收途徑

東加文化

土地；葬身之處；胎盤 (Fonua)

附加的接收途徑

空間 (Vā)

藝術文化實踐 (Faivā)

現場

行為／表演

攝影

策展

時間；撞擊／打擊 (Tā)

言說

錄像

提供指導

作品的社會衝擊

經歷過的痼疾

作品的政治衝擊

作品的環境衝擊

我曾與許多人有過這類脈絡的交談，但和拉泰的對話之所以震懾我，因為她秉信自己作品裡激勵人心的希望，且能發揮用處，在太平洋區域持續川流。拉泰對於藝術家、文化行動者、學者與科學家之間所關注的生態學有著獨特灼見，以及藝術家如何能作為不同領域間的譯者，好讓訊息更能夠被一般大眾所接收。我請拉泰進一步延伸說明這個想法：

為了要讓個體日常生活進入這個複雜的問題（氣候變遷），做出以影像為基礎且延時性的作品……變得非常有助於建構同理心，因為我們知道透過表演能做到這件事，卻不總能透過科學報告來達致。

（《流亡島嶼》）是我最早關於氣候變遷的作品。也是在這個作品中，我找到了屬於我的單人表演實踐，及擁有這項實踐的必要性……這

也跟我的作品在做什麼及究竟為何創作的挫敗感有關……我了解到我能運用當代舞蹈訓練背景來與此對齊，好讓作品能處於倡議改變的行動圈裡……來面對我們對氣候變遷的無能為力，及「面對氣候變遷，我們該做什麼？」

從文化的角度來看，表演的功能跟「Vā」（空間）始終有關，也與關係型空間（relational space）密不可分。這跟編舞與視覺構成的工具並無二致。當你學習編舞和視覺佈局時，你就在學跟空間有關的事物，但你不會想到它跟過往和未來具有無盡關聯……時間成為標記空間的方法，標記 Vā，Vā 是無盡的，而且不僅只是實體空間，更是包含萬物的空間，精神空間、環境及我們在環境中的位置。因此，身體成為一種材料，去抵消某些西方（舞蹈）訓練（和思考），將東加哲學中「什麼是身體」、「身體是時間中的一個時刻」的想法置於中心。

這個作品很少被提及的創新之處，在於將外於西方表演準則的另一種表演架構置於其中心，但卻如此完美地坐落於白人的藝術裡。它是如此具有原民性，卻不充斥原民符碼，除了我的身體外。

《流亡島嶼》是個關於空間的作品。在東加語中，Fonua 的意思是土地，也是埋葬之地和胎盤的意思，用來作為身體的隱喻。我的身體就是空間和地方的再現。[6]

影像與口耳相傳

如同拉泰的許多實踐，她在《流亡島嶼》中撼動人心、懸吊於冰塊下身體的影像，在各種攝影、錄像及相關訪談的紀錄中成了恆久之軀。拉泰深具說服力。說來有些憤世嫉俗，我在想：這種想請拉泰細述構成作品核心議題的心理，是否因為我們暗自希望自己可以不用做那些工作？我們可能不見得如此串謀。但我揣

想：比起坐在那看著往往延時、緩慢的表演，聽她說明、看看表演紀錄片的片段，是否比較容易？

我問拉泰她對表演影像紀錄的想法，及對她來說，當作品常以二手影音紀錄的方式被觀看，是否令她感到挫折？我特別感興趣的是她對 Vā 的想法，以及 Vā 在紀錄片中的位置。

在表演紀錄中要找到 Vā 非常困難……但我也相信幾乎沒什麼人看過原本的現場作品，《流亡島嶼》只演過兩次，但大家都會談論，所以在我心中影音紀錄片是有效的……這令人挫折嗎？是的。但更讓人挫折的是：這作品完成距今已十年了，而我們對氣候變遷還在進行一樣的對話。它還舉足輕重，就是個問題。

演說文化用表演來記錄時間。我也是這樣看待我的表演。那時氣候變遷非常重要。或說，那是世界以某種方式轉變的時刻。藝術作品為這些時刻留下了些什麼……

我的想法是：就某些紀錄而言，特別是典藏下來的紀錄，作品是試著要跟其他世代說話。當然，它並不會帶來一樣的衝擊。但沒關係。如果你 40 幾歲，面對極端氣候事件，然後你還會去看展覽（或是展覽的影像紀錄），那我會非常驚訝，但那就像個時光膠囊，因為我真的為未來、為我們做的不夠深感羞愧。我期望觀眾在看現場表演時，會感受到自己身為觀者（spectator）也是名共犯。在（未來被觀看）的紀錄中，我希望這個作品能對觀眾產生別的作用，無關共犯結構，而是「對於未來，我們確實切身感受到了什麼」。

（我感興趣的是）運用直覺（及其留下的檔案或典藏）去承載訊息。就跟我村落裡年長舞者所傳承的，你會學習來自那個時代的一段舞蹈，關於那些植物，關於那些貝殼或那條海岸

線，或是那個家族。我的問題是：今日的舞者要傳承的是什麼，來承載這個時代的訊息？[7]

剩下唯一能做的是，離開

我撰寫此文的這週，在面臨第二次由氣候變遷導致、長達數週的「五百年一遇」水患後，許多居住於這片大陸東岸的人們，仔細考慮著是否要永久遷移到高地。這讓我是否離開這棟房子的決定變得既眼光狹隘又無足輕重。儘管如此，我將親炙自 2020 年 3 月以來第一場現場表演。由拉泰和布萊恩·法塔（Brian Fuata）為新南威爾斯美術館（Art Gallery of New South Wales）策劃的《永垂不朽（名稱暫定）》（Monumental (working title)）。我很期待加入現場演出的流動中。我渴望在表演中會感到在場，它會帶來具轉化性的強烈歡愉，能改變我的認知，感動我，讓我感受到些什麼……

我抵達美術館，找到一份展覽介紹，背面有一則東加諺語：

Fe'ofa'aki 'a kakau. 'oku 'uhinga ki ha fe' ofa'aki 'a ha 'oku mau nofo kehekehe 'I ha ngaahi motu kehekehe.

愛之流。人與人之間的愛，在他們所居的島嶼間洄行。[8]

我遇到拉泰，向她祝賀。她說道：當觀眾遊走於前廳寬廣的空間時，愛之流如何按著策劃的活動順序，在一個又一個迸裂的表演間傳遞。沒什麼能跟這個相比：目睹能量從表演者流動到觀眾身上，接著再轉移到下個表演者。這就是我所懷念的。如同古老的劇場諺語：完成作品迴流的能力，觀眾完整了作品，這個感覺在這個瞬間顯得非常真實，或像拉泰對現場表演經驗美妙的描述：「一個

時間與空間的集體創造。」[9]

讓這場活動更為特別的是其中的社群感。我們已經好久都沒有見到彼此，我帶著我一歲大的孩子，大家都在說他們根本不知道我有小孩。我思忖著：初來乍到者會否在這個社群中感到被排拒，但我發現拉泰和布萊恩非常有意識地，一步步創造了延伸的社群感。我問拉泰那是個什麼樣的過程：

共同策劃《永垂不朽（名稱暫定）》時，我們考量從不同位置進入這個展的可能性。首先是國家藝術博物館作為一個公共空間，能為雪梨當地、獨立的當代行為藝術社群轉瞬即逝的作品，提供一個框架。這些藝術家在疫情封城時，因為缺乏經濟支持，度過了一段格外艱辛的期間。我們試著好好地分配手上的資源，照顧藝術家情感和精神上的健康。

我們在以文本／聲音為主的演出中加入必要的共融架構，例如澳洲手語翻譯，試著讓作品更為友善。[10] 賽拉·斐（Sela Vai）和費度·塔庫（Fetu Taku）用 QR 條碼來啟動的舞蹈影像作品《超身體》（Transcending Bodies），也加入了文字說明。其中一個我僅能夠自我調解的敗筆，就是讓大家配戴口罩，好降低免疫低下或脆弱族群參與這個行為藝術展覽的風險。

我們熱愛讓行為表演藝術發生在中介空間，例如美術館或劇場的入口大廳，成為不同作品間的連結和對話。這也是我們身為東加和薩摩亞（Samoan）策展人在文化義務上的工作，讓 Vā 創造、滋養我們（這些不同生命形式）之間的關係型空間，包括藝術作品彼此之間、表演之間、文化生產者間、殖民結構的公共空間之間，以及未被割讓的蓋迪該爾傳統土地和水域之間。[11]

我想以對藝術家、策展人和機構的號召為本文作結。如果我們相信現場的表演體驗能超越長期以來被固守的觀點，並能在強烈歡愉的集體經驗中創造出新的社群，那麼，我認為我們應該非常謹慎地思考：在疫情後「重新開放」時，如何能不拋下任何人。就我個人而言，我不希望自己只是為了「主流健康人士」而策展，我想確保我們能創造出各種環境條件，讓有多元交織權利（intersectional access）需求的人們能體會到思維的轉變，就像和拉泰那樣的作品相遇時所體會到的一樣。

1. 拉泰·陶莫，「雪梨雙年展：邊緣」藝術家訪談，https://www.youtube.com/watch?v=USdCAUXbFGE，於 2022 年 4 月 7 日查閱。

2. Phelan, Peggy, Unmarked: The Politics of Performance, London: Routledge, 1993, p.146

3. 拉泰與潔西卡·奧立維里（Jessica Olivieri）博士為此文進行的對談，2022 年 3 月 11 日。

4. Shannon Jackson, Social Works: Performing art, Supporting Publics (London: Routledge, 2011) p.15

5. 同註 1。

6. 拉泰與潔西卡·奧立維里博士為此文進行的對談，2022 年 3 月 11 日。

7. 同註 6。

8. 新南威爾斯美術館《永垂不朽（名稱暫定）》展覽介紹，2022。

9. 拉泰與潔西卡·奧立維里博士為此文進行的對談，2022 年 4 月 20 日。

10. 包括馬爾科·惠特克（Malcolm Whittaker）的《苦工》（Dirty Work）；SJ 諾曼（SJ Norman）的《永棟土》（Permafrost）朗讀，以及藝術家對談。

11. 同註 9。

簡介│拉泰・陶莫
Latai Taumoepeau

拉泰・陶莫從事行為藝術創作。她以身
體為主的創作實踐源於家鄉東加王國及
出生地雪梨──蓋迪該爾（Gadigal）人
的傳統領地。她從村莊、郊區教堂、夜
總會和大學等不同單位中模仿、訓練或
自然地學習舞蹈。拉泰的表演（$faivā$）
以東加的時間（$tā$）空間（$vā$）關係哲
學為中心，融合交錯古代和日常的時間
實踐，去突顯太平洋地區的氣候危機。
她開展了急迫的環境運動和行動，以幫
助大洋洲的轉型。

搭齊電蹈

合作和日

文化

踏蹈

第一集一品立部

WORKING COLLABORATIVELY IN TRANSCULTURAL PRACTICES

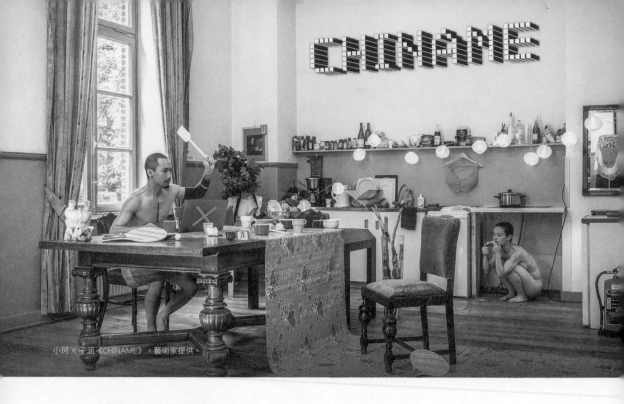

小珂 X 子涵《CHINAME》，藝術家提供。

一塊叫做
what is chinese?
的華夫餅

陳成婷

「What is chinese ？是一個偽命題，一個巨坑。」

講完這句話的小珂，在 zoom 視訊畫面的另一端，爽朗地大笑。訪談藝術家及行文之際的 2021 年，我們仍被疫情限制了移動的可能。在臺北、上海、柏林、德勒斯登，依賴著看不見又抓不著的網路訊號，維持著彼此的聯繫，關注著彼此的創作生命。我與小珂、子涵一起回顧了《CHINAME》，這個走了三個年頭，至今仍持續流動、發酵，連結了住在世界各地身分各異的「華人們」及其不同形式參與其中的「劇場製作」。

小珂是舞蹈及新聞傳播背景，而子涵專長影像與視覺演繹。他們定居於上海，長年往返各地駐地創作或展演交流，足跡遍及 20 多個國家。外在環境像萬花筒流轉，人自身原始的輪廓就會相對清晰，去直面「身分」的問題。小珂說：「由於我們是來自中國的藝術家所引起的各種話題，和對於我們生活當中小小的反思，是日積月累的。所以，可能到了那個時間段，就想到了這個主題。」

為什麼叫做《CHINAME》？這個由小珂子涵創造出來的複合字，可以是「CHINA+ME」或者是「CHI+NAME」， 用英文、德語和荷語唸法都不一樣。中文的語境裡便直譯為《中文名》，連名稱也是流動的，由觀者自行定義。

截至 2021 年 為 止，《CHINAME》 有 過 至 少三種不同的呈現方式：講述式展演（lecture-performance）、紀錄片（documentary film）以及在德國與荷蘭的複合式展演現場。今日回頭縱看整個過程，子涵說：「那全都是因地制宜的，沒有預先計畫。」走到哪裡，被怎樣的環境包圍著，就去對應出可能的創作途徑。 小珂說：「我從來沒有過任何創作是以這種方式（進行）的。」

CHINAME 之初

第 一 個 階 段 是 兩 人 在 德 荷 邊 境 奧 特 森（Ottersum）的 藝術機構 Roepaen Podium 駐村開啟的。長達數月的時間，從一個遠離城市，周圍只有田野牛羊與二戰士兵墓地的老修道院建築輻射出去，針對歐陸華人的田野調查遍及了柏林、杜塞道夫、克萊沃、里加等城市 20 多位的訪談紀錄，完成了第一階段的影像紀錄。在駐村結束的呈現裡，小珂與子涵做為表演者與引導者，透過兩個體間的「對話」與「儀式」帶領觀眾貫穿整個建築：由入口大廳煙霧瀰漫的開場表演，再穿越了漫長走道的聲音裝置，抵達改裝成舞台區域的客房與飯廳裡進行講述式展演。兩人分析了各自的 DNA 檢測報告中，所謂的「華裔」成分，電視機裡播放著兩人喬裝客串演出的未來式「新聞聯播」諧擬 2045 年的新聞事件，想像未來「中國」與世界的關係。最後觀眾被引導到別廳觀看訪談的影像裝置。這是《CHINAME》最一開始的樣貌。

小珂描述當初的表演設計，其實是非常直覺而誠實的：「那相當是啟動這個項目的一個宣言吧。另外可能就是一種投射，把自己認為的、特別主觀的、一個小我的疑問、不滿、對西方的對抗、對自我的對抗、對所謂身分的對抗，全部用各種荒誕的方式，堆積成一個很荒謬的現場。我就是這麼總結的。」而演出中所使用的，虛擬未來式的「新聞聯播」影像，則是：「借用了魯迅，用調侃的方式，想要犀利，但其實一點也不犀利，還特把自己當回事。但這也是有語境的，因為中國中央電視台的新聞聯播就特有那種荒謬，所以還是帶著自我成長印記的。就是用這種方式去對抗，想要去表達。」

「但是對抗是什麼？對抗是某種程度上，必須很謹慎的一件事情，我們走著走著，可能就以我們敵人的方式，我們所反對的方式在行進了，這是很危險的一件事情。」就是在這樣一個邊

境的、文化混雜、被異國文化注視的情境下，他們先把「自己」給丟出來了，然後才回到相對熟悉的「亞洲」。

被藝術加工的紀錄片

歐洲之後，小珂與子涵連線了不同城市的合作計畫，順勢走訪了諸如臺北、曼谷、檳城、廣州、東京，以及澳洲的墨爾本與坎培拉，完成總數 150 位當地華人的訪談。訪談的素材，被剪輯成四段不同主題的紀錄片：〈YOU?〉、〈RELATIONSHIP〉、〈CHINESE?〉 和〈PORTRAITS〉，階段性完成的紀錄片以現場展覽或線上播映的方式在諸如 2019 年的臺北藝術節、2021 年德勒斯登 Hellerau 藝術中心的 Stadt.Raum.Fluss. 藝術節等公開呈現過。

這個素材龐大的紀錄片是怎樣完成的？又是怎樣一個揀選、插枝、成形的過程？

作為處理視覺元素的主編輯者，子涵描述：「（影片）最終形成了一個觀感、一種氣質，這是我跟小珂的共識，一種默契。就是看上去好似沒有去處理它，但同時他們之間會形成一種有趣的連接，一點點幽默感，但同時又能夠保留這些受訪者在這個片段中完整的表達，而不是透過剪接去斷章取義地湊成我們想要表達的。」

「作為編輯者的主觀意識，是從一開始就有的。這是不容置疑的。如果說那個主觀意識是希望不呈現一個主觀意識，那也是一種主觀意識。但若要說我通過一個蒙太奇的手法，來把這些語句的剪接，達到一個目的，這個是沒有的。」

所以，無關好壞，這無疑是一個「被藝術加工的 documentary films」。

移動在不同文化氛圍的城市，切換英文與華語，面對 150 位不同生命經驗的個體，寫下跟每一位談話的逐字稿，剪輯過程中，不斷回溯影像，每一位的聲音與情緒都歷歷在目。這是《CHINAME》這件計畫最扎實的創作素材，經歷了這些之後，小珂捏出了一個關鍵的翻案結論：「沒有辦法去定義的，『what is chinese?』 是一個偽命題，透過個人的展現，被消解掉了。」「不會變的一點是，為什麼做這些事情，是因為一個個的個體，而不是去定義這件事本身。」「就像是一個華夫餅（waffle），這個大餅就叫做『what is chinese?』，放進袋子裡喀嚓一壓，很碎很碎還有很多渣渣，沒有任何一片可以代表整體，而那些碎片，拼來拼去，也拼不出一個華夫餅，就是那種感覺。」

因地制宜的講述式展演

2018 年夏天，兩人受邀到臺北參加亞當計畫的「新作探索」單元，除了播放階段性完成的紀錄片之外，也進行了第一次現場講述式展演（lecture-performance）的嘗試，面對的是亞當計畫的亞洲藝術家、策展人與臺灣的劇場專業觀眾們。這樣的講述式展演之後也陸續在漢諾威、澳門呈現，當然，每一次都是因地制宜、不盡然相同的。那在臺北的現場，有什麼特別的地方？

回憶亞當計畫的現場，小珂描述：「在（互動式的）遊戲中，可以感覺到參與者本身無法控制的小宇宙爆發，因為問題越來越挑釁，而這是只在臺灣發生的。」「印象最深的那個畫面與感覺，就是結束後被層層包圍的詢問。」「《CHINAME》不是一個只談論政治的項目，但當『what is chinese?』這個問句出現的時候，什麼是最敏感的，什麼是最刺痛的，它變成一個折射的鏡子，全部都反映出來了。」

2018 年亞當計畫和 2019 年臺北藝術節是這件計畫與臺灣最親近的時刻，過程是充滿張力的，不僅僅是因為小珂、子涵身為中國人，同時也因為他們以社會觀察為創作命題的藝術家身分。而「現場」的真誠交流是最重要的發生。

蒙太奇式的問答與回顧

最後，我將未能蓋棺論定的《CHINAME》也剪輯成拋接式的問答，將他們此刻的回顧摘要如下。

Q：困惑發生過嗎？

子涵：「我一直的困惑就是，這個『身分』到底有多重要？甚至究竟值不值得被討論？這可能是我對於這個作品最根本性的（一個質疑）。」「我印象深刻是在杜塞道夫的一個訪問者，很年輕的華裔女孩，她的認知是非常明確的：我就是德國人，雖然父母都是廣東人，但從小在德國長大，中文不會說，廣東話也只會一兩句。她的身分認知沒有任何困惑，困惑是外界強加給她的。只因為一張亞洲人的臉，父母又都是中國人，所以被說『妳是 Asian』。但她本身是沒有這個困惑的。」

小珂：「當一個群體性的危機發生，這種原本無時無刻在困擾著你的身分認同，在巨大的生存危機出現的時候，它又好像是消失了一樣。」「作為一個（來自於）『中華人民共和國』、獨立地、不代表任何機構創作的個體，面對在海外生活的朋友們，我有什麼好困惑的？」

Q：流動如何做為一種常態？

小珂：「（這件計畫）是我跟我身邊輻射出來的，彌足珍貴的一段檔案（Archive）。原本最後想要在劇場中呈現，它卻在不同的地區，生成不同的東西。從以為自己是個世界公民，到感覺自己是世界的一部分。」「妳從哪裡來？身處哪裡？妳身處世界潮流巨大擠壓下的無助，我就是經歷了這個，而那是因為，我把自己想得太重要了。」

子涵：「慢慢回想起來，這個項目對我最大的幫助和影響，就是學會了去面對生活、事物的多樣性、流動性去學會接受它的變化。」

Q：現在？

小珂：「現在，它被按下了一個暫停鍵。」「我現在無法繼續，被內捲得一蹋糊塗。疫情分裂了世界之後，特別明顯的，都是自我消化。當然遠程連線的項目還是參與，但沒有辦法讓我覺得，這真的跟我有啥關係。但我這一年半，打開了全新的，對中國國內不同地區的認識，走了很多農村，去參加很多鄉土的觀察。因為這個國太大了，從面積來說、從複雜度來說也太大，從各種（角度）來說都太大了。所以發現，一直好像小驕傲地認為自己是一個世界公民，與世界鏈結，妳連自己在的這個地方都不知道是咋回事。」「所以開始關注（中國）國內的這些事情，這也是不得已的。到底這個根、這個血脈跟妳是什麼關係，她不是只停留在一個 DNA 數據上代表了什麼，而是真的要走起來，真的去接觸那個土地，把那個紅色的、土黃色的、土黑色的土捏在手上，看那一張張臉他們是怎麼生活的，不是永遠只生活在臺北、上海這些地方，真的是跟他們（土地）斷聯很久了。」

Q：未來？

子涵：「我們還希望能夠在中國再訪問一些朋友。我們訪問過的大部分是海外的華裔，他們身處的地理環境不一樣的情況下，認知也會很不一樣。所以我自己還是有這個期待，如果再做一次，這些訪問可以是分散在中國境內各地，也是年輕人，不同的行業，不同的成長背景，他們的認知，相對於海外的。這其實是很重要的一部分，相互之間可以形成一種張力和關係。」

小珂：「《CHINAME》的暫停鍵按下去之後，我也已經準備去面對，再啟動之後的物事人非，自己的想法或是環境，各方面的。該怎麼啟動？有時候就是缺那一個打火機，不知道怎樣一個突發的事件，一個情緒，一個什麼東西，啪地就把《CHINAME》這東西點燃了，就做。就這樣，我覺得就是遵從本心。」

簡介 |

小珂

出生於雲南昆明，畢業於上海／現居上海。以獨立藝術家的身份開拓發展肢體藝術及更貼近中國現實生活的當代劇場作品，作品曾獲 2006 年瑞士國際戲劇藝術節最高獎 ZKB Award。

子涵

劇場工作者、表演者、聲音和視覺創作者。工作範圍包括但不限於當代劇場、攝影、聲音和影像。上海獨立藝術家聯合體「組合嬲」成員，從 2011 年開始和藝術家小珂合作創作，關注個人身體以及在公眾環境中表達的多種可能性。

走入花園小徑：
《克賽諾牡丹預報》的展演、
起源及後續

蘇郁心 X 安琪拉・戈歐《克賽諾牡丹預報》（階段呈現），2019 亞當計畫，
攝影：王弼正，臺北表演藝術中心提供。

安娜朵・瓦許
Anador WALSH

余岱融 譯

展演

第一次與蘇郁心和安琪拉·戈歐（Angela Goh）的《克賽諾牡丹預報》（Paeonia Drive）相遇，是在 2020 年的 8 月。當時墨爾本因新冠肺炎疫情急劇擴散，開啟了第二次長時間的封城（持續了 111 天）。傍晚 6 點 23 分，我關掉因工作打開的九個瀏覽器分頁，把筆記型電腦和外接螢幕連接的訊號線拔掉，再輕輕把筆電丟到床上，旁邊是之前就躺在那的筆記本。我倒了杯茶、拿顆青蘋果，還從廚房拿了塊「健康」餅乾，走了大概兩公尺回到我的房間。我在羽絨被上坐下，把膝蓋捲到胸前，敲擊鍵盤，Google「BLEED」、「Paeonia」、「navigation」。當我選擇的頁面載入時，我打開 Gmail，點開雲端硬碟並打開名為「PD BLEED notes」的資料夾。我快速瀏覽了一下，再次回到最初的分頁，怪異而令人驚恐、帶著遊戲感的聲音流洩而出，《克賽諾牡丹預報》的旅程開始。

這個版本的《克賽諾牡丹預報》是為 2020 年「BLEED 數位現場雙年展」（BLEED: Biennial Live Event in the Everyday Digital）所創作的。由墨爾本藝術之家（Arts House）以及雪梨坎貝爾敦藝術中心（Campbelltown Arts Centre）合辦，BLEED 數位現場雙年展是一個長期計畫，在疫情來臨前就已構思完成，目的是要探索「現場」（live）藝術如何與數位藝術結合。最初的呈現方式包括現場展演及線上活動，但因新冠疫情「轉向」為純數位型態，以便能在 2020 年舉行。

《克賽諾牡丹預報》是由數位條件調解的實驗性展演，以花園作為隱喻，讓我們在線上空間的閱覽行為像編舞般被精心設計。在 BLEED 的「策展文摘」（BLEED Curatorial Digest）線上推廣活動中，蘇郁心和戈歐說明她們最初的構想是在現場展演時，用鏡子和螢幕作為介面，來調度她們與觀眾以及她們彼此之間的互動。當疫情讓這個方案無法實行，她們便重新架構了這件作品的呈現方式，創造了一個 360 度環景、可以滾動觀看的網頁，組成內容物包括 3D 掃描的植物、物件、表演者們的身體，以及文本與網路上的影片，她們把這個計畫的研究調查都放入這些素材中，也用這些素材來呈現並與外界溝通。觀眾有兩種方式可以來探索《克賽諾牡丹預報》的數位地景：自行瀏覽這個空間，或是跟隨導覽。BLEED 將後者描述為「電腦桌布直播展演」。我兩種都試了。

《克賽諾牡丹預報》這座被悉心培育和修剪的數位花園，有著龍舌蘭日出雞尾酒顏色的背景，及醒目的《俠盜獵車手》美學。40 分鐘的導覽像是蘇郁心和戈歐帶來的雙人舞，兩位藝術家引領我在她們的數位世界中沿著花園步道前行，「迫使你的視線看向地平線，那個觀點碎裂之處」。整個演出就在《克賽諾牡丹預報》的網站、蘇郁心和戈歐各自的網路瀏覽器，以及她們的表演影片這三者間來回切換。這段表演影片以多重鏡位拍攝，捕捉了蘇郁心和戈歐將螢幕和鏡子作為中介物（intermediaries）的互動：蘇郁心用智慧型手機拍攝戈歐，後者將自己的手臂和一台裝在輪子上的螢幕包在一起，之後，平放在地上的螢幕則顯示蘇郁心碰觸戈歐的臉龐，彷彿輕撫著自己的虛擬化身（avatar）。當我自行瀏覽《克賽諾牡丹預報》時，我不斷切換我的視角與觀點：從上帝的視線、鳥的視線以及毫無邏輯的視角，沿著軌道繞行於整座空間。我點擊一台盤旋在一堆數位物件中的無人機，跳出了蘇郁心和戈歐研究內容的視窗。我選擇了向上攀爬的葡萄藤，發現它帶我來到法國凡爾賽花園，我盤旋在道路上方，俯瞰一個大型的十字路口，我碰觸了一隻手，看著一隻機器狗跑過草原。在這片地景的中央，有一台卡拉 OK 螢幕播放這段文字：「園藝就是一種種植和維護花園的活動。」

蘇郁心和戈歐的《克賽諾牡丹預報》強調了監控資本主義（surveillance capitalism）無所不在的控制，以及它如何形構權力關係。無論是跟隨導覽或獨自瀏覽，我對這個作品內部隱含的權力結構，以及當代生活中固有權力結構的意識，都持續被強化。這項意圖透過作品中三個關鍵面向表達出來：觀點、螢幕以及花園。蘇郁心和戈歐將《克賽諾牡丹預報》放置於一個與網站雷同的架構中，讓觀眾／參與者帶領自己，選擇自己的冒險旅程，如鏡像般反射出我們的電腦和智慧型手機如何為我們的行為編碼。《克賽諾牡丹預報》利用科技介面和在空間中的移動狀態斡旋了感官經驗：你所選擇的視角、前進的方向，以及選了什麼物件。這個斡旋的過程創造了觀眾和作品相遇的時刻。這個經驗鏡射出我們每天在新自由主義下的勞動，創造並散佈許多影像，不斷滑著手機與電腦，永遠在觀看和被觀看。

起源

在墨爾本第六次因新冠肺炎而封城（長達 82 天）的最後一天，我透過 Google Meet 和蘇郁心及戈歐進行了訪談，她們向我闡述《克賽諾牡丹預報》的創作是如何展開的。《克賽諾牡丹預報》源自賈斯汀·修德（Justin Shoulder）跟安琪拉·戈歐說的，勉強算是預言的一句話：「我覺得你之後會跟蘇郁心一起工作。」那是 2018 年亞當計畫「藝術家實驗室」期間的某個深夜。那年藝術家實驗室共有 16 位藝術家參與，長達三個禮拜的駐地工作期間他們住在一起（有些還住在五人房），其中的三到四天，每天都要參與由藝術家夥伴或藝術家實驗室外的客座專家主持的工作坊。這樣的策展框架形成了這個活動持續辦理的結構，也精確地說明了：與其讓大家分享以前在別的地方展出的作品和合作對象，不如讓藝術家設計一個工作坊，跟大家分享自己的實踐。一旦不用傳統的方法，例用圖表列出關聯或

找到彼此共通的興趣，這個方法意味著大家得向彼此展示自己的工作方法。蘇郁心帶領大家做了認知地圖練習，而戈歐讓大家組成了一個想像的舞團。

雖然藝術家實驗室的架構在 2018 年還處於嘗試階段（當時是亞當計畫舉辦的第二年），蘇郁心和戈歐都因為駐村的安排而知道，參與的藝術家被期待去找到合作對象，一起工作出些什麼來分享。一開始，蘇郁心、戈歐與修德共同發展一些想法，成為後來《克賽諾牡丹預報》的基礎。當我問到這個合作如何開展時，戈歐告訴我，與其說是因為這些工作坊，其實「更多的是讓我們可以實際進行藝術對話的間隙時光」促成了這個合作，例如在活動場地間的徒步移動、吃午飯、用 WhatsApp 聯繫，是這些過程確立了這段工作關係。駐村接近尾聲時，一位靈媒主持了一場工作坊，參與的藝術家們決定由他來決定誰該跟誰合作。然而，由於那些來自間隙時光彼此連結而生的力量，蘇郁心、戈歐和修德決意脫離了被靈媒分配的組別，一同探索在彼此實踐中發現的共同研究線索，試著從中做出些什麼。這些共通點透過另一回只有他們三人的認知地圖練習被呈現出來。刺激《克賽諾牡丹預報》初期發展的還包括：三位藝術家都有參與的花藝工作坊、他們在附近市場發現的電腦零件，以及他們在路上的對話，關於自然如何被科技手段所控制及管理。

當時在亞當藝術家實驗室呈現的《克賽諾牡丹預報》跟我在 2020 年所體驗的版本截然不同，無論是美學上，還是作品核心概念的優先次序安排。這很大一部份跟修德的離開有關，2018 年亞當藝術家實驗室結束不久後，他因為其他計畫的時間有衝突而退出。接著，蘇郁心和戈歐在 2019 年回到臺北，在亞當計畫「新作探索」單元中進行第二次駐地發展。三個禮拜內，她們進行了大量的研究調查，有

些各別進行，有些共同合作，把她們發現的東西彙集起來。她們各自提取的素材與參考資料光譜跨度極廣，涉略了各種不同領域的資源。戈歐探索了表演者和觀眾間編舞互動的策略，而蘇郁心實驗了各種安裝螢幕、播映影片的方法，讓觀眾可以在觀賞的同時又被觀看。這時期《克賽諾牡丹預報》發展的核心是這句話：「一位園丁的戰爭視野。」引用自奧斯・凱司（Os Keyes）的論文〈園丁的數據視野〉（The Gardener's Vision of Data，2019）。這篇論文討論「暴力」的概念，也就是將照料花園、讓它井然有序的行為，作為數據監控（data surveillance）的隱喻。這個時期的發展以在臺北的階段呈現告終，這個呈現把玩了多面螢幕和鏡子，作為調度觀眾和影像的手段。這場發展中的表演記錄錄影也被放在 2020 年 BLEED 數位現場雙年展版本的《克賽諾牡丹預報》中。

蘇郁心告訴我，這個階段呈現只有 20 分鐘，她和戈歐也意圖將這個作品變成更長，作為這個計畫的下一步。《克賽諾牡丹預報》在這個階段的演進包括：進一步工作裝置以及搬演方法、實驗如何實踐動作、前後台的配置，以及加入更多表演元素。這個過程早在 2018 年蘇郁心在亞當藝術家實驗室後前往雪梨表演空間（Performance Space，亞當計畫長期合作機構夥伴）駐村時就展開，然後於 2020 年初野火肆虐澳洲的高峰繼續進行，蘇郁心和戈歐當時前往坎貝爾敦藝術中心展開駐村，籌備《克賽諾牡丹預報》在 2020BLEED 的製作與發表。當蘇郁心回到柏林，她和戈歐繼續發展《克賽諾牡丹預報》的現場表演內容以及數位素材，在我們的對話中她們也說明，這是個持續性的研究計畫，會根據作品將要上演的特定地點採集、納入新的元素。

當我追問，是否因為新冠肺炎直接限縮了實體表演的可能，而覺得在 2020 年 BLEED 中發表的《克賽諾牡丹預報》被異動，或是有所缺憾，戈歐告訴我，在那之前她們已經像玩玩具一樣把頭、肩膀都掃描進數位空間中，因此這「並不是個巨大的妥協，或說扭轉，但更像是另一個機會用別的方法來繼續進行這個研究。」在她們為純數位環境發表《克賽諾牡丹預報》時，蘇郁心和戈歐得以更為深入探尋作品的概念架構，利用視點、螢幕和花園來探索：在數位空間中，觀眾如何可能，也的確「被編舞」。這個特點在瀏覽 2020 年的《克賽諾牡丹預報》時極為清晰，其中戈歐細心地操控觀眾瀏覽的路徑，體驗數位空間，並遇見她和蘇郁心的研究調查。

後續

自從 2018 年在亞當計畫相遇後，戈歐和蘇郁心持續合作，最近一次是 2021 年雪梨歌劇院和 C-Lab 臺灣當代文化實驗場委託創作的《潮汐演變》（Tidal Variations）。《潮汐演變》延續了兩位藝術家對於權力結構如何支持及建構了數位空間，以及我們如何身在其中的關切。這部 14 分又 40 秒長的錄像作品，以水、光及潮濕作為基礎概念。疫情下大量以（實體和數位的）視窗與這個世界相遇的經驗成為《潮汐演變》的出發點，也啟發了這個以鏡頭為框架的作品。蘇郁心將《潮汐演變》描述為關注「觀看的潮濕機械學，我們如何接受到圖像，以及這個資料如何透過海底電纜傳輸，穿越海床來到我們的螢幕上。」這個作品探索水如何斡旋了我們的數位經驗及物質上的網路基礎設施。就像蘇郁心所說的，儘管一切都在「雲端」上，但其實都是由那些「腳踢得到的東西」所構成。這樣的基礎設施，就澳洲的數位經驗而言，跟殖民有很深的關係，也沿著帝國主義的貿易路線而生。當戈歐和蘇郁心引領我穿越《潮汐演變》，我發現我在視訊會議的視窗和其他新開的分頁間不斷切換，這些分頁構成了她們研究調查的

靜脈，例如：天氣預報網站 windy.com；關於全紅線（All Red Line）的維基百科文章，也就是曾一度連接整個大英帝國的海底電報網絡系統；以及斯騰伯格出版社（Sternberg press）網路商城頁面上，由 T.J. 戴姆斯（T.J. Demos）所撰的《反對人類世》（Against the Anthropocene）。當談話結束，我關掉 Google Meet，發現我處在一個跟一年多前最初遇見《克賽諾牡丹預報》時幾乎一模一樣的處境，穿梭在一個由戈歐和蘇郁心為我編舞的數位空間中。

蘇郁心

蘇郁心，現居柏林的臺灣藝術家及影像工作者。她運用散文電影、錄像裝置的藝術研究反映了對生態的關切，及人類與非人類交會的批判性基礎設施的探究。她主要審視製圖、操作性攝影和地理知識的技術生產。蘇郁心的作品曾參與多個重要機構群展，包括法國龐畢度中心梅茲分館、釜山現代美術館、2020台北雙年展、卡爾斯魯厄藝術與媒體中心和柏林世界文化宮等。

安琪拉・戈歐
Angela Goh

安琪拉・戈歐是從事舞蹈和編舞的藝術家。她的作品在當代藝術脈絡和傳統的表演空間中呈現。戈歐近期作品展出於新南威爾斯美術館、維多利亞國立美術館、雪梨歌劇院，以及其他澳洲、亞洲、歐洲和北美洲的場館，包括紐約表演空間、蘇黎世棚屋美術館、波羅的海舞蹈節、倫敦的機動義大利藝術空間，以及布里斯托的阿諾菲尼藝術館。2020年她獲頒基爾編舞獎、2019到2020年獲頒新南威爾斯創造表演藝術獎金，以及2020到2021年的首屆雪梨舞團獎金。現居澳洲雪梨。

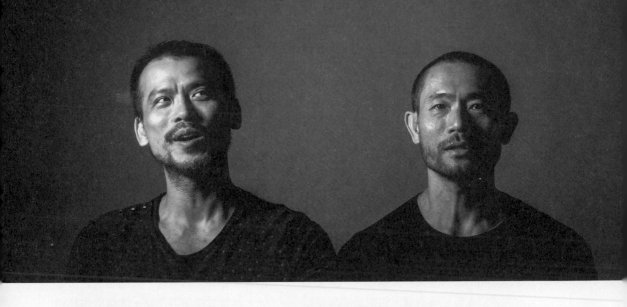

陳武康 X 皮歇・克朗淳《半身相》，2018，攝影：陳藝堂，陳武康提供。

《半身相》：陳武康與皮歇・克朗淳「非西方中心論」的跨文化表演[1]

張懿文

首演於 2018 年的《半身相》，是臺灣編舞家陳武康和泰國編舞家皮歇‧克朗淳（Pichet Klunchun）合作的實驗性編舞。作品的前半部是藝術家展演日常生活的動作，而表演中發生了一場「演出來」的「演後座談」：陳武康在舞台上帶來了一把椅子，邀請觀眾提問，一些觀眾在「演後座談」時離開了，卻沒有意識到這是演出的一部分；在最後一個段落，陳武康走進觀眾席，隨機給一名觀眾一張標語牌，被選中的觀眾被要求拿著牌子。兩人繼續跳舞，當標語牌被舉起，同時也是宣布表演的正式結束。

陳武康與克朗淳的相識

陳武康和克朗淳的緣分始自 2007 年「新舞臺」的「男人跳舞」。但直到 2015 年，在臺灣新南向政策的影響下，克朗淳接到臺灣文化部的邀請再訪臺灣時，兩人才真正開始交往。克朗淳拜會驫舞劇場，與陳武康很隨意地聊天，此時克朗淳的女兒四歲，而陳武康與剛懷孕三個月的藝術家妻子葉名樺正期待著女兒的到來，兩人談論著家庭和小孩，就是沒討論舞蹈。陳武康說：「克朗淳看起來非常平靜（calm），我那年正好要跟名樺去打禪七，就想問問他修行的方法。」[2] 聊天過程中，陳武康認識到克朗淳深厚的傳統文化背景，包括泰國男人都會出家一次、佛教文化就是在地生活的一部分等。陳武康認為，自己對自身的文化傳統並不熟悉，「所以想到是不是可以跟他（克朗淳）合作，透過他們（泰國）強烈的傳統背景，找到怎麼樣重新看待我自己、傳統的可能。」[3] 這次的討論，成了後來兩人開始合作的契機。

之後，在臺灣文化部的「翡翠計畫」支持下，陳武康發了一封臉書訊息給克朗淳，邀請他再次來臺灣看看，但是「也不知道要幹什麼」，[4] 原來一切是先從認識開始，慢慢就會知道要做什麼，而此時陳武康正好在讀一篇有關文化父

流研究的論文，[5] 描述人類歷史是由無數的文化交流所構成。於是，他想透過舞蹈來尋找自己的歷史。2016 年兩人於臺灣再次見面，三週後便在寶藏巖國際藝術村做了《身體的傳統》呈現；演出結束後，時任雲門文獻室主任的陳品秀發了一封訊息給陳武康：「這個《身體的傳統》會繼續發展下去嗎？對於這個計畫未來的想像是什麼？」此時，陳武康和克朗淳逐漸有了默契，決定要一起在泰國繼續發展作品，並找了鄧富權擔任戲劇構作，也開啟了之後在雲門劇場演出《半身相》的契機。

陳武康和克朗淳皆表示，他們創作的過程大半都是聊天和思考的辯證，正如克朗淳所說的：「因為我們跳太多舞了，還不如討論我們如何編創舞蹈，或者討論製作或創作作品背後的意義。」[6] 而陳武康則認為：「我們都是這把年紀了，也不可能再為對方編舞，反而是站在知道彼此都很忙碌的基礎上，一切的溝通是建立在為他人著想。」[7] 於是兩位成熟的編舞者，透過思辨的方式合作，而作品的最終名稱也從之前的《身體的傳統》轉變為《半身相》。

2017 年至 2019 年間，兩人實地訪查了泰國、柬埔寨、印尼和緬甸的傳統古典舞，而這些田野調查的靈感來自印度史詩《羅摩衍那》，這個神話故事廣泛地在東南亞傳播，影響各地古典舞的發展，而陳武康希望能以此史詩來探索亞洲舞蹈的關聯和當代性。他們與當地舞蹈大師——Ajarn Chulachart Aranyanak（泰國）、Sophiline Cheam Shapiro（柬埔寨）、Sardono Waluyo Kusumo（印尼）和 Shwe Man Win Maung（緬甸）進行實地舞蹈演練，在訪問期間參觀了各地的歷史遺跡，搜集文獻資料，並研究大師的舞蹈動作。

在兩人的合作中，陳武康和克朗淳不約而同地探討了他們自身的文化傳統和身份，以此來挑戰他們各自所面對的表演生態，然而他們的問

題意識是不同的：克朗淳關心的是如何透過對傳統舞蹈的反思，將訓練有素的身體轉變為當代編舞概念下的新身體；而陳武康則是對臺灣人的身份認同感興趣。

克朗淳的舞蹈身份是多元的，在泰國他被視為當代編舞家，但在國外巡演時，又常常被宣傳為泰國古典舞「箜舞」的舞者。箜舞描述「Ramakien」（印度史詩《羅摩衍那》的泰國改編）故事，也是聯合國教科文組織的非物質文化遺產，作為皇室祭儀和重要國家儀式的一部分，箜舞已成為一個泰國的經典傳統，透過箜舞的表演，泰國人的共同身份得以維持，並與皇室的價值相連結，也因此，對克朗淳而言，重新去反思傳統是必要的。

而陳武康作為 1949 年後移居臺灣的外省人第三代後裔，意圖透過舞蹈尋找自己的臺灣身份認同，他曾接受芭蕾和現代舞訓練，與克朗淳相較，陳武康的身體沒有需要「對抗傳統」的意圖，因為他不太確定自己生長的「臺灣傳統」到底是什麼，因此開始探索不同的舞蹈傳統，以此作為一種當代的編舞策略，回應他身為臺灣人「無根」的身體困境。

兩人的舞蹈反叛

陳武康和克朗淳背離了各自「傳統」（舞蹈訓練）的嘗試，在《半身相》開頭的部分可以清楚地看到，克朗淳安排、玩弄甚至親吻了他的道具，比如來自箜舞的頭盔，然而，克朗淳的動作從傳統的舞蹈語彙逐漸轉化為日常動作，傳遞了與傳統背道而馳的信息；與克朗淳相反，陳武康開始時張開雙臂（有如西方舞蹈美學中的延伸特質），雙手伸展成十字形（暗示西方宗教的象徵），然後用他的四肢，從手、手腕、腳、背部、頸部和胸部，以諸如拍手和跺腳等現場的聲音來串連身體邊陲，展現一種重新認識自己身體的意識，演出最後，他蜷縮成一個

小而內縮的姿勢，彷彿暗示了背離自身芭蕾訓練的自我揭示。

《半身相》在許多方面具有顛覆性，首先，它打破了表演者和觀眾之間的等級關係（如賦予觀眾結束《半身相》表演的權力）；另外，它是非敘事性、遵循一個概念結構的編舞，例如「演出來」的「演後座談」討論，以及由觀眾決定的結局，都暗示著非敘事但概念性的編舞，並試圖與觀眾建立了一種新的關係。

兩位藝術家也在創作過程中，透過實驗來尋找舞蹈中的平等主義。演出內容直接由觀眾決定；編舞透過幾種正式的安排，來強調兩位藝術家間的平等，如每位藝術家在舞台上的時間相等，克朗淳表示：「我們專注於如何切換權力關係，並且盡可能地平等，這包含在兩種文化、兩個人在舞台上跳雙人舞時的平等，因此我們特意使用計時器，每人三分鐘。」[8] 此外，當一位表演時，另一位會站在舞台上的對稱方位，還有流動性和靜止性之間的空間交換、英文名稱《Behalf》中「誰能代表誰」的暗示等等，都表達出對於對稱性平等狀態的渴求。

對克朗淳而言，當代舞蹈相對於傳統舞蹈更為重視民主，他說：「在欣賞傳統表演時，觀眾最終只能看完拍拍手就結束了……因為傳統正是權力階級的一部分，然而，在當代的民主概念中，舞者與觀眾間是可以分享彼此的想法和概念，甚至和政府和社會對話的。」[9] 因此，克朗淳特別提到，當代的舞蹈，沒有人知道標準答案是什麼，因為每位舞者都是獨立個體。

非以西方為中心的跨文化表演方法

令陳武康感到驚訝的是，在計畫的一開始，臺灣舞蹈界許多人對這個計畫抱持著懷疑的態度，「他們問我，你想從東南亞舞蹈中學到什麼？」[10] 就某個程度而言，這似乎也暗示了，

在臺灣與西方國際交流頻繁的時刻，討論跨文化表演的前提假設，好像還是只有和西方合作才能被視為有意義的「國際合作」。

由此觀之，陳武康和克朗淳的合作，似乎也可以被視為對跨文化表演經典《泰國製造》的批判性回應。該作是法國藝術家傑宏·貝爾於2005 年與克朗淳在「東西方」二元架構下的合作，延續了「對東西方陳腐的刻板印象」，[11]也被批評為忽略了這兩位藝術家政治和經濟背景的不平等。[12] 相比之下，陳武康和克朗淳對東南亞舞蹈的調查和合作，為去中心化概念下的當代舞蹈提供新的想像，提供了一種新的實踐方法。

陳武康和克朗淳打破了 1990 年代「跨文化表演」的規範，跳脫了以歐美為中心的跨文化表演合作機制，直接進入亞洲的周邊地區，在當地進行研究和實驗，透過了解彼此亞際間的文化和社會條件，他們更能夠接受各自的歷史，並從原本的傳統中解放出新的身份認同。從亞洲殖民史和邊緣身份的「相似性」角度而言，這些擁有類似經歷的藝術家，在平等互惠、互相尊重和好奇的前提下，挑戰了跨文化表演的霸權經典，他們提出了「非西方中心論」的跨文化表演方法，在亞洲開啟了超越歐美中心論的對話，對當代舞蹈進行實驗，並運用當代編舞策略，將身體從傳統文化規範和殖民統治中解放出來，以此重建一種新的肉體性，從各種可能來思考「相遇」的「之間」（in-between）狀態。

1. 本文部分內容改寫自作者2021年5月21日發表於「Inter-Asia In Motion: Dance as Method」研討會之論文《Dancing me to the South: On Wu-Kang Chen and Pichet Klunchun's Inter-Asia Choreography》之論述，並加上新增的訪談。如對陳武康和克朗淳合作更深入的學術研究有興趣，請參考作者之學術論文：張懿文，2022，《Dancing me from South to South— On Wu-Kang Chen and Pichet Klunchun's Intercultural Performance》，*Inter-Asia Cultural Studies* 特輯「Inter-Asia in Motion: Dance as Method」，Routledge 出版。

2. 2021 年 10 月 29 日訪談。

3. 參考「講座紀錄：脫美入歐？抑或南進？──當代舞蹈國際交流的選擇題」。https://pareviews.ncafroc.org.tw/?p=26500

4. 同註 2。

5. 陳慧宏，2013，〈文化交流研究入門介紹〉，《臺大東亞文化研究第一期》。http://140.112.142.79/teacher/upload/Final.pdf

6. 2021 年 10 月 28 日訪談。

7. 同註 2。

8. 同註 6。

9. 同註 6。

10. 2019 年 10 月 7 日訪談。

11. Kwan, SanSan, 2014, "Even as We Keep Trying: An Ethics of Interculturalism in Jerome Bel's Pichet Klunchun and Myself", *THEATRE SURVEY* 55(2): 185-201. DOI: https://doi.org/10.1017/ S0040557414000064.

12. Foster, Susan, 2011, "Jérôme Bel and Myself: Gender and Intercultural Collaboration", In *Emerging Bodies: The Performance of Worldmaking in Dance and Choreography*, edited by Klein Gabriele and Noeth Sandra, 73-82. Bielefeld: Transcript Verlag.

簡介

陳武康

2001 年與紐約編舞家 Eliot Feld 展開
12 年長期合作，擔任舞者，受其影響極
深。2004 年與友共創驫舞劇場，擔任
藝術總監一職至今。2016 年開始與泰
國當代舞蹈大師皮歇·克朗淳 (Pichet
Klunchun) 進行跨國文化交流與實地
探究計畫，創作《半身相》(2018)，同
時展開三年計畫《打開羅摩衍那的身體
史詩》。近期創作有《非常感謝您的參
與》、《感謝您在家》、新加坡濱海藝
術中心委託創作《14》等線上及跨國直
播作品。

皮歇·克朗淳
Pichet Klunchun

皮歇·克朗淳連結泰國古典舞蹈語彙和
當代感知，同時保有其傳統的核心與智
慧。他自 16 歲起師從箜舞大師柴佑·庫
馬尼（Chaiyot Khummanee），學習
箜舞這項泰國最傑出的古典面具舞。皮
歇將箜舞當代化的努力讓他在國內聲名
狼藉。他以個人藝術家身分參與了許多
世界級的國際表演藝術節。2010 年他成
立皮歇·克朗淳舞團，創造純粹的藝術
表演，並訓練具有高度泰國古典舞蹈背
景的專業舞者。成立以來，舞團持續在
北美、歐洲及亞洲的國際舞蹈節發表作
品，包括《暹羅尼金斯基》、《轉型》、
《黑與白》、《獵雞》、《靈薄域》、
《鳥》。2020 年，舞團在日本橫濱表
演藝術集會發表最新作品《No. 60》。

成為夥伴——
陸奇與郭奕麟的合作實踐

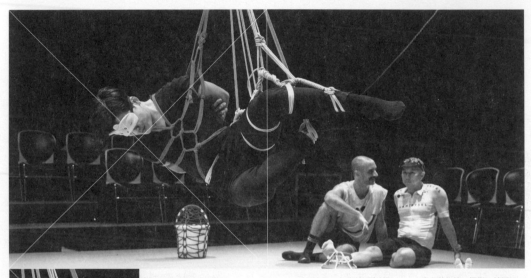

陳佾均

陸奇 X 郭奕麟《束縛》，2019 臺北藝術節，攝影：林軒朗，
臺北表演藝術中心提供。

2019 年，我在華山烏梅劇院，看了陸奇（Luke George）與郭奕麟（Daniel Kok）受臺北藝術節邀請的演出《束縛》（Bunny）。記得那個時候，才一進場，場外演唱會與電影院人潮的喧囂氛圍就消失了，泛著藍白色光線的空間裡有一種專注。場中央，陸奇正在將郭奕麟以繩縛的方式懸吊起來。圍坐四周的觀眾靜靜注視，場上其他同樣被螢光繩子仔細綁縛的各種物件（玩偶、抱枕、電風扇、吸塵器），好像也因為迷幻的光線，有了生命的氣息。在演出過程中，兩位分別對個別觀眾逐一進行不同程度的繩縛，觀眾也協助綁他們，或替他們鬆綁，其中也穿插了高強度的舞蹈片段。親密、試探、欲望、同意、友善等情感在場中流轉，在不短的演出長度裡（近兩個小時），竟覺目不暇給。

回想起來，這也是我對這場演出最深刻的印象，彷彿空氣裡的許多感受都能被注視、品味。面對我的讚賞，郭奕麟解釋起來：「我想可以說，（是因為）作品到了臺北的那個時候……準備好了。」到了臺北的時候，已經是兩人發展、巡演第四年的成果。兩人自 2014 年初次認識後，合作至今。陸奇說，首度與郭奕麟合作的《束縛》，[1] 是他創作中的分水嶺。這個過程之間發生了什麼，兩人的合作如何建立，又怎麼改變了彼此的創作、成為我們看到的模樣，是我在訪問裡想知道的。

探索一種對等的合作

引薦兩人認識的是當時在澳洲坎貝爾敦藝術中心（Campbelltown Arts Centre）的策展人與編舞家桑德絲（Emma Sonders）。然而，由於在開始交流程序之前，桑德絲便於 2012 年離任。雖然藝術中心仍在行政上全力支持，但少了策劃人，兩位藝術家伊必須更主動地溝通，找到一個可以回應各自需求的合作路徑，來認識彼此。這也和他們對於對等關係的探索有關。「當時，我想嚴謹地處理合作究竟意味

著什麼。對等的合作其實很少見。」郭奕麟說。

後來選擇的方式，是由兩人各呈現一個單人作品，組成一個雙作品的節目，以這樣的方式，「在台上相會」，然後在演後與觀眾的座談中，討論對方作品。陸奇當時帶來的是《無關外表》（Not about Face），參與者在這個作品裡披著蓋住全身、僅露出雙眼的白袍，隨著表演者的指令，集體移動、出聲，一個個參與者的身體在過程中與彼此形成不同關係。郭奕麟則呈現了《歐洲啦啦隊長》（Cheerleader of Europe），以啦啦隊長鼓動群眾的互動機制，思考在歐債危機背景下，歐洲共同體中的歧異與噪音。

「當時陸奇在作品裡，透過一個人維繫起一個共同空間、讓觀眾更加意識到彼此的作法，很快引起我的共鳴。」郭奕麟說。好一段時間，他也一直在找像這樣能夠調節與群眾關係的人物，在啦啦隊長之前，還有鋼管舞者。郭奕麟在這些觀演互動的協定之中，尋找組成臨時社群的機制，並探索它們和其他那些組成社會、政治社群機制之間的呼應。如此對於在觀與演之間，關係形成和變化方式的關注，將兩人連結起來。同時，他們也不斷溝通兩人的分工可能，以及「組隊」的意義，「如果一個人就可以做到，為什麼要兩個人？我們怎麼樣可以讓彼此更打開、走得更遠？」陸奇回溯道。

他告訴我，這些討論常常一開始就是密集的 12 小時。兩人交換彼此關於觀看關係、集體性和參與的想法，也分享個人關於感情、性、約會和在夜店跳舞的經驗。很快地，他們選擇了繩縛作為媒介。不僅因為繩結可以具體成為人與人關係的隱喻（「懸置」、「鬆綁」、建立「連結（bonds、ties）」、陷入「圈套」、「解開」謎團等），也因為它和郭的鋼管訓練，以及陸的按摩實作有所對應，並觸及兩人共同感興趣的提問，亦即在表演者和觀眾之間流動的欲望。[2]

「如果說繩縛是觸覺上的感受，那麼對看的人來說是什麼？這種親密在凝視的人眼裡經過了什麼樣的翻譯過程？我們要如何不被獵奇的那種繩縛吸走，而是從我們認知中劇場經驗的角度，一步步去拆解？」郭奕麟補充。同時，這也提供了一個對等的起點，兩個人可以一起從頭學習一項沒有接觸過的技術，踏出原來的舒適圈。

從合作關係到觀演關係

在國際交流的框架下，很難不注意到，上述兩人結成創作夥伴的過程，並不涉及關於澳洲與新加坡的比較，或是常見的跨文化討論。他們告訴我，當時，兩人都不在自己的國家，對於自身脈絡的挑戰，可能也是連結兩人的重要原因。來自新加坡的郭奕麟，當時在歐洲發表的作品裡，質問身為一名亞洲創作者，是否有可能直接參與歐洲問題的討論，而非只是如預期地以他者身分，在歐洲進行關於自己原生地的討論。出身澳洲的陸奇，那時頻繁在美國與歐洲巡演，將眼光放在觀演關係裡，連結與傳達（transmittance）如何構成的問題上。對身分歸屬的批判思維，以及關於酷兒意識的探索，讓兩人從一開始便轉向尋找另一種超越出身地的座標。

這也與兩人在創作上相通的問題意識有關，兩人關於合作中互動關係的思維，也進一步投射到觀演關係裡。陸奇過往的創作，如前述的《無關外表》，和《現在現在現在》（Now Now Now），都透過模糊觀看者與表演者之間的界線，思考在人與人之間，想法、情感、能量、資訊如何傳遞、產生感染力。在這些關於「關係」的測試與觀察中，創作者很快便意識到，每個人和場上表演者的連結，會因為個人期待，或是各自與表演者既有的關係而有所不同，這樣的異質性讓觀演之間的張力更為複雜。郭奕麟在早年的《同志羅密歐》（The

Gay Romeo）裡，也有類似的探索。演出前半，他展示了 40 位約會對象送給他的禮物，這些人也受邀來看演出。後半，褪去其他衣物，只剩緊身三角褲的郭奕麟，在眾人的凝視下，為這群和他有著不同親疏關係的觀眾，獻上一支忘我的熱舞。同時，他給了觀眾一套燈光指標，作為觀看、欲望的參照系統：打出紅光時，請想像你感到性興奮、黃光，你打開各感官，進行美學上的感受、綠光，你從智識的層面欣賞舞蹈的形式、藍光，你感到懷疑。

在《束縛》中，我們看到陸奇突破觀演二分的參與流動，也意識到郭奕麟循序漸進的程序梳理。「繩縛中的親密得以建立，是透過要求默許、給予信任、把玩對方的准許、負起照顧的責任、測試界線，還有一起去發現新的欲望。」兩人在筆記中寫道。[3] 每個參與者在這些環節中，反應與認知都不會相同；過去，這或許是一個難以掌握的面向，但兩人在《束縛》裡推展出的框架，讓這個面向得以進入演出之中。「如果觀眾裡有人不喜歡我們在做的事，你一定會知道，」陸奇笑道：「我之前從來沒有和觀眾有過這樣的關係。」

兩人在合作過程中，分別利用不同的駐村機會，進行獨立發展。由於作品聚焦於互動關係，因此他們也會邀請不同的人加入他們的發展與嘗試，並在過程中觀察，每個人的背景、個性、與他們的熟識程度，如何影響繩縛中流轉的感受。在一次次的測試中，逐漸熟悉、發展操作的機制和可能。甚至在沒有人可以互動的時候，像是郭奕麟在曼谷駐村時期，他便開始綁縛物件，因此觀察到，人被綁縛時似乎被物化，但當物件被螢光繩子細緻地綁縛時，一種主體性卻浮現出來，彷彿帶著個性。

這就是為什麼，郭奕麟在訪問開始時說，演出到了臺北時「準備好了」。在那之前四、五地的演出過程中，也有許多摩擦的經驗。他們告

訴我,在紐約時,因為觀眾擔心被綁縛的朋友,中止了演出;在橫濱,曾有觀眾因為覺得擁抱動作沒有取得該名女性的同意,憤而離席。「這裡面危機處處。」郭奕麟說,尤其兩人往往無法給予在旁觀看者,和被綁縛者同等的照顧和關注。他們無法迴避這些摩擦,只能更仔細的觀察、聆聽。「我想,一直到了墨爾本的演出(2017)之後,我們才有了足夠的對話經驗、有足夠的敏感度,更完整地去回應。」陸奇補充。那些在空氣裡的東西,是經過了這些過程,才變得可視、可感。

演出以外的更多型態

在《束縛》之後,郭奕麟與陸奇直到 2019 年,才著手發展下一個合作演出《千千百百》(Hundreds + Thousands),一個以植物為中心的計畫(此作曾在 2019 年亞當計畫「新作探索」單元發表階段呈現)。然而在此之間,兩人延續著綁縛的軸線,進行了結合按摩實踐的工作坊、在戶外場景綁縛人與物件的行為作品《靜物》(Still Lives),以及許多書寫。郭奕麟說,研究對他而言,往往是將自己沉浸到一個社群裡的經驗,但這個過程裡有很多東西,在演出裡看不到,卻也是作品的一部分。探索演出之外更多分享的型態,是他們目前在想的事。

選擇以植物為題,則和《束縛》演出時的摩擦經驗有關。上述那些際遇,讓他們意識到自己的性別身分認同,可能帶來的盲點與衝突視角。這刺激他們想進一步處理「他者」,以及歧異的解讀如何產生的問題。當然,他們最終無法為任何一個他者代言。於是他們轉向思考,演出是否可以是一個練習跳出自我的機會;需要什麼樣的程序與質地,才能練習,一種不從自身出發的觀看。而植物,是人類視角的對立面。

同時,疫情也讓他們將目光聚焦在植物身上:怎麼像植物一樣找到應變環境、繼續繁衍的方式?怎麼讓過程更為有機、對彼此有更多的照護?植物成為他們尋找另一種關係模式的隱喻。疫情打亂了原來計畫,但也讓他們重思,在這樣的環境下,創作可能長成的新樣貌。《千千百百》目前進行了第一階段,他們邀集了澳洲、新加坡、臺灣、香港、菲律賓等地的參與者,共同透過網路與實體混合的方式,生產出根植在這些地方、關於植物的觀察與知識分享。彷彿在演出前一年,就和觀眾開始交往,培育更長期、深層的連結。未來,或許當巡演再度可能,這些內容也會織入演出之中。這是植物帶給他們的啟發。

回顧從《束縛》到《千千百百》的過程,郭奕麟說,一開始的合作,只有他們兩個人,現在則長成了這些跨地的網絡。支撐合作的,是雙方對彼此持續的好奇與支持。合作之初,他們從展示彼此的作品,逐步拓展關於觀演的探索;現在,他們一起培育與各地超越作品呈現、更深長的網絡連結。相較於近十年前初識之際,兩人在現在這樣跨地的實踐中,反能重新看待各自在新加坡與澳洲的脈絡。「要了解脈絡中錯綜複雜的細節需要很多時間,我還是不完全了解,但我現在對 Daniel 在新加坡所做的事有了更深刻的領會,包括新加坡在世界的位置,以及與之連結的那些地方。這需要很長的時間。」陸奇說。

語境的指認,從來不是那麼容易。對彼此創作與脈絡能有不同程度的理解,或許正是因為,透過他我的摩擦、交往,以及重新組合,可能會長出一個新的我、新的我們。

1. 《束縛》的首演在 2016 年的雪梨。
2. 關於繩結在兩人創作脈絡裡的意涵，引自他們共同書寫的《繩結筆記》（Knot Notes），第 2 則與第 5 則。
3. 《繩結筆記》，第 9 則。

簡介 |

陸奇
Luke George

1978 年生於澳洲塔斯曼尼亞（lutruwita-Tasmania）的陸奇，是一名表演及視覺藝術家，現居烏倫傑理族及奔烏榮族（Wurundjeri and Boon Wurrung）的領地。陸奇的藝術由酷兒政治學、雙向傾聽實踐、為彼此負起責任等概念構成。陸奇的作品探索風險與親密，並使用大膽甚至非常規的方法，來創造藝術家和觀眾進一步相遇的可能性。他的作品帶領他橫越澳洲、亞洲、歐洲及北美，包括在威尼斯雙年展、墨爾本 Dance Massive 當代舞蹈節、新加坡國家美術館、巴黎塞納聖丹尼斯相遇舞蹈藝術節、波蘭時基藝術節等地演出。2014 年起和陸奇合作，2021 年的作品《千千百百》納含了作為觀眾的植物與人們，而《靜物》則是一系列的表演裝置作品，表演以繩縛綑綁身體，也綑綁整個文化脈絡。

郭奕麟
Daniel Kok

倫敦金匠大學美術與批判理論學士（2001）、柏林跨大學舞蹈中心碩士，並完成布魯塞爾 APASS 進階表演及舞台美學研究進修。透過探索觀看者及閱聽者的關係政治，郭奕麟工作觸及鋼管舞、啦啦隊、繩縛以及其他「表演型態」。他的作品在亞洲、歐洲、澳洲及北美演出，包括威尼斯雙年展、柏林高爾基劇院、墨爾本亞太表演藝術三年展，以及東京藝術節。近期作品包括《束縛》（2016）以及《xhe》（2018）。他自 2014 年起和陸奇合作，2021 年的作品《千千百百》納含了作為觀眾的植物與人們，而《靜物》則是一系列的表演裝置作品，表演以繩縛綑綁身體，也綑綁整個文化脈絡。

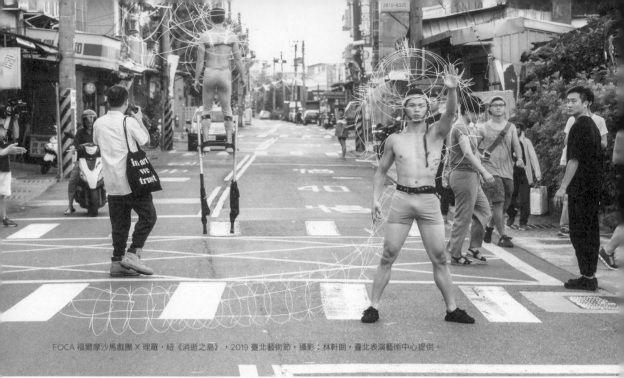

FOCA 福爾摩沙馬戲團 X 理羅‧紐《消逝之島》，2019 臺北藝術節，攝影：林軒朗，臺北表演藝術中心提供。

從差異尋找相似：《消逝之島》
的國際合作與在地參與

李宗興

《消逝之島》由臺灣馬戲特技團隊 FOCA 福爾摩沙馬戲團（以下簡稱 FOCA）與菲律賓視覺藝術家理羅．紐（Leeroy New）合作，以 FOCA 團隊所在的社子島為題，以場域限定（site-specific）的劇場形式，帶領觀眾走入即將「消逝」的社子島地景。此次跨國合作的契機來自 2017 年在亞當計畫 FOCA 團長林智偉與理羅的相遇，隨後 FOCA 藝術總監李宗軒與創作顧問余岱融加入，開始將合作付諸行動。歷經兩次的階段性呈現，總共三年的創作期，於 2020 臺北藝術節推出完整版作品。《消逝之島》團隊的歷程，從相遇、主題構想、田野工作、階段性呈現，乃至最後的作品，必然無法以短篇文字完整捕捉。但希冀此篇短文能為此作品整理出跨國合作的歷程，讓《消逝之島》得以透過文字刺激更多詮釋與思考的可能，讓意義延展、讓「消逝」存續。

從相似開始

來自馬尼拉的理羅與當時團址租賃於社子島（後搬遷至桃園）的 FOCA 一拍即合，正因為雙方有許多相似的經驗——邊緣化。李宗軒回憶這個合作的來由，認為兩方相似的邊緣經驗與適應性，是促成合作的重要原因。[1]在菲律賓，藝術的社會能見度本身就不高，再加上理羅熱衷非典型的視覺藝術創作，許多作品是與表演藝術合作的裝置、服裝，更讓理羅處在本就是邊緣的菲律賓藝術圈中，更邊緣的位置。相似地，馬戲特技的娛樂性與大眾性往往使其被排除在「藝術」的範疇之外，直到將藝術形式區分高低的絕對主義（absolutism）式微，加上近年新興場館的推動下，馬戲特技才開始在臺灣受到關注。此外，理羅的創作往往使用生活中容易取得的材料，讓創作這個行為本身能適應不同的情境，與馬戲必須到處巡演，隨時調整以適應不同的空間場地。於是，理羅與 FOCA 的創作開展，正是從處於邊緣與被迫適應的相似經驗出發。

除了藝術形式的邊緣，兩方所處的地理空間——社子島與馬尼拉，也有著相似的邊緣化現象。屬於臺北市的社子島因為水文影響，長期禁建，成為繁榮都會的邊緣。傳統工廠、老舊低樓林立，缺乏醫院與教育建設，外加高聳河堤隔離了對岸的都會燈火，處於「消逝之島」的人們僅站在河堤上引頸眺望，對岸那不可得的繁榮景象。相似地，濱海的馬尼拉雖為菲律賓首都，卻因為本地任意丟棄過量垃圾、西方國家廢棄物的輸入以及大量海洋垃圾沖至馬尼拉灣，堆積如山、無法有效處理的垃圾，堵塞了水道、河口，進一步造成都市淹水的問題。社子島與馬尼拉，兩者皆是繁榮景象社會的邊緣，默默承受著進步繁榮所帶來的種種問題。

李宗軒、余岱融與理羅決定將社子島與馬尼拉的相似之處——島、水域、塑膠，作為國際合作的連接點。他們開始在社子島進行田野調查，記錄下當地人與人、人與環境之間複雜且相互依賴的生態系。理羅為了更加了解社子島與 FOCA，多次拜訪社子島，甚至直接於排練場住了兩個禮拜，親身與環境、與 FOCA 成員互動，從不同面向探索社子島。[2] 2018 年，FOCA 與理羅於亞當計畫「新作探索」單元推出階段性呈現。此作以影像呈現社子島的環境，搭配 FOCA 特技表演者的肢體演出及理羅設計的塑膠穿戴裝置，探討社子島上的泛靈信仰與陰廟文化。然而李宗軒認為以影像說故事的方式總帶有距離，除了黑盒子劇場中視覺、聽覺，劇場外的身體感、空間感、乃至人與人的互動，都是構築社子島體驗重要的一環。因此團隊決定進一步擴大創作的範疇，引入場域限定的創作概念，帶領觀眾走入社子島，讓作品得以創造出更多感官經驗，讓不同面向的感知進入觀眾體驗之中。

旁觀視角下的多重感知

在 2019 臺北藝術節「共想吧」單元的第二次階段性呈現進入了社子島的生活空間，FOCA 與理羅帶領觀眾探索的不再只是影像中的「眾靈」。離開了劇場，來到水岸、河堤、廣場等空間，也使得馬戲特技表演者的動作有了不同的參照元素。他們在古宅前堆疊、在鐵板上跳躍、以玻璃纖維刮弄鐵皮、在排水口穿梭、在河堤上遊晃出陣，而觀眾不僅只是跟著演出與來往定點的遊客，同時也需要穿越理羅設計、由玻璃纖維組成的方型結構，感受著彎身、低頭、閃避的身體高度調整，正如因為松山機場航線而限高的社子島，所被迫的彎身低頭一般。李宗軒認為，場域限定的創作讓互動成為演出的一部分，觀眾與表演者、環境的互動，本就是馬戲演出的重要元素。[3] 因此場域限定創作的空間轉換，讓關注於社子島的《消逝之島》真正發生於社子島，也讓觀眾得以從不同的感官經驗觀賞這個土地上發生的作品。

2020 年於臺北藝術節正式推出作品《消逝之島》，卻因為碰上疫情，使得原本要讓理羅參與演出的計畫無法成真，僅能臨時調整，將理羅的玻璃纖維造型裝置架設於空間，或是讓表演者穿戴、使用。於是，觀眾穿越巷道時，需要低頭或側身閃過富有彈性的裝置；表演者穿上巨大的幾何結構盔甲，具象化人與空間的複雜組合。在全球疫情蔓延之際，社子島的地景、居民的生活空間、FOCA 的特技、理羅的造型裝飾、加上觀眾的身體體驗，共構出複合感官與跨越文化的多重意義。

《消逝之島》團隊的國際合作經驗，不僅培養了 FOCA 團隊與理羅的默契，也讓雙方找到一些創作的途徑。從創作前期的田野調查、跨文化溝通，到作品中身體對空間的模擬、與穿戴裝置的互動，乃至於演出時的多點遊走、建立於觀眾自身身體的感官記憶，都是創作團隊在

《消逝之島》中摸索到的創作手法。以社子島為主題的創作經驗，如何在一定程度的複製下，轉移到其他相似經驗的城市邊緣，成為團隊的下一個目標。正如理羅在訪談中所強調的，跨國合作中雙方永遠無法消弭文化或個體差異，但當雙方開誠布公地處理差異，因為認知到差異的存在而積極認識，並拋出不同角度的觀察，差異反而成為相似點的參照，而團隊在社子島的經驗也將成為下一站的參照。

給社子島的餞別禮

2021 年，FOCA 團隊因社子島開始實施開發計畫，必須遷離租賃的排練空間。實際上，作為少見以社子島為主題的表演藝術創作《消逝之島》，正起因於此開發計畫。回顧社子島開發史，整個計畫案不斷地在不同勢力與不同考量下，反覆提出、撤回、再提出，甚至演變為臺北市議員選舉的黑函攻擊目標。[4] 根據團隊的田野調查，社子島居民也因為對於開發案的不同考量而看法分歧。作為一個租賃排練場的團隊，李宗軒認為 FOCA 無法代表居民，也無法主張或反對開發，僅希望透過藝術，為社子島以及紛紛攘攘的開發史，留下些許記憶。《消逝之島》成為「一個可以留下紀念的作品，在藝術的討論上面，也曾經探討過這一塊土地」[5]，這是團隊的初衷，也是團隊自身曾在社子島的證明。李宗軒回憶：「我自己每次去做『排練演出』的時候，我都會再去繞繞我們之前曾經做過的點。」而從 2019 年的階段性呈現，到 2020 年的作品推出，許多事件發生的地點都有了更改，除了是因為團隊希望能找到社子島更多不同的可能性，同時也是因為團隊企圖在更多的地點留下紀錄，因為他們親身感受「消逝」的來臨。

「消逝」指的是地景、歷史，同時也是提問。《消逝之島》的命名靈感來自於坤天亭廟方的敘述：「在社子島還容易淹水的時候，如果站在

陽明山往這邊看，整個島淹沒在水裡，好像消失了一樣。」[6] 社子島由基隆河與淡水河交匯沖積而成，卻也因此成了 1963 年颱風帶來水災的重災區，進而成為限制發展的氾濫區。而近十來年，社子島因限制開發而慢慢累積的人文痕跡，又隨著重啟開發所帶來的改變，逐漸消失。社子島徘徊於出現與消逝之間，彷彿是無止盡的宿命。因此，在《消逝之島》中，表演者以身體架起了高塔，模仿著身後高聳鐵架鳥籠，隨後又瓦解並前往下一地點。或者無預期地從巷道中鑽出又立刻消失於黑暗中，彷彿歷史記憶的幽魂。再或者在身上架著玻璃纖維、彷彿怪獸的表演者出沒後，身著白色塑膠防護衣的表演者開始噴灑藥劑清消環境，彷彿清除了一切剛剛發生於觀眾眼前發生的事物。如果這是社子島的宿命，或者是歷史痕跡與進步開發之間的張力，那在出現與消失的輪迴之間，還能夠留下什麼？

意義留在藝術行動之後

《消逝之島》作為一個藝術行動的提問，並不意圖給出答案，正如面對開發與保存的不同發展路線，團隊亦無意、無權也無法選邊站。我作為一名觀眾，隨著演出來往社子島的不同地點，透過眼睛看見周邊葬儀社招牌，透過耳朵聽見鐵皮工廠傳出的新聞播報，透過身體穿梭小徑、上下河堤的空間互動，我將社子島的此刻面貌留在我的記憶之中。《消逝之島》給出的是留在觀眾記憶中的社子島樣貌，而這個樣貌的意義為何，就如同發展或保存的意義一般，留給不同立場的人們自己詮釋了。

《消逝之島》團隊的下一站，在疫情的影響之下尚未明朗，但可以預見的是，團隊終究走向下一個地景，透過藝術再次提問。跨國合作中的相似讓團隊得此找到對話的途徑，而跨文化中的差異也讓團隊得以從旁觀的視角觀察、探問。邊緣的位置，讓創作者給出意義詮釋的空間，將感知交給觀者，將地景存於記憶，將意義留在藝術行動之後。

1. 2021 年 11 月 5 日線上訪談李宗軒。

2. 2021 年 11 月 6 日線上訪談理羅‧紐。

3. 同註 1。

4. 沈長祿，1991 年 12 月 21 日，〈黑函滿天飛 暗箭亂射：最後
 關頭紙彈傷人 是是非非天曉得〉，《聯合報》，14 版。

5. 同註 1。

6. 引自陳雨汝，2020 年 9 月 3 日，〈馬戲繪製社子聚落紋理，
 島永不消逝：FOCA 福爾摩沙馬戲團《消逝之島》〉，《2020
 臺北藝術節》，http://61.64.60.109/205taipeifestival.Web/
 blogContent.aspx?ID=927，最後造訪：2022 年 1 月 3 日。

簡介

FOCA 福爾摩沙馬戲團

FOCA 福爾摩沙馬戲團成立於 2011 年，以臺灣美麗寶島的驕傲所命名，結合傳統文化、在地文化、街頭文化及劇場藝術，以創造屬於臺灣多樣化的當代馬戲藝術為宗旨，媒合各類表演型態，發展獨具一格的肢體語彙。FOCA 的團隊成員來自各種不同的表演領域，包括特技、雜耍、街舞、當代舞蹈、武術、戲劇等，為國內唯一擁有超過 20 位正職團員的當代馬戲團隊。也是唯一自 2017 起持續獲得臺灣政府年度獎助的馬戲團隊。

理羅‧紐
Leeroy New

1986 年生，為駐馬尼拉的跨域藝術家，他的實踐讓時尚、電影、劇場、公共裝置、產品設計與表演等不同創意產業重疊與交集。這種於跨越不同創意生產模式的做法已經成為理羅作品的支柱，並且受到世界建造、混合神話製造和社會變革的概念驅動。

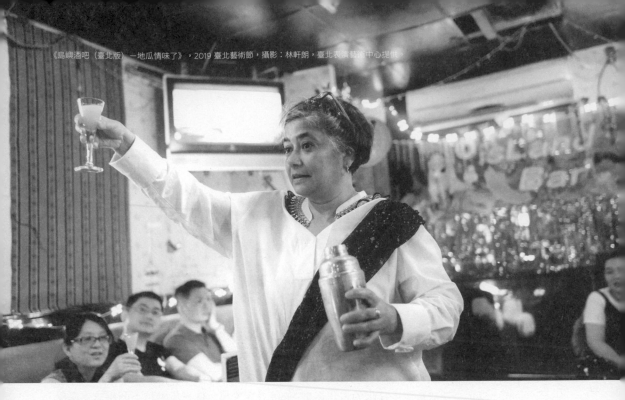

《島嶼酒吧（臺北版）一地瓜情味了》，2019 臺北藝術節，攝影：林軒朗，臺北表演藝術中心提供。

研發之後，擴店之前——
《島嶼酒吧》2017-2021

黃鼎云

《島嶼酒吧》[1]在 2017 年亞當計畫呈現後發展迅速。至 2021 的五年間，眾多版本的《島嶼酒吧》個個展現出不同的策略與氣質，也因主要參與藝術家、策展人、製作人有所不同產生了不同的樣貌。本文將聚焦於其發展脈絡、實驗精神、集體創作的權力與倫理等提供可能的思考。

酒精串連的個體島嶼

「那天一早的實驗室，突然開始了晨間試酒會，*Mami*[2] 帶著自己私釀的酒，*Moe Satt*[3] 也正在進行跟調酒有關的計畫……一大早，一群人就醉醺醺的……」陳業亮（*Henry Tan*）[4] 回憶道。

在首屆亞當計畫「藝術家實驗室」（以下簡稱實驗室）短暫的行程下，來自亞洲各國的藝術家們[5] 相聚於臺北兩週。我們花時間鬼混、互相認識。約莫在第三天的上午，藝術家阮英俊（Tuan Mami）帶來了自己私釀的酒，也請工作人員準備基本的調酒材料與工具，便開喝了。一大早，醒腦的咖啡還在胃裡釋放效力時，沒多久泰半的參與者已經微醺，剛認識的陌生感瞬間消弭了不少。第一週的實驗室裡，與其說是針對未來呈現的討論，倒不如說是放慢步調地認識彼此，除了彼此對亞洲藝術的陌生外，也是個體跟個體間默契與友誼的緩慢進程。國外藝術家來臺駐地創作，或多或少已經帶著自身的期待，藤原力（Chikara Fujiwara）[6] 便是明顯的例子。他關注臺灣在日治時期留下的風俗與文化如何影響著今日的臺灣社會，同時也因為其家族有灣生[7] 的背景，讓他自然與臺灣產生了情感上的連結。

「當時我去了林森北路的條通區，我一直對日治時期在臺灣留下來的文化感到興趣，注意到 *Girls Bar*（女侍酒吧）的傳單。心想或許藝術家也可以像公關一樣 *Host* 一張桌子，調自己的雞尾酒給客人喝，每張桌子就像是一座島嶼……」藤原力回憶道。

藤原力與余美華（Scarlet Yu Mei Wah）[8] 率先提出了「島嶼酒吧」的概念，一方面因為概念細節還在發展、具有相當的彈性；二方面也因為呈現的時間近在咫尺，還沒有明確方向的藝術家們，似乎都能在「島嶼酒吧」這個概念下，得到一定程度的伸展。當年近半數藝術家都參與了《島嶼酒吧》的階段呈現。

因為概念具有相當的延展性與可變動性，藝術家們在酒吧的情境設定內，各主持一張桌子，這一方天地就是該藝術家主要的表演場域。觀眾川流於酒吧裡，如同穿梭在一座座未知島嶼間。藝術家透過不同食材配搭出新調酒作為引子，帶出自身身份、文化背景、移居與認同的體察，把酒言歡也透過味蕾交織出調和混種的新滋味。在這樣創作概念下，藝術家們同時像策展人也是組織者，又能抱持各自的自主發展部分，對於初相識的藝術家群體來說，是相當完美的平衡與共創策略。

「我一直很喜歡『島嶼』這個概念，我們來自不同的文化背景，就像是一座座島嶼一般，當我聽到藤原力的想法，很快就附議了。」余美華回憶道。

印象中「酒吧」往往是一個「去身份」的場合。在放鬆歡愉的情境裡，伴隨酒精融入彼此。藝術家透過自己的成長經驗、文化背景來發展、創造出一杯杯別具風格的調酒，在「去身份」的過程中也將自我身份與文化認同透過調酒交織在一起，彰顯了亞洲（作為一種混雜交融的存有）的複雜情境，也調和了彼此的差異，如一座座島嶼相互連結又各自獨立。「島嶼酒吧」的另一點概念特殊之處，在於它並非是媒合的藝術家們創造一個內部封閉的作品，反而更像是經歷了實驗室情境與共同經驗分享慢慢建構出來的共享成果，無論是藤原力與余美華最早

提出的「島嶼酒吧」的概念、摩·薩特 (Moe Satt) 提供的調酒技術與諮詢、阮英俊帶來的私釀酒，或當年實驗室的協作者之一、2018 至 2022 年臺北藝術節的策展人鄧富權推薦到林森北路日式酒吧──「小谷」的體驗等等。

擬定呈現方向後，陳業亮提出用修圖軟體創造引人入勝的柔情肖像，理羅·紐（Leeroy New）[9] 協助大家創造別樹一格的「標語」去連結彼此。島嶼間並不是各自為政，尤其當我們在分享彼此預計創造的調酒時，一字排開所有材料試圖為自己的調酒增色，幽微體現出跨文化的特質。演出當下彼此也不會固定在桌子不動，而是互相招呼、「拉客」、「介入」其他人的桌子。所有實驗室與呈現的過程累積，透過經驗折射出對於群體與個體的想像。當中還有一點不可忽略的是對於亞當計畫所產生的回應。

實驗室的最後幾天，也是亞當計畫的年會（公眾活動），邀請世界各地的專業人士到訪臺北。除了實驗室的成果發表外，也安排其他發展中作品進行階段呈現，同時安排多場主題研討、主題演講等等。換言之，亞當年會其實就是國際表演藝術圈市場運作的具體呈現。年會形式的交流是表演藝術圈常見作品買賣、尋求合作共製常見的方式，主要以節目為核心；但在以藝術家為核心的亞當計畫中，藝術家對於企圖透過呈現來展現自我有著很強的動機。

該屆實驗室藝術家們亦意識到「島嶼酒吧」如同一個容器，不需要在有限的時間折衷收攏彼此的創意，而是直接將藝術家們如酒店公關般推到作品的最前沿並與專業觀眾[10] 進行深度的交流與互動。「酒吧」的概念也體現了年會的社交性格，藝術家們將自身的勞動直接展現在觀眾面前提供「服務」。藝術家在這樣的年會場合究竟扮演什麼樣的角色？在短暫的集會、交流中，與其藝術家推銷自己的作品，不如將

自身包裝成類商品自行推銷；與其認識我的作品，不如先認識我這個人。這樣的策略就是「島嶼酒吧」對於亞當計畫與實驗室如何生產所給予的明確且直接的回應。

很難宣稱《島嶼酒吧》是單純由誰獨立形塑出來，不僅是共創藝術家的集體貢獻，同時也涉及環境與平台的營造與規劃。在回顧的過程中，核心創作者也都能在共創的過程中提煉出屬於自己的發現與看法。上述面向是透過我與藤原力、余美華、陳業亮的對談，加上自身回憶的經驗所得出的描述，即便如此，仍是整體經驗的局部。

誰能決定繼續營業？

很快地，《島嶼酒吧》參與藝術家不僅僅侷限於當年的原班人馬，歷屆參與過實驗室的藝術家都有機會參與。同時臺北表演藝術中心亦有意將《島嶼酒吧》作為臺北藝術節典藏作品，連續三年在臺北藝術節推出系列作品，[11] 皆由不同藝術家作為主力策劃者。2019 年，實驗室版的主力藝術家藤原力也與上海外灘美術館合作《島嶼酒吧──蝶蝶之夢》。一瞬間，無論是孵育作品的臺北表演藝術中心、亞當計畫或是參與其中的藝術家群體，似乎都有權利接手發展、承接委託《島嶼酒吧》。

然而，多版本的發展也讓最初在實驗室過程中發起的藝術家群體與《島嶼酒吧》之間的關係起了變化。「誰擁有這件作品？誰又能夠製作這件作品？」成了縈繞不去的問題。從我近身觀察的角度而言，《島嶼酒吧》在中後期的發展中，機構方與實驗室時期的參與藝術家們在面對作品的態度是有差異的。前者在投入、孵育的過程中看重作品能展現的延續力與可能性，期待透過滾動式與概念延伸的方式，將「島嶼酒吧」發展成一個一概念多版式的當代表演系列計畫；之於後者而言，傳統上單一創作者

與其作品的從屬關係仍相互緊密扣連。但當作品進到了共同創作狀態，同時在作品本質上又帶有高度的團體組織與藝術家策劃性格時，作品自然提供了後續可被抽取概念繼續延伸的可能。

「島嶼酒吧」的概念運行至今，轉變成所有往過參與共創者皆可再應用的「開放原始碼」（Open Source）計畫，標示藝術家作為單一作者的生產模式轉型到群體藝術家共同生產模式，同時也是藝術家創作單一藝術作品到透過組織、策劃生產藝術的典型範例。這種將作品視為一平台、容器邀請更多可能性涉入其中的計畫，對於藝術生產的觀念轉向，實際上是對藝術生態具有未來洞察力的，此「共享」的概念無疑也是當今社會所需要的價值。然而，面對跨文化交流的成果時，總難避免涉及文化挪用的批判與質疑，而其背後也常常勾勒出對「誰有資格與權利代言」的幽微界線。「共享」的概念不僅是創作的面向，也須落實到製作與策劃面上協商。隨著當代藝術觀念與實踐持續調整，藝術家群與機構如何開始嘗試「共同作者」的概念，並落實到製作面上，這也是對跨文化共同生產的未來投射可能的想像。當我們一方面擁護協作、共享的創作價值時，協作、共創帶來合作關係、生產關係、生產權力的改變可以如何持續調整是我們下階段不可忽略的課題。

作為一個帶有組織性、策劃性格且能高度擴延於多重城市、在地議題及多樣性成員組合的計畫，「島嶼酒吧」重新探問了當代藝術生產的方式。當我們探問什麼是「亞洲」，什麼又是「亞洲當代表演」時，這樣的探索與共融的策略也正是「島嶼酒吧」迷人且可貴的地方。這樣差異的和諧不斷混種、調和，在杯觥交錯下同時保有自身獨特的樣貌，引誘著我們不斷探索。

1. 《島嶼酒吧》於 2017 年第一屆亞當計畫「藝術家實驗室」中呈現，為參與藝術家之共同創作。計畫概念相當受到好評，隔年（2018）便於臺北藝術節發表正式製作。2019 年也在上海外灘美術館、臺北藝術節中發表不同版本，隨後 2020 年初也在 TPAM 表演藝術集會（TPAM, Performing Arts Meeting in Yokohama）發表。2020 年後因疫情之故，《島嶼酒吧》轉身以多重樣貌展演於數位、網絡平台上，如 2020 臺北藝術節、墨爾本藝穗節、法國國家舞蹈中心 Camping 等。

2. 阮英俊（Tuan Mami），2017「藝術家實驗室」參與藝術家。他使用人類學以及社會研究等不同領域的方法，應用在他越加具有冥想特質的實驗，包括裝置、錄像、行為以及觀念藝術。近年，他開始探索私領域及公共空間的多重表演性裝置，並於 2018 年創立 Á 空間並擔任創意總監迄今。

3. 摩・薩特（Moe Satt），2017「藝術家實驗室」參與藝術家。1983 年生，居於緬甸仰光。參與許多歐亞及美國地區的現場藝術節。薩特在由軍政府統治的緬甸表述具煽動意味的社會與政治議題，例如個人及信仰在社會的角色。他於 2015 年入選雨果博思亞洲藝術獎的新銳亞洲藝術家決選。

4. 陳業亮（Henry Tan），2017「藝術家實驗室」參與藝術家。居於曼谷，為觸角行動藝廊的創辦人、泰國「怪胎實驗室」以及日本「形上森林」的成員。他透過探查合成生物學、混合實境、大腦刺激以及人工智慧來探索「生命」與「仿真」的概念。

5. 首屆共有 20 位藝術家參與：臺灣藝術家 10 位，其餘 10 位分別來自日本、香港、緬甸、菲律賓、越南、泰國、澳洲、印尼、印度、柬埔寨。另有 5 位協作者分別來自印尼、澳洲、新加坡、德國與臺灣，當中多位具複合身份背景。（各屆參與者請見本書附錄「亞當計畫歷屆節目列表」）

6. 藤原力（Chikara Fujiwara），2017「藝術家實驗室」參與藝術家。現居橫濱，以評論、藝術家、策展人與構作的身分在各地遊走。曾製作漫遊風格的作品《演劇追尋》於多國演出。2017 年起獲得四季基金會的獎助，擔任日本文化廳東亞文化交流特使。2019 年與住吉山実里（Minori Sumiyoshiyama）成立藝術團隊「偶然空穴（orangcosong）」。

7. 灣生，日語為湾生／わんせい（Wansei），指臺灣日本時期在臺灣出生的日本人，包括日臺通婚者所生下之子女。

8. 余美華（Scarlet Yu Mei Wah），2017「藝術家實驗室」參與藝術家。生於香港，現居柏林，余美華主要以舞蹈為媒介在不同的脈絡中工作。她進行並發展不同的計畫，挑戰關於知識、製作、行為、過渡等概念，質疑我們理解生平／歷史素材的方法，探詢政治和傾聽與訴說的詩意的中間性。她以自傳體和記憶作為工具，重新審視私有／公共的體現敘事。

9. 理羅・紐（Leeroy New），2017「藝術家實驗室」參與藝術家。簡介請見本書〈從差異尋找相似：《消逝之島》的國際合作與在地參與〉一文。

10. 本文中專業觀眾係指於藝術領域內工作的專業人士，例如：機構場館負責人、製作人、經理人、策展人、藝術評論、藝術創作者等等。

11. 系列作品分別為：《島嶼酒吧》（2018）、《島嶼酒吧（臺北版）- 地瓜情味了》（2019）、《島嶼酒吧 - 如果電知道（無碼）》（2020）。

思考邊界，以大洋作為方法：楊俊、松根充和《過往即他鄉》

佛烈達・斐亞拉
Freda Fiala

余岱融 譯

楊俊 X 松根充和《過往即他鄉》，2018，攝影：Elsa Okazaki
© Michikazu Matsune & Jun Yang。

約莫 20 年前，楊俊、松根充和（Michikazu Matsune）這兩位藝術家，透過彼此的共同朋友介紹在維也納相識。「成為朋友意味著成為你自己。」這是他們曾在一次談話中告訴我的。如同德希達（Derrida）所撰述，這種「友誼的親密感」存於這種感知裡：從他人雙眼中辨識出自己。[1]就楊俊和松根充和而言，他們最大的共通點就是幽默感，以及兩人都有跨國及與彼此相似的工作和生活歷程，這兩種經驗也相互關聯。出生於日本港都神戶的松根，自 90 年代起以行為藝術家及教育工作者的身分旅居維也納。他把歷史軼聞轉化為舞台作品，不僅成為他的個人風格，也以此為方法檢視文化歸屬，以及社會認同的模組。楊俊出生於中國浙江省青田縣，四歲時舉家移民奧地利。他的藝術創作涉及多種媒介，包括影像、裝置以及行為表演，由於他同時旅居於三座不同的城市：維也納、臺北和橫濱，他的創作隨其不斷變動的文化脈絡而開展。雖然，有很多藝術家彷彿追求流行般，都意圖在自己的創作中置入多重的地理意義，但能夠像楊俊這樣潛心於跨洲際的藝術參與及介入的藝術家，實為少數。

在松根和楊俊各自的作品裡，經常可見他們處理「身分認同的流動性」這項觀念。長年友誼關係下，彼此的交流也反映在對方的作品中。在松根 2015 年的作品《想進入我的國家，你就得跳舞！》（Dance, if you want to enter my country!）中，他探查了針對國際旅客而生的相貌特徵分析與監控機制。為此，他操作了自己護照肖像顯示的生物特徵，把眉毛剃掉、黏在嘴上變成八字鬍。楊俊幫松根這件作品寫了文本，而松根把他的八字鬍照片交給楊俊在 2019 年於格拉茲美術館（Kunsthaus Graz）的計畫「藝術家、作品、展覽」（The Artist, the Work and the Exhibition）中展出。《過往即他鄉》則是兩人第一次共同發想概念到演出的作品，這也使他們為兩個好友一起創作時可能有的封閉同溫層風險設下挑戰，並

竭力擔起責任彼此委身。2018 年在光州雙年展（Gwangju Biennale）首演後也在維也納及臺北演出。這個作品展現了兩位藝術家如何在合作中揉合各自的實踐，並以移動性的語義學（semantics of mobility）清晰地表達出關係的詩意。2020 年臺北藝術節的改編版中，他們得特別去找出方法來回應疫情的局勢，因為旅行限制無法讓兩位藝術家都前來臺灣。因此，作品包含了兩個部分：首先是 45 分鐘的表演紀錄播映，接著是特別創作的附加段落：《親愛的朋友》（Dear Friend）。

「過往即他鄉，彼處行事不一樣。」出自哈特利（L.P. Hartley）1953 年的小說《送信人》（The Go-Between）。雖然這句引文十分有名，觀眾甚至「熟到能夠直接大聲地說出第二句」，[2]卻沒什麼人知道故事的情節或實際的出處。楊俊和松根對於作品名稱的選擇，某個程度上也是他們如何理解演出配置的前提：如塊莖般的敘事垂直聚合，以歷史和跨文化的框架激盪出新的連結。表面上看來，他們將自身的合作與其他雙人組任務相比，援引了各種歷史上的雙人影像，例如攀登聖母峰的埃德蒙・希拉里（Edmund Hillary）和丹增・諾蓋（Tenzing Norgay），以及尼爾・阿姆斯壯（Neil Armstrong）、巴茲・艾德林（Buzz Aldrin）的登月行動。第二個例子也跟後來臺北版時的疫情當下有了喜劇式的連結：當這兩位太空人回到地球後，他們得在金屬倉裡隔離三個禮拜，避免散播任何「外星汙染」。

受日本街頭劇場及說書形式 —— 紙芝居（Kamishibai）的啟發，這場演出結合一幅幅圖畫來講述故事。這種說故事的形式最早於 18 世紀以街頭表演現身，其後在日本不同地區發展出不同的面貌。[3]以日本的脈絡而言，據聞紙芝居在 1930 的經濟大蕭條年代及戰後時期廣受歡迎，直到 20 世紀中葉電視蓬勃發展為止。[4]說故事的旅人攜帶著一組圖卡，在表演

紙芝居時，這些圖卡會被放到一個小小的、像舞台一樣的裝置中。有時候故事橋段不見得有台詞，藝術家便藉由紙戲圖卡的切換搭配聲音來演出。大多時候舞台讓說書人「隱身」其後，但有些紙芝居表演形式的變體中，會在裝置舞台區強調表演者的在場。前者的藝術表現被視為創造了「一種有效的口語『原聲帶』來加強圖片效果，同時又不會造成對表演者的過度關注」。[5] 紙芝居作為日本一段表演性的過往，成為松根和楊俊雙方自傳的連結之處，也成為這件作品的表演方法。表演敘事者隨著特製的攝影圖像紙板而行進，有時圖像也發揮了打斷敘事的功能。用這些影像來演出時，藝術家在某些時刻召喚了紙芝居表演中，敘事者將自身身分隱藏、封閉在照片後方的潛在意義。但在大部分段落中，楊俊和松根直面觀眾，以報導者的態度進行敘事。攝影圖像的形式發揮了構作導引（dramaturgic guidance）以及流動式干擾（itinerant interruption）的功能。這種口述影像的形式創造了表演空間，使其現身，甚至讓影像彼此溝通、朝彼此靠近。

邊界之地

楊俊和松根的東亞成長背景輻射出這場合作表演，並呈現出跨文化和移動性如何形塑了他們的生命動能。他們的亞際論述審視並挑戰了該區域的敘事框架及所連帶的跨國與全球關係。大部分的敘事片段皆展現了跟隱喻上和實際上的邊界相關的體驗。邊界作為一種模糊的概念，同時有著正面及負面的特性，既有包容性、也具排除性，讓身份認同的過程變得可能，同樣也能製造距離。[6] 松根和楊俊的表演就包含了這些複雜性，包括反思邊界作為區域概念、日常儀式及在國界邊境上演的政治事件；如何用個人的經歷測繪個體侷限，以及人性如何嘗試克服自身星象式的「邊界體現」（embordedment）。與其將邊界視為一條分隔兩個實體的線（無論是兩個國家的領導人、公

民或恐怖份子），兩位藝術家的觀點更聚焦於邊界的操演性基礎，也可以稱為邊界的「斡旋時刻」（mediating moment）。[7]

演出中提及了多個歷史轉振點，如 1853 年美國的黑船（Black Fleet）駛入橫濱港，誘發日本重新開放國界，以及隨之而來崛起的區域帝國勢力。敘事接著提及了印度和巴基斯坦邊界瓦加的降旗典禮，每日傍晚例行儀式進行的「城門，過去很長一段時間裡是同一國境內、兩個地區間唯一的通道，『現在』則隸屬於『兩個』不同的國家」，松根說。為了闡明國家官方「邊界行為」固有的展演性，另一個敘事則回顧了 2018 年時任南韓總統文在寅（Moon Jae-in）和北韓最高領導人金正恩（Kim Jong-un）的兩韓高峰會。這場高峰會聚焦朝鮮半島去核武的議題，是自 1953 年韓戰結束後，首次有北韓領導人踏上南韓的領土。兩人的會面以雙方在兩國邊界上握手致意展開。接著，文在寅接受金正恩的邀請，短暫地踏上了界限以北的土地。這場事件所刻劃的感性邊界及其他被刻意設計出來的象徵，為楊俊和松根探索的邊界尋奇挹注了豐富的養分。

在重訪這段近年政治歷史上極為戲劇高潮的「交手」時刻（gestural climax）時，楊俊觀察到：「無論來自南韓還是北韓的攝影師，都跑來跑去，極力避免出現在彼此的畫面裡。」他指出，當要鞏固跨國的宏願時，國際政治的景觀調停（scenic mediation）會將政治歷史以一連串（通常由）兩個男人演出的圖輯來顯現。最終，為了校準探查藝術在「歷史場景」（historical settings）裡扮演的角色，松根和楊俊以爬梳論析和平之家（Inter-Korean Peace House）裡，繪畫和攝影作品如何被精心挑選，好驚豔北方來的訪客。在宴會廳內，申泰洙（Shin Tae-soo）的一幅畫描繪了黃海「接觸地帶」（contact zone）上[8] 的白翎島（Baengnyeongdo），因其地理位置能看

到兩國間的海軍巡守。當島嶼被含納進邊界的思考中，或邊界被包含在對島嶼的思索裡，終能拓展想像上的決斷，將水、潮汐、洋流以及「泡沫」等其他元素也涵蓋進來。[9] 以白翎島和臺灣為例，島嶼因而形成了特殊的邊境區域，它們「指出了人的流動、島嶼間的移動、水域和土地的關係，以及（其他）島嶼和內陸的關係」。[10]

大洋邊界

在演出開頭，松根回憶起他在日本的童年時光裡，海洋扮演了十分重要的角色。敘述的同時，一旁的照片顯示出他和手足長大過程裡，海總在身邊。他說，他們跟水的互動以及學習游泳的過程形塑了他們所共享的世界觀。用更寬廣的角度來看，他的故事發出一則邀請：用大洋的方式來思考。不將一個人對存在的理解錨定於經濟、國家及以陸地為基礎的感知，而是一種共享區域的（和全球的）、作為地球一份子的身分認同下的隱喻感知。最早提出「大洋式思考」（oceanic thinking）宣言的斐濟裔薩摩亞學者艾裴立·浩歐法（Epeli Hauofa）認為，海洋「是關乎一切事物最美妙的隱喻（……）我們沉思於其浩瀚與壯麗、迷人又反覆無常、有其規律又無可預測、其博大與深遠，還有它在人類歷史上既孤絕又密切的波動，激起想像，又點燃奇異、好奇與希望的感受，讓我們踏上探索未曾駐足、未曾夢想、充滿創意的冒險精神之地」。[11] 這種「在歷史意識與地理意識上的思考模式，並非存於現代性的後方或內在，而是與之並陳、與其複雜地糾纏」的大洋式思考方式，[12] 就其最極致的烏托邦維度而言，黏合了松根和楊俊的表演敘事，突顯出由移民和旅行等不斷變動所產生的連結。

用大洋的觀點來理解事物時，需要重新思考以國土為基礎的空間及時間邏輯。松根為此潛入荷蘭法學家及哲學家雨果·格勞秀斯（Hugo Grotius）的書寫中，他在《海洋自由論》（Mare Liberum，1609）中表示，海洋對一切開放，沒有人有權利拒絕他者進入。然而歷史上，日本就是一個精確的反例：度過超過兩世紀的鎖國時期，直到美國海軍准將佩里（Commodore Perry）於 1853 年自橫濱港登陸。而接續的演出段落中，楊俊描述了自己在橫濱時，前往橫濱移民署的經歷：「我試著想像載著火藥的美國黑船艦隊駛入港區。」為了延長在日本的居留身分，他被要求填寫第 17 號表格，在「理由／家人」欄位下，有這兩個選項：「日本國民的親生小孩」或「由日本國民收養的小孩」。顯然在接下來的程序中，只有日本國民的小孩能夠獲得居留許可。這種行使於現代時空下的民族國家最高準則，更加確立了政治建構的邊界，將國民身分定視為關鍵與必備的裝束，導致那些令人厭惡、被視為威脅了國族一致性想像的非國民，被排除在外。楊俊直面這個表格預先設立的二元標準，及其直接排除、刪去其他各種可能現實的做法。他靈機一動，決定「用『其他』方式」，意即「不以日本國民小孩的身分，而是以他兩位親生日本孩子的父親身分」來申請。他宣稱，在「體現的維度」（embodied dimension）中，身為一名父親他會定期前來拜訪，也因此需要延長居留身分。他的經歷顯示：當個人與官僚制度交纏時，有名有實的親密關係如何時常羈絆著跨國身分的生命敘事。楊俊將「那個他」如何合法「成為一份子」的過程細述給觀眾，而「這個他」其實是偏好相互依存連結的人，而非一分為二的簡化倫理學。他因而演繹了一種超越主體的關懷倫理學，將個人情感深植在政治層次。

這種觀點強調了「公民的文化建構並不只在政策層面的範疇出現，也在公共領域中，由不斷重組、再論述的話語所形塑」。[13] 真正在文化配置及感性知識的語境下定義歸屬感的，是活生生的關係，而非固著不變的原則。

活邊界、思考邊界／與邊界同活、從邊界思考

跨邊界移動，及隨之而來邊界的主格（border-selves）經驗，以及這些邊界自己的多樣性，對楊俊和松根充和來說都成為建立、延續生命和藝術生涯的條件。藝術和移民的交會，能以無數種潛在方法來探索，畢竟藝術家常被視為挑戰疆界的人，他們創造出中介與相遇的空間去挑戰霸權的穩固性。在這個脈絡裡，21世紀後殖民情境下的東亞，可被視為具典範性的據點，挑戰了藝術世界中看似含納了一切的決定性。然而，楊俊分享的真實移民經歷，迫使我們重新思考那天真、過於討好他人的機會主義，這種心態廣泛地支配了視覺藝術和表演藝術市場中的主流敘事。在他作品脈絡中，楊俊總不畏懼於挑戰機構的力量，一再討論最關鍵的問題：藝術是為了什麼存在，又為了誰而生。《過往即他鄉》呈現的敘事在本質上拓展了這對才華洋溢又有遠見的國際藝術家的視閾，包含了他們設身處地的個人關係和多面向角色職責。此作中，重新落腳（relocating）較無關於企求成為「可見」，而是為了表達成為「在場」（present）和「共同在場」（co-present）的需求。更進一步，當這個作品在疫情期間巡迴，也反映了新冠肺炎如何加強了任何需要以跨國方法來實現自己的人所面對的挑戰。在這個相互連結的世界裡，那些在不同地理區域間生活、工作的人們，突然被遺留在晦暗不明的希望中，不知何時能再以哪種方法移動。當強烈連結於被排拒者的邊界論述變得陌生，混合的生活型態就對由社會政治悉心製造的「免疫力」造成威脅。這個現象在臺北版的演出裡，後續接著演出的《親愛的朋友》中顯得特別清楚。楊俊在臺北的舞台上實體演出，松根在維也納以線上加入。他們互相讀信，表達無法見面的失落。松根由於防疫政策而無法前來臺灣，僅透過聲音在場，描述他在中歐的疫情經歷。

藝術家為演出設計的講演和書信形式，都讓知識組成（和轉化）的過程變得可見，並能被理解。以人際之間和充滿趣味的場景呈現，松根和楊俊以論說文體駕馭了跨文化主義、地理空間性（geo-spatiality）和分離的概念，讓這種合輯式的作品構成變得可能。就此面向而言，這場演出也記錄了楊俊和松根的生平與生命旅程如何形塑了遙遠的知識地理，這場合作的對話也成為某種詮釋學的工具。當然，此作的意圖並非要展現那稱之「親屬關係」（kinship）的共在虛構感。[14] 他們決定分享的內容反而是種對於「亞洲性」的認識，甚或是一種使命，作為一種地理政治上的責任。如同蘿塞拉·費拉里（Rossella Ferrari）所撰述，「並非只是來自西方的知識論特權和經濟特權需要仔細查驗，也因為政治經濟和經濟機制，而讓亞際的帝國階級以及資本統治能被彰顯。」[15] 從這個角度來看，《過往即他鄉》和《親愛的朋友》無疑進行了將西方以及亞洲內部的殖民過往進行去中心化與干擾的行動。

我希望能以個人筆記來結束這篇文章。儘管我跟楊俊和松根在維也納時，生活上曾有過部分時刻的交集，但我最初是在橫濱認識他們的。2020年2月，在TPAM表演藝術集會（TPAM, Performing Arts Meeting in Yokohama）的場合上，我們開始有了對話。之後我有幸能在臺灣和楊俊進行多晚的意見交換，隔年我就回到了奧地利。因此，我很感謝能有機會獲邀書寫楊俊和松根充和的作品，讓我們的對話持續進行、發展。親愛的朋友，謝謝你們與我在這個相互關聯的世界中，分享了你們的時間和真知灼見。

1. 見 Derrida, Jaques: *The Politics of Friendship*. London: Verso 2005。

2. Smith, Ali: "Rereading: The Go-Between by LP Hartley". *The Guardian* 17.06.2011. https://www.theguardian.com/books/2011/jun/17/lp-hartley-go-between-ali-smith.

3. 見 McGowan, Tata M.: *Performing Kamishibai. An Emerging New Literacy for a Global Audience*. New York/London: Routledge 2015。

4. 然而，值得一提的是，類似形式的說書流浪者存於許多不同的文化中。如梅維恒（Victor H. Mair）所指出的，最初源自印度口說形式的中國的佛教民間故事「變文」（pien-wen），就利用圖畫來協助講述故事。梅維恒梳理了這種形式如何影響印度、印尼、日本、中亞、近東地區、義大利、法國和德國的表演與文學傳統。請見 Mair, Victor H.: *Painting and Performance: Chinese Picture Recitation and its Indian Genesis*. Honolulu: University of Hawaii Press, 1988。

5. McGowan, Tata M.: *Performing Kamishibai*. p. 21.

6. 見 Vaupel, Angela (Ed.): *Borders, Memory and Transculturality: An Annotated Bibliography on the European Discourse*. Zurich: LIT 2017. p.85。

7. Dijstelbloem, Huub: *Borders as Infrastructure. The Technopolitics of Border Control*. Cambridge/Mass.: The MIT Press 2021. p. 62.

8. Weigelin-Schwiedrzik, Susanne; Linhart, Sepp (Eds.): *Ostasien 1600 - 1900: Geschichte und Gesellschaft* [East Asia 1600-1900: History and Society]. Vienna: Promedia 2004.

9. 見 Sloterdijk, Peter: *Sphären III: Schäume, Plurale Sphärologie*. [Foams: Spheres Volume III: Plural Spherology]. Frankfurt/Main: Suhrkamp 2004。

10. Dijstelbloem, Huub: *Borders as Infrastructure*. p.129.

11. Hau'ofa, Epeli: "Our Sea of Islands". In *A New Oceania: Rediscovering Our Sea of Islands*. Ed. by Eric Waddell, Vijay Naidu, and Epeli Hau'ofa. Suva: School of Social and Economic Development, University of the South Pacific 1993. Reprinted in *The Contemporary Pacific* 6 1994. p. 147-261.

12. Werry, Margaret: "Oceanic Imagination, Intercultural Performance, Pacific Historiography". In *The Politics of Interweaving Performance Cultures: Beyond* Postcolonialism. Ed. by Erika Fischer-Lichte, Torsten Jost, Saskya Iris Jain. London: Routledge 2014. p. 97-118.

13. Maurizio Ambrosini, Manlio Cinalli, David Jacobson: "Introduction: Migration, Borders and Citizenship." In Maurizio Ambrosini, Manlio Cinalli, David Jacobson: *Migration, Borders and Citizenship: Between Policy and Public Spheres*. London: Palgrave Macmillan 2020. p. 1-26. p.9.

14. 見 Ferrari, Rossella: *Transnational Chinese Theatres*. London: Palgrave Macmillan 2020. p.11。

15. 同註 14，p.10。

簡介 |

楊俊
Jun Yang

楊俊於維也納、臺北與橫濱三地創作，他的作品涵蓋多種媒材，包括影片、裝置、表演以及公共空間計畫，並以機構、社會與觀眾為訴求對象。楊俊在各種不同的文化背景中成長和生活，讓他在創作中審視陳腔濫調與媒體形象對身份政治的影響。他的作品曾展出於雪梨雙年展、光州雙年展、臺北雙年展、利物浦雙年展、第 51 屆威尼斯雙年展，以及第四屆歐洲宣言展。楊俊最新的系列個展／回顧展計畫，先後於首爾藝術善仔中心（2018）、奧地利格拉茲美術館（2019）、關渡美術館（2020）、TKG+Projects（2020 ／ 2021）、台北當代藝術館（2021）展出。因其對於機構的興趣，他於 2021 年加入維也納分離派協會理事的行列。

松根充和
Michikazu Matsune

行為藝術家松根充和以標誌性的個人風格發展創作，融合了紀錄主義與觀念主義的實踐。他使用不同的創作路徑，包括舞台演出、介入公共空間、創造文字繪畫。他的方法以充滿玩性又同時具有批判性而著稱，審視文化歸屬和社會認同相關的張力。松根生於神戶的濱海小鎮，自 1990 年代起旅居維也納。現為林茲藝術大學和冰島藝術大學的客座講師，教授表演實踐。曾任教於挪威阿格達大學、柏林藝術大學、薩爾茲堡舞蹈實驗學院等。

態生
想接
沽撐量測
部竑三笮

MAPPING THE ART ECOSYSTEM

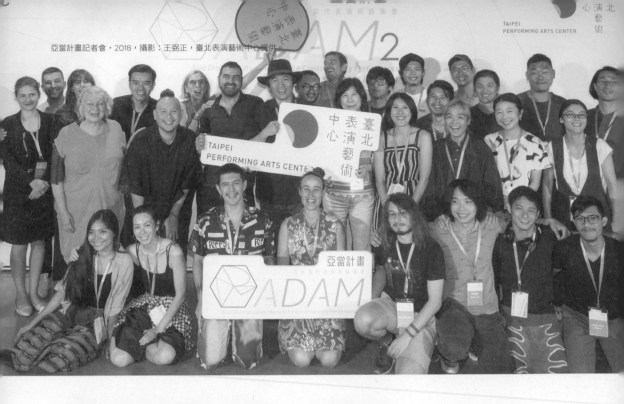
亞當計畫記者會，2018，攝影：王弼正，臺北表演藝術中心提供。

網絡和聚會：策劃／反思亞洲的藝術生態系

蘿絲瑪麗・韓德
Rosemary Hinde

陳盈瑛 譯

近幾十年來，網絡和集會一直是推動亞洲內部藝術界發展的重要動力。本文採用生態學的概念來勾勒其成長和變化的樣態，並思忖當前和未來的發展方向，側重於探討表演藝術領域裡藝術從業者、機構、組織和活動的生態系於這段期間在亞洲的經濟、社會和政治大脈絡下所產生的交互影響。

生態系最初是由科學家暨藝術家恩斯特·海克爾（Ernst Haeckel）於 19 世紀中期所定義，為針對生物體與環境關係的研究。1960 年代的環境主義書寫者則將這理論應用於更廣泛的物種。偉大的系統思想家弗里肖夫·卡普拉（Fritjof Capra）在他的《生命之網》（The Web of Life，1997）[1] 一書中，關注的是整體系統裡網狀結構所涵蓋的每一部分之間的關係，以及各部之間相互聯繫所產生的系統信息。至此，生態學開始意味著既要檢視內部關係的變化，也要觀察外部的改變和衝擊。

生態學的概念已被應用於包括藝術在內的許多研究領域，認識到文化存在於更廣闊的環境中，而各部之間的內在關係以及外在衝擊則相互影響。正如約翰·霍登（John Holden）所述：

……文化存在於更廣闊的政治、社會和經濟環境中，有近緣關係，也有遠緣關係。如果不了解文化所處的更廣泛背景，任何對文化生態學的闡述都不完備。[2]

20 世紀的歷史產物

協作性表演藝術網絡在亞洲至少從 1970 年代起就開始運作。不過，在兩個特殊的十年間，即 1990 年代和 2010 年開始的十年，網絡的數量大幅增加。這兩段情境下的擴展是由亞洲的政治、社會和經濟大環境下，受到重大外部事件的影響或衝擊所驅動。

此種外部衝擊最先發生於 1990 年代初的日本泡沫經濟崩潰。日本過去因快速的經濟成長在亞洲處於領先地位，緊接而來的則是經濟長期衰退（1992 至 2000 年），這對當時亞洲表演藝術的網絡造成重大影響。在此之前，日本因經濟實力優勢，在該網絡中一直處於主導地位。此經濟衝擊造成兩個直接的影響為：日本國際交流基金會（Japan Foundation）的首個亞洲中心被迫關閉，此外，當時在地唯一的大型節目策劃人網絡亞洲文化推展聯盟（Federation for Asian Cultural Promotion，FACP）亦無法穩定運作，該網絡（主要側重於西方古典音樂的巡演）為私人設立，總部位在日本。

也是在這個時候，仰賴民間來經管藝術的局限性逐漸顯現，而且亞洲政府已開始大規模投資藝術基礎建設，主要是在場館方面。不出所料，在 1990 年代，取代亞洲文化推展聯盟，主導集會的就是一個公部門機構網絡，即 1996 年成立的亞太表演藝術中心協會（Association of Asia Pacific Performing Arts Centres，AAPPAC）。

在這十年中，許多表演藝術市集開始運作，形成公部門及民間混合經營的經濟模式。其中包括 1994 年的澳洲表演藝術市集（Australian Performing Arts Market，APAM）、1995 年的東京表演藝術市集（Tokyo Performing Arts Market，TPAM）、1999 年的中國上海表演藝術博覽會（China Shanghai International Performing Arts Fair，簡稱 ChinaSPAF），以及 21 世紀初於新加坡舉行的亞洲藝術市集（Asian Arts Market，2004 至 2009 年）和 2005 年的首爾表演藝術市集（Performing Arts Market in Seoul，PAMS）。

此時大多數的集會仍以交易性質為主，它們最初受到法國國際表演藝術市集（Marché international des arts de la scène，MARS）和位在蒙特婁的加拿大表演藝術展會（Conférence internationale des arts de la scène，CINARS）的影響。有一例外是小亞細亞舞蹈和戲劇網絡（Little Asia Dance and Theatre Exchange Network），它是 1997 至 2005 年間，從香港開始，延伸到臺灣、中國、日本、南韓、澳洲的聯盟網絡。

第二個重大衝擊是在 1997 至 1998 年間，亞洲金融危機將亞洲經濟推入深度衰退。1997 年 9 月時，已從東南亞蔓延到了韓國、香港和中國。這波衝擊在亞洲造成數百萬人失業。

過渡與反思

不意外地，在 21 世紀的第一個十年，經濟成長緩慢，人們的信心度也不足。這是一個過渡和反思的時期。

許多網絡是在 20 世紀的最後十年裡，因亞洲經濟、社會和政治快速發展所產生。臺灣和韓國擺脫了軍事統治，日本失去了經濟實力，中國則改革開放並開始崛起。

亞洲看似已度過一場重大的經濟危機。早先亞洲建立的正式網絡組織深受歐洲和北美模式的影響，但歐美的生態運作方式其實與亞洲截然不同。早期的這些集會是由亞洲的節目策劃人所建立，他們大多是西方古典音樂的節目策劃人，因此這些網絡主要是促進此表演類型的交易，無論是透過民間還是公部門補助的場館辦理。但這種模式不適合套用於亞洲的藝術生態。

2005 至 2010 年，歐洲會員制組織「非正式歐洲劇場集會」（Informal European Theatre Meeting，IETM）在亞洲舉行了一系列衛星集會，為其國際計畫的一部分。這些集會與亞洲的許多組織、場館合作舉辦。IETM 已經從一個閉門式、由機構節目策劃人主導的交易網絡過渡到一個向所有表演藝術界人士開放、由同行主導的網絡。

由於既有交易模式在亞洲的市集場域遭遇失敗，IETM 的衛星集會便引起許多亞洲集會組織者的興趣。雖然一些組織者考慮過開辦一個亞洲版的 IETM，但這從來都不是現實可行的選項。亞洲缺乏共同的政治、經濟和文化基礎建設，而歐盟和強大的旅遊市場都是靠這些基礎建設支撐。

基礎建設的成長

從 2010 年開始，表演藝術在亞洲開始出現許多新的、多樣化的區域型網絡、集會和平台。不同於 1990 年代的市集和集會，其重點不在於交易，而是更強調關係交流和表演藝術的總體討論。更重要的是，這些集會的焦點和內容都跟亞洲文化論述有關。

這些集會的增長由多項因素所驅動。其中不容忽視的是，表演藝術場館的急遽增加意味著場館成為生態的重要組成份子。

自本世紀初以來，中國已建成約兩千個表演藝術場所。如此成長不僅止於中國內陸。在香港，好幾個新場館已經建成。大館—古蹟及藝術館（2018 年對外開放），是當年香港有史以來最大的歷史建築活化案。此計畫修復了該基地的 16 座建築並打造兩座新建築，將香港舊中區警署改造成商業和文化空間。

西九文化區管理局（WKCDA）則是在廣泛諮詢社區後於 2008 年成立的。與大館不同的是，這是一項跨國公司參與的綠地投資（greenfield investment，又稱創建投資）。

橫跨 40 公頃的填海土地，讓西九文化區成為全球規模最大的文化項目之一，預定由 17 個文化場所組成。2019 年，第一階段場館開放，分別為 1 月啟用的戲曲中心和 6 月啟用的自由空間（Freespace）。2015 至 2018 年，西九文化區管理局組織了香港製作人網絡集會和論壇（Producers' Network Meeting and Forum，PNMF），集會導向特別關注中國、香港、臺灣和澳門。

在臺灣，2010 年後有幾個新的和現有的場館啟用或擴建。 2018 年 10 月於高雄開幕的衛武營國家藝術文化中心，完整了臺灣國家級表演藝術中心的結構，含括了位在臺北的國家兩廳院，以及在臺中的國家歌劇院。

臺北表演藝術中心（Taipei Performing Arts Center，TPAC）座落於臺灣臺北市士林區，是一個文化和劇場的綜合體。此場館興建計畫由臺北市政府文化局負責，旨在促進在地表演藝術團體的發展，並強化臺北作為國際文化中心的形象。該中心為臺北市政府監督文化局管轄的行政法人，同時辦理多項大型文化活動，包括臺北藝術節、臺北藝穗節和臺北兒童藝術節。其團隊已經與許多臺灣和國際藝術家及機構建立了合作網絡。

這些新場館的節目製作與策劃人對表演藝術機構的另類、非傳統企劃和運作組織的方式感興趣，並將他們的機構角色視為亞洲地區表演藝術生態的一部分。

2010 年後的生態變化

2010 年後期，表演藝術集會生態發生了四個主要變化，分別為：新集會的發起、老一代集會的目的和形式的改變、表演平台（HOTPOT 東亞舞蹈平台、Liveworks 藝術節、香港城市當代舞蹈節、橫濱舞蹈節）衍生的周邊集會，以及專業發展網絡的成長。

1. 新集會

2017 年，臺北表演藝術中心推出了一項年度計畫「亞當計畫——亞洲當代表演網絡集會」，致力於促進整個亞太地區及各地藝術家之間的跨文化和跨領域交流。

相較於其他集會節目的焦點多集中在節目經理、製作人和策展人身上，亞當計畫則關注藝術家及其創作過程。它每年舉辦一個為期一個月的「藝術家實驗室」。參與者是公開徵選出的藝術家，他們在駐地期間互相會面、交流想法，並評估開發新合作的可能性。在駐地之後，藝術家們會在亞當年會節目中，與當地和國際藝術專業人士以及觀眾公開分享他們的研究成果。

亞當計畫的關注點非常明確，使其在亞洲表演藝術生態中具有獨特的地位。

曼谷國際表演藝術集會（Bangkok International Performing Arts Meeting，BIPAM）是另一個新集會，創辦於 2017 年。

曼谷國際表演藝術集會和之前的新加坡一樣，憑藉其在東南亞的中心位置，成為該地區藝術家、從業者及學者會面和交流的便利據點。此表演藝術集會渴望成為世界探索東南亞，以及當地社群拓展、學習和成長的門戶。每年的集會內容都是由主辦者與他們的藝術社群密切合作而成。歐洲和亞洲對此集會很感興趣，但它的資金條件並不充裕。

2. 老一代集會的轉型

2010 年後，一些在 1990 年代或 21 世紀初成立的集會歷經了重大變化。這種變化反映在

2010 年，TPAM 表演藝術市集改變了其定位、名稱和地點。「市集」（Market）變成了「集會」（Meeting），活動也改在橫濱舉行，可以說是這一時期亞洲地區最大、最具影響力的表演藝術集會。在這十年中，日本國際交流基金會在 2014 年重新成立了亞洲中心，主要聚焦於東南亞國家協會（ASEAN）的成員國，因而資助 TPAM 表演藝術集會策劃來自這些國家的作品，一直到 2020 年都是各國代表聚會之處。過往五年 TPAM 表演藝術集會的運作深受歐洲風向影響多於北美和北亞，讓來自世界各地的節目策劃人、藝術家、製作人、學者和其他藝術活動主辦人在此聚集，成為各種不同目標導向的聚會交融的據點。

2020 年，APAM 澳洲表演藝術市集也改變了其結構和形式，從兩年一次的市集式活動改為在澳洲各城市舉行的全年系列集會。過去十年主要聚焦在韓國藝術家與新市場開發的 PAMS 首爾表演藝術市集，則開啟了「PAMS 沙龍」單元，來討論當代議題。

3. 與表演平台同時舉行的附帶周邊集會

除了被稱為「市集」或「集會」的場合外，在過去的十年裡，表演節目（通常是小眾藝術節）會在活動期間同步舉辦交流平台，這種現象變得越來越普遍。這些附帶集會會鎖定及邀請來自亞洲和世界各地對該藝術節的作品類型感興趣的節目策劃人。

例如，從 2015 年開始，雪梨的表演空間（Performance Space）舉辦了 Liveworks 藝術節——一個聚焦亞太地區的實驗藝術節。除了表演節目外，也增加了一個給藝術家的實驗室單元和一個邀請國際展演策劃代表出席的交流會。Liveworks 藝術節的操辦形式介於 TPAM 表演藝術集會和亞當計畫所構成的相對

具有彈性的網絡風格之間。

HOTPOT 受北歐國家的 Ice HOT 舞蹈平台的概念啟發，是一個由日本、韓國和香港的舞蹈節目策劃人組成的聯盟，包括橫濱舞集（Yokohama Dance Collection）、首爾國際舞蹈節（Seoul International Dance Festival）和香港城市當代舞蹈節（City Contemporary Dance Festival）。這個平台在不同國家之間輪流進行，並邀請來自世界各地的節目策劃人參與，成為許多當代舞蹈策劃人進行關係交流的基地。

京都國際舞台藝術祭（Kyoto Experiment）是京都備受矚目的藝術節，從 2015 年開始不定期地為國際展演策劃人籌辦周邊集會活動，由於節目呈現的藝術家素質高以及京都對國際訪客的吸引力，一直深受國際關注。

4. 專業發展集會和網絡

2010 年後，許多網絡為個別藝術形式和／或專業發展而設立，也成為亞洲藝術生態的一部分。這些組織大多為邀請制，但大部分的組織每年會舉行一次公開集會，對亞洲表演藝術感興趣的新領域提出回應，例如戲劇構作（Dramaturg）、製作人、馬戲和當代舞蹈。

這些網絡包括：亞洲戲劇構作網絡（Asian Dramaturgs' Network，ADN）、亞洲舞蹈網絡（Asia Network for Dance，AND+）、亞洲製作人平台（Asian Producers Platform，APP）和亞洲馬戲網絡（Circus Asia Network，CAN）。

對亞洲表演藝術生態的影響

隨著這十年間交流與集會據點的增加，2010 至 2020 年期間，亞洲藝術家和藝術從業者跨

國相見聚會的機會比以往任何時候都來得多。許多人會四處參加這些集會活動，因為各式各樣集會和網絡團體之間的方向或關係相互交疊。人和想法的交流是流動的。至少在亞洲，霍登所言未來的文化已然到來。

未來的文化更有可能被描述為流動的運動和驚人的轉變：透過一項活動創造追隨者的人可能不會用類似的活動來跟進，而是讓同樣的追隨者來跟隨不同的活動。「按讚」和「粉絲」會聚在一起，然後散開，以新的方式創造暫時的文化時刻，用來描述它們的新的語言已經出現：彈出式視窗、跨界混搭、*Instagram*。[3]

這十年的集會打亂了前幾代的權力動態。這反過來也改變了較少資源的表演藝術從業者和大機構之間，以及藝術家和場館節目策劃人之間的關係。許多藝術家發現在這些集會上更容易認識其他藝術家和策展人，因為市場的權力等級被打破了。這些互動變成由人際發動主導，而非仰賴於產業階級中的角色地位。如此說來，這些集會是否更民主？有些是，有些不是。消弭階級制度可能會改變權力關係，但無法消除權力關係。在某種程度上，所有的網絡都有內部層級和外部層級，2010 年後形成的網絡在這方面是相似的。

然而，較少資源的從業者得以踏入網絡內，與不同層級資源持有者互動變得更加可能。新型態關係在這些網絡中成形，而這樣的關係在早些年、更嚴格階級分制的時代是不可能出現的。這些集會有許多是由具藝術家背景的機構策劃人或總監主導，而在亞洲許多藝術家本身是自己的經理人和製作人，角色之間的邊界模糊了，共享的價值觀和美學成了網絡運作的關鍵。

這些網絡參與者中有很多具有可借鏡的國際經驗，並積極在當地發展符合他們特殊條件的網絡，為藝術家在亞洲提供和開發更多機會。他們清楚知道亞洲與歐美在脈絡與條件上有很大不同。

氣候變遷、全球疫情和未來

正如外部衝擊改變了 1990 年代的集會時代，2010 年代晚期經歷了更大的衝擊，即 COVID—19 全球新冠肺炎。

21 世紀，由於廉價的航空普及、具開放觀念和資源豐富的機構蓬發，以及新技術的運用，亞洲區內的網絡和集會得以在前所未有的身體移動性基礎上運作。但是對於藝術界的所有人來說，尤其是那些以國際往來工作為主的人，2020 至 2022 年無疑極具挑戰。

氣候變遷的議題在 2010 至 2020 年間不斷被提出，依然無法阻止週末快速造訪上海或臺北的需求，獲得持續旅行的資源仍比透過像 Zoom 這樣的科技平台來減少旅行的概念來得更重要。

這場全球疫情影響所及的規模，也讓氣候變遷會造成的後果再次被突顯出來。人們面對這個不願多談但卻顯而易見的棘手問題，已無法迴避。

旅行的頻率或許會因為氣候變遷後果，以及受後疫情規範所增加的複雜性和成本而減少。臨時起意的旅行也可能會減少，至少在後疫情的初期階段，旅行會更具策略性。

集會和平台在過去對亞洲的表演藝術生態產生了重大影響。它們將繼續發揮重要作用，其形式也會像上個世紀那樣，繼續適應其運作的大環境。

不僅是集會，國際巡演、製作和交流的模式將
以非常不同的方式運作，技術將繼續發揮關鍵
作用。TPAM 表演藝術集會已經成為 YPAM
（橫濱）表演藝術集會，亞當計畫已經完成了
一個五年的周期，而這些網絡仍繼續發展。

現場（IRL 現實生活）連結依然很重要，但疫
情告訴我們，這不是保持連繫的唯一方式。所
有在 2010 至 2020 年間發起的集會都在疫情
期間延續著。同時提供現場及線上選項的集會
和平台將使更多人（即那些無法旅行的人）能
夠相互聯繫。此外，這些安排亦可為那些不能
旅行的人，例如，兒童照顧者、身障藝術家和
沒有經濟能力旅行的藝術家，提供更頻繁的互
動連結機會。因此，網絡和生態可能會變得更
加多樣化。

更多策略旅行到 IRL 活動，加上更多線上集會
的內容，可以促進越多無國界的網絡交流並
匯集更廣泛的人群，這同時適用於藝術家、節
目策劃人和製作人。網路交流不會取代實體互
動，但可以彼此互補，揉合兩者元素可強化參
與者的亞洲網絡以及對亞洲的認識。無庸置
疑，亞洲的網絡正前所未見地壯大與深入。

1. 弗里喬夫·卡普拉（Fritjof Capra），《生命之網》（*The
 Web of Life*），Anchor Books，1997，美國蘭登書屋。

2. 約翰·霍登（John Holden），《文化生態學》（*The
 Ecology of Culture*），藝術與人文研究委員會文化價值
 項目委託報告（A Report Commissioned by the Arts and
 Humanities Research Councils Cultural Value Project），
 2015，英國倫敦，頁 22。

3. 同註 2，頁 5。

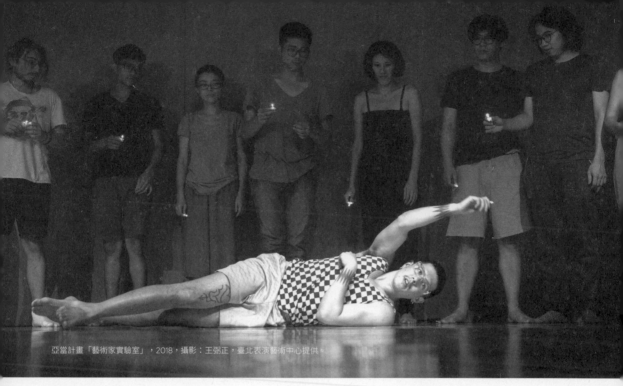

亞當計畫「藝術家實驗室」，2018，攝影：王弼正，臺北表演藝術中心提供。

The Lab-ing Must Go On...

黃鼎云

當我們提起「亞洲」時，它面貌常常是模糊且多義的。近一步聚焦「亞洲表演藝術」時，似乎總是圍繞在傳統歌舞與戲曲文化上。若探問：「什麼是亞洲的當代表演？」則常難以詳答。臺灣長時間以來，無論從文化政策面、機構運作面、藝術家與團體實踐面來說，所謂的「亞洲當代表演」似乎難以脫離歐洲中心的觀點。即便出生、創作皆主力立足於此的創作者，在面對「亞洲」時也容易透露出異國情調化的氛圍。這種潛在的後殖情節在藝術家如何描述自己作品的脈絡，以及亞洲表演藝術機構間的合作密度[1]中具體而微地體現出來。

個體與個體下的模糊亞洲

首屆（2017 年）亞當計畫「藝術家實驗室」（以下簡稱實驗室）所投射的目標明確且清晰。它以藝術家為藝術生產與市場的核心，邀請亞太地區為主[2]的藝術家來臺北進行駐地實驗並鼓勵共同創作。首屆實驗室臺灣藝術家與非臺灣藝術家各佔一半，多數藝術家都表現出高度的參與熱誠，然過程中也不難發現臺灣藝術家對亞洲表演藝術生態的陌生。國外藝術家對於亞洲國家／地區的藝術發展，乃至人脈與機構的連結，都遠較臺灣藝術家來得豐富。臺灣藝術家對亞洲情境的陌生，讓我體認到實驗室急需開展。

國際藝術家來臺參與駐地時，大多是空出了完整的時間，相較之下臺灣藝術家多數仍有其他工作、計畫在進行，也較容易形成 bubble。我在參與初期時意識到空間的熟悉度與交流的密集度將相當影響實驗室的成果，便要求與外國藝術家同宿，成了泰國藝術家陳業亮（Henry Tan）的室友。

當時我與陳業亮常常在經歷一日的實驗與探索後，直到睡前仍天南地北的聊。話題不見得只與創作有關，彼此生活上的大小事，甚至對文化、社會、政治的看法等等無一不談。除了白天實驗室外，輕鬆、無目的的交流，反而加速累積出與陳業亮持續合作的養分。[3]透過國外藝術家細微的角度重新認識我熟悉的城市，是我參與首屆實驗室最大的收穫。當我再次看向自以為熟悉的城市——臺北時，不禁開始懷疑這個「我（與延伸的臺灣文化）」與「他（與延伸的泰國文化）」之間的關係不見得如此絕對，始終是互文多義的。

多視角的助推環境

藝術家實驗室（2017- 進行中，2020 未舉辦）的運作中，可觀察出一連續性的特色：首先，是「藝術家策展」，當屆的參與藝術家（不限臺灣籍）有機會成為下一屆實驗室的客席策展人與協作者。相較於策展人與藝術家在藝術領域內分工的慣性，實驗室有意模糊專業本位導向，讓（曾參與過的）藝術家策劃實驗室的內容與方向。其二，是「共同策展與協作」（co-curating and co-facilitating），自第二屆起便以團體策展的方式進行。因這樣具有接續性的安排，讓藝術家們有機會跟這個駐地活動與跨屆夥伴，以集體合作與具有連續性的型態發展長期、漸進的關係。

陳業亮與我策劃的 2018 年實驗室，試圖提取彼此感興趣的主題，也在角色轉換的向度中思考駐地藝術家可能需要的情境與協助。例如：陳業亮提出了「離開臺北」的想法，起因於多數外國人訪臺會優先選擇臺北，他於是好奇首都以外的臺灣是什麼樣的臺灣。這提醒了我，縱使身為來自臺灣的創作者，事實上個人經驗也僅聚焦於臺北，甚至無意識地帶有臺北中心觀點。我們於是安排了一趟宜蘭之旅，試圖帶出个同於臺北觀點的文化與族群遷徙史觀。這趟旅行對該屆藝術家而言都是新鮮的體驗，什麼屬於「我們」，什麼又屬於「他們」，在過程中不斷模糊與翻轉著。

觀點的切換不僅僅來自藝術家間文化背景的差異，共同協作也讓實驗室過程更加細膩與深入。第三屆實驗室客席策展石神夏希（Natsuki Ishigami）提到：「我們三個人，[4] 思妮有點像爸爸，總是非常有活力地帶著大家東走西闖，JK 有點像媽媽，可以溫柔地給予許多建議跟方法，而我有點像個旁觀者冷靜地看著大家生產激盪的過程。」可以發現在駐地藝術創作的策劃中，不僅僅是豐富的在地文化體驗與行程規劃，更多是陪伴、對話與交流。藝術家創作的過程不見得需要特定「導師」引導，也不見得是豐富緊湊的行程，創造複合的觀點與對話的框架反而更為核心。

藝術創作過程往往充滿不確定性，多數時間不容易按表操課，不僅每個藝術家有自己的創作節奏，也有自己對事物與審美的堅持。協作者的混合編制避免了一言堂語境，也讓藝術家在創作的過程中不斷變化的身心狀態得以從藝術家而非機構觀點被照料。

當藝術家轉身開始策劃實驗室，目的就不單是創作成果為何，更是在自我詢問：「什麼是最理想的創作情境？」2019 年協作者溫思妮就回憶到：「要一群藝術家先認識彼此、尋找默契與共識，然後又進到社群跟非文化藝術工作者合作，實在很難。」思妮一語道破，浸淫在某個環境長時間的互動仍是創作上必要條件。與其灌輸、學習新的事物，更關鍵的是共同探索營造那沉浸的環境空間。

每天實驗室的活動行程結束後，策展人—協作者會議成了重要的場景。會議內容並不只是討論藝術家預計創作的內容，更常聚焦在如何「助推」[5] 藝術家們進一步探索與實踐。例如：觀察互動過程中對特定主題的反應以及彼此相處狀況，在適當的時機延伸、連結藝術家原本的創作主題與路徑，或是每日透過「check-in/out」[6] 的安排讓藝術家們自由分享自己在當天

所觀察與發想。策展人—協作者的任務因而是讓創作者自由探索、適當給予刺激與實驗室預定進度間來回取捨。在看似不事生產的「鬼混」中發掘可能性，準確閱讀藝術家們共創間的困難卻不給予限制性的答案。

回應下的共同展望

歷屆的主題都是由受邀的客席策展人透過迴響自己的參與經驗及階段研究成果後去構思設計的，體現出藝術家們共同關切的主題是如何透過策展化的方式開展下一階段研究與相連問題意識。

2018 年主題「表演性：曖昧、模糊、間隙」聚焦「日常生活中的表演性」、「如何界定表演與表演性」等等問題，遊走日常實域與表演再現的模糊空間；2019 年「社群（與）藝術——關係、動能與政治」則強調了藝術家進到合作社群及其特定場域產生互動與合作的過程所可能產生的協作、倫理面向；2020 年的「萬事互相效力」[7] 則更擴大成對於藝術生產網絡的觀察與反思，並強調共同運作的可能性。

回望這幾年軌跡也可以發現，藝術家在實驗室中匯聚了對藝術未來的共享想像，並高度呼應著去中心化的亞洲網絡與創作連結。

亞當計畫對我個人而言，起初帶著強烈的地緣政治企圖，似乎期待將破碎且模糊的亞洲當代表演風景收攏成一個完整的星叢圖像。然而這圖像並非是以一以貫之的線性史觀來承接，反而更像是在實驗室中無所不在的交流與協商下，在藝術實踐者們每一次的探索與勾勒間，緩慢地累積與架構而出。

兩週、四週或是更久？

不僅僅只有客席策展人有機會再訪亞當，去規劃實驗室策展主題的接續關係，藝術家在亞當年會上的呈現也有機會在下一屆繼續發展，[8] 以滾動且多樣的方式一再與亞當計畫產生連結。當藝術家們意識到這不是一次性的「旅遊」，而是可建立長遠關係的機會時，就不會侷限在成果發表，而是在每次相遇中再次拓展對未來的想像，推助著一種屬於我們網絡性的亞洲生產。

倘若我們只著眼兩週到四週駐地的「生產成果」，自然會對如此大費周章的「集體約會」感到不足。今日文化藝術的生產絕不僅止於「作品」，網絡生成、意見交流、共識磨合都是基礎建設。在實驗室結束後，藝術家之間進行後續持久的相遇與連結才更重要。藝術家們在某一屆相遇後，或多或少在心中積累出未來合作或共創的模糊圖像，而實踐的藍圖總需長期的培養。在此機構則扮演重要角色，召集非正式聚會、關心藝術家們後續的創作思考與想像、提供不同創作階段的藝術家下一步資源，不一定只有製作與委託「作品」才是唯一方法。

一次實驗室結束並非是關係的結束，反而是關係的開始，保持交流溫度，更深刻了解彼此創作與生活狀態才讓實驗室的能量得以延伸。相信細水長流終將水到渠成，在點滴實踐中串流出屬於我們的亞洲圖景。

1. 數十年來跨文化、亞洲、本土論述在各領域間越發成為主流實踐，在臺灣表演藝術中也有明顯轉向。但在資源分配上，表演藝術場館與機構仍傾向將多數資源投注在「代理與引介」以（西）歐洲為主的作品，對亞洲表演藝術關注相對缺乏。

2. 以歷屆獲邀藝術家來看，絕大多數發展與居住於亞太地區，也有部分非地理上定義之亞太地區藝術家，當中亦有跨地域與文化背景之藝術家參與。

3. 我與陳業亮在第二屆（2018 年）實驗室中，共同擔任客席策展人與協作者。2019 年於臺北藝術節中合作《島嶼酒吧（臺北版）──地瓜情味了》，並於亞當計畫「新作探索」中階段呈現《The Song of Naga Cave》，後者同年也於泰國芭達雅的 Wonderfriut Festival 中呈現。至今仍持續合作並開展新的計畫。

4. 第三屆客席策展與協作者為日本藝術家石神夏希、臺灣藝術家溫思妮與菲律賓藝術家 JK Anicoche。

5. 助推理論（Nudge Theory）廣泛應用於心理、經濟、政治與設計領域間。提出了通過正向強化和間接建議的方式來影響群體和個人的行為與決策，有別於強制執行、規範制定等使人達成目的。

6. 實驗室每日固定時間聚集所有藝術家彼此分享，包含創作進度、觀察思考，也可能是對團體運作或安排提出討論。一方面提升所有人的參與感，知悉彼此的進度與思考；另一方面，個別提出的問題也可能是其他人的問題，透過不同意見匯聚更多樣的反饋與解決的可能。

7. 2020 年因新冠疫情，藝術家實驗室跟年會合併成線上計畫「萬事互相效力」；2021 年藝術家實驗室則調整為臺灣藝術家研究地方文化的「士林考」。

8. 如：發展於首屆實驗室的《島嶼酒吧》與第二屆的《克賽諾牡丹預報》。

召喚與回應：對話、想像及預演不一樣的未來——回顧戲劇盒《不知島的迷失》

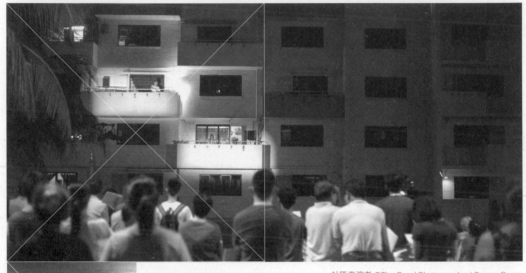

社區表演者 ©The Pond Photography / Drama Box。

韓雪梅
Han Xuemei

陳盈瑛 譯

當有人問你：「新加坡有什麼？」你會怎麼回答？以我個人的觀點來看，很多新加坡人沒有辦法說出我們的故事……所以我們需要學習去保留文化遺產，讓我們擁有一種歸屬感，（但是）我們不斷拆除舊樓，不懂得重新想像這些舊樓的可能性。（我們需要）重新想像，才能夠為保留這個地方做些什麼。

——Bilyy Koh，前達哥打彎居民及《不知島的迷失》（2016）社區表演者

新加坡的社會普遍與我們居住的土地和環境脫節。這種脫節現象可能和我們過往的殖民史及自 1965 年獨立後因國家建設政策而對歷史進行抹滅與竄改有關。這些政策[1]讓國家行使控制和監管權，且常優先以考慮經濟進步和安全等「國家利益」，犧牲了自然環境、文化資產、人民福利和言論自由。一方面，隨著國家對經濟發展的高度重視、島嶼急遽現代化，導致人們對土地漠不關心，以及心態上不健康地仰賴政府決策；另一方面，當試圖於公共空間嘗試創造社會意義，或探討生態環境議題時，政府會視其具有威脅、冒犯的可能性，從而要求嚴格審查，或明令禁止。

在此時空背景下，戲劇盒（Drama Box）劇團透過不斷創作，來敘說及回應環境與文化的脫節和錯位。「戲劇盒成立於 1990 年，是一個關注社會議題、提倡社會參與的劇團。我們希望能夠通過創作，達到對話、反思和改變的目的。」（引自戲劇盒官網）。多年來，戲劇盒從創作具有社會意識的華語戲劇，發展到社會參與的實踐，這種實踐趨向更多參與性的進程和計畫，同時跨語言、跨學科、跨界及跨文化。

戲劇盒對於社區和社會參與的態度是以「召喚與回應」的精神和美學構成的。「召喚與回應

被轉化為參與式表演時，強調的是劇場藝術家和參與民眾之間互動的諸多可能性。這些互動在表演過程的各階段漸次呈現：初期階段著重研究和設計，亦或是一個不具引導性質的工作坊；然後是戲劇演出期間；接下來，則從演出激盪出對話、故事圈，或是更長遠的行動。上述過程是反覆進行的：召喚可由社區發起，回應可能來自藝術家，然後再由藝術家向觀眾發出新的召喚」（寇恩－克魯茲 [Cohen-Cruz]，2010）。

本文我以 2016 年的《不知島的迷失》（IgnorLAND of its Loss）為案例研究，反思其「召喚與回應」的實踐過程。

起始階段：解讀召喚

《不知島》系列屬於特定場域的漫遊劇場（Promenade Theatre），旨在挖掘一個地方的共同記憶、一些被遺忘或不為人知的故事。而「不知島」的英文名 IgnorLAND，為 ignorant（無知）和 land（土地）兩個詞的組合。原始構想是由戲劇盒藝術總監郭慶亮提出，首兩個計畫——2007 年的作品《不知島的名字》，與 2009 年的作品《不知島的慾望》，分別將觀眾帶至新加坡的某個地點，透過劇場表演者的演繹，他們得以發現這些地方的記憶和故事。

從 2014 年的第三項計畫，《不知島的時光》（IgnorLAND of its Time）開始，戲劇盒副藝術總監許慧鈴採取不同於以往的研究與創作手法，試圖探尋能將選定之地的社區參與及互動導入更深層次的方法。

2013 年，慧鈴和我有了在達哥打彎（Dakota Crescent）創建一個新的《不知島》計畫的想法。達哥打彎是位在新加坡東南部的公營出租組屋區，我們被其獨特的建築和空間環境所

吸引。惟在計畫進行之前，政府宣布達哥打彎將於 2014 年底重建，而組屋區內的居民須於 2016 年底前搬離。

我們當下的第一反應是想要立刻啟動作品計畫，以回應政府公告。然而，政府的公告在當時也引起各方關注，從文化資產保存倡議者，到具影響力的社群媒體經營者，紛紛將此組屋區作為拍攝的背景。有時多項活動同步進行，例如當地社區人士發起的走讀活動、學校主辦的校外教學、不同群體進行的影像紀錄或照片拍攝，有的甚至在其中一棟樓舉辦音樂會。每個人對達哥打彎似乎都有話要說，或是想做點什麼。因此，在那樣的情況下，我們自問，是否存在一種召喚？甚至是否存在一種需要我們回應的召喚？最終我們認定，得進一步了解這個社區，否則無從解答。

2015 年初，我們實地走訪達哥打彎，以了解社區、關切爭議之事與代表性不足的觀點——換句話說，就是要了解實地發生的情況及背後原因。

經由現場觀察、與在拜訪中遇到的人交談，以及關於該組屋區歷史的再次研究，有助於我們對情勢掌握多方面的認知：

一、地點（歷史與文化資產）：這裡是新加坡獨立之前，由英國殖民者建造的最後一個公共組屋區，其特殊的歷史和建築意義，促使民眾呼籲對其進行保存。

二、居民（搬遷與安置）：公告發布之時，該住宅區的房屋使用率為六成，居民大多數為低收入的華裔年長者。搬遷與安置計畫為何？居民的生活方式與現有關係將會受到什麼影響？

三、過程（決策與溝通）：在政府決策之前和公告政令之後，當局均缺乏協商交流和透明度。為何當時需要重新開發達哥打彎？決策前與決策後，究竟進行了哪些研究與互動、協商？誰被包括在此決策過程中，誰又被排除在外？此組屋區的重建發展計畫又會是什麼？

我們還觀察到，圍繞著達哥打彎的關注與活動，大多集中在文化資產與歷史沿革兩個面向。在媒體報導部分，則選定介紹一些能分享有趣故事的居民。因而，致力於具體地留下紀錄與回憶，成為一種普遍的共識。也許在那個時刻，人們要召喚的是一種能夠從多層次視角來看待事件，同時又能激發人們想像力的敘事。而《不知島的迷失》可以是我們對這一召喚的回應。

第一階段：建立關係與揭示觀點

我們回應的第一階段，側重於與當地社區和組屋區外的其他利益相關者建立關係。存在我們作品中的這種關係性，為反覆交替的召喚與回應途徑奠定了基礎。若失去此建立關係的過程，藝術家很容易發起不相干或不當的召喚，社區居民也不做回應。

一般會從兩個面向來建立關係：一、創造空間和機會以加強社區關係；二、加強與社區的連結來增進相互理解。在達哥打彎的案例中，我們比較強調第二點，原因有兩個：社區基本上會因搬遷而瓦解，因此，將建立社群的工作留待搬遷後再進行，會更有意義且有可持續性；由於我們的計畫時間有限，盡量收集能對情況進行分層描述的各項觀點，會是較負責任的做法，並盡可能以能讓社區居民深入參與的方式來完成。

1.1 你好派對

首先，我們組織了一場「你好派對」（Hello Party），向居民介紹計畫團隊。這場正式的引介非常重要，它讓我們有機會在他們的場域中說明我們這些「外來者的在場」。尤其當居民受到高度關注，生活日常也經常有陌生人介入之時，我們透過這個「大家好」的方式來表示尊重。

1.2 社區工作坊

我們還組織工作坊來聚合居民的觀點和故事。這些工作坊的設立，是依據我們初期的基礎工作而開展。例如，我們最早發現的社區守門人之一，是東嶺社區服務中心的經理，而這個社區服務中心是已經服務居民近15年的志願性社會福利組織（voluntary welfare organisation）。透過這位經理，我們了解到，居民因不知道新公寓的坪數大小，正為無法開始進行搬遷打包感到憂心。為了回應此問題，我們舉辦了一個工作坊，使用實物大小的獨立公寓平面圖及照片，讓他們能具體地想像並開始思考要帶走哪些東西。

我們先前在當地的工作不僅幫助我們回應現有的需求，亦鼓勵我們辨識及發掘那些代表性不足的觀點。雖然知道這組屋區的主要住民是年長者，但我們與附近的兒童接觸後，推行了一系列的互動工作坊。在林詩韻的帶領下，工作坊邀請居住在社區內與社區外周邊地區的孩子們，一起自由玩耍，並想像達哥打彎的另一種存在形式。這項集體創作，最終成為劇場作品演出的一部分。

1.3 社區表演者

這個與不同利益相關者建立關係和接觸的過程，讓我們能容易找到那些願意向公眾分享自身故事和觀點的人。我們對這些成為社區表演者的居民，進行深入採訪，共同形塑屬於他們的「劇本」。

第二階段：邀請公眾對話和想像

與社區在前幾步的交往能量，在 2016 年 7 月透過場域限定的漫遊劇場體驗中達到了高潮。

這個體驗形構自一個虛構的敘事，劇情講述兩個人在其成長的社區必須面對搬遷和重新開發計畫時，所經歷的情感衝擊。該敘事架構整合了社區表演者講述的故事，還有互動式活動及錄像。

這些內容來自與社區的互動。例如，不同的居民在不同的場合皆提到，他們搬遷後會想念的是陽台。因而在演出期間的一個活動，即邀請觀眾設計屬於自己的迷你「陽台」，並將其連接到該區標誌性建築的 3D 模型上。

大多數觀眾都是非居住於此的「外來者」，他們使用節目導覽手冊和根據表演者的提示，自主觀賞表演。

劇場表演對此計畫的意義在於以下幾個面向：

一、社區自我代言：劇場表演為社區表演者創造了一個空間，他們能直接與公眾分享自己的故事、觀點和問題，並通過這種方式參與文化民主，提出主流平台上不會談論的問題與關注面向。例如，居民暨社區表演者 Bilyy Koh 分享他對保護「老百姓的資產」的看法，另一位居民暨社區表演者劉水琳，則強調樹木和它們存在於組屋區裡的重要性。

二、集體的（再）想像：戲劇表演不僅為故事表述提供空間，還邀請人們（再）想像組屋區的可能性。建築師暨拯救達哥打彎組織的創辦

人傳勝隆運用區分概念來蒐集公眾意見，以作為即將提交給國會的保存維護報告之參考。他向觀眾徵求意見，表示「住房永遠都和人有關」，而觀眾的回應則是談論組屋區旁的河流，以及在較新式的建築裡少有的開放式庭院空間。

第三階段：離場與擴大對話

3.1 再見派對

最後，在演出結束之後，我們舉辦了一場「再見派對」，向社區居民的熱情參與及慷慨接受劇團的活動計畫，致上謝意。

執行保存文化資產報告的團隊持續為場地保育而奮鬥之時，居民的福利則由義工帶領的安置團隊負責照顧。作為戲劇從業者，我們也必須好好思考「接下來會發生什麼事？」我們如何在這個計畫的基礎上，擴大關於土地和流離失所的公眾對話？

3.2 一堂課（2015-2020）

在規劃《不知島的迷失》的初期，我們便決定在接下來的一年裡再度策劃搬演《一堂課》（The Lesson）——一場完全由公眾討論土地使用決策的參與式表演，用以延續公眾對話。

《一堂課》是由李邪和郭慶亮在 2015 年新加坡國際藝術節（SIFA）上，首次構思和作為《不久的將來》[2] 一劇中的一部分，是一場參與式表演，它建立了關於土地和發展的公眾對話。

參與者包含兩組人：在演出前報名成為「居民」的人，以及演出當天報名作為「公眾」參加演出的人。演出時，會向他們介紹一個城鎮，而政府決定在當地興建一個新地鐵站，為騰出空間，居民和公眾必須討論並投票，在七個可能被拆除的候選空間中作出決定。這七個地點分別是沼澤地、電影院、納骨塔、跳蚤市場、中途之家、出租公寓和傳統市場。這幾處都是根據新加坡實際存在的地點所規劃及設計。在這過程中，有真正的社會、社區、文化資產與自然保育工作者組成的小組成員共同參與討論，也有負責管理流程和決策過程的主持人。

2017 年，隨著達哥打彎周邊的局勢演變，《一堂課》在新加坡的三個地方進行巡演——武吉士購物和夜生活區，以及鄰近的大巴窯住宅區和後港住宅區。

《一堂課》是關於土地爭奪的批判性思考演練，也是公眾對話和民主決策過程的實踐。正如阿坎莎·拉加（Akanksha Raja）在評論《一堂課》時所作的總結：「戲劇盒在《一堂課》中設置了一個真實社會的縮影。因而，它認識到在一個城鎮或一個國家中共存的不同社群的相融與爭奪需求——低收入戶、移民、前科犯，甚至是棲居沼澤地缺少能動性的多樣生態系。此劇於每場演出的過程和結果都是不可預知的，因為觀眾來自四面八方……但無論如何，在進行最終投票之前，每位參與者都有機會在透明的民主前提下進行發言，提出自己的理由，亦或說服他人改變想法。」

一場對話練習、一種想像力鍛鍊、預演一個不一樣的未來

直至今日，環境和文化的脫節仍然是持續存在的問題。自從 2016／2017 年《不知島的迷失》整個演出行程結束後，達哥打彎的前居民已經搬離，有些人已過世，而有些人仍在努力重新安置；其他幾個組屋區和最具代表性的建築體，不是被拆除，就是已淨空進行重建；珍貴的樹林甚至被誤砍……

即使社會參與的戲劇無法扭轉這些迫遷行動，也可能無法直接阻止未來的決策，但它作為對話的實踐、想像力的鍛鍊，以及預演一個不一樣的未來是很重要的。在這樣的未來，人們關照和講述自身故事的權利將不會被剝奪，經濟成長亦不是凌駕一切的主要動機和考量；思維的改變讓「權衡」的兩極化敘事轉向共生。這樣的預演並非沒有挑戰和問題，任何處理關係和渴望變革的社會參與工作，都會面臨此番局面。只是，在過程中，究竟包含亦或排除了誰的聲音？到底需要多少時間，才得以讓藝術的介入對參與其中的人產生意義？假若藝術介入無法帶來任何具體改變，那該怎麼辦？

雖然《不知島的迷失》最終不能聲稱對改變達哥打彎及其前居民的命運具有影響力，但其意義可能在於，它為社區、跨部門和公眾對話創造了空間和時間。它還為（重新）想像各種可能性創造了空間和時間——如果我們花更多時間傾聽在地居民的聲音？如果我們能夠保護達哥打彎的部分區塊？如果我們可以集體討論什麼是對我們重要的、我們想如何使用自己的資源，以及我們如何與自身的環境共存？在新加坡，因國家政策高度控制和經濟壓力，這種空間和時間日益受到壓制，也許，劇場依然是社會中少數可提供夢想實現的領域之一。

就這個意義來說，《不知島的迷失》體現了寇恩－克魯茲所概述的社會參與式戲劇的重要目標，即「這個過程出於政治和精神上的原因將一個社區聚集在一起。在政治上，是因為它為任何身分的群體提供了一種能參與公開討論影響其生活問題的途徑；在精神上，是因為工作的過程和目標中蘊含著超越物質結果和日常存在的目的。政治和精神都提供我們如何共同生活的模式，指出有一種超越個體自我，更為強大的存在。」

女孩：第二座到地鐵站之間的草地，為什麼會出現那條小路，你知道嗎？

男孩：知道，因為我們每天走同樣的路線，每天走，天天走，就走出一條小路。

女孩：我們每天走那條小路，可是我們反而沒有跟著行人道走。

男孩：因為小路是最快、最短的途徑。

女孩：所以，我們其實不守規則，我們自己走出一條最短的路。

男孩：因為那是最務實的做法。

女孩：因為那是最好的途徑。我們其實不用人家來告訴我們。

——摘自《不知島的迷失》（2016）

1. 政策和立法案例，包括〈土地徵用法〉、〈公共秩序法〉和〈公共娛樂法〉。

 〈土地徵用法〉是「於 1967 年 6 月 17 日實施，為政府提供了以市場價格強制徵收私人土地的法律架構」。1985 年，政府成為最大的土地所有者，擁有新加坡 76.2% 的土地（Oon & Lim，2014）。

 〈公共秩序法〉於 2009 年頒布，「旨在規範公共場所的集會和遊行，為維護公共秩序和特殊活動場域的個人安全賦予行使必要的權力，協力並維護一切公共場合內之公共秩序之相關法律。」（新加坡法規）。

 〈公共娛樂法〉於 1958 年頒布，「對公共娛樂進行監管」，並規定所有公共表演和活動，均需申請和取得公共娛樂許可證（新加坡法規）。

2. 《不久的將來》是一個探索新加坡空間動態的計畫，它融合了表演和參與兩個藝術計畫，即《一堂課》與《墳場》，後者為肢體表演（movement performance）和「引錄劇場」（verbatim Theatre）的組合演出，對武吉布朗公墓的部分挖掘和重建計畫作出回應。

參考書目

1. Shaun Oon & Lim Tin Seng，〈土地徵用法〉，2014。
 刊載於 Singapore Infopedia https://eresources.nlb.gov.sg/infopedia/articles/SIP_2014-04-09_112938.html

2. 公共秩序法（第 257A 章）。新加坡法規。
 https://sso.agc.gov.sg/Act/POA2009

3. 公共娛樂法（第 257 章）。新加坡法規。
 https://sso.agc.gov.sg/Act/PEA1958

4. 戲劇盒——關於我們
 http://www.dramabox.org/eng/about_db.html

5. 寇恩－克魯茲（Jan Cohen-Cruz），《參與式表演：作為召喚與回應的戲劇》（*Engaging Performance: Theatre as Call and Response*），2010。

6. 阿坎莎・拉加（Akanksha Raja），〈戲劇盒的《一堂課》：生命的排演〉（*Drama Box's "The Lesson": Rehearsal for Life*），2017。
 刊載於 Arts Equator，https://artsequator.com/dramabox-the-lesson-2017/

關於 |

戲劇盒
Drama Box

成立於 1990 年，是一個關注社會議題、提倡社會參與的劇團，希望能夠通過創作，達到對話、反思和改變的目的。劇團聚焦於為弱勢群體發聲，創造讓社群對複雜議題進行反思的空間，也通過創造性的敘事方式，讓人們對新加坡的文化、歷史、身分認同有更深層的了解。戲劇盒是一個位在新加坡的慈善公益團體，並獲國家藝術理事會主要撥款贊助（2020 年 4 月至 2023 年 3 月）。

koreografi：
一則印尼（佚失的）傳記

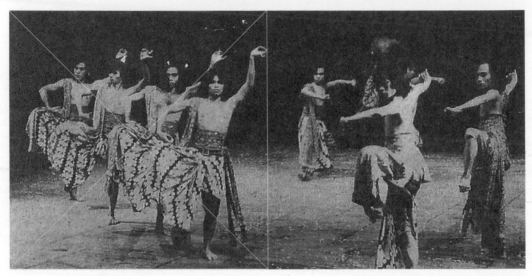

「年輕舞蹈編排者藝術節」中 Wahyu Santosa Prabhawa 的作品《Rudrah》，1979，翻攝自藝術節手冊，海莉・米那提提供。

海莉・米那提
Helly Minarti

余岱融 譯

在我過去八年的策展／學術生涯中，為編舞家創造及設計一個平台，是我實踐的工作之一。這份工作首要也最重要的任務就是：為印尼及東南亞地區的年輕舞蹈創作者在藝術發展的過程中，提供協助與支持。隨著時間過去，這份任務對我而言轉變為一種有意識的實踐，透過充滿合作氛圍的空間與能量來創造「編舞的」（choreographic）平台，讓創作過程能夠開始流動。

創造這些平台的動機來自一種急迫感，及想要延續歷史書寫的意識。畢竟這樣的平台本質無非是種新觀念。數十年來，這些平台有著不同的形狀，以不同名字喬裝，例如：藝術交流、編舞實驗室，或是（強調跨領域的）藝術家實驗室等等，族繁不及備載。而我所做的，僅是這繽紛畫布上的小小一筆。

我近乎意外的第一步，是受邀與策展人貝蒂娜・馬蘇奇（Bettina Masuch）共同策劃在柏林舉辦的第二屆歐亞舞蹈平台（Asia-Europe Dance Platform，2004）。這段經驗讓我學到很多，並深深影響了我接下來在舞蹈工作中投入的方向。在印尼這八年來，我投身共構這樣的計畫，[1]最近一次是共同帶領了東南亞編舞家網絡（Southeast Asian Choreographers' Network，SEACN）。該平台由可羅拉基金會（Kelola Foundation）舉辦，參與對象是曾在美國舞蹈節（American Dance Festival，ADF）駐村的編舞家。[2]

接下來，我希望能回溯一段獨特的印尼經驗，關於「編舞」（choreography）這個最初借自國外的字眼如何被引進，及其後來如何成為一種仍在批判性論述中發展的實踐。如今印尼的當代舞蹈似乎已經破繭而出，並敞開自己、與時俱進地擁抱跨領域。我的問題意識是，這些（歷史的）路徑是否被肯認，及這些經驗基礎夠強韌到，讓我們能對自身的實踐展開返身性省思和自我批判。我想去重新思考「編舞」的觀念如何作為地方性的特定經驗同時是一種全球共享的實踐，而兩者如何（不時地）彼此相連又斷裂。

歷史幽徑：糾葛的字眼與嵌入的實踐

就印尼，或是更精確地說，就雅加達的脈絡而言，舞蹈中「編舞」（koreografi）這個字最早於 70 年代初前便開始進入大眾的認知裡，許多刊登在全國性日報「羅盤報」（Kompas）上的文章映證了這個說法。不只是記者，當時許多藝術家會針對彼此的作品撰文回顧，且文章裡常有著對作品相關議題的反思，甚至寫下他們在 TIM 雅加達藝術中心附近的咖啡廳或街角的辯論與對話。[3]然值得留意的是，「編舞」這個字通常都會被「現代」或「當代」（kontemporer）舞蹈這些字眼所凌駕，而「現代」及「當代」舞蹈這兩個詞常常被混在一起交替使用。

的確，對「事物」的命名總是後見之明，至少在育成、確立扎實而深入的實踐前，命名是不可能的。在舞蹈創作的領域裡，除了編舞（koreografi），印尼人也會用另一個字：menata tari，直譯就是「安排舞蹈」（arranging dance）。編舞者（koreografer）這個角色有時也被稱為 penata tari（安排舞蹈的人）。Penata tari 投射出的畫面是：一位在空間中「構成」（compose）動作的人。可能因為舞者的角色相對來說比較具體，過去「安排舞蹈的人」或甚至是「編舞者」的角色歷經了一段時間後才被確認。這還算可以理解，因為過去舞蹈為社群所有，結果而言就是：創造舞蹈的人通常都不具名或無從查證。當然也有例外，在某些包含了宮廷文化的印尼地方性脈絡中，舞蹈大師會受委託為各種儀式創造獨特的舞蹈，或也在國王或蘇丹（sultan）指導下進行。有時，這些舞蹈大師會被視為舞蹈

的作者（更常見的是國王或蘇丹才是作者）。

如同其他各種不同的文化脈絡，印尼的舞蹈也依著社會與文化政治的劇烈變動而有所轉變。過去，要發掘輝煌的印尼「舞蹈」耗時又費日，而且有著繁複的文化差異，今天這個任務仍在進行中。在印尼獨立前（以 1930 年代為主），一些東方主義學者——定居或拜訪了爪哇和峇里地區的西方人士，嘗試記錄當地的舞蹈，例如克萊爾‧霍爾特（Claire Holt）和貝麗爾‧德佐特（Beryl de Zoete）；或甚至共同創作了新的舞蹈，例如瓦特‧史賓斯（Walter Spies）在舞者易‧瓦揚‧利巴克（I Wayan Limbak）大力協助下創造了克差舞（Kecak dance），儘管史賓斯規避這個說法。[4]

接著，50 年代到 60 年代中期，拜印尼首任總統蘇卡諾（Sukarno）所賜，讓來自眾群島的印尼舞者成了早期國族主義的體現。身為一名熱愛藝術的總統，他將這些舞者集結到首都雅加達受訓，再將他們派往世界各地，作為當時的國家文化任務之一（Lindsey，2012）。他們跳的舞，是由總統本人親自指導、改編自各別舞者家鄉的地方舞蹈，去服膺文化外交的框架。也就是說，這些舞蹈篇幅被大量縮減，伴奏的音樂被加快的情況也不少見，以便讓表演更有「動感」（dynamic）。

出國演出讓這些國家代表舞者有機會接觸到其他表演形式，導致這些經驗也影響了他們如何跳自己本身的舞，而且常常到了某個時間點後，他們便開始自由地改變舞蹈的形式。珍妮佛‧林賽（Jennifer Lindsay）和瑪雅‧連恩（Maya H.T Liem）於 2012 年發表的研究中顯示：當時許多舞者欣賞到一些外國的舞蹈類型，深受它們舞動的速度和精湛技藝的本質吸引，例如非洲鳥之舞（African bird dances）以及俄國古典芭蕾。這種運動感知透過某種方式改變了步伐，或改變特定地方文化中身體表

現的情況並不少見。不可避免地，這些舞者的舞蹈更加充滿能量，有時身體的重心也被提起，身體變得更直。我想像，能量因而被轉換成了別的東西——離最初的形式越來越遠。

這些變化也因那些逆向的拜訪而被加深，也就是那些像發現新大陸般來到印尼的外國藝術家。最令人印象深刻的，是 1955 年瑪莎‧葛蘭姆（Martha Graham）與她的舞團前來雅加達，以及 1958 年選送了兩名爪哇的舞者衛斯努‧瓦達那（Wisnu Wardhana）和班戈‧庫蘇達久（Bagong Kussudiardjo）到美國進行六個月的駐村。瑪莎‧葛蘭姆舞團的來訪是由艾森豪急難基金（Eisenhower's Emergency Fund）資助的國家計畫，該計畫藉由多個美國重要舞團作品的海外巡演，將美國精緻文化的概念散播到全世界。兩名舞者的駐村則是洛克斐勒基金會（Rockefeller Foundation）支持的交流計畫。現在看來，這些文化宣傳是當時冷戰政治下兩個全球極端意識形態所產生的效應。回看當時的情況，蘇卡諾也的確主要將舞者送往社會共產主義的國家。緊繃的政治情勢在 1965 年印尼大屠殺達到最高點，所有主流社會領域中的左派人士（包括藝術家）都被清除，而他們留下的空缺隨著美國化（Americanisation）的降臨，很快地由各項國家政策所填補。

而在雅加達，新的 TIM 雅加達藝術中心（以下稱為 TIM）於 1968 年 11 月開幕。在我有限的知識中，鄰近國家只有菲律賓在不久後（1969 年）也建造了類似的中心，也就是馬尼拉的菲律賓文化中心（Cultural Centre of the Philippines，CCP）。一位現代漫遊者——新任首長阿里‧薩迪金（Ali Sadikin），企圖把雅加達從一個大型的村莊轉變成國際都會城，令人十分訝異的是：關於該如何在 TIM 進行活動策展的問題，薩迪金諮詢了藝術家及學者，在市政府和藝術家間形成了一個十分古

怪（幾乎理想化）的同盟關係。結果，這些被諮詢的藝術家及學者組成了一個獨特的平台：雅加達藝術理事會（Jakarta Arts Council，簡稱 JAC／DKJ），負責該中心的節目規劃。

很快地，TIM 成為藝術家聚集之處，也在此發表作品。從 70 到 80 年代（甚至 90 年代），印尼藝術家都急於想要在此表演或辦展，視其可獲得全國性的知名度。在此階段初期的舞蹈發展，部分要歸功於中心的舞蹈委員會聘請了當時才 23 歲的舞者薩多諾（Sardono）以最年輕成員之姿加入藝術理事會，吸引爪哇各地的舞者前來。新建的排練、劇場空間，以及一些製作經費讓這些舞者能夠彼此交流，並合作演出。

50 到 60 年代可以說是來自印尼各地（及島嶼）的舞者們，第一次有機會在彼此身上學習到不同的身體實踐光譜。帶有古典訓練背景的爪哇舞者要學習蘇門答臘特定的舞蹈，例如：馬拉尤（Melayu）。雖然並非截然相反，但兩者的身體實踐和文化識別完全不同。全國性的社群感因而成形。相反地，早期的 TIM，特別是 1968 到 1971 年間，似乎是前一時代的復興，但多少帶有追尋現代自身靈魂的色彩。某個部分來說，這樣的探尋是由大家各自實際的國際經驗而引動，以及／或是對於舞蹈形式的探索。這段時期重要的舞者要不帶著國外演出／求學經驗歸國，要不就是那些在自己的社區中已經有很高聲望，但卻在自己家鄉的藝術環境中多感圍限的舞蹈工作者。

往前回推，生於 1945 年時年 19 歲的薩多諾在 1964 年紐約世界博覽會（New York World Fair）的印尼國家館演出了六個月。他決定多留半年，好好探索這座城市以及那裡的舞蹈生態。荷印混血的芭蕾伶娜法莉妲・奧托由（Farida Oetoyo，1939-2014）剛結束跟著外交官父親四海為家的生活，回到雅加達

定居，她曾就讀於莫斯科的波修瓦芭蕾學院（Bolshoi Academy）。來自峇里的易・瓦揚・迪亞（I Wayan Diya，1937-2007），之前住在印度十年，其中一部分的時間在尚蒂尼與卡蕾塔學院（Santiniketan and Kalasethra，由魯米尼・戴維（Rukmini Devi）創立，實驗印度現代／國家表演藝術的新形式）度過。來自米南佳保（Minangkabau，蘇門答臘西部）的胡莉亞・阿丹（Huriah Adam，1936-1971）儘管在家鄉已非常成功，不斷受地方政府以及軍隊的委託邀請，仍決定舉家（包括她的丈夫和五名孩子）遷到雅加達。另外還有朱利安提・帕拉尼（Julianti Parani，1939-），她曾受不同荷蘭古典芭蕾老師的指導，直到這些老師於 1960 年代回到荷蘭；之後又向瑟塔提・凱羅拉（Setiarti Kailola，1919-2014 後）[5]學習葛蘭姆技巧。凱羅拉是第一位長期在葛蘭姆麾下受訓的印尼人。同時，還有一群來自梭羅（Surakarta，位於中爪哇）充滿活力的舞者，和薩多諾一樣，曾於 1961 年隨著另一個名為「羅摩衍那芭蕾」（Ballet Ramayana）的國家計畫演出，這個計畫衍生出了一種新的舞蹈形式：山卓塔莉（*sendratari*）[6] 其中一位舞者薩爾・慕吉陽托（Sal Murgiyanto）後來也成為印尼第一批前往美國就讀研究所的舞蹈學者／策展人之一。

從做舞蹈到「編舞」

1968 年到 1971 年間的 TIM 度過了一段十分短暫，卻如此兼容並蓄、蓄勢待發又充滿創意的時光，至少我這麼認為。儘管 1965 年國家創傷的陰影仍歷歷在目、潛伏一旁，但集體性、藝術性能量的爆發，成就了一連串實驗型作品。或也許，那是種鬆了口氣的感覺，而這種感覺可能被轉化成某種政治的健忘。無論如何，這些重要的舞者們彼此合作，在各自的作品中擔任舞者，也成為編舞家邀請其他人加入。在這種教學相長的有機過程中，他們都得

潛入自身過去受訓的舞蹈形式中。

先前提到的奧托由和帕拉尼，都是探尋自身西方古典芭蕾舞蹈傳統中外來性的例子，她們所創作的舞碼後來被定義為「印尼芭蕾」（ballet Indonesia）：一種講述印尼故事、搭配印尼現代作曲家原創音樂的芭蕾舞。但為了作品，她們首先得先訓練那些來自各種不同舞蹈背景的舞者。奧托由曾告訴我，要在如此倉促的時間內讓波修瓦芭蕾學院的身體訓練顯現在這些舞者身上，的確是不可能的任務。因此，與其說是要展現芭蕾的技術，不如說是讓芭蕾的身體變得像是一種感知的氛圍，慢慢滲入。相反地，當像是薩多諾或阿丹擔任編舞者時，這些芭蕾伶娜也得自我訓練，學習其他舞蹈的形式。也就是如何放下芭蕾的身段格式，讓古典爪哇靠近地面的身體能夠清楚地浮現，或是去掌握以席拉（silat，一種武術）為基礎的米南佳保舞蹈中「優雅─快速猛烈」的對比特質，同樣的，雙腳必須沿地心引力向下紮根。

我蒐集了這個世代的舞者以及舞蹈工作者們的個人見聞、回憶和故事，除了薩多諾的舞作《桑吉塔龐丘索那》（Samgita Pancasona）以及他晚年的身影外，這些資料都沒有留下任何的影像檔案。我也收藏了剪報資料以及泛黃的黑白照片，將這些口述記憶的片段拼湊起來，這些是我稱之為印尼舞蹈歷史上編舞實驗的起手式（gesture）。諸類影像和它們轉瞬即逝的特質，在我創造／設計編舞平台時魂牽夢縈。原因在於：如果有人要談論印尼編舞的歷程，該從哪開始呢？

作為自身內部形式的編舞平台

1971 年起，雅加達藝術理事會接著啟動了一個針對年輕編舞家的平台，讓他們相聚、演出並討論他們的最新創作。舞蹈委員會（當時薩爾・慕吉陽托也是委員之一）創辦了頭五屆的「年輕舞蹈編排者藝術節」（Festival Penata Tari Muda，英譯 Festival of the Young Dance Arranger），分別於 1978、1979、1981、1982、1983 年舉辦。以及第六屆更名為「年輕舞蹈編排者週」（Pekan Penata Tari Muda VI，英譯 Young Dance Arranger's Week VI，1984），然後是 1986 年的「新舞作藝術節」（Festival Karya Tari Baru，英譯 New Dance Works Festival），接著這個就有趣了──1987 年的「印尼『編舞』週」（Pekan **Koreografi** Indonesia，英譯 Indonesia's Choreography Week），也是我的重點。[7]

在最初幾屆「年輕舞蹈編排者藝術節」中，如果我的認知無誤，慕吉陽托甫結束美國碩士求學生涯歸國。在我的文獻庫中，有 1979、1981、1982、1983 和 1984 年的藝術節手冊，全都由慕吉陽托編輯。可惜的是，我沒有第一屆 1978 年、1986 年「新舞作藝術節」和 1987 年「印尼編舞週」的手冊，特別是 1987 年的版本中，「編舞」（koreografi）一詞出現在標題裡，對我而言可能代表了根本性的轉變。

直到 1984 年的平台中（因為我手上沒有 1986 和 1987 年的手冊），大部分獲選的舞蹈工作者都是雅加達藝術學院（Jakarta Educational for the Arts，LPKJ）或是其他各個國立藝術學校的畢業生或講師。[8] 雅加達藝術學院就位於 TIM 後方，創立該校的講師們基本上都是 1968 到 1971 年活躍於 TIM 的藝術家。他們大部分都來自爪哇、峇里和蘇門答臘西部及北部的主要城市，可想見這些城市也是那些國立藝術學校和機構的所在地。

在早年幾屆活動中，似乎有個一貫節目型式，是由五到六位舞蹈工作者的委託創作演出所組成，每場演出後會有個討論會，必須唸出他們各自的「工作報告」（working paper），在

這個論壇中詳述自己的創作過程。主辦單位會特別找來一些資深的舞蹈工作者或學者對這些呈現做出評論。最後，觀眾也有機會提問或表達看法。較後期的幾屆中，大概從 1983 年開始，加入了特邀舞蹈工作者帶領的工作坊，以及規模很小的舞蹈影片放映。一如往常，雅加達藝術理事會邀請來自各個不同城市的年輕舞蹈工作者前來欣賞演出，這也是為什麼這個平台如此重要，因為它演示了去中心形式的知識傳播在早期的實踐。

最初的四屆中，最核心的討論會圍繞著「舞蹈」的概念，且充滿學術氣息。大部分的作品都以一個特定的地方傳統或舞蹈形式為出發，除了翠沙普托（S. Trisapto）的兩個作品（1982、1983），在這兩個作品中他嘗試透過新的舞動方式，探索實驗音樂以及現代、都會生活，完全沒有留下任何他個人在爪哇古典舞蹈的痕跡。跟「編舞」的關聯首次出現在奧托由回應丹地・路坦（Deddy Luthan，1951-2014）和湯姆・伊布努（Tom Ibnur，1957- ）合作的作品《阿萬百羅》（Awan Bailau，米南佳保語「哀傷的雲」之意）時的記錄，她說：「就『編舞』而言，《阿萬百羅》有了新的呈現。」（1982:8）[9] 1982 年那一屆也很重要，因為該屆和年輕作曲家週（Young Composer Week）聯合舉辦，讓兩種藝術實踐之間能有所連結。

1983 年那屆，「編舞」的概念似乎更成為焦點。就現在看來，這個現象是由當時三個委託作品（不同於以往一屆會有五、六個作品）所引起，這三個作品就藝術取徑而言有著截然不同的方法。湯姆・伊布努的舞作《溪口的呼喚》（Ambau Jo Imbau，來自米南佳保的諺語，意思是到河邊，以及呼喊）。伊布努自米南佳保地區移居到雅加達，拋卻在大企業擔任化學分析師的工作，前往雅加達藝術學院舞蹈學院求學。他具爭議性的舞作以三種米南佳保傳統舞蹈形式為基礎，不但在鏡框式舞台中完整地（重新？）演繹 [10] 這些舞蹈形式，還伴隨著十分到位的喪葬儀式聲響。他讓米南佳保的舞者，包括年長的舞者，和藝術學院的學生同台演出。

受邀的觀察者分成了兩派，各擁護不同的意見。奧托由認為伊布努只完成了整個作品的最後十分鐘，剩下的則是又慢又無趣，而其他人也同意。[11] 她表示，伊布努應該要考量到演出是在鏡框式舞台中演出，「一個有著特定能量之處」（她說的或許是靈光？）。因此，一個習慣在非現代劇場脈絡進行的「表演」應該要先被調整過。慕吉陽托也極為贊同，但他指出一個基於特定地方傳統的舞蹈作品，不能只從「編舞的視角」來觀看，也就是說，就結果論來看它是如何被使用的。他請大家聆聽伊布努工作研究的發表，聽聽看他想做什麼，然後可能就能去欣賞在這個舞台演出（在文獻中被稱為「編舞作品」或「編舞面向」）之外的事物。[12] 接續，舞蹈工作者安多・蘇安達（Endo Suanda，1947-，後來更以舞蹈民族學者為人所知）表示，也許在印尼的脈絡中，「編舞家」或「作曲家」的角色該被重新看待，例如，並不像西方那樣如此富個人色彩（individualised）。[13]

所有這些早期的辯論告訴我：原本 1968 到 1971 年 TIM 時代，藉由那些海歸舞者所體現的某種強調全球大都會性格的編舞姿態，隨著舞蹈實踐如涓涓細流般擴散出去後，在學術化的過程中不知不覺被削弱失色，正如後來 80 年代討論會上所反映的那樣。我曾想像這樣的辯論勢必很快地會被納入國立藝術學院的教學體系中，但這似乎沒有發生。當我在本世紀初的十年間，以朋友的身分或在「編舞實驗室」的框架下陪伴年輕編舞家們走過他們的藝術之路，我們所繼承的「編舞」（koreografi）概念仍舊難以描述，甚至是空洞的無歷史性

(ahistoricality)。像「編舞實驗室」這樣的
平台對今天印尼年輕的編舞家們而言，可能是
個可以喘口氣的所在（他們大部分都畢業自學
院系統，而希望能夠從學院僵化、高度重視技
巧的編舞體制解脫出來），讓他們能拋卻學到
的東西、重新思考。希望這種讓人安心、能夠
容納創意的空間，可以提供年輕編舞家們一些
工具，並且支持他們去形塑、表達自身獨特的
編舞之聲。

然而，隨著我持續爬梳，越來越清楚的事是，
無論起步多晚或多慢，追溯印尼自身獨特且具
體的「編舞」（koreografi）自傳經驗的根源，
是非常重要的，同時也意味著我們仍舊缺乏這
樣的追溯。在此，我透過重看某些特定事件的
動力，例如 1980 年代早期的爭論，來打開編
舞在不同階段和脈絡中的多重詮釋意義。這些
爭論似乎仍迴響在今日的實踐中：是什麼構成
了「編舞」（koreografi）？它是一種形式還
是一種過程？是動作的語彙還是體現的知識？
是一種正在演進且開展的實踐嗎？

這些提問只是個開始。

1. 包括於雅加達舉辦的「編舞實驗室——發展中的過程」（Choreo-Lab: Process in Progress，2013-2014），這是雅加達藝術理事會舞蹈委員會的計畫，請參閱相對應的計畫書。我也於 2014、2016 及 2018 年和印尼舞蹈節（Indonesian Dance Festival）的策展團隊重新設計了為新銳編舞家舉辦的作品推介會（showcase），2018 年這個平台重新被命名為「坎帕納」（Kampana），梵文「震動」的意思。

2. 我連續帶領了這個平台活動兩年（2019、2020），兩年的形制完全不同（2019 年於日惹實體舉辦，與新加坡藝術家郭奕麟共同帶領；2020 年則是線上舉辦，與郭奕麟及艾可·瑞茲（Arco Renz）共同帶領）。2021 年，可羅拉基金會與雅加達藝術理事會舞蹈委員會攜手合作，轉為更加跨領域的方向（在印尼舉辦的部分），而其他地區的活動則分別在泰國、柬埔寨及越南舉辦。

3. TIM 指的是伊斯梅爾·馬祖基公園（Taman Ismail Marzuki，或 Ismail Marzuki Park），以來自北達威（Betawi）、雅加達當地的印尼作曲家所命名。

4. 克萊爾·霍爾特（1901-1970）是一位拉脫維亞裔的美國舞蹈記者／舞評人，於 1930 到 1938 年住在荷蘭東印度（今天的印尼），這個期間斷斷續續來往於美國與印尼間。她於 1930 年代和 1950 年代末期在印尼群島進行舞蹈研究。在她 1936 年的一場演說／示範活動上，她將自己定義為「編舞學家」（choreologist），也就是分析編舞的人。她也提出「編舞學」作為比鄰於其他研究科學類型——像是社會學、人類學等的下一個學科。她深具開拓性的著作《印尼的藝術：改變與延續》（Art in Indonesia: Changes and Continuities，1967）被視為這個主題的經典書目。貝麗爾·德佐特（1879-1962）是一位英國舞蹈評論人，也是《峇里的舞蹈與戲劇》（Dance and Drama in Bali，1937）的作者之一，是處理這個主題的第一本英文著作。該書另一位作者即瓦特·史賓斯（1895-1942），他於 1923 年起居住在荷蘭東印度，直到 1942 年過世為止。就我看來，史賓斯混用／誤用而創造出的克差舞，無疑是根據一種催眠附身的儀式舞蹈 Sanghyang Dedari。在觀察編舞時融入這樣的推斷十分重要。

5. 我不確定她過世的確切年份。而且目前我也不知道能夠問誰，因為就我所知，另外兩位知情人士也在 2021 年過世了。我能確定的是她應該在 2014 年，或在那不久後離世。

6. 山卓塔莉是一種新型態的舞蹈形式，衍生自以羅摩衍那史詩為題材、在中爪哇一座印度教廟宇帕蘭巴南（Prambanan）的現地演出大型製作。這個製作由政府悉心支持，包含由時任總理親自進行的大量前置研究工作。一種受到爪哇古典舞蹈影響的新形態舞劇（dance-drama）於焉誕生，同時為了服務非印尼的旅客，表演刻意模仿西方古典芭蕾，並拿掉原應由舞者說出的對話。

7. 譯註：原作者特別標示 Koreografi 來強調用詞。

8. 這些不同的國立藝術學校可追溯至 1950 年蘇卡諾於爪哇成立的西式藝術學院，接著其他城市也仿照成立，教學內容包括傳統音樂（karawitan）、舞蹈、劇場及美術。

9. 年輕舞蹈編排者藝術節（Festival Penata Tari Muda）藝術節手冊，1982，頁 8。

10. 譯註：原文為 (re?)presenting。

11. 年輕舞蹈編排者藝術節（Festival Penata Tari Muda）藝術節手冊，1983，頁 24。

12. 同註 12，頁 25。

13. 同註 12，頁 61。

參考資料

1. Lindsay, J., (2012) "Performing Indonesia Abroad", in Lindsay, J., and Liem, M.H.T. (eds), *Heirs to World Culture: Being Indonesian 1950–1965*, Leiden: KITLV Press, pp. 191–222 and its accompanying DVD.

2. Lindsay, J., and Liem, M.H.T., (2012) "Heirs to World Culture 1950–1965: An Introduction", in Lindsay, J., and Liem, M.H.T. (eds), *Heirs to World Culture: Being Indonesian 1950–1965*, Leiden: KITLV Press.

烏茲・□諾、孟・梅塔、普朗索敦・歐克與柬埔寨的社群藝術教育

沙沙藝術計畫舉辦的藝術家展演，2018，沙沙藝術計畫提供。

丹妮爾・克霖昂
Danielle Khleang

余岱融 譯

孟・梅塔（Moeng Meta）

烏茲・里諾（Vuth Lyno）

普朗索敦・歐克（Prumsodun Ok），攝影：Nobuyuki Arai。

烏茲・里諾（Vuth Lyno）、孟・梅塔（Moeng Meta）、普朗索敦・歐克（Prumsodun Ok）三位皆在柬埔寨當代藝術生態系統中，扮演了深具開拓性的角色。梅塔以策展人的身分為人所知，里諾是視覺藝術家，而普朗索敦則是高棉古典舞者。然而，他們對藝術生態系統的影響力超越了各自的實踐範疇。過去十年左右，他們都以社群建築師（architects of community）的身分，現身關注藝術教育和人際關懷。儘管各自顯現了相異的知識系統，他們的教學方法及作品生產於我而言體現了互助（mutual aid）的精神。根據克魯泡特金（Peter Kropotkin）的理論，合作（cooperation）是帶有競逐意味之演化的基礎；我最初是在新冠疫情的開端學到：因政府公共服務延宕造成的社會暫停運作，互助能做為一種「從社群出發也為了社群」的關懷（Petrossiants，2021；懷特利，2021）。馬修・懷特利（Matthew Whitley）強調互助是：

關於如何建立「由下而上」的合作結構，而不是倚賴國家或富有的慈善家來處理我們的需求。互助強調的是橫向的團結網絡，而不是「由上而下」的解決方案。強調雙向流動的網絡，維繫了社群的生命。（2021）

參照這種互助的觀念來看里諾、梅塔和普朗索敦的實踐，對於概念化他們的教育工作如何支持柬埔寨藝術、藝術家及有時更廣泛的社群，是一個有用的起點。

接下來，我將首先對柬埔寨自 1953 年國家獨立到 2000 年代的藝術生產和教育狀況進行文獻探討。然後，我將聚焦里諾、梅塔和普朗索敦的教育與駐地實踐如何構築了「由下而上」的多向流動網絡，成為柬埔寨藝術生態系統的活力。

柬埔寨的藝術生產與教育：文獻探討

國家獨立後，1950 到 1960 年代的藝術生產受到冷戰時代視覺文化形式的軟實力（soft power）影響。藝術史學家英格麗・謬安（Ingrid Muan）描述，當時對柬埔寨藝術毫無推進與展望的法國殖民文化政策逐步引退（2005）。隨著法國文化政策的解體，謬安指出，在國家元首諾羅敦・西哈努克（Norodom Sihanouk）支持下：

年輕菁英擁抱了創意思維、現代化，以及對柬埔寨文化定義的拓展……從冷戰產生的援助和資訊傳播（information programs）中汲取某些想法、模式與形象（2005，頁 44）。

1965 年西哈努克創辦了皇家藝術大學，對這時期新高棉古典舞蹈的發展極具影響，至今仍是制度化藝術教育的核心所在（Turnbell，2002）。今天，許多人將 1950 到 1960 年代視為現代柬埔寨文化的「黃金年代」，包括電影工業及知名視覺藝術家內克・迪姆（Nhek Dim）的崛起（謬安，2005；尼爾森，2018）。

然而，那段和平與繁榮告終於柬埔寨在 1960 年代末與美國越戰的糾纏、隨之而來的內戰，還有赤柬（Khmer Rouge）於 1975 到 1979 年的掌控（Chandler）。在赤柬政權期間，前任教育、青年與運動部副教育總幹事黎昂・翁立（Leang Ngonly）的報告指出，「所有受過教育的人，包括老師、學生和公務員，都遭受迫害……」大約有「75% 到 80% 的柬埔寨教師和高等教育學生流亡或死亡」（2005，頁 82）。

就政治上，1980 年代的柬埔寨呈現了一種敏感的處境：國家被越南從赤柬政權中解放，但又為其所佔領。同時，為了調解大量的人力

資源流失，藝術史學家羅杰·尼爾森的書寫（Roger Nelson，2017）證實了那段重建期間藝術的工具化與支持效用，並強調了金邊白色大樓（White Building）的出現。這棟由魯炳夏（Lu Ban Hap）於 20 年前設計來作為社會住宅的白色大樓，當時由國家宣傳與文化部管理，並保留給藝術家使用。尼爾森指出，這第一個聚焦於國家層級的重建地區成了傳統藝術的支持。

目光移向 1990 年代。尼爾森注意到政府降低對當代藝術支持的情況，隨著越南撤軍並「在 1992 至 1993 年由『柬埔寨過渡時期聯合國權力機構』（United Nations Transitional Authority in Cambodia，UNTAC）所取代，在總理洪森（Hun Sen）治理之下……1990 年代以來的大多數藝術活動……都是在沒有政府、部會或皇室的正式參與下組織起來」（2017，頁 11）。對此，藝術史學家帕梅拉·柯瑞（Pamela N. Corey）特別指出：UNTAC 的選舉是十多年來騷動與混亂的轉捩點，因為這場選舉代表柬埔寨重新融入全球的政治經濟系統。當柬埔寨重建其「國際社群眼光下的合法性……非政府組織在新局勢下得以靈活地操盤」（2021，頁 102）。她亦指出，這個轉變影響了藝術生產，因為從那時起到 2000 年代，援助人員構成了在地藝術市場的絕大部分。和援助機構一樣，許多展覽概述也圍繞著記憶、和解與療癒等主題。儘管這些議題影響了藝術生產，境外的文化機構「為培訓、藝術創作和在地公眾更開放的交流提供了可能性」，這些可能性成了「形構藝術的另類場域……有別於皇家藝術大學的課程體系」（2021，頁 103）。

正是在這樣的發展背景下，在一些藝術生產與教育的開放空間與可及性裡，里諾、梅塔與普朗索敦在 2010 年代展開了他們的藝術生涯。

烏茲·里諾與沙沙藝術計畫

烏茲·里諾是藝術家、策展人、教育者，以及「藝術反叛者」（Stiev Selapak）團體的創始成員之一。[1] 許多「藝術反叛者」的成員，包括里諾在內，是在 2006 年 9 月到 2007 年 6 月間在史戴芬·賈納（Stéphane Janin）於金邊的 Popil 藝廊舉行攝影工作坊相遇（Corey，2021）。2010 年，「藝術反叛者」開啟了沙沙藝術計畫（Sa Sa Art Projects），[2] 作為一個由柬埔寨藝術家運作的「具實驗性與批判性的當代藝術實踐空間」，在缺乏藝術教育基礎設施的環境中，以批判性討論提供當代藝術教育（Sa Sa Art Projects [a]）。

沙沙藝術計畫第一個家在白色大樓。自 2010 年到 2017 年白色大樓拆除為止，沙沙藝術計畫以在地、國際藝術家及當地社區居民交流的多面向流動為介入方法。這些流動形塑出一種綿延而延續的印象，也是今天里諾的作品和沙沙藝術計畫的哲學基礎。

里諾告訴我，「藝術反叛者」是被白色大樓及其社區的歷史脈絡啟發的。在那，沙沙藝術計畫發展了以可及性和參與為前提的實踐。里諾描述這個過程是「一種共同思考和挑戰彼此的開放討論」（2022）。其中一個讓里諾和沙沙藝術計畫團隊打開心房、對於如何介入他們的鄰居有著更高敏感度的案例，是《聲響之房》（The Sounding Room，2011）。

沙沙藝術計畫與英國藝術組織「次要事件」（incidental）合作的《聲響之房》是一個長達兩個月的沉浸式聲響與音樂環境作品。其中包含即興表演和特別活動，鼓勵來訪者參與自發性、合作性的表演，這也包括工作坊和講座（Sa Sa Art Projects [b]）。回想這個計畫，里諾說：「這對社區來講蠻有挑戰的，因為這個作品很不一樣，也很怪。大家不知道如

何回應或加入。」（2022）當沙沙藝術計畫和居民兩方的世界相遇，讓沙沙藝術計畫能去適應、理解他們鄰居的心理狀態，讓團隊能更好地去發展他們促進鏈結機會的能力。後來當沙沙藝術計畫搬至新據點 350 街，他們透過 Pisaot 駐村計畫[3] 及藝術課程持續將這樣的觀察作為一種藝術生產的方法學。

在遷離白色大樓時，他們自問了一些批判性問題，像是：我們服務誰？我們要接觸哪些人？由於許多他們過去的夥伴和觀眾都伴隨著拆遷而四散，他們決定盡其所能，專注在藝術課程和 Pisaot 的經營，目標接觸新銳藝術家和學生。

白色大樓時期，藝術課程的主題多為臨時安排設計的。到 350 街後，他們劃定了明確的課綱，並隨著時間推移，拓展成三種課程：科威·森南（Khvay Samnang）開授的當代藝術班、林·索科謙李納（Lim Sokchanlina）教紀實與當代攝影課，以及里諾和普朗索敦·歐克合開的「給藝術家的英文工作坊」。為期 12 週的當代藝術班是一套複合媒材課，涵蓋藝術創作的步驟，包括觀念優勢視角（conceptual vantages）。因此，這門課也邀請其他領域的客席講者，例如藝術史、人類學及政治學，接觸多元的批判性觀點。紀實與當代攝影課也有類似的架構和多領域方法，培養學生找到自己聲音和發展新作的能力。而「給藝術家的英文工作坊」除了教授英文，也結合了里諾的視覺藝術知識和普朗索敦的表演藝術知識，讓學生以英語為途徑來理解藝術界。課程內容包括如何書寫並談論藝術、自己的實踐及影響他們的藝術。每堂課都圍繞著一件藝術作品來展開團體討論，同時練習口說及拓展學生對藝術的世界觀。現在在 350 街，Pisaot 駐村計畫不再錨定於與白色大樓有關的藝術研究與生產製作，而發展成一個以金邊為研究場域並擴散出去的藝術參與。在新冠疫情期間，由於全球旅行限制，Pisaot 駐村成為另一個指導、陪伴新銳柬埔寨藝術家的管道。

貫穿沙沙藝術計畫的教育課程及 Pisaot 駐村的脈動是：投資藝術家和社群權力關係之間的觀察與思量，及其如何被轉化為藝術再現的場域。針對這點，里諾說：

我們試著提升學員如何參與介入社群與社區的意識，讓他們不只是創作作品，僅止於放到展覽裡，然後就沒了。我們要求他們要超越這樣的思考，區辨並且認可自己藝術家的身分，而非社會工作者或社區工作者。我們得要認知：身為藝術家，我們在自己的限度中能做到什麼，而超越只是做藝術這件事。同時，必須挑戰自己，考慮過程、我們的角色，及其能動性（agency）。

最後，當作品完成並發表出去後，它如何回頭和社區或社群產生關係？他們有看到你的作品嗎？他們怎麼想的？你有進行對話嗎，你有再回去介紹作品並獲知他們的觀點嗎？在藝廊的脈絡之外，這要如何被保留在學習的循環裡，並把注到將來的研究發展？你其實有好多種方法可辦到這些事（2002）。

透過這些計畫與行動，里諾和整個沙沙藝術計畫團隊培育了一個新的藝術家世代，植入一種以批判性觀察和他們與自己環境、周遭社群交流的共鳴流動，去形成多元領域的藝術實踐。

孟·梅塔與獨立社群空間

孟·梅塔的藝術職涯始於沙沙巴薩克（SA SA BASSAC），[4] 自 2013 年到 2017 年擔任社群計畫經理，她將沙沙巴薩克與藝術及非藝術背景的觀眾連結在一起。

當她成為一名獨立藝術經理人與策展人，她的工作展現了對建立連結途徑的興趣。2017 年以來，梅塔發展了三個獨立的新計畫：「當代藝術空間之旅」（Contemporary Arts Space Tours）、社群空間「我的地方」（Kon Len Khnhom），以及藝術資源之家「屋頂」（Dambaul）。透過這些計畫，梅塔為當代藝術社群和其他創意領域間建立了橋梁。

「當代藝術空間之旅」起源自沙沙巴薩克名下，在梅塔離開後成為她的獨立計畫。旅遊導覽模式的服務對象從國際訪客轉為以當地學生為主。學生只要支付交通費用就能免費跟著梅塔，參與導覽，而其他參與者則要付費。改版的導覽行程會參訪五個機構：沙沙巴薩克、爪哇創意咖啡館（Java Creative Cafe）、梅塔之家（Meta House）、波法納影音中心（Bophana Audiovisual Center），以及法國駐柬協會（French Institute of Cambodia）。梅塔不把這個導覽當做只是度過一天下午的有趣方法，而是視為拓展藝術生態系統的策略：

我做的每件事都是關於質，而非量。我相信只要有十個人，就能將藝術空間的消息傳播出去。這個導覽是一種製圖（的形式）。一旦你知道這個空間，你就能再訪。我的背景是商業管理，因此我總是以拓展藝術的觀點來思考（2022）。

經過長達一年向學生介紹金邊一些主要藝術機構，她開始找一個空間來訓練學生接手導覽的任務，因而成立了「我的地方」。以高棉語命名的「我的地方」是她第一次管理自己的空間，踏出她生涯極為重要的一步，對藝術社群也具同樣意義。這裡也是讓學生、藝術家和研究者能有所發揮之處。

在沙沙巴薩克，她和旺莫利萬計畫（The Vann Molyvann Project）的建築學生建立起關係，當時他們在藝廊空間用模型和建築設計圖稿辦了一個演進式（evolving）的展覽。梅塔主動接觸兩位該計畫的學生，請他們導覽，並從他們那裡了解到，對建築學生而言，由於社會障礙以及缺乏空間，要完成他們的計畫並非易事。知道這個情況後，梅塔決定將「我的地方」提供給他們免費使用。作為交換，學生會進行公開講座，介紹他們的計畫並協助、支持活動舉行。「我的地方」也辦理工作坊並發展長期和短期的駐村計畫。如同梅塔所說明：

我不想要只做藝術家駐村，因為他們已經在這裡了。我想要做點不一樣的事情，填補空缺。因此，我們辦理策展人、研究者〔和創意領域〕的駐村。「文化」（Wapatoa）[5] 的創辦人就參與了「我的地方」辦理的駐村。最後，每位參與者都要給一場講座，分享他們的發展。

透過為藝術和創意社群的人們創造一個屬於他們自己的社群空間，梅塔開啟了思想自由流動的大門。

花了六年的時間投注心力於觀眾發展和知識分享，她決定成為一名策展人。同時，他的前導師艾林（Erin Gleeson）決定永久結束沙沙巴薩克的營運。在沒有任何機構化路徑能成為策展人的情況下，梅塔向艾林提議接手沙沙巴薩克的資源中心留下的書籍，以拓展她的知識，「你得做個選擇。你可以到海外學習，但，對我來說，（當代柬埔寨藝術）就在我眼前，就在這。」（2002）艾林欣然地將書留給了梅塔。

藝術資源之家「屋頂」之所以獨特，是因其館藏專門聚焦當代藝術，並收藏了許多在柬埔寨國內其他地方都很難找到的書籍。即便這個藝術資源之家是為了推動梅塔的策展生涯而創立

的，它保有跟「當代藝術空間之旅」和「我的地方」同樣的「社群」精神。當里諾和普朗索敦在尋找一個可以進行「給藝術家的英文工作坊」的空間時，她便提供了「屋頂」。這讓工作坊有了家，也讓參與者有機會接觸到藝術書籍。2002 年，「屋頂」搬遷到新的地點，該棟建築物也是影像製作公司「反檔案」（Anti-Archive）以及其他創意辦公室所在。這讓藝術資源之家加入了創意領域的聚會點，促進了當代藝術和影像社群之間交流的可能性。

歐克 & NATYARASA 舞團

普朗索敦・歐克是一名藝術家、教師、作家及創意製作人。人們喚他「高棉舞蹈新銳」，因為他創辦柬埔寨第一個同志高棉古典舞團「歐克 & NATYARASA」，又同時引介了「古老先鋒派」（Prumsodun Ok 官網）。普朗索敦在加州長灘由柬埔寨雙親扶養長大，青少年時期開始跟蘇菲林・奇姆・夏皮羅（Sophiline Cheam Shapiro）學習高棉古典舞蹈。之後，他在長灘的高棉藝術學院（Khmer Arts Academy）教課。2015 年，他領悟到自己幾乎不可能會遇到任何一位願意投入這種藝術的學生，不久後便辭去教職。然而，在他獲得 MAP 獎助計畫（Monetary Award Program）而製作的《深愛的》（Beloved，一部藉由男同志舞蹈身體來描繪 13 世紀柬埔寨歷史上性愛儀式的當代作品）的經驗中，他找到了回柬埔寨定居的路，並成立了自己的舞團（Escoyne，2019）。身為舞團創辦人及總監，普朗索敦擔起責任，以師徒制的模式將高棉古典舞蹈的傳統編入當代實踐。如此一來，他創造了關係網絡，讓他學生的個人、專業與創意上的發展變得可能，並使他們能夠影響、改變社會及形塑社群。

舞團由兩群不同程度的舞者所組成：初階舞者與專業舞者。初階舞者發展他們的技巧和舞台表現，在演出時會獲得工作津貼。而專業舞者則是舞團全職成員，有正職底薪和演出工作費。平日訓練在普朗索敦家的客廳進行，混合了不同階段的課程，包括只給專業舞者或初階舞者的專堂。專業舞者培訓初階舞者，而普朗索敦則會教授給專業舞者們藝術形式背後關於歷史、理論和概念論（conceptualism）的進階知識。他的課程融合了正典的傳統舞碼，以及他從流行音樂和外國民間故事等看似截然不同的影響中所汲取的原創作品。

儘管所有舞團成員都是男同志，他們的社經地位和教育程度卻不盡相同。這造成了師徒制關係的獨特向度，讓普朗索敦的角色延伸到舞蹈教育以外。就這點，普朗索敦說：

有時，我得給我的學生某種他們在柬埔寨無法獲得的教育，因為……我們的體制素質非常低落。有很多東西缺失了。我除了教舞，也教歷史、職業倫理、領導力、還有培養他們的品格。

要發展這種特質，基本要件就是要有勇氣。作為一個公開出櫃的同志舞團，普朗索敦知道不管他們去哪，他們都會遇到各種不同意見。因此，他需要舞者們不會在第一次遇到嘲笑、奚落時就逃跑，而是繼續跟隨這個旅程。如他跟我分享：

做真正的你自己，在脆弱之處被看見，需要很大的勇氣。當人們攻擊你……他們在攻擊的是你的本質……因此，我要求我的舞者們要真正鼓起勇氣與誠信，透過舞台跟媒介，將自己是誰展現出來……。我，身為一名男同志、一名美國人，我感到自己在對抗兩種被抹除的歷史。一方面我們有赤軍的種族滅絕，幾乎摧毀了這個傳統。另一方面，在美國有人類免疫缺乏病毒／愛滋病流行感染，幾乎抹除了 LGBTQIA+ 社群中一整個世代的領導者、思想家和行動者。

勇氣意味著誠實，意味著分享、給予、愛，也意味著我夥伴們的韌性——*LGBTQIA+* 社群成員的韌性。我需要我的舞者們有那樣的勇氣，逆風而上，理解自己是誰，並與世界分享（*2022*）。

在柬埔寨混合不同社會經濟與教育背景的男同志中，透過藝術發展來促進個人發展，普朗索敦組織了由下而上的社會架構，操演能動性來影響社會觀感並形構社群。

結語

在視覺藝術、藝術管理和舞蹈的面向，里諾、梅塔與普朗索敦標示出柬埔寨藝術生態系統通往連結、穩定與成長的新路徑。他們聚焦於教育、學生以及社群，抵拒機構的僵化，在關懷中建立具彈性、由下往上的網絡，得以永續。

1. 「藝術反叛者」團體最初創立時的成員包括：凡帝・拉塔納（Vandy Rattana）、恒・拉吳甫（Heng Ravuth）、科威・森南（Khvay Samnang）、鞏・佛拉克（Kong Vollak）、林・索科謙李納（Lim Sokchanlina）以及烏茲・里諾。
2. 目前參與該計畫的創始成員包括科威・森南、林・索科謙李納以及烏茲・里諾。
3. Pisaot 是一個提供給柬埔寨當地和來訪藝術家的實驗性藝術駐村，可長達六到八週。
4. 沙沙巴薩克是沙沙藝術計畫的姊妹組織，由「藝術反叛者」團體與策展人艾林・葛林森（Erin Gleeson）共同創立。活躍於 2011 至 2018 年。
5. *Wapatoa* 在高棉文的意思是文化，是英語與高棉語的雙語網站，提供包括藝術、健康、事業、財經及其它主題的內容給柬埔寨年輕族群。

* 為求簡潔與清晰，訪談節錄經過些微潤飾

參考資料

1. Corey, P. N. (2021). *The City in Time: Contemporary Art and Urban From in Vietnam and Cambodia*. University of Washington Press: Seattle.
2. Chandler, D. Cambodia: A Historical Overview. *Asia Society*. Available from https://asiasociety.org/education/cambodia-historical-overview [Accessed July 3, 2022].
3. Cravath, P. (1986). The Ritual Origins of the Classical Dance Drama of Cambodia. *Asian Theatre Journal*, 3 (2), 179-203. Available from https://doi.org/10.2307/1124400 [Accessed July 3, 2022].
4. Edwards, P. (2007). *Cambodge: The Cultivation of a Nation, 1860–1945*. Honolulu:University of Hawai'i Press. Available from https://www.academia.edu/3394254/Cambodge_The_Cultivation_of_-a_Nation_1860_1945 [Accessed July 3, 2022].
5. Escoyne, C. (2019). Why Prumsodun Ok Founded Cambodia's First Gay Dance Company in His Living Room. Dance Magazine. Available from https://www.dancemagazine.com/prumsodun-ok-natyarasa/ [Accessed June 26, 2022].
6. Khleang, D. (2022). *Interview with Moeng Meta*. May 30, Phnom Penh.
7. Khleang, D. (2022). *Interview with Vuth Lyno*. June 27, Phone Call.
8. Khleang, D. (2022). *Interview with Prumsodun Ok*. June 29, Phone Call.
9. Muan, I. (2001). Citing Angkor: The 'Cambodian Arts' in the Age of Restoration 1918-2000. PhD Thesis: Columbia University. Available from https://www.studykhmer.com/videos/muan_citingangkor.pdf [Accessed July 3, 2022]
10. Muan, I. (2005). Playing With Powers: The Politics of Art in Newly Independent Cambodia. *Udaya: Journal of Khmer Studies*. 6, 41–56. Available from https://angkordatabase.asia/libs/docs/03_Ingrid-Muan_UDAYA06.pdf [Accessed July 3, 2022]
11. Nelson, R. (2017). Modernity and Contemporaneity in "Cambodian Arts" After Independence. PhD Thesis: University of Melbourne. Available from https://findanexpert.unimelb.edu.au/scholarlywork/1474709-modernity-and-contemporaneity-in-%22cambodian-arts%22-after-independence [Accessed July 3, 2022].
12. Nelson, R. (2018). 'The Work the Nation Depends On': Landscapes and Women in the Paintings of Nhek Dim. In: Whiteman, S. et al. (2018). *Ambitious Alignments: New Histories of Southeast Asian Art, 1945–1990*. Power Publications: Sydney. 19-45.
13. Nguonly, L. (2005). Needs Assessment for Art Education in Cambodia. In Meleisea, E. (2005). *Educating for creativity: Bringing the arts and culture into Asian education*. Bangkok: UNESCO, 82-83. Available from https://unesdoc.unesco.org/ark:/48223/pf0000142086?posInSet=7&queryId=99d4153c-565b-4a01-b0ac-9dcc26d05730 [Accessed July 3, 2022].

14. Ok, P. (2018). The Serpent's Tail: A Brief History of Khmer Classical Dance. Available from https://www.academia.edu/36957739/THE_SERPENTS_TAIL_A_BRIEF_HISTORY_OF_KHMER_CLASSICAL_DANCE [Accessed July 3, 2022].

15. Opertti, R., Kang, H., and Magni, G. (2018). *Comparative Analysis of the National Curriculum Frameworks of Five Countries: Brazil, Cambodia, Finland, Kenya and Peru.* UNESCO IBE. Available from https://unesdoc.unesco.org/ark:/48223/pf0000263831?posInSet=5&queryId=99d4153c-565b-4a01-b0ac-9dcc26d05730 [Accessed July 3, 2022].

16. Petrossiants, A. 2021. The Art of Mutual Aid. e-flux. Available from: https://www.e-flux.com/architecture/workplace/430303/the-art-of-mutual-aid/ [Accessed July 3, 2022].

17. Prumsodun Ok. (no date). Available from https://www.prumsodun.com/copy-of-home [Accessed July 4, 2022].

18. Sasagawa, H. (2005). Post/colonial Discourses on the Cambodian Court Dance. *Southeast Asian Studies*, 42 (4). 418-441. Available from https://kyoto-seas.org/pdf/42/4/420403.pdf [Accessed July 3, 2022].

19. Sa Sa Art Projects. (a No Date). Available from https://www.sasaart.info/about.htm [Accessed July 3, 2022].

20. Sa Sa Art Projects. (b No Date). The Sounding Room. Available from https://www.sasaart.info/projects_thesoundingroom.htm [Accessed July 4, 2022].

21. Turnbull, R. (2002). *Rehabilitation and preservation of Cambodian performing arts: final project report.* UNESCO Office Phnom Penh: Phnom Penh. Available from https://unesdoc.unesco.org/ark:/48223/pf0000149285 [Accessed July 3, 2022].

22. Whitely, M. 2021. Why 'Mutual Aid'? – social solidarity, not charity. Open Democracy. Available from https://www.opendemocracy.net/en/can-europe-make-it/why-mutual-aid-social-solidarity-not-charity/ [Accessed July 3, 2022].

2018 Pulima 藝術節，財團法人原住民族文化事業基金會提供。

翻轉十年，Pulima 藝術節
的定位與流變

江政樺

歷經 1980 年代臺灣原運和本土思潮，「主體性」成為原住民創作及策展的核心，藝術家的實踐則交雜出現於眾類型藝術、工藝或設計領域。以「原住民族」為服務對象的各種官、民文化機構，亦為原住民藝術發展的重要推力。[1]

然而，除了經常與之疊行的人類學研究，原住民藝術獲得學界及藝評的關注時間並不長，其定位遊走於「原始藝術」、「族群藝術」、「傳統藝術」、「現代藝術」與「當代藝術」分類之間。30 年來，隨著一代代原住民藝術家現身，從創作意識的流動、技術的表現，不斷帶動臺灣原住民視覺藝術和表演藝術的變形與轉換。「原住民主導原住民藝術」的倡議也在全球原住民藝術合作／協作中形成。如今的原住民「當代藝術」、「表演藝術」仍在凝聚力量，挑戰藝術市場、書寫自己的位置。

Pulima 藝術獎及 Pulima 藝術節在上述環境中成立，由財團法人原住民族文化事業基金會（簡稱原文會）於 2012 年創辦。Pulima 藝術獎以「獎掖南島民族當代藝術之原創性，體現臺灣原住民族主體精神之創作，並促進臺灣原住民族與全球原住民族之合作對話關係」為宗旨，透過競賽和邀請展，兩年一度地呈現原住民藝術創作風貌。[2] Pulima 藝術節創設第一年，主要是 Pulima 藝術獎的延伸活動。2014 年藝術節與藝術獎分開策劃，藝術節委員會單獨成立，從主題研發、節目邀演均鎖定當代現象，並邀請創作風格成熟的音樂及表演作品。2016 年獎、節委員會再次合體，並行採用藝術總監／策展人制，朝向專業藝術節定位發展。[3]

Pulima 藝術節自 2014 年起邁向策展化，[4] 運用徵選、展示、表演、論壇等形式，和品牌操作試圖接軌主流市場。加上與南島語系多族的語言文化、全球原住民歷史處境相似，逐步與國際原住民藝術創作者、駐外單位、國際藝文組織等交往，並開展多項國際合作。

Pulima x YIRRAMBOI：相遇與敞開彼此的世界

與 YIRRAMBOI 墨爾本明日原住民藝術節（簡稱 YIRRAMBOI）合作的契機，緣起於 2016 年時任 YIRRAMBOI 創意總監雅各·波姆（Jacob Boehme）與 ILBIJERRI 劇團前任製作人班·格雷茲（Ben Graetz）來到臺灣拜訪。2017 年溝通合作模式期間，由於感受到彼此的差異及理解的匱乏，我改向 YIRRAMBOI 提出先以節中節（a festival within a festival）兩年交換計畫，從兩國原住民藝術節的互惠和展示對照開始，當時規劃八組藝術家將參與其中。隨後那高·卜沌（Nakaw Putun）接任 2018 Pulima 藝術節策展人，並獲時任台北當代藝術館館長潘小雪的合作支持，讓節中節的子題、交流藝術家人選及製作細節逐漸落實。

2018 年 YIRRAMBOI 在臺的策劃，著重呈現澳洲當代原住民藝術家關懷的身分認同、性別意識、歷史議題。抵臺的澳洲團隊，由長老 Uncle Larry 引領，為 YIRRAMBOI 開幕進行淨化儀式（Smoking Ceremony），以及兩位視覺藝術家葛蘭達·尼珂斯（Glenda Nicholls）、彼德·沃波斯-克羅（Peter Waples-Crowe）、以變裝皇后「伊蘭妮亞斯小姐」（Miss Ellaneous）身分來臺的班·格雷茲，以及新生代創作歌手艾麗絲·史凱（Alice Skye）等組成。2019 年前往墨爾本參與 YIRRAMBOI 的臺灣藝術家，包含前一年已與澳洲藝術家互動的東冬·侯溫、林介文、以莉·高露和變裝皇后大賽冠軍羅斯瑪麗（Rose Mary）。另外，2018 Pulima 藝術節媒合臺澳原住民編舞家 TAI 身體劇場和卡莉·雪柏德（Carly Sheppard）的駐村及共創計畫《赤土 Red Earth》也一同赴墨爾本參演。

YIRRAMBOI 和 Pulima 策展方法十分不同，源於兩國歷史處境、抵抗過程、主體認同的差異。2017 年由雅各策劃的 YIRRAMBOI 藝術節以明日（yirramboi，庫林族的布恩屋隆人和屋侖迪桀利人的共通語言）為名，採取「刻意抵抗、反抗機構帶有殖民背景的意識」[5] 將藝術家的作品與行動分散於不同區域、街道和市場。一種非結構、大量游擊式的原住民現身行動造成墨爾本市的震盪。而 Pulima 藝術節的策劃相對柔和，從讚揚原住民精巧的手藝與思維出發，取徑當代原住民議題，經由策展整合原住民藝術的時代變化。

兩節的結盟意欲突破原住民族在各自政治社會下的固著形象，也應證了原住民藝術由原住民主導的局面。這場合作不僅為了推廣原住民藝術，更企盼減少文化誤用的現象，同時反映原住民藝術作品的核心關懷：生態環境、少數的主體和歷史正義。在殖民殘局之後、兩國各自的原住民政策治理之下，東冬‧侯溫的作品《SMAPUX — 轉動的藥的力量》在墨爾本的展演更顯獨特：名為療癒，實則尖銳對照當代原住民處境。[6]

共同倡議主體現身與性別平權

真正的外在性（exteriority）是在凝視中禁止了我的征服。——列維納斯（Emmanuel Lévinas）

自 2016 年至 2019 年，Pulima 與 YIRRAMBOI 所建立的關係受文化差異、製作手法、政治風向而不斷調整和協商。在澳洲，非同一部族的創作者不能使用他族的音樂、圖像、故事，或代表其他族群表達立場。各種公開活動進行前，必須依據「澳洲原住民文化準則」由當地原住民族長老或代表，以傳統領域主人的身分為活動開場及致意。[7] 相較於臺灣，「泛原住民意識」的建構和解構過程，導致了完全不同的反抗路線。另一方面，臺灣、澳洲藝術家們與自身文化的距離及兩地策展空間的差異，也使得交流難以完全對等。當我們向彼此打開疆界，認知到彼此的差距，也發現了能共同參與的課題。其中，臺灣原住民變裝皇后大賽（Miss First Nation Taiwan），將彼此原住民社會中的性別議題作為焦點，超越族群、跨越性別（禁忌）的操演現場，至今仍是許多參與者津津樂道的回憶。[8]

臺灣過去以性別、酷兒作為操演主角的當代創作，在原住民藝術實踐與論述裡雖非主角，如今卻十分亮眼。林安琪行為錄像作品《紋面》(2014) 以膠帶封住嘴巴，麥克筆在臉上畫出泰雅女性文面，身體行為及當代手法回應了身體政治；[9] 蒂摩爾古薪舞集編舞家巴魯‧瑪迪霖《Uqaljai‧蛾》影像創作，藉由兩位同性舞者依靠和拉鋸彼此身體，突顯性別認知與族群認同之間交錯雙重的辯證性；[10] 著重陰性書寫的東冬‧侯溫「超脫二元性別的、模糊邊界的身體形象」；[11] 反思男獵女織傳統分工的 TAI 身體劇場 2016 年舞作《織布｜男人 X 女人》；阿督（Adju）音樂節的同溫關照，也為原住民藝術場域的性別創作與認同鋪陳出更大的論述空間。整體而言，臺灣從過去低調禁談，到同婚合法化的這條路途十分不易。也因此，2018 Pulima 藝術節 YIRRAMBOI 週間舉辦的臺灣原住民變裝皇后大賽正式把性別議題搬上檯面。為期一週的工作坊、排演和正式演出，由「伊蘭妮亞斯小姐」帶來一套完整的練習方法及流程，四位臺灣原住民變裝皇后參與交流。當四位皇后站在舞台上，一個集體歡慶性別自由的場域形成。我們歡呼邊緣力量走入當代藝術同時，也深知社會壓力仍在、挑戰沒有結束。[12]

多重中心的綻放、失衡與重組

近年各國藝術節均公開表達對原住民傳統領域、話語權的尊重，逐漸將原住民藝術的策展

權力交予具原住民身分的策展人。為了呼應當代趨勢，2020 Pulima 藝術節在邁入十年之際大幅改變了過往的活動結構：審視與部落的距離，摒棄過往集中於特定城市、場館、週期的策劃方法，轉而徵求回歸部落及地方的策展型計畫，將臺灣各個部落視為藝術場域。六位策展人除主導藝術家邀請、展示規劃與展演設計，也與策展顧問組成策展群，定出「*mapalak tnbarah* 路折枝」主題，並互相拜訪彼此的策展計畫，一同走訪新竹、屏東、臺東、花蓮各地及部落，讓每一位策展人的實踐和彼此關係的連結更加自由和緊密。[13]

如同評論人陳晞所言：「面對到原住民族當代藝術創作與策展在環境、語境和世代上的轉變，2020 Pulima 藝術節採取了不同於以往慶典式的組織方法。一種回應當代藝術之揉雜環境的方法。讓話語權回到策展計畫，以同盟關係之名共製的策展、而非一種英雄主義式的策展。讓源自各地的策展成果，集結到主流社會中的文化藝術場域，並作為一種新世代的倡議行動，是這次 2020 Pulima 藝術節面對當代策展與藝術節白熱化的環境中，走出一條令人期待的策展方法和路徑。」分散的操作結構弱化了 Pulima 藝術節的品牌推廣力，新興策展人獨立策劃、製作過程的艱辛不可言喻。但總體而言，這些擾動的作為帶出了更多可被談論的、關於原住民藝術的現實。

觀看 Pulima 藝術節十年之間的地理位置，曾出走臺北，往來於各美術館、藝文場所和部落場域，往返過程反映了鬆動權力場域的企圖。在整體藝文環境中，Pulima 藝術節的小眾和邊緣，反而佔據更有力的發言位置。歷屆策展人眼中，Pulima 藝術節是為不同世代、族群經驗的藝術家發聲、集體療癒的平台。[14] 而為了呼應機構內部、策展人和藝術家、觀眾的期待，Pulima 藝術節不斷解構自身定位，利用各種策展實踐反問「何為原住民藝術節？」

與 YIRRAMBOI 合作如是，轉型徵求地方策展計畫亦如是。如今，面對全球藝術市場因新冠肺炎面臨的震盪和萎縮，氣候變遷和生態環境的藝術倡議也在近年成熟。省思「原住民藝術節」扮演的角色和存在必要性，我想，或許是最緊要的功課。

1. 官方及機構推動的推力，見於高雄市立美術館「南島語系當代藝術發展計畫」（2007-2009）、原住民族委員會「原住民藝術家駐村促進部落在地就業 3 年計畫」（2009-2011），財團法人原住民族文化事業基金會「原住民文化藝術補助」（2011 至今）。其中的駐地、駐館與補助大大推動了原住民藝術的活躍表現。民間如 1991 年成立的「財團法人原舞者文化藝術基金會」、2002 年臺東金樽的「意識部落」，亦對於各種原民現身足具意義。

2. 2020 Pulima 藝術獎簡章。http://www.pulima.com.tw/Pulima/artaward202001.aspx。

3. Pulima 藝術節隸屬原文會業務，無策展、製作、行銷、票務等專業分工，而是由一名承辦人員撰寫採購需求並委外辦理。2013 年筆者進入原文會後接手 Pulima 藝術節策劃工作，籌組 2014 年藝術節委員會、負責主題研究、計畫提案、場地申請、演出委託、行銷採購，也同時規劃執行國際巡演及洽談國際合作。2016 年後得以外聘藝術總監或策展人，開始組成小組共同研發主題、進行節目策劃、邀請及製作，逐漸突顯藝術節的個性和定位。

4. 2014 Pulima 藝術節有意識地朝向表演藝術發展。主動研發主題，製作節目與尋求合作，在小而美的結構下完成開幕活動、三檔劇場節目、二至三檔音樂或戶外節目及閉幕活動。非藝術節年度則規劃國內外巡演工作，建置 Pulima Link 網站以累積藝術家資料庫、專訪和評論。2016 年引進紐澳作品及共製節目，與企劃推動「表演藝術新秀徵選」。2018 年因應經費縮減，除將「表演藝術新秀徵選」納入藝術獎競賽項目，改為藝術獎展覽規劃開幕和周邊活動，藝術節獨立完成兩項國際表演創作者來臺駐村及共創實驗，以及與墨爾本 YIRRAMBOI 明日文化藝術節的兩年合作計畫。2020 年的策劃方向，回應諸多藝術家回返部落，地方豐沛的創作能量逐漸成熟，推出新興策展人扶植計畫，轉型協力角色。此間各項規劃獲得紐、澳駐臺辦事處的大力協助，以及多個國際組織的合作邀請，為藝術節的節目研發建立基礎和資源。

5. 引自 2019 文化部愛丁堡藝穗節臺灣季線上論壇中，雅各·波姆的分享內容。

6. 東冬·侯溫與身路創作藝術工寮在墨爾本 Koorie Heritage Trust 演出作品《SMAPUX — 轉動的藥的力量》，除了表現日本殖民者、漢人（當中還有客、閩早已融入臺灣的複雜歷史情境）對臺灣原住民族的侵略及捆綁。身兼承襲傳統巫醫（Smapux）的東冬·侯溫，與澳洲視覺藝術家彼德·沃波斯 - 克羅（Peter Waples-Crowe）合作的幾天，「以醫療量力為 Peter 進行儀式，療癒 Peter 因與傳統文化脫離及失振所造成的傷痛」。時任 YIRRAMBOI 的製作人莊增榮認為此作突顯了各國原住民族遭遇的歷史傷痕與被治理的痛苦。因而也讓兩國藝術家和觀眾發生共鳴、產生更深刻的對話。

7. 自 1788 年 1 月 26 日白人進入澳洲，以及 1910 年始為期 60 年的白澳政策，造成原住民族語言流失、世代失根和文化斷裂，形成了複雜的原住民族殖民和變動史。澳洲原住民族語言多達 250 種，現僅剩 13 種尚未被列為「高度瀕危的語言」。澳洲原住民族自 1970 年起積極文化復振和爭取土地權，設立「澳洲原住民土地法庭」、「澳洲原住民土地基金」及明訂「澳洲原住民文化準則」，恢復澳洲原住民人權、土地管理及監督權利。澳洲土地上各場合發生之公開活動，依據該準則應邀請該活動地點之原住民族代表出席；各原住民族之間不得使用他族的文化產出內容如故事、歌謠、符號或文化產品，以保障各族智慧財產權。

8. 節中節計畫有關「性別平權」主題，實際上是來自雅各·波姆對於 LGBTQ+ 議題的重視，及延續 2017 年我與蘇達（2016 年藝術節總監）原訂的兩節共製方向。2018 年我與策展人那高·卜沌前往澳洲與 YIRRAMBOI 商議四組節目架構，並拜

訪班·格雷茲討論變裝皇后大賽的構想。雅各隨後也來到台北當代藝術館確認展示空間及內容，皆有共識促成臺灣原住民變裝皇后大賽的操辦。

9. 2014 Pulima 藝術獎專刊。

10. 2016 Pulima 藝術獎專刊。*Uqaljai* 是排灣語，指男性、雄性。《Uqaljai·蛾》影像作品曾獲 2016 Pulima 藝術獎入選獎。

11. 呂瑋倫，《陰性的顯像－關於原住民當代藝術的一種續寫的可能》，Pulima Link，http://www.pulima.com.tw/Pulima/0308_19121311453861763.aspx。

12. 雖然前期邀請原住民變裝皇后候選人、與 YIRRAMBOI 溝通策劃概念及形式都十分順利，然而活動執行前，原文會及當代館內部皆接受到高層關注而曾導致兩節的摩擦。即便順利舉辦，當時的行銷卻由低調政策並沒有引發對此議題的討論。

13. 2019 年，我與澳洲藝術委員會（Australia Council For The Arts）前國際發展經理蘿絲瑪麗·韓德（Rosemary Hinde）商討後續國際合作項目，選擇以雪梨雙年展作為 2020 Pulima 藝術節國際推廣重點。當時我們曾經談到原住民策展人才的不足，也意識到臺灣原住民策展人才培育和地方深耕的緊迫性。於是我開始設計策展人扶植方案，邀請 2018 Pulima 藝術節策展人那高·卜沌與臺南藝術大學藝術創作理論研究所博士班所長龔卓軍擔任藝術節顧問，共同完成策展計畫研發。受到疫情影響，原訂出訪雪梨雙年展行程被迫取消，我們更有時間專注地方與社群的藝術推廣。以一年為期，完成新竹、屏東、臺東、花蓮六地的踏查及展示工作，最後回到臺北空總臺灣當代文化實驗場，由策展團總召東冬·侯溫與原文會策展人樂諾斯策劃成果展。2020 Pulima 藝術節策展論述：http://www.pulima.com.tw/Pulima/1090331.aspx。

14. 蘇達（2016 年藝術節總監）表示 Pulima 藝術節不只是關照深耕於部落文化的創作者，也是屬於都市原住民透過藝術實踐連結自身文化的舞台。那高·卜沌（2018 年藝術節展人）則認為 Pulima 藝術節具有銜接國際、新舊的功能，提供眾人對話的空間。東冬·侯溫（2020 年藝術節策展團總召）賦予藝術節的定義，更是眾人面對歷史與現下各種創傷、衝突、矛盾的集體療癒空間。

策動表演性：
臺灣的舞動現場 ¹

《口腔運動：舞蹈博物館計畫》，2016，攝影：王弼正，臺北表演藝術中心提供。

張懿文

表演學者安德列・勒沛奇（André Lepecki）曾提到，舞蹈的身體性與演出的當下性，賦予視覺藝術家無限的想像力，特別是當代編舞家不斷嘗試新的實驗創作，以及當代藝術界對展演性——編舞性轉向的關注，讓這兩個領域一拍即合。[2] 舞動展演（dance and live art performance）在藝術界已然成為顯學。本文將以 80、90 年代的臺北皇冠小劇場實驗為背景脈絡爬梳臺灣舞蹈進入美術館的簡史並以臺北美術館為例，思考當代臺灣的表演現場，提出具有在地視野的觀察。

臺灣的傑德生舞蹈劇場——皇冠小劇場的跨界實驗

探討臺灣當代舞蹈進入美術館的濫觴，不能不提「皇冠小劇場」的跨界實驗。1984 年，甫從紐約大學舞蹈研究所學成歸國的平珩，欲效仿「後現代舞蹈」時期紐約跨界實驗的發生場域「傑德生舞蹈劇場」（Judson Dance Theater），[3] 成立了「皇冠小劇場」，利用簡單可移動式的座位，以黑盒子劇場形式吸引了藝文人士在此跨界合作。此時國家兩廳院還沒有成立，[4] 在一個創作仍被審查的時代，反而是這樣的替代空間提供了藝術家可自由發表創作的機會。

1989 年，皇冠小劇場成立「舞蹈空間舞團」，1990 至 1997 年的藝術總監是來自香港的彭錦耀，他引進當時最新潮的後現代編舞概念。而臺灣因為雲門舞集的關係，在 1984 年以前的技巧都是以瑪莎・葛蘭姆為主，但平珩從國外直接引進師資，帶來後現代如康寧漢、李蒙等技巧和接觸即興等課程，並舉辦編舞研習營，極力擴張當代舞蹈的視野。

1993 年，彭錦耀提出了「繞地遊」系列的構想，讓舞者走出劇場的黑盒子空間，進行「非典型」的戶外展演。舞者詹天甄，在松山車站以車廂進行《這廂有禮》，六節車廂有如六段旅程，探討信、望、愛、勇氣、死亡跟真理，搭配著嗅覺、視覺、聽覺、觸覺的感官體驗，如讓嬌小的舞者爬在車廂的上層行李箱上移動，又或在車廂塞滿了一些報紙、電腦、錄影機等障礙物，讓觀眾在「科技」和「資訊」間穿梭，而在突破劇場空間的限制後，竟然有觀眾是從窗戶爬進車廂來看演出。[5]

「繞地遊」系列演出也獲得臺北市立美術館的大力支持，讓動態演出穿插在靜態作品中：江秋玫的《捻花作羹湯》，在北美館的大廳，將煮熟百顆雞蛋作為物件，在地上排列整齊，舞者則站在高梯上，動作優雅地在看似危險的場景中舞動；[6] 而詹天甄也在北美館地下的玻璃庭園中演出《通天吼》，被玻璃環繞的地下室中庭，呈現出一個管狀的、半開放半封閉的空間，彷彿「那個時代被困在戒嚴裡，好像沒解開，很多東西都還是有一些壓抑的感覺」，[7] 舞者在爬架子時吼叫，暗示了人像動物般有著無法被馴服的能量，舞者的嘶吼聲被玻璃區隔起來，透過玻璃觀看的觀眾，雖然看見了但又與舞者有著物理上的區隔。如此目睹、卻又無法真正聽見何事發生的情境，編舞家欲以此暗示當時解嚴後的臺灣社會處境。

詹天甄也積極參與當時臺灣文化界的重要事件，如搶救蔡瑞月的中華舞蹈社活動；[8] 而蔡瑞月舞蹈社的編舞家蕭渥廷，也曾在 1995 年與勵馨基金會合作，於北美館演出《城市少女歷險記》，將美術館前的廣場中央設置了三層樓高的鷹架，舞者宛如陷入工業化都市叢林的雛妓，這些在鷹架中長達 55 小時的身體行為，暗示了表演行動外於劇場的濫觴，正是出自於對時代的反叛和控訴。80、90 年代藝術史關於表演的書寫雖以小劇場、行為藝術和噪音藝術為大宗，但舞蹈並未在社會議題參與和跨界實驗中缺席，上述這些跨界藝術實驗，也預示

了舞蹈進入其他藝術領域的先聲。

舞蹈與美術館——北美館作為臺灣跨域表演的領頭重鎮

視覺藝術脈絡下行為表演的實踐，早在 1966 年黃華成的「大台北畫派宣言」與「大台北畫派一九六六秋展」即可見端倪。然若以場館而論，1987 年北美館策劃的《實驗藝術：行為與空間展》，包含裝置、即興繪畫與行為表演（包含環墟劇場），是該館首次主動舉辦行為藝術之展覽，打破傳統媒材的藝術語彙，將身體、空間、觀眾及藝術作品併置為美術館內的有機體，也是新興藝術語言被展示在官方主流藝術平台上的起點。[9]

自 90 年代初始，當代藝術在歐洲發展出一種新類型藝術浪潮，探討人際關係及社會脈絡的互動，藝術史學者布西歐（Nicolas Bourriaud）在 1998 年的美學著作《關係美學》（Relational Aesthetics）中指出，藝術一直在不同程度上產生關係性，透過符號、形式、姿態或物件，在世界上製造同理心和分享，而「關係藝術」即是「一系列藝術實踐，以脫離整個人際關係及其社會背景的理論和實踐為出發點。」[10] 這些概念也在隨後 90 年代晚期至 21 世紀初期全球化的雙年展交流中很快傳到臺灣。

從 1998 年開始的台北雙年展，在不同時期展示了表演性質的批判作品，如傑宏・尚斯（Jérôme Sans）和徐文瑞共同策展的 2000 年台北雙年展「無法無天」，針對全球混合文化，邀請觀眾和藝術家同步演出的現場經驗探討，眾多參與式作品也標誌了「關係美學」概念在台北雙年展的初試啼聲：如當時讓北美館上社會新聞的鄭淑麗《流液》，以丹麥色情科幻片試鏡會的方式，讓演員甄選演出參展；林明弘透過桃紅印花被單圖樣將公共空間轉

化為私人客廳空間；蘇拉西・庫索旺（Surasi Kusolwong）讓觀眾在美術館長廊的錢箱投入 20 元來挑選產品帶走；李明維的《壇城計畫》要參與者攀爬上木梯；爾溫・烏爾文（Erwin Wurm）的《一分鐘雕塑》讓觀眾自己變成雕塑；又或是張夏翡結合錄影、舞蹈表演和裝置的作品。

李明維從 1988 年在惠特尼美國藝術博物館以個展《驛站》（Way Stations）初試啼聲後，即以「觀眾參與」聞名。2015 年北美館與東京森美術館（Mori Art Museum）合辦了《李明維與他的關係：參與的藝術》，可謂標註北美館「表演進入美術館」實驗的高潮。此展不僅帶入 2014 年由策展人片岡真實（Mami Kataoka）於森美術館所策劃的同名展覽，也為北美館創作新作《如實曲徑》（Our Labyrinth，2015），並同時展出了其他藝術家「思考『關係』的作品」。如將凱吉對後現代舞蹈的影響及卡布羅的行為藝術等的脈絡帶入，並加上臺灣藝術家吳瑪悧、林明弘等人針對環境行動與動態裝置互動的作品，提供兼具在地及全球視野的當代藝術系譜，回應了 2014 年由布西歐所策劃的台北雙年展，一時之間引發臺北藝壇對參與式藝術的熱烈討論。

2016 年，由臺北表演藝術中心主辦，協同北美館合辦的《口腔運動：舞蹈博物館計畫》，由藝術家兼策展人林人中策劃，邀請法國「舞蹈博物館」[11]總監波赫士・夏瑪茲（Boris Charmatz）來臺交流，可謂當代臺灣策展舞蹈轉向的起頭案例之一。而同年的台北雙年展「當下檔案・未來系譜：雙年展新語」，又更明確揭示了北美館的表演性路徑，策展人柯琳・狄瑟涵（Corinne Diserens）以知識考古學的方式，在展覽中安排一連串以身體表演為主的作品，[12]演繹了如何透過活生生的肉身，來挑戰美術館脈絡之中參與者的視角和觀點，並進行如策展人所說的「演繹檔

案」（performing archive）或「演繹回顧」（performing the retrospective），為視覺藝術雙年展機制開啟另一種可能性。[13]

狄瑟涵在該屆雙年展中提出將文獻活化的概念，將美術館視為穿梭在歷史、社會、文化文本的知識平台，欲透過現存的檔案趨近未來的知識系譜，當表演被納入雙年展，藝術家與舞者自身的身體史表達，更成為一個「活的文件檔案」（living archive）。正如表演藝術學者黛安娜・泰勒（Diana Taylor）在《檔案和表演劇目》[14] 中所說的：在手勢、動作、口語、舞蹈，和音樂等不同的表演形式中，「體現的記憶」（embodied memory）將歷史進程中被文字紀錄所遺忘的知識，保留在身體的經驗傳承之中——表演就是一個「活的歷史」，正適合被放置在美術館「收藏藝術史」的脈絡之下。

在這些潮流中，北美館的館內策展人蕭淑文也策劃一系列如《愛麗絲的兔子洞》（2015）、《社交場》（2017）、《藍天之下》（2020）、《現代驅魔師》（2021）等涵括了各式各樣表演的「活展覽」。蕭淑文表示，[15] 這些「活展覽」雖然還是放在展覽的結構之下，但是「身體性」並不是 21 世紀才有的，過去藝術史上的達達、行動繪畫、未來主義到後來的身體藝術，都有反體制的特質，因抗拒物質性而無法被收藏。而蕭淑文認為當代的現場藝術，因為呼應了當代的社群媒體文化，反而更適合在機構內發生，符合當下社會的奇觀文化。

2016 台北雙年展，在薩維耶・勒華（Xavier Le Roy）與機構的合作對話中，蕭淑文觀察到他嚴謹的創作方法，包括徵選舞者的過程除了工作坊外，還有與每位徵選者一對一面談，去「回顧」他們的個人記憶與歷史，使用了當代藝術透過回顧藝術史的「再詮釋」手法。蕭淑文回憶某晚，她跟勒華提到他的「舞蹈」，

結果勒華為此反駁，強調其作品並不是舞蹈，「舞蹈只是作為『素材』」，是「在一個展覽的架構」裡面。[16] 勒華說：「你們開館我就開始（表演）了，不需要預約特定時間才能觀看到演出，而觀眾可以在展覽空間中來來去去，所以《回顧》就像其他藝術品一樣具有特殊性，只有在參觀者在場的情況下，作品才會發生。」[17] 勒華的一番話也讓蕭淑文開始思考，藝術家如何精確地思考，即使是停頓的動作，也是一個物件，因而重新定義展覽。

蕭淑文相信，「活展覽」之所以能夠觸動人心，是因為觀眾更容易感受在眼前活生生發生的行為，成為參與者而非旁觀者；而對勒華而言，他關注的是表演在展覽中呈現的概念，作品已超越「舞蹈」，而成為視覺藝術展覽中概念下的完成品。勒華《回顧》在臺灣的展演似乎也回應了，當代歐美「非舞蹈」和現場藝術的實驗如何在近十年內影響了臺灣的跨域展演。而在北美館展出《回顧》期間，勒華與眾多臺灣舞蹈工作者（如林人中、林祐如、蘇品文、陳彥斌、鄭皓等）長時間的合作包含工作坊和相關探討，也因此有更多機會與臺灣藝術家切磋交流。

從 80、90 年代皇冠小劇場的跨界實驗、北美館與表演相遇的歷史脈絡，到今日多樣化的跨界實驗，交織出臺灣當代跨界實驗多元的歷史背景、與全球化下持續進行的跨國交流，似乎也暗示了臺灣脈絡下的舞動現場，正在展開屬於自己獨特的篇章。

1. 本文為民國 110 年科技部新進人員專題研究計畫——「編舞轉向？從皇冠藝術節到臺灣當代跨域舞蹈」（計畫編號：MOST 110-2410-H-119 -001 -）之部分成果。

2. André Lepecki, "Dance Choreography and the Visual: Elements for a Contemporary Imagination", in Is the Living Body the Last Thing Left Alive? The New Performance Turn, Its Histories and Its Institutions, edited by Cosmas Costinas & Ana Janevski, Sternberg Press, Berlin 2017, pp. 12-19: pp. 18-19.

3. 1970 年代初期，紐約市的舞者開始了後現代舞最重要的舞蹈運動——傑德生舞蹈劇場（Judson Dance Theater）。這群後現代編舞家包含伊凡‧瑞娜（Yvonne Rainer）、史帝夫‧派克斯頓（Steve Paxton）、露辛達‧柴爾茲（Lucinda Childs）、翠莎‧布朗（Trisha Brown）、梅爾蒂斯‧孟克（Meredith Monk）等人，他們受到康寧漢隨機結構編舞方式的刺激，同時也受到西岸編舞家安娜‧哈布林（Anna Halprin）及西蒙‧佛堤（Simone Forti）等人的影響，演出重視過程，結果並不重要，往往一天就有無數場實驗性濃厚的演出，以此重新定義何謂舞蹈。

4. 國家兩廳院於 1987 年啟用。

5. 2021 年 7 月 11 日電話訪談詹天甄。

6. 平珩，〈說舞團：就是要無所不能！〉，《皇冠雜誌》796 期，2020 年 6 月。

7. 2021 年 7 月 11 日電話訪談詹天甄。

8. 詹天甄在 1994 年保衛蔡瑞月舞蹈社的「1994 台北藝術運動」中，和編舞家蕭渥廷一起懸吊高掛在 15 層樓高的天空，參與《我家在天空》行動舞碼。

9. 2013，《編年‧卅‧北美》。臺北：臺北市立美術館。頁 32。

10. Bourriaud, Nicolas. Relational Aesthetics [English edition], Pairs: les presses du réel 2002. pp15, 113.

11. 夏瑪茲於 2009 至 2018 年間擔任雷恩國家編舞中心（Centre Chorégraphique National de Rennes et de Bretagne）總監。在任期間，他將該中心改名為「舞蹈博物館」。

12. 如薩維耶‧勒華（Xavier Le Roy）的《回顧》、林人中的作品《二十世紀舞蹈史，在亞洲》，以及與伊凡‧瑞娜（Yvonne Rainer）相關的研究作品等。

13. 關於此展覽的討論，請參看：張懿文，2020。〈舞動展覽：臺灣美術館中策展的表演轉向〉，《策展學／Curatography》第三期《策動表演性》。全文參見 https://reurl.cc/AK17gd

14. Taylor, Diana. 2003. The Archive and the Repertoire：Performing Cultural Memory in the Americas. Duke: University.

15. 2021 年 12 月 1 日訪談蕭淑文。

16. 2021 年 12 月 1 日訪談蕭淑文。經作者 e-mail 通信與勒華確認內容。

17. 2021 年 12 月 29 日勒華與作者在 e-mail 通信中的補充說明。

When Shows Must Go On-line：視覺介面的框架及其擴延

訪談　　　　整理

王柏偉　　唐瑄

亞當計畫《FW：牆壁地板視窗動作》，2020，
臺北表演藝術中心提供。

2020、2021 年因全球疫情限制人流物流的跨國／區移動，改變過往亞當計畫強調在場互動、以深化亞洲藝術家與場館間人際連帶的模式。將展演活動線上化的同時，亦藉此反思藝術如何回應當代網絡構成、網路文化空間之中的生產模組與意義。

本文主要針對 2020 年亞當計畫「萬事互相效力」（An Internet of Things）網路藝術計畫中兩個演出系列：《FW：牆壁地板視窗動作》、《我的瀏覽紀錄》進行討論。前者透過會議視訊軟體（Google Meet），將表演者的動作框限於鏡頭之中，由此疊合線上與現場的空間，進而體現隔離情境下的生存狀態；後者則是以講座式展演的形式，觀看藝術家在不同平台、軟體等數位介面之間，訊息的展示型態與串流方法，處理後數位時代資訊與經驗生成的關係。

整體來說，在疫情隔離的情境下，策展人林人中一方面用軟硬體的技術性框架作為表演者的指令，反之突顯出在數位網路時代，種種技術條件作為現今生活的基礎建設和基本需求。人們早已進入「後數位」的存有狀態，「網際空間」（cyber space）不單只是隱喻，而是物理上的實在，擴充現實／虛擬各自的疆界。

《我的瀏覽紀錄》：演算邏輯下經驗─知識的生成差異

俗語說「網上衝浪」（surfing the internet），以具象化的方式形容上網瀏覽的行為，如同逐浪般持續進行，穿梭在各式各樣的超連結之中。《我的瀏覽紀錄》從網路拓樸的視角思考「互聯網」如何服務、登入、檢索、引導人們理解事情的路徑，藉由不同的藝術家展示自己搜尋引擎的知識軌跡，建構出一張張由眾多視聽資訊集結而成的網際地圖。

然而，如果仿照上述藝術家的瀏覽紀錄在自己

的瀏覽器輸入相同關鍵字，可能被引導到不同搜尋內容與條目排序，原因在於演算法所建構的數位資訊世界因人而異。每個人的演算法世界是不同的，資訊也並非同質的。在全球網際空間中沒有一個人們想像的共有世界，只有演算法組織的客製化世界，所及所見皆被不可見的數據與後台運算所包圍。

建立在個人經驗而不存在一個集體共有的世界，更具體的說法即「同溫層效應」（echo chamber effect）。

在此區分知識──經驗／經驗──知識的生成差異，2000 年之後全球網際網路的興起與普及，改變過往「讀萬卷書，不如行萬里路」、「路長在嘴巴上」這種強調身體力行去習得知識的模式。取而代之的是，透過一連串的網路搜尋獲取資訊，把資訊處理（information processing）變成知識的基礎。特別在面對瀏覽器時，若無法提供「關鍵字」，那將難以查詢到相關資料，意即在網路搜尋引擎的邏輯之下，假若沒有把問題轉成資訊的預備知識，那將不會產生與其相應的經驗，無法擁有任何你「原先不具有」的回饋。但必須強調，在此不是將「實體／虛擬」作為非此即彼的二分法判斷，而是描述當「經驗」與「知識」順序置換後產生的認識論差異。時至今日，林林總總的數位技術工具不僅僅是協助人們工作的機器，而是以「普適運算」（ubiquitous computing）的方式，擴展我們與各類事物的連結，並且可以即時、自動的適應當下的互動需求，形塑當代人自我認同與社會關係效力。

《FW：牆壁地板視窗動作》：虛擬／實體世界互補性的取消

同樣的，我們在面對《FW：牆壁地板視窗動作》（以下簡稱《視窗》）系列作品時，也會觸及到類似的命題。此系列以美國藝術家布

魯斯・瑙曼（Bruce Nauman）的單頻錄像作品《牆壁地板動作》（Wall-Floor Positions，1968）為基準點，觀看如今在「為視訊鏡頭表演」的語境下，藝術家如何測量身體的方向性與空間的關係。起初瑙曼在鏡頭中不斷變動姿勢、調整身體方位，實則意圖擾動對於「人類的動作往往與地平面呈現垂直狀態」的預設。《視窗》邀請 15 位藝術家將各自不同的議題與形象帶入作品中，但當策展人有意識地將「視窗」作為「唯一的溝通介面」時，潛藏的問題意識即為：我們是以何種介面來認識世界？坐在電腦面前的觀眾身處的世界跟表演者所在是同一個世界嗎？

舉例而言，一般在視訊開會／舉辦相關活動時，如果有人起身挪動到鏡頭以外的地方，畫面只剩他的肚子或部分身體時，我們並不會以為「他的肚子要跟我說……」或者認為「他現在一半的肩膀要表達……」，僅僅認定他只是單純挪動位置，這個行為跟當下討論的議題沒有直接關聯。在視訊會議的情境下，當對方離開畫面時，我們並不會真的以為他消失在這個世界上了，也不會將畫面本身「完全」等同於現實，螢幕介面（虛擬）跟現場空間（實體）兩者存在著相互補充的關係，影像世界／日常世界皆為整體的一部分。

但對於被疫情隔離只能藉由視訊鏡頭表達的表演者們，「視窗」就是他現實世界的全部跟本身。鏡頭下的影像空間跟現實生活空間被認定為同一物，因此觀眾在觀看時會預設鏡頭拍攝的東西會成為對象，而對象都需要有意義，兩者被高密度的濃縮一起，取消了彼此的補充性。《視窗》將所有的外部世界收束在單一的視覺影像介面，讓重點不再是內容為何，而是表演者的內容顯現了框架本身加諸其上的限制，人們被隔離的生活情境（Human Condition）化為實情而不單只是隱喻。

舉兩個例子幫助理解：例如當一個社群帳號沒有任何頭像，我們會下意識的懷疑他的可信度，因為「頭像」假定一個可以正確指涉的對象會出現在那樣的景框當中；另外也可以用「長輩圖」的邏輯來思考，有人常常笑稱長輩圖「圖文不符」，這背後隱含的意識是圖片跟文字應該要能互相解釋。後設一點來看，這樣的理解相當符合網路介面的使用習慣，因為在 UI（User Interface）／UX（User Experience）的概念裡，沒有前景與背景差異，都被整合成為一個沒有景深的表層。

「觸視」：視覺意義的共同在場

確切而言，亞當計畫因應疫情線上化加強了「視覺」作為介面的特質，與之同時，也反映出另外一種由「視覺」產生的遠距溝通模式。《視窗》其中一位斯里蘭卡藝術家 Venuri Perera [1] 的作品觸及了「觸視」的概念。一般理解「觸覺」的前提是「在場互動」，意味著無間距的實體接觸，反之「視覺」則表示相隔一段距離的「遠距互動」，那麼「視觸」是一種透過遠距視覺產生身體與情感經驗上共同在場的當代現象。作品中 Venuri Perera 身穿傳統女性服飾，將視訊鏡頭架設在一個富有文化意涵的公共空間當中，她從頭到尾凝視鏡頭並「擺弄」各種姿態，回應某種約定俗成的陽性文化觀看加諸在她以及女性身體印象的條規。此一行動是由視覺主導產生意義的過程，顯現了不同文化被形象化或視覺化的程度與範疇，甚至穿越螢幕「觸發」觀眾在視覺上的挑釁，發生「文化的差異透過一種視覺意義上的『摩擦』觸及到我們對南亞文化的認知」。[2]

由此可見，亞當計畫使用線上會議模式、搜尋引擎介面當成面對隔離的表演策略，思考與暴露通訊技術種種限制之際，亦反映出當今集體的「後數位狀態」。當「視窗、屏幕、介面」早已大量出現在生活周遭，而本文所提及的兩

系列作品,不單是回應疫情隔離的生存狀態,同時也對於表演的現場性提出疑問,當「遠距溝通」逐漸成為另一種常態,所謂的「現場」似乎也需要重新定義,以及透過螢幕所觸發的視覺是否也有共感的可能?

1. Venuri Perera 是表演藝術家,現居可倫坡。她的作品遊走在舞蹈、行為藝術與儀式之間,處理民族主義、父權制度、疆界及階級的暴力。她於 2008 年取得倫敦拉邦音樂舞蹈學院研究文憑,獲「Simone Michelle 編舞傑出成就獎」。她曾任 2016 年可倫坡舞蹈平台策展人及獨立藝術團體「The Packet」成員。

2. 王柏偉,〈「後數位」狀態下 建構逸出螢幕外的敘事 2020「亞當計畫」觀察〉,《PAR 表演藝術》,2020 年 10 月。

亞洲（們）調查札記

鄭得恩

余岱融 譯

I.

在新冠肺炎疫情期間，我接受了一個事實：藝術並非我們社會優先考量的事物。自我獲邀以酷兒的觀點來撰寫此文審視亞洲表演，就不斷自問：在今日（這個我們不知道疫情會如何結束的時刻）的表演脈絡中，「酷兒性」（queerness）是否能作為調查「亞洲」的一種方法，以及「亞洲」如何存在。

將烏托邦視爲不斷變動的流體（*flux*）相當有效，一種暫時的亂無章法（*disorganization*），在這種時刻裡，此地及現下被某種彼時和彼處所超越，不但可能，也該如此。
——荷西・埃斯特班・穆涅茲（*José Esteban Muñoz*）

自 2000 年代起，酷兒研究和亞洲研究的變化讓交叉分析能超越精神分析與性別展演，也觸及地緣政治的批判（姜學豪與黃家軒，2017）。兩者的結合表明了亞洲的複數性，打破過去將亞洲視為毫無具體面容的單一大陸視角。當我們迫切地尋找如何於正常性外「展演」烏托邦概念時，酷兒性就能真正起到作用。我全然無意將亞洲的酷兒性、亞洲的表演，或亞洲本身簡化成一種絕對的概念，但身為一名藝術家，我發現借用穆涅茲的概念頗具啟發。透過調查我們身在何處，將亞洲視為不斷變動的流體，將暫時的亂無章法當作一種條件。當我們認可自己處於「亂無章法」的狀態中，呼籲改變的任務就落在我們——藝術家的肩上，我們這些表演的製造者（maker）。

請容我「亂無章法」地撰述，行文之際的 2022 年 4 月初：我們切實亂七八糟。

II.

因為新冠變種病毒 Omicron，我的家鄉——香港，正經歷史無前例、長達兩個月的危難。醫院醫療量能超載，同時沒有足夠的太平間可以提供給亡者。商業活動暫停，運動、文化與居民活動中心無限期關閉。就跟 2020 年疫情剛開始時一樣，文化活動取消或延期再度讓許多文化工作者和自由工作者掙扎於生存邊緣。為了能計畫下一步，大家都在等待新政策的頒布，然而政策不斷、也不可避免地一直改變。以我個人為例，我為接下來計畫制定了至少五種替代方案，這並非特例，這是種新常態。

疫情已經進入一個新的階段了。猶記最初疫情從中國爆發時，許多西方國家並沒有對新病毒的嚴重性有所警覺，有些人認為它就是一種感冒。然而，許多東亞國家對這個狀況有備而來，提出適當的應對模式。這場全球公共衛生危機，迫使西方領導人面對他們所知稀缺的事實。他們得去適應一種和他們過往認知相異的新文化。例如，在向亞洲學習後，他們逐漸改變對口罩的看法；他們也比較了亞洲各地的例子（例如南韓），如何透過包括社交距離，甚至封城在內等新措施，來減緩病毒的危害。

自 2021 年起，許多國家紛紛引進並施打新冠肺炎疫苗。隔年，當 Delta 病毒變種為 Omicron 時，許多歐洲和美洲國家決定恢復正常生活，與病毒共存，好讓經濟機器能夠運轉下去。同時，亞洲因為擁擠的居住環境，加上非常不同的治理、社會和文化結構，仍然用各種不同方式，小心翼翼地規劃如何重啟國門。看來西方如今已不再參考亞洲模式，亞洲目前的情況也遠在西方國家的政治與經濟考量之外。

說到政治，和亞洲比鄰而居的俄國對烏克蘭展開了軍事行動。亞洲不僅在地理位置上很靠近俄國，某些亞洲國家恐怕也是俄國的盟友。亞洲天空上的導彈試射，和區域海域內的軍艦巡航，越來越頻繁地出現在每天新聞中——這是新常態。

III.

現在身處亞洲仍要保持樂觀並不容易。不同國家間的文化交流變得更少見。當你忙於回歸生活，或是在生活中保有一定程度的正常（或清醒）時，誰有空在這些日子裡去適應不同時區，參與更多線上會議或活動呢——我儲存了許多連結，但最後甚至還不及點開就過期了。相較於 2019 年前的前疫情時代，以及延續至今的社會動盪，也許要這樣註記才有現實感：某個程度上，現在的藝術和文化領域十分慘淡而淒涼。即便當疫情最終過去，所有劇院重啟，我們也不知道所有另翼的領域（例如東南亞許多自辦的表演藝術節，或是許多地下組織）是否能在新的政治氛圍下回歸，被允許蓬勃發展。

此外，要是沒有所謂回歸正常這檔事，而不確定性成為我們計畫的決定性因素呢？例如：當某一天觀眾覺得安全，也被許可外出並進入文化場館時，他們可能會在最後一刻才決定是否來看演出。受邀至藝術節演出的藝術家，可能得常常改變最初構想的框架（例如轉為線上），或可能甚至不會獲得入境簽證。

要是許多充滿野心、才剛完成或是仍在建造的新劇院，持續不開館呢？要是實體表演場所最終成為廢墟，成為我們過去如何與文化生活的圖騰？那麼，我們想要告訴後代關於過往的文化景觀時，會是個什麼樣的故事？什麼是我們現在想要跟彼此訴說的故事，又該從何道來？

IV.

如果有一部科幻片，開場白可能是這樣：正常時代的機構已然殞落。疫情標示了普及健康照護系統的全球性崩解，而戰爭成為全球和平維護系統瓦解的象徵。在許多國家，國家安全措施更為嚴密，虛擬和實體的邊界都被關閉。許多人的生活型態被迫改變，藝術家當然也非社會優先考慮的事。機構的藝術總監像廚師一樣，在面對煎台上的任務時（例如維持劇院或藝術節在財務面能夠存活、確保藝術家和觀眾的安全，或僅服膺於國家意識等族繁不及備載），很難讓自己的工作維持穩定。

這是座反烏托邦。這是「現在」的批判，作為不斷變動的流體、作為亂無章法。但若要演練烏托邦，穆涅茲呼籲透過「展演的作為」（performative doing）來達到一種「恆常變成性」（perpetual becoming）。他談到拒絕具優勢性的敘事措辭，來找到「激起政治想像的美學」的力量，以強調「反正常性」（antinormativity）（Muñoz，頁 171）。

關於表演和劇場的演練，我想起臺灣的亞當計畫。自 2017 年起，我活躍地以藝術家、表演者和觀察員的身分參與了四屆亞當計畫。這個每年讓亞洲藝術家同行相聚的場合，和其他許多由重要文化機構主導的主流表演市集聚會、製作人會議或交易演出相比，有著截然不同的氛圍。亞當計畫的組織者，似乎是為了回應當時其他十分流行的市場導向模式集會，而舉辦這樣的平台。亞當計畫無關策略性合作、文化意識普查、共製、資源整合或職涯經驗分享，在這個平台中，更將藝術家視為一個人，瞭解舊友近況並認識新朋友。其中有一種像實驗室的設定（「藝術家實驗室」單元），不需要完成什麼，而是去嘗試。這個經驗由不同藝術家和實踐者的分享構成，他們可能不斷地提出進行中的創作，或是談論他們的想法和作品。這

是個一人一菜的派對，其中並沒有一個由文化產業驅動、預設而必須要達成的共同目標或結果，也不企求一個成功的製作模式。

然而，有時藝術家會發現：要錨定自己的期待很困難，許多觀眾也的確是那些可能會委託他們作品的專業總監、製作人或經理人。同時，我也觀察到：在一個社交性聚會的設定中，在藝術家和其他「更高階的」專業人士之間，的確有所區別。我所看到的是，在身為人類的這些參與者之間，並不存在共同的語言。而且基本上，這是個「發現」的場合。因此，關於「發現」權力結構，在沒有人決定去打破之前，可能永遠都在那。

V.

無論如何，我所描述的亞當計畫時值高峰期，當時在亞洲各地有種對於亞洲要相聚並一同發現的樂觀之情，也有一堆充滿野心的新劇院／文化計畫，期待能激起亞洲藝術領域的未來，帶來與歐美模式不同的可能。而亞當計畫當然就降生於龐大的臺北表演藝術中心羽翼之下。

現在回看，我會這麼問：亞當計畫背後「發現亞洲」的概念為何？是意在暗指亞洲過去對自己了解並不多，因此需要去發現？還是，有種不一樣的亞洲被期待要浮現而出？對我來說，亞當計畫要呈現的是：亞洲從來不是「一個」亞洲。融合了原住民族及其他各種社群的策展規劃，以及邀請沒有豐厚資源的機構組織支持的藝術家參與，都說明了在我們的現實中存在著多種背景的混合。就歷史而言，亞洲與其多面向的故事一直都具有複數型態，無論在地理上、文化上或意識形態上。因此，對亞洲（們）（Asia-s）而言，也許「了解」彼此是件恆常不斷的任務。

但自 2020 年起，在不同的安全控管和新冠肺炎疫情的影響下，亞洲內部的邊境管控變得前所未有地嚴密，連來自其他亞洲地區的人都難以進入另一個亞洲國家。離家到另一個地方去「發現」其他亞洲們，現在成為一件奢侈的事。

我在想，一個像亞當計畫這樣，以表演之名相聚在亞洲的行動，現下的意義為何？在什麼條件下我們能去「發現」？對臺北表演藝術中心來說，是注定的嗎？還是臺北表演藝術中心附屬於亞當計畫？過去兩年來（2020-2021），這些藝術和表演的「當局者們」產出了什麼樣的典範——這道問題實則適用於所有亞洲主流且具雄心壯志的機構或文化計畫。難道當亞洲要了解亞洲，就得處於這些巨人所在之地嗎？

又或者，一直以來，我們只是對於生產一種我們理解彼此的論述，投射了無可消停的慾望？或是，我們是否不斷嘗試去接受這種意識形態，好成為文化產業中的成功模式，甚至變得國際化？這種模式還能發揮功能嗎？

今天，當我們要去「發現」亞洲們，這個表演生態最終又將服務了誰？

VI.

2020 至 2021 年間，包括亞當計畫在內，許多文化活動都改為線上舉行。疫情發生的第一年 (2020)，線上活動隨著世界各地在封城期間待在家的人們而激增。其中有一種可能性的幻覺，去「看見」並「發現」個人國界之外的遠方。許多活動甚至是免費的，提供了各種可能性（另一種幻覺？）去消除因為旅行、製作、售票帶來的支出門檻。這個具開創性的模式突然為觸接（engagement）和發現而開闢了一條新的康莊大道。

然而，這樣的模式取決於是否：一、每個人都能負擔得起高速網路，以及；二、每個人都同時在家（就 2020 年為例，這是由新冠肺炎所提供的條件）。當 2021 和 2022 年，各地新冠肺炎的措施開始有所不同，待在家的需求就改變了。結果是，不管是去規劃還是欣賞線上展演的興趣都急遽下降。實體的現場活動仍舊是常態，許多主辦方和觀眾表示他們張開雙臂迎接實體相聚的時刻。

但很清楚的是：舊常態的舊有實踐可能不總是為我們所用。因此，一種新的（暫時）模式崛起，（暫時性地）消解過往資源分配的模式以打破（實體）限制，提出了不同以往常規的替代方案。這個轉變讓我天真地發問：如果實體現場活動是我們表演生態唯一的解答呢？而且更為迫切的是，表演／藝術的資源能真正自由且無邊界嗎？也就是說，永遠能提供不同類型的可能性去「發現」他者，就像某個程度上，我們在 2020 年體會到的那樣？

在此，我們可以更進一步提問：「一開始是誰掌管了這種『發現』的資源？」這些資源是更大的社會網絡一部份嗎？分配這種「發現」的資源時，如何形塑了某種社會視閾，特別是在一個令藝術家感到憂心的時刻？

過去兩年（2020-2021），在亞當計畫的脈絡中，我們目睹了亞洲同行的危機與緊急事態：有些參加過亞當計畫的藝術家由於涉入母國政治社會活動而被捕，同時，在疫情流行期間，實體演出無法進行時，亞洲各地許多藝術家沒有收入，也沒有國家資助。藝術家不穩固的本質，是否就代表活在社會的邊緣對他們而言是一種常態？

VII.

疫情提醒了我們，藝術家生活在黑暗之中。儘管過去我們可能用各種不同方法，依據市場慾望、策展關懷、補助機制、售票成果、觀眾期待、合約條款來創作，讓我們持續維持活力與新鮮感。然而，就像我們現在所經歷的，沒人能保證現實可以承諾我們的存亡或安全。特別是現在，後疫情時代將臨或已臨的時刻，我們身為公民要如何為自身的存在辯護？我們能做到什麼程度？

我知道，有許多事物超越了我們微不足道的力量，但如果我們著眼於自己的現實（人人都可自行定義有多靠近這個現實），也許該是時候去學著如何以酷兒的視角倖存。兩位學者：艾利森·坎貝爾（Alyson Campbell）和史蒂芬·斐利業（Stephen Farrier）認為，就酷兒構作（queer dramaturgies）的角度而言，要留意「地理的、世間的、空間的、政治的及社會的」（我也想加入「自然的」）環境和文化，以「批判的眼光看待其伴隨而生的問題、權力結構及臆斷。」（Campbell & Farrier，頁 4）

換句話說，我們需要將所有表演過程的面向，提升為一種將現實化為行動的潛能。這也是「酷兒地」（queerly）去調查那個框架，那個讓表演成為可能的框架：哪種價值在今日世界的脈絡下被操演、生產以及化為行動？最終，表演藝術家能採取行動，去重新宣稱劇場機制——表演運作的條件，並重新將其占為己有，作為對未經審視的生產模式的抵拒。

慮及公共資源短缺，我們可以問的是：我們是否能／如何能成為社會中的利益關係人。以及，當我們有幸真的獲取任何資源時，那正是個定義自身角色的機會，藉此自問：這些資源該怎樣被更好地分配，以及我們想要用它來照亮何處。這個形塑我們角色的過程不應只根據我們要在舞台上搬演的作品來考量。應該要延伸到每個面向，透過跟整個計畫過程中會遇到的各方交談，包括、也特別是要跟主辦方和出

資方在擬定合約草稿階段進行對話。這會幫助我們「操演」我們的角色、建立流利口才，用法律與秩序去展望社會。必須了解，任何簽下的合約都可能變成未來的參照，因此，也在無意間成為壓迫或解放他者的權力。

在我們的現實中，權力結構存於社會所有面向。儘管如此，不該將其視為被給予的權力動能。劇場領域作為一種排練新現實的地方，唯一正確且正義的認知，就是把那些有權力的人看作共享資源的監管人。我們可以用人類的身分，溫柔且充滿責任感地詢問他們對於我們社會的看法，更進一步，詢問我們在後疫情典範下共享的亞洲未來性。

在我們此刻世界狀態下的表演及其生態中，如果只是關注舞台上的呈現，將會把我們直接拉回舊時代與舊價值中。當劇場在這個時代停滯困頓時，我們必須重新利用它作為一個新的場所，從其背後連帶的脈絡來進行對話。我們的工作要去挑戰應該如何重建這座舞台，去做為重建我們社會的一種方法。當我們「重新發現」並重新清晰地表達今天這個世界中亞洲特定的脈絡時，我們應該把握機會透過酷兒的視角去「重新發現」這個世界，這個視角渴求一座烏托邦，唯有被強烈要求否則不會存在的烏托邦。亞洲是如此地複數，我們得以理解對我們的世界而言，也一樣有著無數潛在可能的複數未來。

VIII.

我記得在第一屆亞當計畫的最後一天，欣賞了由余美華（Scarlet Yu Mei Wah）、藤原力（Chikara Fujiwara） 及其他多位藝術家所構想的《島嶼酒吧》階段呈現。七位藝術家將表演場地變成一間酒吧，如同調酒師，特製調酒給觀眾。當藝術家調配這杯飲料時，他們利用他們選擇的成分述說各自離散的故事。透過悉

心挑選、解構他們用來表演、並宣稱所有權的材料，以及重新定義他們在什麼樣的條件下表演，這些表演者「如轉動桌子般扭轉了局面」。他們創造了一種酷兒生態學，不僅服務於他們，也親密地服務了觀眾。

給我的藝術家同行們：讓我們保留現在的故事。讓我們假設所有的創傷情景都會是我們現在永恆的狀況。我知道你們許多人甚至在疫情前，就長成能夠適應逆境的樣子，我向你如此可敬的鬥志致意。當過往煩擾，我希望我們能把劇場想像為廢墟。同時，讓我們展望未來，用批判性的眼光著眼我們必須如何改變現在。而且，別回到舊有的常態了，也不要對新的常態自鳴得意。下次我們碰面時（而且得盡快，無論虛擬或實體），請以此開場：「這段時間你如何走過？你過得好嗎？」

在這個過程中，我們可能會無止盡地失敗。但如果我們用酷兒的方法失敗，非常可能有機會將一些什麼，推到擁護著常規的傳統之外。當我們這麼做，我們就以酷兒、樂觀的方式，操演我們的生態。

參考書目

1. Campbell, Alyson & Farrier, Stephen. (Eds.). *Queer Dramaturgies: International Perspectives on Where Performance Leads Queer*. Basingstoke: Palgrave, 2016.

2. "Asia is burning: Queer Asia as critique". 姜學豪 (Chiang, Howard) & 黃家軒 (Wong, Alvin K.) (Eds.).. *Culture, Theory and Critique*. New York: Routledge, 2017.

3. Muñoz, José Esteban. *Cruising Utopia: The Then and There of Queer Futurity*. New York: NYU Press, 2009.

回應變動的「世」與「界」
——相馬千秋的策展實踐

陳佾均

相馬千秋（Chiaki Soma）的策劃工作始於 20 年前的東京國際藝術節（Tokyo International Arts Festival）；2009 年，該節更名為 Festival ／ Tokyo（後簡稱 F ／ T），並由她出任總監。在任期間，她從回應社會與時代的角度提出主題，讓藝術節的創作和東京生活有了不同以往的關聯。同時，她積極推動亞洲年輕創作者的交流平台，在展演的交流之外，也分別在日本、臺灣、韓國和香港開啟「東亞駐地對話」（Residence East Asia Dialogue，縮寫為 r:ead），強調透過短期駐地，讓東亞的創作者能有更多關於歷史脈絡和社會現實的互動和交往。

2014 年 F ／ T 任職屆滿後，她創立了東京藝術公社（Arts Commons Tokyo），從製作、媒體，及人才與觀眾培育的層次，持續推進能回應社會的藝術創作模式。她的實踐穿越大機構與小社群的分野，著重獨立觀點，並一再提出突破既定格局與限制的模式。2021 年，她與岩城京子（Kyoko Iwaki）獲選為德國 2023「世界劇場節」（Theater der Welt）的策展人，也是首度有非歐洲出身的策展人擔任這項工作。本文希望透過梳理她十多年來的重點工作項目與問題意識，親近她立足亞洲的策展實踐。

提出回應時代的藝術方法

自 F ／ T 時，相馬便已在策劃上開拓關於「劇場」和「節」的不同可能，包括許多走出劇院、走出城市的作品，譬如邀請里米尼紀錄劇團的《Cargo X》，讓觀眾坐上大貨車移動到城市邊緣，改造的單面透明車廂有如舞台鏡框，讓沿途所見的城市景狀成為觀看對象；或像高山明的《完全避難手冊》，以城市既有的山手線鐵路網為軸，延伸出串聯各站周遭「避難所」的路線，探查脫離都市精密控管系統的異質社群及空間。在這些實踐中，劇場的意義不再只是舞台展演，而是透過劇場的凝視與組構方式重新看待都市——陌生化的日常風景。創作者挖掘社會潛在的人與記憶，因為這些介入，觀者對於虛構和現實的觀感皆受到震動。

「『劇場』一詞指的，可以是動態表演，也可以是演出空間、劇場建築，因此劇場一定會隨時間演進不斷需要更新。我們也確實看到這些改變和更新。」相馬如此切入她一直以來的工作重點，而「節」則能「把非日常帶到日常當中，在社會共同體中體現一個日常不可能感受到的東西」。她指出，像是能劇、歌舞伎等傳統藝能，也帶著這樣只在慶典上會看到、「難得一見」的特質；同時，節慶也是製造碰撞的機會，不論是在階級上下之間，或是「內部」和「外部」之間（比如在城市裡的居民與外來的旅客之間），或在藝術領域的內外之間。

從藝術的「外部」來思考藝術，生產能與社會對話的創作，是她策劃工作的座標。譬如 2011 年日本東北發生地震與海嘯之後，F ／ T 便持續思考如何述說那些無法述說的事。「從街頭出現各式各樣加油的語言中，我感覺到我們平常使用的語言非常不充足，我們應該要去尋找新的語言。」相馬在來臺的一次演講中說道。[1] 於是，當時的 F ／ T 連續兩年委託不同創作者，從奧地利作家葉尼耶克（Elfriede Jelinek）以 311 大地震為題的劇本《無光》（Kein Licht）出發，以限地創作、展覽、音樂等方式反思社會處境。

經過幾年嘗試，發展能回應社會的新藝術方法更明確地成為她策劃工作的核心。相馬後來創立的獨立非營利組織——東京藝術公社企圖藉此「朝向未來提出各種理念和模式」，進行藝術相關的企劃，其工作項目在製作作品、媒體出版之外，也包括提供結合文化政策與都市計畫的智庫研究，以及在人才與觀眾培育上的教育基礎建設。譬如自 2017 年起每年舉辦的小

型藝術節 Theater Commons Tokyo（後簡稱 TCT），以講演式演出、論壇等形式，推進關於特定問題的思考與交流；或是以劇場學知識為基礎，實驗當代表達與藝術之社會實踐的 Theater Commons Lab，亦透過聚集藝術家、製作人、編輯、翻譯、記者、表演者、研究人員等廣義的創作表達者，來生產地方知識、開發面對世界的創作路徑，藉此強化藝術與社會的關聯，創造「commons」——屬於公共的實踐和交流。[2]

複數的「世界」

這些策劃的動機源於相馬對亞洲脈絡的意識。她在受訪時提到，亞洲區域直到近十多年來才逐漸有比較多的交流平台，在那之前，許多國家彼此在移動和言論上的往來皆多有限制。後來在國家資源挹注下開啟的平台，如 TPAM 表演藝術集會（TPAM，Performing Arts Meeting in Yokohama）和韓國光州亞洲文化殿堂（Asia Cultural Center）等設施，一旦國家支持有所短縮，其運作功能便大受影響，身為獨立策展人的她，一直在思考如何在亞洲的資源配置與文化脈絡下，找到更可行的路徑。

然而在創建平台背後，她更關注的是文化生產和自身環境之間的距離。「我自己在亞洲生長與從事藝術，但對亞洲或日本卻不熟悉，有些和亞洲相關的東西好像被迫遺忘，而不存在我們的知識裡面。」相馬說道。現在也在大學任教的她，感受到日本學生對於鄰近國家的了解薄弱，甚至不知日本曾有的侵略與殖民史。「相對於臺灣與韓國對徵兵制較不陌生，日本學生不了解自己國家要自己保護的心態。安穩過久，沒有思考自己國家在東亞的歷史定位和行動的意義。」她也反省自己當年所知亦相當有限，且相關認識多只來自書本。「我不認為這是真正的知識，」她說：「日本的藝術世界仍追尋西方體系的大師與價值，我

就想，有沒有可能基於現在亞洲的現實，以及我們所面對的真實生活，來提出一些不同於西方的新標準，這就是我過去十年來一直努力嘗試的事。」

2012 年，相馬因 r:ead 計畫結識了臺南藝術大學的龔卓軍，成為她策展實踐上的轉捩點。隔年在兩人的串聯之下，計畫轉自臺灣進行，相馬因此在臺灣北中南走了一趟，以身體實際感受鄰近卻陌生的另一國度。雖然時間不長，對她而言卻意義重大。她補充道：「現在生活在這些地方的人到底在思考什麼，讓年輕藝術家、策展人甚至一般人有機會參與了解會很好。不是說一定要用亞洲為題材來創作，而是我們本來就該在創作作品前，多認識我們所生活的社會與環境。」這就是她致力於提供此類駐村平台的原因，無論國內外。除了 r:ead 計畫，她也曾策劃為期一個月的日本東北陸奧巡禮，以「來自東北的提問」為中心，讓年輕創作者實地考察，並邀請民俗學者、社會學家和藝術家共同討論，以便「將地震造成的裂縫和波動與我們尚未見過的表達聯繫起來」。

關於災後現實的考察自 F ／ T 時期已經起步，到了藝術公社的獨立階段則更加推進，這也和她對公共性的認知有關：「大家會覺得公共性要符合社會和大眾的需求，但我認知所謂的公共性應該是照顧到每一位個人的需求。」她表示，在亞洲，公共性往往被解讀為一種對最大公約數的追求，「但如果已是最大公約數的話，那個東西在市場上本來就能生存，不需仰賴政府機關的力量。我認為公共性要做的是提供市民一些面向未來的、前衛的觀點，或是那些現在存在，卻很容易被遺忘的東西。也就是說，它會相當個人。只有當我們真正注意到個別性，才能達到真正的公共性。」她認為在亞洲，這樣的觀念轉換可能仍需再 20 至 30 年的時間。

我好奇她怎麼在機構支持之外做到這些企劃縝密、跨越領域的養成計畫。她告訴我，2013年她離開Ｆ／Ｔ之後，藝術公社就是以創始13位成員每人提供3萬日圓，共39萬這樣的資金開始做事。「我將這些視為自我試煉，看看自己可以將計畫完成到什麼地步。」她指出，藝術公社與後來的TCT藝術節很少受外部委託，多是有想實現的理念而自發推動：「你問我怎麼有辦法實踐這麼多想法，我只能說我其實還有很多沒有實現。你看到的是我實現的部分，而這些也是在重重限制之下做到的事。」譬如TCT的靈活規劃在外界眼中是創新，但對她而言更是在逆境中突圍的嘗試，比如東京幾乎沒有場地可供預算有限的TCT使用，於是她透過連結東京的港區公民館、歌德中心與臺灣文化中心等單位來克服這個問題，並思考在沒有寬裕場地和排練條件的情況下，如何透過像是講座與工作坊的模式來實驗自身追求的理念。這是她獨立實踐的初衷，也是她的策略，而這些皆基於亞洲文化運作系統的現實。

這樣立足於亞洲的思維與獨立意識，又是如何面對即將展開的德國世界劇場節這樣龐大的體制呢？相馬說，當然在「節」的框架下，她的目光不會只放在亞洲，而會關注更多可以參與的創作者和觀眾。同時，她想對「世界」的概念提出抵抗，她認為亞洲原本沒有「一個世界」的概念，這個說法應該是晚近才藉翻譯進入漢字系統。「世界是很難概括掌握的，亞洲人在想法上可能有很多平行存在的世界，並非統一。西方會覺得這樣似乎是提倡分裂，或要加深彼此之間的距離和隔閡，我不這麼想。世界本來就該有很多不同樣貌，我企圖表達世界具有多重複數的概念。」她如此解釋自己現在的嘗試。

複數世界觀其實一直體現在她對於藝術及社會相扣連的認知之中，「表演藝術需要建立在國家或地區的社會基礎上。如果社會基礎不同，那長在這些社會基礎上的藝術或表演活動也會是不同樣子。」她說，譬如許多具高度藝術性和批判性的亞洲創作，並不適合在龐大的場館演出。這樣的劇場文化有其特殊的條件與時空背景，「我覺得我們應該為這些文化與作品提供一個適合他們的表演空間，而不是硬要他們來符合我們的規模、符合我們的方法論。」當然有些模式（如她近年投入的VR）並不受這樣的限制，但大部分的表演藝術必須和當地社會基礎連結。前述各種對於現實的踏查與交流，便是希望觀察同時並存的不同社群與「世界」，並在其中找到對話與回應的可能。

藉撫慰與傳述面對未來

同時，這種面向社會的策展思維也突顯出，現實從來不是停滯不變的。在2022年2月底TCT的閉幕論壇上，當論及藝術在世事紛擾驟變的現下，還能如何回應現實時，相馬表示，種種事件發生地很快，但典範轉移卻很緩慢。緩慢，不過確實在轉變。而藝術必須捕捉這些變化，鬆動我們對於現況的理解。「我清楚我無法改變什麼，但我們還是有責任，將眼前看到的危機或悲劇傳述下去。這麼做並非要去告發什麼，而是因為一定有很多事情現在就已經被遺忘或不被看到。我們正在體驗這些的人，有責任要讓下一代知道發生過這些事情。」她也認為，雖然藝術來的很慢，無法擔起即時救濟的任務，但卻有可能建立一個模型，「讓人的心靈更加強韌，幫助人們找到一些生存的意義，以面對未來，這也是我想藝術或許可以做到的事情。」相馬說。

過去十幾年來兩場撼動眾人存在的危機事件，深深影響了她的實踐：先是日本東北的大地震，然後是新冠疫情。「這些過去感覺不可能的事，一下拉近到眼前。」她說，2022年發生的俄烏戰爭也是一樣，而且危機的後續效應

依然未明。然而她補充：「在人類漫長的歷史中，不管是藝術家或百姓都經歷過很多荒謬的災難和危機。古希臘悲劇，或像是能劇，就是為了告慰這些無法成佛的靈魂，讓他們有所歸屬。現在也有很多令人難以接受的事發生，我們可以蒐集這些事，將之化為藝術傳承下去。」這也是她在思考策展與創作時的主要考量。

訪問後，我查到「世界」一詞在華文裡是在佛經東傳的過程中產生的：「世為遷流，界為方位」[3]。「世」與「界」分別從時間和空間的面向，描述流變遷移。或許所謂世界，本來便是由時間與空間交織變化而來，是複數的，也是流轉的，而創作則是我們面對它們的方法，加以描繪、組構、串聯、表達。

1. 引自相馬千秋於 2015 年 2 月在臺北藝術大學進行的演講。
2. 關於藝術公社的概念與工作項目引自其網站：artscommons.asia。
3. 出自《楞嚴經》，卷四。

附錄

亞當計畫
歷屆節目
列表

2017	
單元	內容
藝術家實驗室 * 邀請制	**參與藝術家：** 張永達、許哲彬、黃鼎云、柯智豪、李銘宸、林智偉、林怡芳、林宜瑾、劉純良、劉冠詳、媞特‧卡尼塔（Tith Kanitha）、藤原力（Chikara Fujiwara）、伊克帕‧路畢斯（Ikbal Lubys）、理羅‧紐（Leeroy New）、摩‧薩特（Moe Satt）、凱莉‧雪帕德（Carly Sheppard）、狄帕克‧庫奇‧許瓦米（Deepak Kurki Shivaswamy）、余美華（Scarlet Yu Mei Wah）、陳業亮（Henry Tan）、阮英俊（Tuan Mami） **協作者：** 鄧富權（Tang Fu Kuen）、姚立群、海莉‧米那提（Helly Minarti）、艾可‧瑞茲（Arco Renz）、麗莎‧雪頓（Leisa Shelton）
展演平台	**開幕演出：** 1. 布拉瑞揚舞團《阿棲睞》 2. TAI 身體劇場《尋，山裡的祖居所》 3. 蒂摩爾古薪舞集《似不舞【s】》 **主題展覽：** 1. 徐家輝（Choy Ka Fai）《軟機器》（SoftMachine: EXpedition） 2. 徐家輝（Choy Ka Fai）《舞蹈診療室》（Dance Clinic Mobile）
	特別放映： 1. 林婉玉《臺北抽搐》 2. 東南亞新導演專題：南洋追緝令 安魏拉（Wera Aung）《聖袍》（The Robe）、索拉育‧博拉帕班（Sorayos Prapapan）《胖男孩不服從》（Fat Boy Never Slim）、寧卡維（Kavich Neang）《三輪車悲歌》（Three Wheels）、盧奇‧庫斯汪迪（Lucky Kuswandi）《狐假虎威》（The FoX EXploits the Tiger's Might）
	新作探索： 1. 曾彥婷 X 蔣韜《隱》 2. 黃漢明（Ming Wong）《太空計畫：竹林飛船》 3. 陳武康 X 皮歇‧克朗淳（Pichet Klunchun）《身體的傳統》* 4. 蘇嘉塔‧瑰兒（Sujata Goel）《Self Love》 5. 周書毅《中國練習》 * 作品現更名為：《半身相》
交流與論壇	**亞洲之窗：** 機構／組織｜講者代表 1. 柬埔寨｜柬埔寨生活藝術中心（Cambodia Living Arts）文化遺產中心主管 Seng Song 2. 印尼｜日惹切曼提藝術與社會中心（Cemeti-Institue for Art and Society）總監 Linda Mayasari 3. 印度｜邦加羅爾沙盒聚合體（Sandbo X Collective）創始人 Shiva Pathak 4. 印度｜新德里寇居國際藝術家協會（Khoj International Artists' Association）節目策展人 Mario D' Souza

交流與論壇	5. 寮國	FMK 國際舞蹈節（Fang Mae Khong International Dance Festival）藝術總監 Olé Khamchanla
	6. 馬來西亞	白沙羅表演藝術中心（Damansara Performing Arts Centre）創始人 Jane Lew、節目總監 Tan Eng Heng
	7. 泰國	松柴藝術中心（朱拉隆功大學劇場）（Sodsai Pantoomkomol Theatre）藝術總監 Pawit Mahasarinand
	8. 日本	橫濱表演藝術集會（Performing Arts Meeting in Yokohama）總監 Hiromi Maruoka
	9. 韓國	光州亞洲文化殿堂（Asia Culture Center）製作人 Sungho Park
	10. 澳洲	墨爾本明日原住民藝術節（Yirramboi Festival）總監 Jacob Boehme
	11. 中國	重慶寅子小劇場創始人胡音

圓桌論壇：

1. 身體與文化認同

主持人：艾可・瑞茲（Arco Renz）

對　談：陳武康、蘇嘉塔・瑰兒（Sujata Goel），凱莉・雪帕德（Carly Sheppard）、瓦旦・督喜（Watan Tusi）

2. 表演與日常樣態作為社會實踐

主持人：齊藤啟（Kei Saito）

對　談：許哲彬、狄帕克・庫奇・許瓦米（Deepak Kurki Shivaswamy）、林宜瑾、摩・薩特（Moe Satt）

3. 視覺藝術與表演藝術的跨域實踐

主持人：張懿文

對　談：黃鼎云、理羅・紐（Leeroy New）、曾彥婷、阮英俊（Tuan Mami）

4. 機構培力藝術：藝術家需要什麼？

主持人：海莉・米那提（Helly Minarti）

對　談：藤原力（Chikara Fujiwara）、劉純良、陳業亮（Henry Tan）余美華（Scarlet Yu Mei Wah）

2018

單元	內容
藝術家實驗室 * 公開徵選	**策展主題：表演性：曖昧、模糊、間隙** **客席策展：**黃鼎云、陳業亮（Henry Tan） **藝術家：**張剛華、李世揚、蘇品文、蘇郁心、溫思妮、麥啟聰（Mike Orange）、Norhaizad Adam、Kelvin Atmadibrata、Batu Bozoglu、Angela Goh、石神夏希（Natsuki Ishigami）、鄭世永（Jeong Se-Young）、Russ Ligtas、Cathy Livermore、Justin Shoulder、Zoncy

新作探索	1. FOCA 福爾摩沙馬戲團 X Leeroy New《消逝之島的眾靈》
	2. 魏瑛娟 X 王景生 (On Keng Sen)《合創工作坊:尋找海陸新傳奇的雙向對話》
	3. 林宜瑾《�541一身體創作計畫》
	4. 小珂 X 子涵《CHINAME》
	5. Ana Rita Teodoro X 林燕卿 X 林文中 X 洪唯堯 X 李俐錦《黃色或阿嬤累囉》
	6. Sally Richardson X 田孝慈 X 廖苡晴 X 許雁婷 X Kong Yi-Lin X Laura Boynes X Tristan Parr X Ashley de Prazer《歸屬》（GUI SHU（"belong"））
	7. Lukas Hemleb《複眼人》
	8. 郭奕麟（Daniel Kok）X 陸奇（Luke George）《W.O.W.:想望一個更恰當的字眼》（W.O.W./ For Want of a Better Word》*
	* 作品現更名為:《千千百百》（Hundreds + Thousands）

交流與論壇	**亞洲之窗:**
	機構／組織｜講者代表
	1. 臺灣｜臺北表演藝術中心總監王孟超
	2. 臺灣｜臺北藝術節策展人鄧富權 (Tang Fu Kuen)
	3. 日本｜東京藝術公社（Arts Commons Tokyo）總監／策展人相馬千秋 (Chiaki Soma)
	4. Asia Network for Dance（AND+）:雲門劇場節目經理陳品秀、上海話劇藝術中心國際交流主管黃佳代
	5. 泰國｜曼谷國際表演藝術集會（Bangkok International Performing Arts Meeting）製作人 Chavatvit Muangkeo
	6. 泰國｜象劇場（Chang Theatre）藝術總監皮歇・克朗淳（Pichet Klunchun）
	7. 新加坡｜Dance Nucleus 藝術總監郭奕麟（Daniel Kok）
	8. 澳洲｜達爾文藝術節（Darwin Festival）藝術總監 FeliX Preval
	9. 中國｜我熊貓:當代表演行動者網絡（iPANDA）創辦人小珂 X 子涵
	10. 日本｜京都藝術中心（Kyoto Art Center）節目總監山本麻友美 (Mayumi Yamamoto)
	11. 臺灣｜衛武營國家藝術文化中心戲劇顧問耿一偉、行銷經理洪凱西
	12. 印度｜不期而遇藝術節（Serendipity Arts Festival）烹飪藝術策展人 Manu Chandra
	13. 韓國｜首爾街頭藝術創意中心（Seoul Street Arts Creation Center）團隊經理 Cho Dong-Hee
	14. 臺灣｜2019 臺南藝術節策展人周伶芝、郭亮廷
	藝術家圓桌論壇:
	1. 藝術歸藝術、政治歸政治?
	策劃及主持:劉祺豐 (Low Kee Hong)
	講者:小珂、子涵、Zoncy
	2. 亞太當代表演酷兒及女權主義對話
	策劃及主持:Jeff Khan
	講者:郭奕麟（Danial Kok）、Justin Shoulder、程鈺婷、藍貝芝

交流與論壇　3. 表演性：曖昧、模糊、間隙
策劃及主持：黃鼎云、陳業亮 (Henry Tan)
講者：Batu Bozoglu、石神夏希 (Natsuki Ishigami)、鄭世永 (Jeong Se-Young)、蘇郁心、溫思妮
4. 論當代藝術的當代性
策劃：Claire Hicks
主持：Angela Goh
講者：Kelvin Atmadibrata、Russ Ligtas、蘇品文

講座與工作坊：
1. 打造屬於每個人的藝術中心
　講者：法國國家舞蹈中心（Centre National de la Danse）
2. Re-living Room(s)
　講者：Farid Rakun
3. 美食與政治：以料理超越卡亞斯塔種姓階級與宗教的疆界
　講者：Manu Chandra

策展人對談：
1. 新世代藝術人才培育：關於 Camping Asia
主持：林人中
講者：臺北表演藝術中心總監王孟超
　　　法國國家舞蹈中心總監 Mathilde Monnier
　　　法國國家舞蹈中心副總監 Aymar Crosnier
2. 藝術作用力
主持：台北當代藝術館館長潘小雪
講者：Yirramboi First Nations Arts Festival 創意總監 Jacob Boehme
　　　Pulima 藝術節策展人那高・卜沌
3. 活展演：從當代藝術脈絡到策展實踐
主持：林人中
講者：臺北市立美術館策展人蕭淑文
　　　金澤 21 世紀美術館（21st Century Museum of Contemporary Art）節目統籌 黑田裕子（Yuko Kuroda）
　　　上海明美術館表演項目策展人張淵

講座式展演：
1. Ana Rita Teodoro《Your Teacher, Please》
2. 鄭得恩（Enoch Cheng）《搖啊搖啊搖》
特別放映：
1. 余政達《Tell Me What You Want》
2. 法國國家舞蹈中心《酷兒身體》（Queer Bodies）

2019	
單元	內容
藝術家實驗室 * 公開徵選	**策展主題**：社群（與）藝術——關係、動能與政治 **客席策展**：石神夏希（Natsuki Ishigami） **協作者**：JK Anicoche、温思妮 **藝術家**：程昕、張欣、韓雪梅（Han Xuemei）、葉惠龍（Ip Wai Lung）、牛俊強、Bunny Cadag、Madeleine Flynn、Elia Nurvista、篠田千明（Chiharu Shinoda）、宋怡玟（Song Yi-Won）、Yasen Vasilev、Vuth Lyno
新作探索	1. 黃鼎云 X 陳業亮（Henry Tan）X 林亭君 X 張欣《未來之道：洞穴中的那伽頻率》（Future Tao: Songs from the Naga Cave） 2. Norhaizad Adam《Delay》 3. 張剛華《Shampoo Is Telling A Story》* 4. 陳武康 X 皮歇・克朗淳（Pichet Klunchun）《打開羅摩衍那的身體史詩》（Rama's House） 5. 蘇郁心 X Angela Goh《克賽諾牡丹預報》（Paeonia Drive） 6. Bunny Cadag《我是選美皇后》（I Am the Beauty Queen）計畫主持人：高翊愷 * 作品現更名為：《洗頭》
交流與論壇	**亞洲之窗：** 機構／組織｜講者代表 1. 臺灣 \| 大稻埕國際藝術節策展人、思劇場藝術總監高翊愷 2. 臺灣 \| C-LAB 臺灣當代文化實驗場：臺灣聲響實驗室計畫主持人林經堯 3. 日本 \| 靜岡表演藝術中心（SPAC-Shizuoka Performing Arts Center）戲劇顧問、東京藝術節（Tokyo Festival）節目策畫橫山義志（Yoshiji Yokoyama） 4. 義大利 \| 國際藝術獎 Visible 策展人 Matteo Lucchetti、Judith Wielander 5. 中國 \| 廣東時代美術館公共項目策展人潘思明 6. 印尼 \| Jejak- 旅（Tabi）交流計畫：漫步亞洲當代展演（Jejak- 旅 Tabi Exchange: Wandering Asian Contemporary Performance）策展人海莉・米那提（Helly Minarti） **藝術家對談：** 1. 走吧！我們上街去：展演社群與公共空間 小事製作《週一學校》X 戲劇盒《彈珠移動聚場》 對談：楊乃璇、陳運成、韓雪梅（Han Xuemei） 回應人：陳佾均 2. 分享的藝術：與在地社群交往的二三事 柬埔寨 Sa Sa Art Projects X 澳洲 A Centre for Everything 對談：Vuth Lyno、Gabrielle de Vietri、Will Foster 回應人：羅仕東

交流與論壇	3. 玩在一起的藝術：參與式創作如何轉動日常

原型樂園 X Madeleine Flynn

對談：貢幼穎、Madeleine Flynn
回應人：周韵洳

4.ruangrupa 流水席

印尼 ruangrupa 藝術實驗室計畫藝術總監 Reza Afisina、節目總監
Indra Kusuma Atmadja

2020

※ 本屆受新冠肺炎疫情影響，駐地項目「藝術家實驗室」取消，實體年會轉變為網路藝術計畫，透過
三個單元以創作、講演分享及對話省思藝術生態的現在與未來。

單元	內容			
我的瀏覽紀錄	區秀詒 (Au Sow Yee)、鄭得恩 (Enoch Cheng)、邱俊達、Mish Grigor、Tada Hengsapkul、ila、Russ Ligtas、Riar Rizaldi、蘇文琪			
FW：牆壁地板視窗動作	場次一：Norhaizad Adam、Joel Bray、Bunny Cadag、松根充和（Michikazu Matsune）、余美華（Scarlet Yu Mei Wah） 場次二：林燕卿、林祐如、劉怡君、Venuri Perera、篠田千明（Chiharu Shinoda） 場次三：川口隆夫（Takao Kawaguchi）、郭奕麟（Daniel Kok）、李宗軒、田孝慈、小珂 X 子涵			
TBC：預演未來工作坊	1. 主題：**數位社群 Digital Communities** 主持人：Madeleine Flynn、韓雪梅 (Han Xuemei) 與談人：pvi collective	Steve Bull, Kelli McCluskey JK Anicoche、葉惠龍 (Ip Wai Lung) 2. 主題：**藝術實踐 Artistic Practice** 主持人：Elia Nurvista、Vuth Lyno 與談人：Martinka Bobrikova & Oscar De Carmen、Enzo Camacho Hyphenated Projects	Phuong Ngo, Nikki Lam 3. 主題：**勞動 Labour** 主持人：韓雪梅（Han Xuemei）、Elia Nurvista 與談人：Melinda M. Babaran Brigitta Isabella 吳庭寬 4. 主題：**生態 Ecology** 主持人：Madeleine Flynn、Vuth Lyno 與談人：綠色公民行動聯盟研究員	陳詩婷 Cassie Lynch Natasha Tontey

※ 本屆以《調解中，請稍候》作為問題意識與主張，透過一系列線上與線下的集會與工作項目，挑戰與回應持續受疫情影響的動盪局勢。

原以實體交流為設計的「亞當年會」解構、轉型成整年度的線上節目，延續亞當計畫以藝術家策展的創作脈絡，分別邀請三位藝術家根據他們的研究與實踐來回應此刻我們的當代社會與生活處境。駐地單元「藝術家實驗室」則以《士林考》為題，邀集本地藝術家前進臺北表演藝術中心所在地士林區進行人文生態與社群踏查。全新企劃「排演未來」則向全亞洲藝術家徵件，鼓勵藝術家運用各類虛實媒材，研發後疫情時代能突破旅行限制的展演作品概念。

藝術家實驗室	策展主題：士林考
* 公開徵選	協作者：楊淑雯
	藝術家：毛友文、余彥芳、余政達、李勇志、李欣穎 Baï Lee、林安琪 Ciwas Tahos、Betty Apple 倍帝愛波、張紋瑄、楊智翔、劉彥成

線上集會

4 月線上集會
概念及策劃：麥拉蒂・蘇若道默（Melati Suryodarmo）
策展主題：「回返儀式：時長、身體與表演性」
1. 峇里島宗教儀式作為一種活藝術
藝術家：黛安・巴特勒（Diane Butler）
2. 數位環境下的身體與儀式
藝術家：娜塔莎・通蒂（Natasha Tontey）
3. 我們當代生活的幽魂與諸靈
藝術家：寇拉克里・阿讓諾度才（Korakrit Arunanondchai）
4. 時間的可見性：身體作為時間的工具
藝術家：梅格・史都華（Meg Stuart）
5. 身體的速度與間距
藝術家：麥拉蒂・蘇若道默（Melati Suryodarmo）

8 月線上集會
概念及策劃：蘇文琪
策展主題：「三級警戒：藝術變異」
1. 《別岸》的返響：與虛擬實境共舞
藝術家：艾許莉・菲洛慕瑞（Ashley Ferro-Murray）、佐伊・斯科菲爾德（Zoe Scofield）
2. 很久很久以前：去中心即是未來
藝術家：Senyawa 樂團
3. 大腦、身體、世界
藝術家：真鍋大度（Daito Manabe）
4. 我和你：一個線上展演練習
藝術家：黃大徽（Dick Wong）
5. 沿著影像的途徑
藝術家：瑪莉雅・哈薩比（Maria Hassabi）
6. 思辨微封城
藝術家：李欣穎 Baï Lee

12 月線上集會

概念及策劃：安琪拉‧戈歐（Angela Goh）

策展主題：「時間裝扮成鬼，趴體到不要不要」

1. 背叛烏托邦｜黏膩烏托邦

藝術家：傑森‧印地（Jassem Hindi）

2. 潮濕的觀看機制

藝術家：蘇郁心

3. 關於即興、幽魂及不透明性的即席演說

藝術家：布萊恩‧法塔（Brian Fuata）

4. 變裝趴體

藝術家：薇芮蒂‧美姬（Verity Mackey）

5. 新年新「晰」望

藝術家：林人中與歷屆亞當計畫參與藝術家——巴土‧波佐格魯（Batu Bozoglu）、石神夏希（Natsuki Ishigami）、陳業亮（Henry Tan）、亞森‧瓦西列夫（Yasen Vasilev）、黃鼎云、温思妮

排演未來

1. 貨幣：歧異量證明

藝術家：致穎（Musquiqui Chihying）、Elom 20ce、格雷戈爾‧卡斯帕（Gregor Kasper）

回應人：譚鴻鈞（John Tain）

2. 馬來世界計畫：源頭 & 旅程

藝術家：穆罕默德‧沙伊富爾巴里（Mohamad Shaifulbahri）、納茲里‧巴拉維（Nazry Bahrawi）、法夏利‧法茲利（Fasyali Fadzly）、阿敏‧法理德（Amin Farid）、彼勇‧依斯瑪哈單

回應人：樂諾斯

3. 身體危機

藝術家：哈瑞森‧霍爾（Harrison Hall）、山姆‧麥格黎（Sam Mcgilp）、NAXS Corp. 涅所開發（郭知藝、馮涵宇）

回應人：川崎陽子 (Yoko Kawasaki)

4. per / re form

藝術家：TAKUMICHAN

回應人：Maron Shibusawa

5. 為母之／知道計畫 *

藝術家：余美華（Scarlet Yu Mei Wah）& 董怡芬

共同創作：余曉嵐 (Ziko Yu Le Roy)、陳籽頥

回應人：瑪德蓮‧普拉內斯果克（Madeleine Planeix-Crocker）

* 作品現更名為：《媽與她與他與它：媽組人生》(M(Other)hood: Camping)

作者簡介

依作者姓氏英文字母順序排列

張懿文
I-Wen CHANG

國立臺北藝術大學助理教授,加州大學洛杉磯分校(UCLA)表演與文化研究博士,研究興趣為表演評論、舞蹈美學、表演理論、當代藝術之身體展演。評論與研究發表於《Journal for the History of the Body》、《臺灣舞蹈研究期刊》、《藝術評論》等刊物。空總 C-LAB「數位肉身性」(2021)展覽策展人。

陳成婷
Cheng-Ting CHEN

劇場舞臺與空間設計師。旅居柏林,作品多由解讀個人情感與文化訊息出發,並延伸到個人與群體互動、認同與衝突的命題,從而發掘空間轉譯的素材。近年來聚焦於跨文化議題的劇場空間演譯,同時跨足藝文報導與專題寫作等文字書寫領域,2018 年起任 PAR 表演藝術雜誌駐德特約撰述,同時也是 Polymer DMT 聚合舞跨國共製團隊駐團藝術家。

陳佾均
Betty Yi-Chun CHEN

戲劇構作、譯者。自 2012 年起密集與臺北藝術節合作,協助國際共製與工作坊的策劃,2019 年起並擔任其委製節目之戲劇構作。她曾與臺、港、德、新加坡等地的創作者與策展人合作,目前正在進行 2023 德國世界劇場節的研究計畫。她關注當代政治劇場的實踐,以及個人與集體敘事之間的摩擦,長期合作的藝術家包括馮程程、陳彥斌與黃思農等。

鄭得恩
Enoch CHENG

藝術家鄭得恩的實踐領域跨越動態影像、裝置、策展、舞蹈、活動、劇場、寫作、時尚、表演以及教育。他在作品中反覆探索的主題包括地方、旅行、關懷、跨文化歷史、虛構、記憶、時間、遷移和滅絕。他曾獲亞洲文化協會資助(2020),並於紐約美國自然歷史博物館進行藝術家駐村。他也是 2018 年巴黎法國文化協會的得獎者,以及 2017 至 2018 年德國斯圖加特孤獨城堡學院的駐村藝術家。

程昕
Xin CHENG

德國漢堡藝術大學藝術碩士。程昕的作品跨越藝術、社會設計與地方生態。生於中國、成長於紐西蘭,她自 2006 年起,一直在研究並主持亞太及歐洲地區非專業人士的創意製作工作坊。這些工作最終彙集成《A Seedbag for Resourcefulness》,由德國 Materialverlag 出版。近年她與亞當・班卓(Adam Ben-Dror)於威靈頓創立「地方製成所」,用在地素材進行轉化與思考。

江政樺
Cheng-Hua CHIANG

國立臺北藝術大學藝術行政與管理研究所碩士。從事藝術行政 18 年,跨足表演藝術、藝術紀錄片與節慶企劃製作。2013 年至 2022 年初於 Pulima 藝術節擔任總策劃及製作人。現為新竹縣原住民族文化教育產業推廣中心策展經理、紐西蘭 Govett-Brewster Art Gallery / Len Lye Centre 美術館臺紐原住民視覺藝術交流計畫客座編輯(2021-2022)、瑞典 Bibu 兒少藝術節國際評審團成員(2020-2022)。

邱誌勇
Chih-Yung Aaron CHIU

現為國立清華大學藝術學院學士班主任暨科技藝術研究所所長,同時為策展人與藝評家、財團法人數位藝術基金會董事。畢業於

美國俄亥俄大學跨科際藝術系博士，雙主修視覺藝術與電影，副修美學。學術專長為新媒體藝術美學、科技文化研究與當代藝術評論。

周伶芝
Ling-Chih CHOW

藝評、策展、劇場構作、文字工作者、創作美學相關課程講師等。以不同角色參與各藝術節、表演藝術創作、團隊和場館之研究計畫。

佛烈達・斐亞拉
Freda FIALA

佛烈達・斐亞拉的工作跨度行為藝術、數位與新媒體構作及跨文化主義的脈絡，並以書寫、研究及策展為方法。現為奧地利科學院研究員，在維也納、柏林、香港及臺北研究劇場、電影和媒體研究以及漢學。她的研究重點是東亞劇場與表演文化，以及表演藝術做為國際文化關係協商方法與手段。2022 年她於奧地利林茲策劃首屆「The Non-Fungible Body」藝術節。

妮可・海辛格
Nicole HAITZINGER

妮可・海辛格是薩爾茨堡大學舞蹈／表演藝術教授，以及跨領域與跨校的科學與藝術博士學程的研究主任。近期著作包括與史黛拉・朗格 (Stella Lange) 共編的《搬演歐洲》(2018)，以及與亞力山卓・柯柏（Alexandra Kolb）共編的《舞蹈歐洲：身分、語言與機構》(2022)。她曾發表許多文章與著作，目前正在書寫名為「跨越時間的邊界之舞」（Border Dancing Across Time）的研究專書。

韓雪梅
HAN Xuemei

韓雪梅是常駐新加坡的戲劇藝術工作者，2012年起為戲劇盒劇團的駐團藝術家。她深信社區參與的藝術實踐，並認為藝術是將美麗和希望融入社會的重要調劑之一。她的藝術實踐包括為人們設計體驗的空間和條件，讓他們能行使

創造力、打破常規及解構範式的權利。近期的作品包括《花》(2019)、《禮物》(2018)及《不見：失物之城》(2018)。2021 年榮獲新加坡國家藝術理事會頒發的青年藝術家獎。

蘿絲瑪麗・韓德
Rosemary HINDE

蘿絲瑪麗・韓德曾於亞洲許多不同藝術平台與機構服務，包括：澳洲藝術委員會、Marrugeku 舞團、墨爾本大學、墨爾本藝術中心、墨爾本藝術節，以及希拉諾製作 (Hirano Productions)。過去 30 年來，她擔任的角色包括：藝術總監、管理總監、執行長、經理人、製作人、諮詢師，以及大學講師。她曾旅居東京、墨爾本、雪梨及香港。蘿絲瑪麗現為獨立國際藝術發展顧問，關注藝術發展、製作和資源分配等各個面向，特別是北亞地區。

黃鼎云
Ding-Yun HUANG

藝術家、劇場編導、戲劇構作。「明日和合製作所」共同創作。作品形式多樣，共同創作、空間回應、跨領域實踐等等，並專注調動觀眾與表演者間的觀演關係。自 2020 年起開展系列計畫《神的棲所 GiR》、《操演瘋狂》等關注心智、意識、精神與其延伸等相關議題。作品多發表於亞太地區，曾受邀於布魯塞爾藝術節、柏林高爾基劇院秋天沙龍、墨爾本理工大學、新加坡 Dance Nucleus 等擔任駐節（村）藝術家、協作者、客座策展人。

丹妮爾・克霖昂
Danielle KHLEANG

新銳藝術作家，研究藝術史和社會變遷傳播。她的研究興趣包括柬埔寨當代藝術、生活經驗，以及過去、現在和未來之間的延續性。

李宗興
Tsung-Hsin LEE

科技部人文與社會科學研究中心博士後研究員，國立臺北藝術大學舞蹈學院兼任助理教授。美國俄亥俄州立大學舞蹈研究哲學博士

(Ph.D. in Dance Studies)，國立臺北藝術大學舞蹈學院評論與文化研究碩士。曾任政治大學傳播學院博士後研究、表演藝術評論人。學術與實踐方向包含舞蹈全球連結與交流、舞蹈外交、二十世紀劇場舞蹈史、舞蹈構作與實踐研究。

海莉・米那提
Helly MINARTI

作為一名獨立策展人／學者，米納提以重審連結舞蹈／表演領域中實務與理論的激進策略來進行實踐。她主要關注編舞的歷史學，將其視為一種對折衷知識的論述實踐，這種知識帶來了對自然與人體複雜性的理解。她曾共同策劃許多活動／平台，包括近期的「Jejak-旅（Tabi）交流計畫：漫步亞洲當代表演」(jejak-tabi.org)，以及東南亞編舞家網絡論壇（2020），並編輯兩個平台活動的出版品。米納提生於雅加達，現居中爪哇的日惹。

中島那奈子
Nanako NAKAJIMA

學者暨舞蹈構作。那奈子近期的研究和構作計畫包括京都藝術劇場春秋座的《伊凡・瑞娜表演展覽》(2017)、柏林的藝術學院《柏林舞蹈檔案盒》(2020)，以及名古屋能劇劇場的講述式展演《能劇三重奏 A》(2021)。她是柏林自由大學 2019／20 年瓦勒斯卡・格特項目的客座教授；2017 年獲得美國文學經理與戲劇顧問協會 Elliott Hayes 獎特別表揚「傑出構作成就」。著作包括《舞蹈中衰老的身體：一個跨文化觀點》，近期發布關於舞蹈和構作的雙語網站：www.dancedramaturgy.org。

潔西卡・奧立維里
Jessica OLIVIERI

奧立維里博士在達魯克族的土地上工作，是 Utp 的藝術總監，Utp 是位於澳洲雪梨西部的藝術組織，致力於社群與當代藝術的交匯，其計畫遍佈世界各地。奧立維里博士在西雪梨的成長經驗和具神經多樣性的經歷，讓她投身於藝術的跨域可及性。

唐瑄
Hsuan TANG

1995 年生，臺中人，現居臺北，國立臺北藝術大學美術系畢業。曾任典藏藝術家庭編輯部助理 (2017-2018)、動見体劇團行銷宣傳 (2018-2020)，2021 年起至今擔任臺灣數位藝術基金會企劃執行。

克里斯蒂娜・桑切斯─科茲列娃
Cristina SANCHEZ-KOZYREVA

桑切斯─科茲列娃為藝評家、編輯、策展人以及創意計畫經理。2001 年獲得巴黎第五大學國際關係學院的國際視野碩士。她曾共同創辦並主編香港當代藝術獨立雜誌《Pipeline》(2011-2016)。其文章定期發表於《當代》(Contemporânea)、《Artforum》、《Frieze》等雜誌，也為藝術家名錄冊及期刊撰文，亦擔任獨立計畫及機構的審稿及編輯。她目前是關注策展的線上雜誌《Curtain》的主編。

安娜朵・瓦許
Anador WALSH

瓦許是新銳策展人及作家，現為《表演評論》(Performance Review) 的總監。她曾參與 2020 年 Gertrude 新銳作家計畫及 2019 年 BLINDSIDE 新晉策展人培訓計畫。近期的文章包括：《週六報》〈超越人類〉、為伯斯當代藝術學院撰寫的〈展演抗爭〉、於 Gertrude Glasshouse 發表的〈從壞毀製作內容〉。曾任 Gertrude 行銷與發展經理直到 2018 年。

王柏偉
Po-Wei WANG

王柏偉，藝評人。主要研究領域為媒介理論、當代藝術史、文化與藝術社會學、藝術／科學／科技（AST）。與人合譯有 Niklas Luhmann 所著《愛情作為激情：論親密性的符碼化》（臺北：五南）。現為數位藝術基金會藝術總監，曾任臺北市立美術館助理研究員。

NETWORKED

THE CULTURE AND ECOSYSTEM OF CONTEMPORARY PERFORMANCE

當代表演的文化與生態

[亞當計畫] 亞洲當代表演網絡集會
2017-2021

身體網絡
BODIES

出　版

臺北表演藝術中心
111081 臺北市士林區劍潭路 1 號
02 7756 3800
service@tpac-taipei.org
https://www.tpac-taipei.org/

發 行 人：劉若瑀　　　　　　　　（依姓氏字母與筆劃順序排列）
總 編 輯：王孟超
主　　編：林人中
編　　審：林采韻、陳美吟

作　　者：Freda Fiala、Nicole Haitzinger、Rosemary Hinde、Danielle
　　　　　Khleang、Helly Minarti、Nanako Nakajima、Jessica Olivieri、
　　　　　Cristina Sanchez-Kozyreva、Anador Walsh、王柏偉、江政樺、
　　　　　李宗興、周伶芝、邱誌勇、唐瑄、陳成婷、陳佾均、張懿文、
　　　　　黃鼎云、程昕、鄭得恩、韓雪梅
譯　　者：中文翻譯：余岱融、陳盈瑛
　　　　　英文翻譯：李信瑩、高思哲、馬思揚、張依諾、羅雪柔

執行團隊：好料創意有限公司
編輯統籌：孫嘉蓉
助理編輯：陳品蓉、李宜真
發行統籌：盧婷婷
英譯潤稿：高思哲、陳佾均（陳佾均文）、林華源（汪俊彥序）
訪談日語口譯：詹慕如

美術設計：和設計／劉銘維
封面影像：2019 臺北藝術節，FOCA 福爾摩沙馬戲團《消逝之島》，
　　　　　攝影／林軒朗，臺北表演藝術中心提供。

代理經銷：白象文化事業有限公司
　　　　　401 台中市東區和平街 228 巷 44 號
電　　話：(04)2220-8589 傳真：(04)2220-8505

實體書 ISBN（平 裝）：978-626-7144-48-0
電子書 ISBN（P D F）：978-626-7144-46-6
出版日期：2022 年 8 月初版，2022 年 12 月初版二刷
定價：新台幣 450 元

國家圖書館出版品預行編目 (CIP) 資料

身體網絡：當代表演的文化與生態：[亞當計畫] 亞洲當代表演網絡集會 2017-2021 = Networked bodies : the culture and ecosystem of contemporary performance 2017-2021/Freda Fiala, Nicole Haitzinger, Danielle Khleang, Helly Minarti, Nanako Nakajima, Jessica Olivieri, Cristina Sanchez-Kozyreva, Anador Walsh, 王柏偉, 江政樺, 李宗興, 周伶芝, 邱誌勇, 唐瑄, 陳成婷, 陳佾均, 張懿文, 黃鼎云, 程昕, 鄭得恩, 韓雪梅作, 林人中編 . -- 臺北市：臺北表演藝術中心, 2022.08
面；　公分
ISBN 978-626-7144-48-0(平裝)

1.CST: 表演藝術 2.CST: 現代藝術

980　　　111012724